滄海美術／藝術史14

羅青　主編

元氣淋漓

——元畫思想探微

高木森　著

東大圖書公司

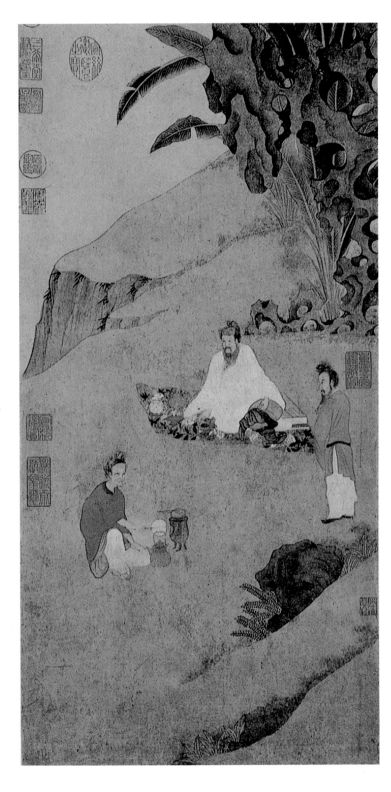

錢選　盧仝烹茶圖，
紙本設色，
軸，128.7 × 37.3公分。
臺北故宮博物院藏。

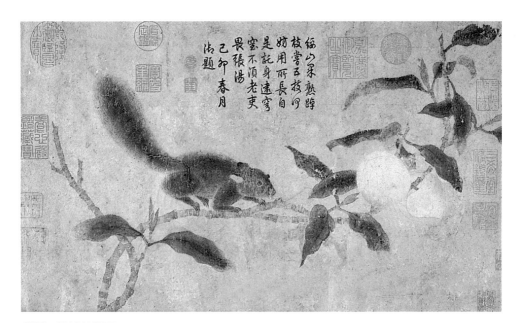

錢選　桃枝松鼠圖，
紙本設色，卷，26.3 × 44.3 公分。
臺北故宮博物院藏。

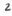

趙孟頫　紅衣羅漢，
紙本設色，卷，26×52 公分。
遼寧博物館藏。

2

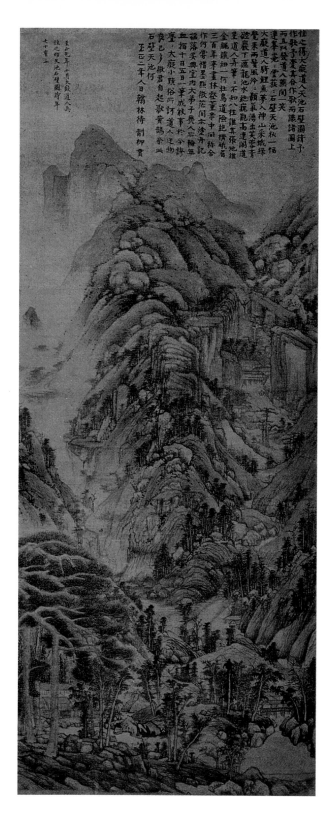

黃公望　天池石壁，
款1341年，絹本淺設色，
軸，139.4×57.3公分。
北京故宮博物院藏。

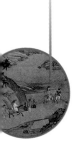

雪舟　達摩面壁圖，
款1496年，紙本設色，
軸，182.7×113.6 公分。
日本藏。

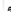

倪瓚　水竹居，
款1343年，紙本青綠設色，
軸，53.5×28.2公分。
北京中國歷史博物館藏。

王蒙　具區林屋，
紙本設色，軸，
68.7×42.5公分，
臺北故宮博物院藏。

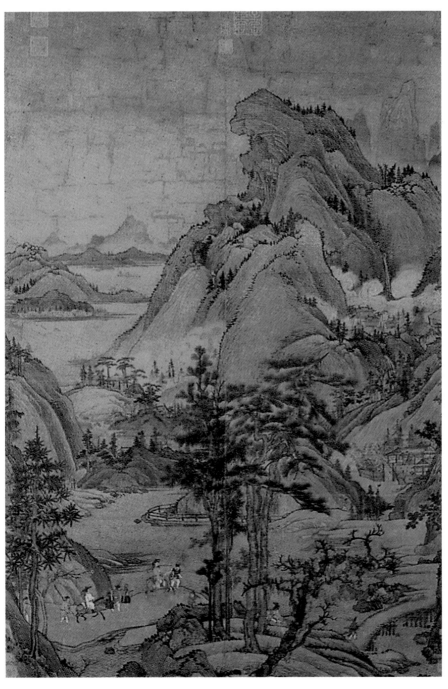

董源（？）　江隄晚景，
紙本青綠設色。
臺北故宮博物院藏。

8

許道寧　關山密雪圖，
絹本設色，
軸，163.4×99.1公分。
臺北故宮博物院藏。

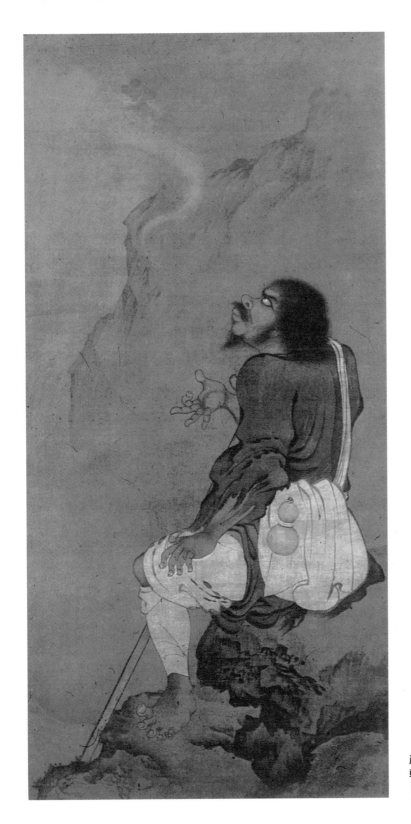

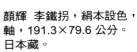

9

顏輝　李鐵拐，絹本設色，
軸，191.3×79.6 公分。
日本藏。

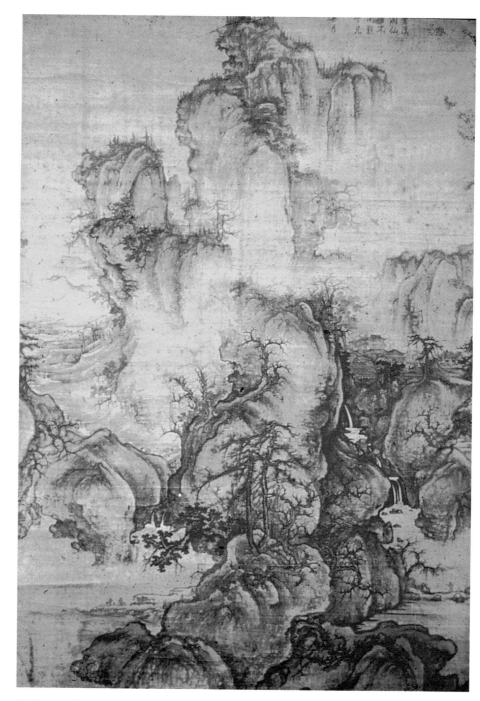

郭熙　早春圖，絹本墨繪，
軸，158.3×108.1 公分。
臺北故宮博物院藏。

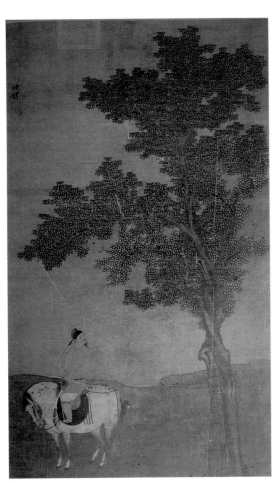

趙雍　春郊遊騎圖，
絹本設色，軸，88 × 51 公分。
臺北故宮博物院藏。

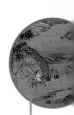

陳琳　溪鳧圖，
紙本淺設色，軸，35.7×47.5公分。
臺北故宮博物院藏。

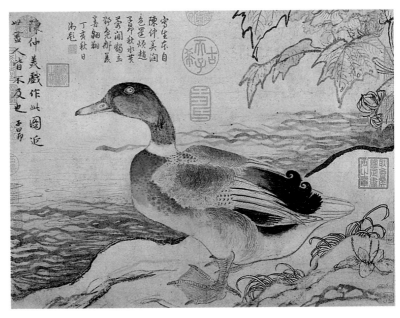

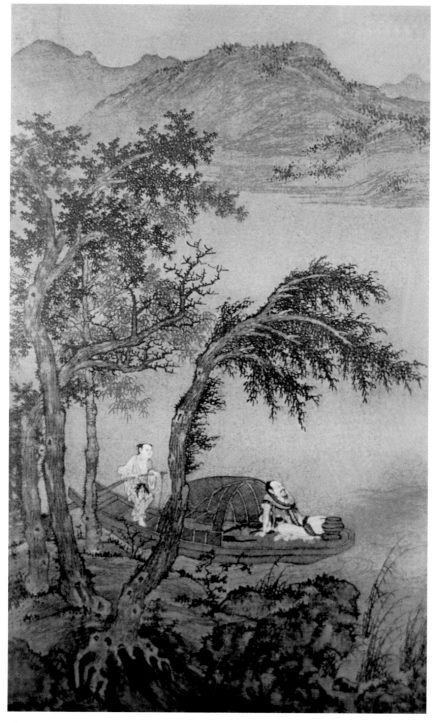

盛懋　秋江漁隱，
絹本設色，
軸，167.5×102.4 公分。
上海博物館藏。

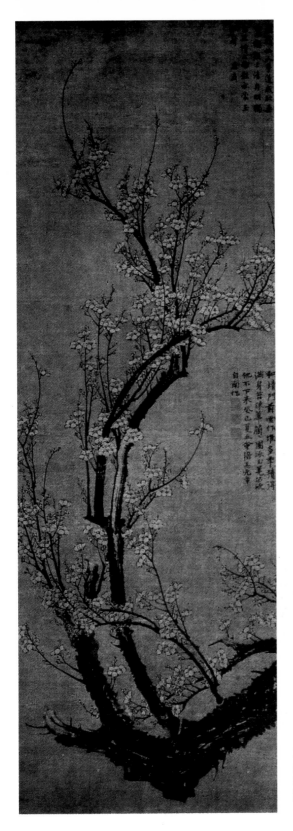

13

王冕　南枝早春，
絹本墨繪，
軸，151.4×52.2公分。
臺北故宮博物院藏。

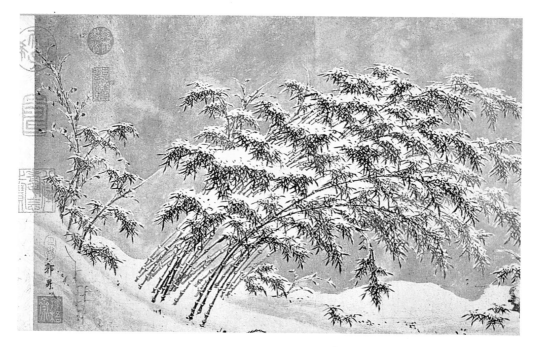

郭畀　雪竹圖，
紙本墨繪，卷，32.4×145.4 公分。
臺北故宮博物院藏。

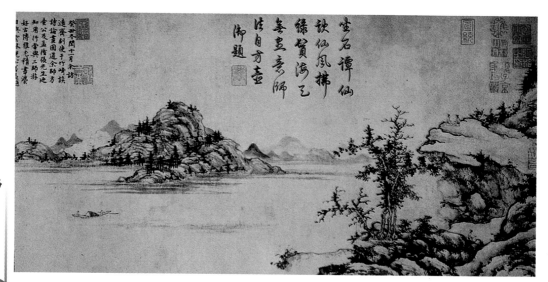

林卷阿　山水圖，
紙本墨繪，卷，25.8×61.5 公分。
臺北故宮博物院藏。

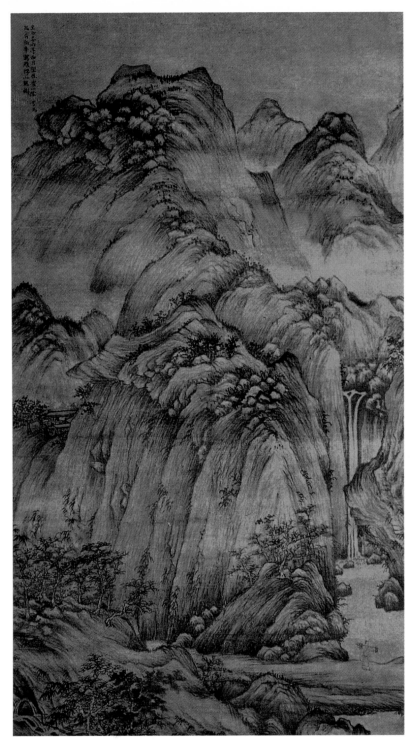

陳汝言　羅浮山樵，
款1366年，絹本墨繪，
軸，106×53.5 公分。
美國克利夫蘭博物館藏。

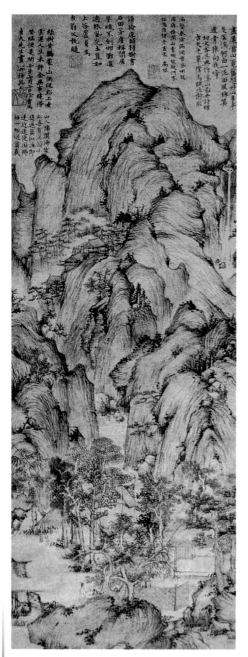

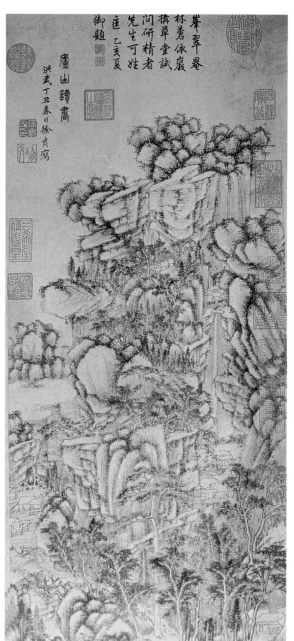

徐賁　溪山圖，
紙本墨繪，
軸，67.5×26公分。
美國克利夫蘭博物館藏。

徐賁　廬山讀書圖，
紙本墨繪，
軸，63.1×26.3公分。
臺北故宮博物院藏。

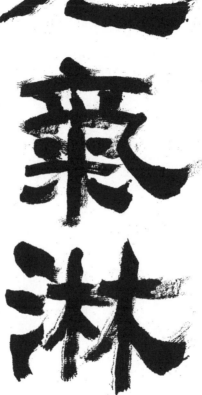

元氣淋漓

玄玄子題

「滄海美術／藝術史」緣起

　　民國八十年初，承三民書局暨東大圖書公司董事長劉振強先生的美意，邀我主編美術叢書，幾經商議，定名為「滄海美術」，取「藝術無涯，滄海一粟」之意。叢書編輯之初，方向以藝術史論著為主，重點放在十八、十九、二十世紀。希望通過藝術史的研究及探討，對過去三百年來較為人所忽略的藝術流派及藝術家，做全面而深入的探討。當然，其他各個時期藝術史的研究也在歡迎之列。

　　凡藝術通史、分門史（如繪畫史、書法史……）、斷代史、畫派研究、畫科發展史（如畫梅史、畫竹史、山水畫史……）都是「滄海美術／藝術史」邀稿的對象。此外藝術理論、評論史……等，也十分需要，其他如日本美術史、法國美術史……等方面的著作，一律期待賜稿。今後還望作者、讀者共同參與，使此一叢書能在穩健中求得進步、成長、茁壯。

李鑄晉序

　　在中國的繪畫史上，元畫有它很特殊的地位。從現存的文物來說，中國繪畫已有兩千多年的歷史；若從數量以及素質來說，可以作全面研究的也有一千多年。在這期間，元朝可說是居於正中的地位。元朝雖然只有九十年左右（1279－1368），但從一二三四年蒙古滅金征服中國北方而論，應該再加四十五年。它對中國的政治、社會、經濟和其他各方面都有極大的影響；尤其是在文化上，它的作用更大。繪畫是反映這種變化最詳盡的一種文化活動。因此，如果我們要了解中國藝術史及文化史，元畫是立於一個中心的地位。如果我們對元畫有一個基本的認識，我們可以上溯到漢、魏、六朝一直到唐、五代、宋代的發展。另一方面，以元畫作為基礎，我們也可以清楚了解明清繪畫的發展。這種承先啟後的特性，就是元畫在中國畫史上的重要性。

　　因為這樣，許多中國畫史上最重大的問題，都可以在元畫中見到。例如寫實與寫意的區分，模擬與創新的對比，仿古與求新的分野，院體畫與文人畫的不同，宮廷畫與遺民畫之對立，人物畫與山水畫之消長，以及其他如佛道畫與禪宗畫的問題，都在元代有很重要的發展。

　　由於這種原因，最近三十年來，歐美方面，尤其是在美國，元畫的研究就成為中國美術史中最蓬勃的活動。不少的碩士、博士論文都以元畫為中心，其他學者對元畫的專題研究，也不在少數。因此到現在為止，元代的重要畫家，如錢選、趙孟頫、高克恭、李衎、黃公望、吳鎮、倪瓚、王蒙、趙原、盛懋、陳汝言、張渥、王冕、方從義等，都有博士論文討論。此外，其他重要畫家，如何澄、顏輝、任仁發、王振鵬、郭畀、朱德潤、柯九思、楊維楨、普明雪窗、曹知白、鄒復雷、吳太素、姚彥卿、張中等，都有專題論文發表。其他元畫之重要問題，如宮廷繪畫的發展，周密《雲烟過眼錄》反映的元代繪畫活動，禪宗畫的地位等，也都有人研究。所以說，元畫的研究在比較

上來說，已十分的詳盡，在中國畫史的研究上，成為一種楷模，而有領導的作用了。

以元畫作為一個全面的研究，歐美近年也有很大的進展，最先是瑞典美術史家喜龍仁（Osvald Sirén），他在三〇年代先行收集整個中國美術史的材料，寫成《早期中國繪畫史》及《後期中國繪畫史》，其中元代就佔了很重要的一部分。到了五〇年代，他把這兩部巨著，重新整理，增加材料，合而為一，編成《中國繪畫史》，共計七卷，打開了歐美研究中國繪畫史的先河，而元畫也得到相當詳盡的討論。其後在一九六八年，克利夫蘭美術館舉行了一次盛大的元代藝術展覽，並印行了一冊目錄，也是一個創舉。到了一九七六年，高居翰（James Cahill）的《隔江山色》（其中譯本最近在臺灣出版）首次把歷年歐美對元畫研究的成果，綜合而成一本元畫史。以上這些成果對未來的元畫研究都有很大的貢獻。

高木森是臺灣到堪薩斯大學(University of Kansas)取得美術史博士學位的第一人。他在未到堪大之前，已在臺灣大學外文系畢業，再入文化學院藝術研究所取得碩士，並在故宮博物院展覽組工作一段時期。來美進修取得博士之後，他曾任教於香港中文大學，又到俄亥俄州的肯特州立大學（Kent State University）任教。一九八九年轉到加利福尼亞州的聖荷西州立大學（San Jose State University），已經有數年了，因此他的研究及教學方面，都能兼得中西之長，成果甚豐，除了已發表不少論文之外，他已完成《西周青銅彝器彙考》、《亞洲藝術史》等書籍。近年他集中於中國繪畫思想史的研究，已經發表的有《五代北宋的繪畫》、《中國繪畫思想史》、《宋畫思想探微》等書。現在這一本《元氣淋漓——元畫思想探微》也是這一系列之一，以後還有明、清的繪畫思想史著述。這都是他多年努力的成績。

以他二十多年的經驗，他完成的著作都有不少他個人治學的特點。他注重繪畫思想的發展，談到個別畫家及其作品所反映的觀念與理論，有時並引用畫家的題詩及跋語來表現繪畫的內容和思想。此外，他亦提到畫本身的真偽問題。但最特別是他常把中國繪畫思想與

西方的藝術理論和表現來作比較，以增強讀者的理解。這都是這本書
的特點。從這本元代的畫史，我們更可預期到他將來繼續發表的明清
繪畫思想史。

李鑄晉
序於美國堪薩斯勞倫斯

自序

　　沈浸在藝術史的研究與教育工作已經三十多個年頭了，雖然「流雲度時日，皓首愧無成」，但仍是「欣然故紙堆裡覓新句」。其中最感欣慰的是眼看著這門學問漸受國人重視。雖然在多元性與世界性的教學、研究上還有很大的一段路要追，在傳統藝術的教學與研究上已漸趕上時代的步伐。如今國內許多大學都已有藝術史課程，而且有關藝術史的刊物也如雨後春筍不斷茁壯。

　　以新的藝術史方法為中國繪畫史作有系統的研究，實由二十世紀中葉的一些洋學者發其端。對文獻、實物資料的彙集、整理貢獻許多心力，但是對元畫作深入的研究則由李鑄晉教授開風氣之先。他以獨到的眼光，重新評估趙孟頫的成就與歷史地位，扭轉了五百年來國人對趙氏的偏見。一九七〇年代以後，對元朝繪畫的研究蓬勃發展，國內外有關元畫的碩、博士論文不斷湧現。大致說來，在臺灣側重元四家。如張光賓的《元四大家》一書便是一部很有分量的專著。美國在這方面的研究比較全面，高居翰的《隔江山色》可說是綜合、總結了前人研究的大部份成果，而完成的一部元朝畫斷代史。

　　如今從表面看來，元畫的研究似已無可著力之處，年來這方面的文章和書籍已不多見，縱有亦多舊說演繹。其實，元畫的研究還是有許多工作可以做，但必須走出前人的窠臼，擴充研究視野，從各種不同的角度來探討。要作這樣的研究，必須對中國文化、文學、哲學、歷史、藝術有全面性的瞭解。有此基礎之後，面對盤根錯節的文人畫問題，才不會覺得茫茫然如瞎子摸象，抓一樣算一樣。要不然儘管小題大作，一篇論文洋洋灑灑，動輒數十百萬字，亦可能差之毫釐失之千里。就像禪語所說：「口中佛有如水中月」，說美則美矣，說真則又當何論？

　　就此而言，國人研究自己的繪畫史有其先天的優異條件，那就是語文的優勢和對思想文化背景的熟悉。然而，國人研究自己的藝術也

有很多陷阱,而最嚴重的是「思想套式」的濫用,以致於或堆砌史料、或徒呈空洞之形容詞、或作不著邊際之玄論、或重複陳腔濫調。凡此常喧賓奪主地侵蝕了實證的內容。筆者希望擺脫這個窠臼,但希望只是希望,或許自己也落入那些陷阱而不自知矣!因此成績如何,猶待讀者公斷。為超脫傳統思想套式,筆者為文力圖將藝術理論、美學、哲學和社會文化背景,配合傳世作品的實例作宏觀的闡述,以求深入探討藝術風格生命的起落。為此曾出版過一本《中國繪畫思想史》,對中國六、七千年的藝術思潮發展過程作整體性的闡發。隨後又作了多年的斷代史研究。多集中在五代、兩宋。已出版了《宋畫思想探微》(臺北市立美術館)一書。在過去四、五年間,研究的範圍轉到了元朝,完成了十八篇論文,皆承《故宮文物》及《美育》編輯們的厚愛,得以一篇篇與讀者見面、請教。

這種鼓勵使筆者心中一直保持著一段撰文的熱度,其功殆非語言所能形容。今承三民書局暨東大圖書公司劉振強董事長及師大教授羅青先生推薦,又獲編輯部的大力協助,得以彙成專集,方便讀者索考,何其幸哉!

本書諸稿雖然大部份是最近四、五年內完成,但也有一些是十年前或二十年前的舊稿。趁此彙集重印的機會加以補充、修訂。在過去二十餘年間,雖然世態萬千,而筆者自己也行跡如雲,飄蕩了半個地球,但對藝術史與藝術創作的執著卻像太陽一樣,在一明一暗中起伏前進。在艱辛的歲月中,多賴師友們的鼓勵和內人黃瑩珠的支持,乃得不斷地埋首書堆、潛心筆墨。人生有此至福,除深自慶幸與期勉之外,也日夜感念這些多方相助的貴人。然自愧無以為報,只有在書中序言裡借用文徵明的話,敬呈口惠:「珍重稀齡轉強健,餘生還願結綢繆。」

尤其榮幸的是本書獲得恩師李鑄晉教授指正並賜序。李教授是美國堪薩斯大學退休的榮譽教授,為元朝繪畫史的權威,著作等身。退休之後仍孜孜鑽研,著述不輟。本書手稿在寄交編輯部之前,即呈李教授過目,承李教授挑出不少錯誤及問題,並提供參考資料,囑再作

斟酌,因此訂正了一些錯誤。李教授之盛情美意,永銘不忘。本書原以「元畫思想探微」為名,後依羅青教授的建議以「元氣淋漓」為正,以「元畫思想探微」為副。此名既可連繫到「元朝」,也為書題增加一份深厚的詩意。

本書圖片多承臺北故宮博物院、美國弗利爾美術館、波士頓美術館、克利夫蘭博物館、堪薩斯市納爾遜博物館、北京故宮博物院,以及日本大阪美術館提供,特此銘誌,略申謝忱。

美術史研究所牽涉的知識範圍太廣,而且有很多地方,譬如畫的真偽、文獻的可信度、繪畫風格興衰的原因、繪畫作品的文化意義等等,必須依靠個人的判斷力來加以推斷取捨,故個人知識廣度和藝術素養實為關鍵,非真知者未易言也。筆者學識有限,疏漏謬誤在所難免,尚祈專家不吝賜正。

一九九八年六月
中臺高木森謹識於
美國加州聖荷西

導論

導　論

一、十三、四世紀的世界文化概況

西元十三世紀末，全世界面臨一個新的轉捩點。在西歐，英、德、法、意諸帝國形式已經相當定型，教皇的統治權日漸式微，教會勢力雖然仍很強大，但已被置於政權的控制之下，基督教逐漸理性化，這一趨勢最後導致文藝復興運動。在近東、中亞回教迅速擴張，先是與基督教的拜占庭王國對抗，導致西歐的十字軍東征。在東亞，南宋帝國偏安江左，北方蠻族不斷入侵，烽火不絕。而蒙古人就在此刻崛起，先是在一一六〇年擊敗女真的金朝大帝國，統治中國長江以北之地，並於此後一百二十餘年

間，先後征服高麗（1238），進攻小亞細亞（1244），入侵波蘭（1253），征服波斯（1256），滅阿拉伯帝國（1258），降服俄羅斯（1260），終於在一二七九年渡江滅宋，統一全中國。

這期間由於十字軍東征、東西商人之互相往來、以及蒙古人西征，中西的交通已漸打開，歐洲人對東方的興趣大增，許多商人遠途跋涉，到中亞、印度，亦有遠達中國者，如一二五五年威尼斯商人尼科羅・波羅和馬非阿・波羅兄弟二人東來，先赴中亞在布哈拉居住三年後來到中國，一直到一二六九年才回歐洲。一二七六年，馬哥孛羅來華，一直到一二九五年才離去。由於中國有深厚的傳統以及特殊

元氣淋漓

的地理環境，這一股在歐洲掀起文化巨浪的激流，對中國卻無太大的影響。忽必烈入主中國之後更實行華化政策，以期以華制華，做長期統治的打算。因此中國傳統不但未被截斷，反而使儒、道、禪思想結合構成一股強大的力量，同化不少蒙古人。易言之，中國的文化還是遠離歐洲和中亞，而獨自發展。從好處說，是中國文化的自足性和同化力強，但從不好的方面說，是中國過份老大，缺乏積極活潑的征服和擴張的雄心。

誠然世事如長江大海，無時或定，但就十世紀以來的中國而言，還是循著大中國地區的環境在變。而具體的改變，一如往昔，與統治者的更替以及中央政府的政策息息相關，所以政府還是扮演主導的力量。一直到元朝後期，地方經濟力量才在文化界起著比較積極的作用，民間的自覺力量才逐漸浮現。

我國五代兩宋期間，北方游牧民族強盛，中亞亦為回民佔據，絲路交通無法暢達，中國的文化中心南移，貿易對象轉向東南亞。在文化上導致佛教衰落，隨之有回歸本土文化的運動，故而崇拜自然的道教大興，自然主義的繪畫盛極一時。然而到了第十一世紀，自然主義哲學又受到文人畫家如文同、蘇軾、李公麟的挑戰。他們似乎是更愛好儒教。到了北宋於一一二五年敗亡，南宋初道教勢力中落，儒教思想也再度滲透到宮廷畫。到了南宋中期乃經由儒、道、禪的結合而完成了新儒學（理學）的理論體系。雖然有三教合一的內容，但其中心論點是哲學，不是宗教。在金朝統治下的北方也有三教合流的現象，但重視對儒、釋、道諸神的崇拜，故是偏於宗教而非哲學。

宋亡之後，全國再度統一，南北交通暢達，文化、思想交流無阻，在哲學方面，南北合流，構成一種比較寬鬆、模糊的三教

一元的世界觀。其特點是打破三教的有形無形界域，作渾融的整合，走向綜合型的文化，反映這一哲學思想的繪畫便是由一批高人逸士所主導的文人畫——這是一個以復古為口號的嶄新的時代。隨著文人畫的發展，許多派別也就應運而生，元初最強勢的文人畫派無疑是南方的趙孟頫派以及北方的李衎、高克恭派。有人以董巨派作為趙孟頫派的代詞，但是事實上趙孟頫所得於李郭派者亦多。這是由於元朝統一中國之後南北交通大開，畫家和收藏家往來南北之間，如李衎、高克恭都曾到南方來任地方官，而趙孟頫則北上大都，甚至到山東去當官。收藏家王芝北上，李仲方南奔。而宋皇室收藏的畫跡亦多運往北方，更提供北方畫家直接觀摩的機會，使繪畫發展進入一個新的里程。在這南北交會的時刻，全國無分南北幾乎都把注意力集中在五代北宋的古典風格。高克恭學米芾、文同；李衎學文同、李成；趙孟頫廣學董源、文同、李成、郭熙。這是在技法方面，而真正的藝術理論和筆墨精神則築基於蘇軾。

二、元朝的文藝政策

決定元朝繪畫走向的重要因素很多，除上述因全國統一所帶來的新的交匯融合的契機這個大環境因素之外，便是政府的政策。大致可分五點來說明。

第一、由於皇室更替，元朝統治者又非漢族，許多政策都大異於兩宋。元朝的藝術政策基本上是繼承金朝，宮廷中設有秘書監，管理及收藏圖書、繪畫、書法和古物之鑒定與收藏。秘書監中的收藏集金、宋內府之大成，而主持秘書監的人選也都是碩學之士，在元初是有名的焦有直和張易。但真正文人畫家則被安置在集賢院，其地位較之秘書監諸大員則又高出許多。

在服裝設計方面，宮中設有

元氣淋漓

「御衣局」。此外在工部中設有「將作院」和「諸色人匠總管府」掌管全國藝人和藝術工程。將作院下設有畫局：「秩從八品，掌描造諸色樣製，至元十五年置大使一員。」諸色匠人總管府則負責宮殿、佛廟、道觀等等之建築和裝飾，故其下設專司管理喇嘛寺、佛寺、道觀之建築和裝飾。宮廷中之所謂待詔其實就是從事這些工作的工匠。這些機構與宋朝畫院最大的差別在於它不負培養和供養藝人的責任。純粹從事藝術創作的畫家也因而失去了依恃。南宋遺留下來的宮廷畫家頓失優渥的地位與身份，流落到下層社會去當工匠或畫匠。他們的作品也因而多了一種通俗趣味。這些人之中，比較敏感的，如顏輝、陳琳、盛懋、王淵等，也透過與文人的交往修訂自己的風格，但比較固執的人如孫君澤和張遠便只能摹寫複製南宋畫。

第二、元朝政府為了保護蒙古人的政治和經濟利益，制定了許多不受漢人喜歡的政策。而最重要的一項是縮小甚至於廢棄自唐朝以來從未間斷的科舉考試制度。官吏改由任地方官的蒙古人來推薦。蒙古人以少數人統治廣大的國土和中國人，為了自保，改行薦舉之制本是可以理解的，而且在忽必烈汗、仁宗、英宗時代都仍然薦舉了不少賢能的漢人士大夫，出為朝廷重臣。但是大部份時間都是籠罩在輪田粥爵、貪緣求進、賄賂公行的陰影下，貧寒飽學之士上進無門，對中國的士大夫打擊非常大。許多士大夫只好另謀出路，或為地方政府的小吏，或為私塾教師，或浪跡江湖為僧為道。他們有的是時間和滿腔的悶氣，文人畫正好可以讓他們發洩此一心中鬱結。說好聽一點是「抒寫胸中逸氣」。

第三、元廷為了尊重宗教，佛道寺觀的田產得免稅，因此有許多大地主將田產托付於寺觀，使寺觀成了富戶。許多落魄士子，浪跡江湖之餘也附庸於寺院

道觀，繼續其戲墨的藝術，無形中助長了文人畫家與道人的結合，很多文人畫家也自稱「道人」或「山人」。

第四、元初五十年間江浙一帶由於社會比較安定，農業生產以及國內外貿易皆極蓬勃，元朝中、後期，在這一帶有許多大地主和大商賈崛起，他們喜歡附庸風雅，收集書畫、贊助畫家、舉行文人雅集（如著名的顧瑛草堂雅集）。許多畫家或依附大寺觀，過著閒雲野鶴的生活，或成為大地主的座上客。這些落魄的文人，閒來無事就畫畫消遣。他們有許多清閒的時間，也有許多牢騷，所以他們就以繪畫來「寄意」。文人畫也就在這樣的環境中茁壯。

第五、元朝統治者對文人畫的態度也有助於文人畫的發展。自明清以來我國文人每多批評元朝不重視中國文化，但是如果認真去研究，我們會發現從金朝起一直到元朝中葉，宮廷裡有很多皇帝和官員都非常愛好中國文化，包括詩文和字畫。最有名的如金章宗之倣效宋徽宗，忽必烈之重用漢人，仁宗、英宗之提倡漢文化，以及魯國大長公主之收集中國字畫、舉行文人雅集。在上層社會中繪畫這種文人玩意兒成為社交的重要應酬物，所以作為宋朝宮廷畫主幹的李郭派在這些文人畫家的手下轉變為通俗化的文人畫派。

有元一代文人畫的環境特別優越，文人畫家活動的領域，上自宮廷中的集賢院、奎章閣、秘書監，下至佛廟、道觀無不有文人畫家的足跡。他們活動的地方以北京、揚州、蘇州、杭州為重鎮。而他們的贊助者包括皇室貴冑、地方官僚、商賈地主、道觀寺院，雖然生活不是很富裕，卻也相當自由，沒有聽說那一位畫家遭受政治迫害。由於這種特殊的藝術環境，文人畫蔚為一時風氣，而且影響深遠。

元氣淋漓

三、元朝文人畫的特點

我們都知道元朝的繪畫主流是文人畫，但何謂文人畫？這是一個令人困惑的問題。雖然沒有人人認可的答案，但作為一個典型的畫派來說，它有下列五個特點：

第一、美學上，文人畫家重視樸素無華之最高境界，他們的主題常包含一些傳統的山水、墨竹、簡單花鳥、枯樹、野石等等。作品以水墨為上，淺絳其次，重彩設色其末。筆墨要鬆秀輕淡。有些畫只要幾分鐘便可完成。當然有些山水畫的構圖也相當複雜，如王蒙的「青卞隱居」、「具區林屋」等，在這個情況下，所謂「樸素」便只能指筆墨和設色了。樸素也指鄉野的淳樸之氣，所以荒寒莽然之氣最是可貴。因此排斥自唐以來那種過分精緻和好修飾的貴族品味，也拋棄了過分積極或野心勃勃的入

世性格，追求略近於漢魏六朝的清淡野逸。然而這又不等於是回復到唐朝以前的舊規，因為以前那種溜滑性的空靈已被崎嶇空靈所取代。

第二、哲學上，文人畫是綜合儒、釋、道，畫家作畫要表揚儒家的道德觀、道家的超自然觀、以及禪家的三昧（寧靜）。因此象徵主義也是文人畫的主要特色之一。我們都知道人生藝術不外是處理人、神、自然三者之間的關係。商代是鬼神意識的時代，它的藝術歸結在饕餮面具的創作。西周是由鬼神意識向人神意識轉變的時代，祀天即是把「天」（自然）視為人格化的神。在漢朝人格神大量湧現，最具影響力的是伏羲、女媧、東王公、西王母等。藝術上則產生了無數描寫神仙世界的壁畫、袱衣畫、畫像石、畫像磚和漆器畫。在唐朝繪畫中，由於人與神的結合，使人的地位大為提升。五代北宋思想重心轉到大自然，乃有自然

的神化，人則有如大自然的嬰兒，人物畫日漸衰落，山水畫轉趨盛行，在山水畫中人物只作點景，故極為渺小。元朝文人畫則要求把畫家的人性自覺作為「人」的內容，並將此人性自覺轉化為人格，以抽象的概念投射到作品的筆墨中。因此筆墨中要有「自然」，指自然界的一切現象，或可稱為「天」；筆墨中同時要有畫家的個性，指畫家修養的程度和方向，可以稱之為「人」，所以文人畫是要求在筆墨中體現天人合一的最高理念。

第三、技法上，文人畫是綜合詩書畫的一種藝術，詩書在此被吸收到畫裡，不只是畫面有題詩，而且布局、取材都要有詩意，筆墨要有書法趣味，筆墨是繪畫作品的生命。為求筆墨的含蓄，用筆不能太濕，渲染不能多，半乾之筆的皴擦往往是加強畫面筆墨情趣的手段。既求崎嶇感，紙的效果比絹佳，所以除了元初李衎、高克恭等北方畫家喜用絹之外，文人畫家皆喜用棉紙作畫。題材以荒山野水、枯木竹石、梅蘭竹菊（四君子）為大宗，人物畫很少。

第四、意境上，文人畫追求超俗，所以總是要有幾分抽象，降低對景物細節的描寫，留取空間讓觀者的想像力去馳騁，也藉此寄託文人的清愁。因此提升詩情性和浪漫性的抽象境界對文人畫的品質特別重要。為達此效果，除筆墨必須空靈之外，布局的空間也要加以平化、玄化，詩性的變奏的有無與強弱常是意境高低的尺度。所以趙孟頫的畫藝高於其子趙雍，不在於筆墨技巧本身，因為趙雍的用筆著色皆得其父真傳，其所以子不如父，正在於詩性變奏之不夠高曠。

第五、實用上，文人畫雖是一種消閒活動，故稱為「戲墨」，但基本上是為人生而藝術，不是為藝術而藝術，也不是為功利而藝術。因此創作活動是自我陶養，也是很自由的感性活動，

不是嚴肅的理性或功利活動。它重視業餘性，認為職業化會使作品喪失天真。文人畫家雖也重視「成教化助人倫」的古訓，但它所依恃的是詩性的啟發，不是教條式的說教。文人畫的特性之一是它能啟人出塵之思，由此進而達到淨化人心和人性的目的。當然也能使人生活得更快樂，活得更長壽。董其昌《畫禪室隨筆》有云：「仇英短命，趙吳興止六十餘。仇與趙雖品格不同，皆習者之流，非以畫為寄，以畫為樂者也！」他認為真正寄樂於畫自黃公望開始。

四、元朝畫史的分期與主要論題

論元朝畫史我們可以把這部歷史分為元初（1279－約1320）、元中葉（約1320－約1350）、元末（約1350－1368）。如此分期不只是有畫史上的意義，而且也有政治史的意義。第一期由於忽必烈的高瞻遠矚、雄才大略奠定了一代治世的根基，其後雖有武宗之排斥漢人，與國勢之中落，但為期不久，後來仁宗即位，復用漢人，老臣歸朝，國勢再興。一三二〇年，仁宗死，以後元廷政爭劇烈，歷英宗（1321－1323）、泰定帝（1324－1328）、明宗（1329）、文宗（1330－1332）最後傳到順帝（1333－1368）。漢人在宮廷中的處境日窘。

元初（十三世紀末）南方畫家所受的衝擊很大。那是我國大批文人介入畫壇之後，畫家第一次必須面對國亡家破的現實。眼看著重視文化藝術的宋王朝之滅亡，大漢民族屈服在蠻蒙的鐵蹄下，許多文人畫家感到失望無奈，只得無力地從社會中隱退，以全氣節，因此產生了一批遺民畫家，其中以錢選、龔開和鄭思肖為代表。他們繼續沿用南宋發展成型的「清愁」畫派之筆墨意境，增添比較明顯的、象徵國仇家恨的主題，以及孤寂落寞的內容。

正當歸隱之風吹皺一池春水之際，趙孟頫卻像從池中破水而出的蓮花，嬌然獨立。他能從遺民群中脫穎而出，一方面是他的天分，一方面則是皇帝忽必烈與仁宗之功。《元史》康里傳載云：「世祖以儒足以政治，命裕宗學於贊善王恂。」世祖重用漢人，尤其起用程鉅夫和趙孟頫影響最巨。仁宗之禮賢下士，遣使四方，旁求經籍，比漢人皇帝更加熱心。對趙孟頫更是禮遇有加，正所謂「聖眷甚隆，字而不名」。當時活躍在宮中的名儒書畫家除趙氏之外，大名鼎鼎的猶有高克恭、商琦、元明善、李衎等人。

趙氏不但繼承了宋人的繪畫技法，同時也繼續發揚蘇軾、文同、李公麟、王庭筠等先賢的繪畫理論與理想。明初史學家宋濂認為趙氏是「三百年間，東西萬里雄鳴一代，照耀古今」的人物。但是他出仕元廷自然引起一些民族主義者的疵議。今日我們拋開褊狹的民族主義，從趙氏的處境來看問題，必然能比較客觀地了解趙氏的心境，也更能體會他畫藝中的哲學內涵。因此對趙氏及其周圍畫家的研究是我們了解元朝繪畫思想潮流的關鍵。趙氏的詩性象徵主義在繪畫中的表現是本書的論題之一。

元初的畫風大致可分南、北兩大陣營，雖然源頭都是北宋畫，但是北方的文人畫傳統已經有了金朝一百多年的發展過程，加上北方官場的保守作風，繪畫顯得相當「古典化」。這些畫家如高克恭、商琦、李衎，都在宮廷中享有很高的地位。他們的畫呈現出的另一種不同於南方畫派的特性，它歸結在「清」這個美學概念上。

元朝中葉的畫風主要是籠罩在趙孟頫的影響之下。趙氏所啟發的年輕一輩，思想相當分歧。有追求仕進者如唐棣、朱德潤、柯九思等。他們深知我國儒家所謂的「忠」並不是一種僵硬的教

元氣淋漓

條，它有很大的彈性供人自行解索。在元初有很多人對忠的看法是本著「食人一粒米，感恩一輩子」的儒教，所以遺民大多是曾在南宋政府當過小官的人。至於未曾受惠於宋室者，出仕元廷就無所謂忠不忠了。第二種解法是所謂忠於「天命」，蒙古人得天命入主中國，漢人出仕元廷亦是所謂忠於天命。所以儘管有不少反元之士，大多數的文人仍然是抱著「有官作官，無官作吏，無吏歸隱」的態度。元朝中葉仕宦畫家很多，如李士行、柯九思、唐棣、朱德潤等等，在官場都有不同程度的成就。

然而趙孟頫的跟隨者之中也有不出仕或出仕不久即退隱的畫家，最有名的是黃公望、吳鎮、倪瓚和王蒙四大家。他們雖然不滿於元廷，但對天命也只能逆來順受，以遊戲翰墨為寄託，以消解心中的苦悶。這也是元朝畫壇的黃金時代，他們在繪畫藝術上各有很重要的成就，把文人畫帶

上了第一個高峰。他們的腳步印在社會的各個階層，所以繪畫作品的風格也日趨多樣化。更可敬的是他們都在傳統道家超世思想模式中培養了自己的獨特性格。文人畫基本上是畫家個性的表現，這些個性又是超脫世俗，直入淨化的精神本體，所以他們的畫比較強調抽象境界。他們都有自己的創作理念，也有自己希求解決的問題；這些開創性的創作理念一直到今天仍然有很重要的意義。

元末由於朝廷政爭以及各地變亂紛乘，連年戰火不絕，除老畫家倪瓚和王蒙有深厚的根基之外，大部份的後起之秀，都因教育不足、生活不安定以及對前途之茫然，藝術的創造力一落千丈。有許多人到了明初又成為政治祭壇上的犧牲，使文人畫奄奄一息。這也同時暴露出一些文人畫和文人畫論的問題，值得我們來研究思考。

縱觀有元一代的九十餘年

間，文人畫光芒四射，可與日月同光，照耀古今。本書擬藉古人手澤，就「文人畫精神之呈現」、「元畫的先現代氣質」、「院體畫之蛻變」以及「文人筆墨與政治」等若干問題作進一步闡述，為這一光輝的史頁加一注腳。書後附錄加二篇有關倪瓚研究的論文，一篇學術討論會記實，及一篇有關「鵲華秋色」的短文供讀者參考。

文人畫精神之呈現

第一節　冷逸的文人畫

——論元初遺民畫家的復古主義與個人主義——

文人本來是熱情奔放，充滿奇想的。但是某些文人由於遭受某種不平凡的悲慘際遇，而改變了他們的人生態度。他們就像暴風雨之後，喪失了家園的人，隻身投入僧廬，伴著青燈，眼看著昔日繁華市塵，在滾滾洪流中消失，他們心中本來無法平靜，但青燈給他們的智慧，令他們安靜下來，以平靜的心情接受自己的命運，籌劃著新的生命旅程。本文所論的便是元初遭受戰爭風暴之後，在國破家亡的境地下投向藝術園地，孤獨地從事創作的三位遺民畫家。其中最具代表性的是錢選（約1235-1300），其次是鄭思肖和龔開，他們的畫大多帶有一種冷逸的性格。

一、削入冰盤氣似秋
——錢選

有關錢選的生平事蹟，史上所載甚少。我們只知道他的字叫舜舉，號玉潭。浙江霅川人。南宋景定間（約1260）的鄉貢進士，能詩、善畫——人物、山水、花木、翎毛無所不佳。其青綠山水和折枝花卉更為人所重。畫有得意者即自為之賦詩。元初為吳興八俊之一。據《東山存稿》的作者趙汸到錢氏家鄉的探訪所得，知錢氏曾著書，有《論語說》、《春秋餘論》、《易說考》、《衡泌閒覽》等書❶，但

❶陳高華《元代畫家史料》，頁309-310。

皆自焚之，故無一傳世。

宋亡後，忽必烈積極徵招賢才，幾位賢才之士如趙孟頫、張伯淳等皆相繼北上，稱臣新朝，但錢選卻「勵志恥作黃金奴」，寧願「老作畫師頭雪白」。張羽《靜居集》云：

> 吳興當元初時，有八俊之號，蓋以子昂為稱首，而舜舉與焉。至元間，子昂被薦入朝，諸公皆相附取官達，獨舜舉齟齬不合，流連詩畫，以終其身。❷

他隱居於吳興，以詩畫自娛。他的思想比一般人保守，具有傳統儒家的美德——忠君、好義；但可能更接近於陶淵明的出世人格。他曾畫「陶淵明歸去來圖」自況：

> 晉陶淵明得天真之趣，無青州從事而不可陶寫胸中磊落。嘗命童子佩壺以隨，故時人模寫之。余不敏，亦圖此以自況。

此圖今仍傳世。為紙本設色橫幅。畫陶氏著大袍服，紗巾，戴六朝帽，攜杖，曳屐逆風而行，紗巾飄動，有六朝風韻。其後一童子隨行。左端即上引題句。有款：「霅溪翁錢選舜舉畫于太湖之濱，並題。」後有朱文印「舜舉」「翰墨游戲」，及白文印「霅溪翁錢選舜舉畫印」❸。

除了隱逸思想與陶淵明相似之外，他的嗜酒亦近乎陶氏。他飲酒已到不醉不能畫的地步。晚年則因飲酒過度而手指顫抖不能作畫。此事元人多所記載。戴表元《剡源集》云：「吳興錢選能畫嗜酒，酒不醉不能畫，然絕醉不可畫矣，惟將醉醺醺然，心手調和時是其畫趣。」《剡源集》又評

15

❷引文見陳高華《元代畫家史料》，同❶。

❸見徐邦達《中國繪畫圖錄》，圖159。

其「煙林水嶼」云：「伸紙數尺，自非須臾可就。相見經營布置時累醉不一醉。祝提學云：『有人仕吳，詣錢生，值醉得之。』良是。」這是說錢選作畫必須有酒助興，必是醉醺醺才能畫得好。從錢氏傳世的工筆畫來看，他酒後的自制力的確可觀。不過晚年就因手顫不能作畫了。趙孟頫題錢氏「八花圖卷」云：「爾來此公（錢氏）酣于酒，手指顫掉，難復作此……。」❹

一個人嗜酒的原因有很多種，可能是遺傳、可能是借酒澆愁、也可能是藉酒找靈感，所以我們不知道錢選如何沾上酒癮。但知道酒在他的繪畫生涯中扮演著很重要的角色。

歷代史家對錢選畫作的評論雖不甚多，但亦偶有所見。《范德機詩集》云：「錢君畫人勝畫馬，安得名驄妙天下。」《雪樓集》亦云：「吳興畫手早相知，粉墨淒涼歲月移；惟有寒梅並翠竹，京華相對獨題詩。」《國朝文類》則針對他的寫生花卉作評：「霅翁夙號老詞客，亂後卻工花寫生；寓意豈求顏色似，錢塘風物於升平。」《吳文正公全集》評其畫馬曰：「近年錢趙二翁死，直恐人間無駃騠。」元朝夏文彥更具體地說他「花木、翎毛師趙昌，青綠山水師趙千里」。《書史會要》評其書法亦不言其創意，但曰：「小楷亦有法，但未能脫去宋季衰蹇之氣耳。」以上諸家所言甚為簡略，不能道出錢氏的獨到之處。

從這些評語中我們得知他能畫人物、鞍馬、梅竹、花鳥和青綠山水，並工書法。至於風格來源，花鳥師趙昌、青綠山水師趙伯駒。從今日傳世的實物來看，古人的評論或有所據，殆因趙昌、錢選同擅寫生花鳥，而趙伯駒與錢選同擅青綠山水之故耶？

❹錢選小傳見夏文彥《圖繪寶鑒》卷五。《書史會要》卷七。戴表元《剡源集》卷一八。

但由於趙昌與趙伯駒的畫跡流傳至今者極為有限，再加上錢氏自己的創意，我們已很難看出他們之間的師承關係。

錢氏雖然嗜酒，但對生活大節可能相當保守。由於他堅守生活的原則，所以他的畫藝在一般人的眼中也是比較古板，但是保守之極反而有新意。他作畫的題材很廣，舉凡人物、花鳥、動物、山水無所不能。而更重要的是他對繪畫有獨特的見解，並且能付諸實施，因而成為元初畫壇復古運動的主要畫家，也是我們了解元朝繪畫發展的關鍵人物。他的繪畫思想，見諸文字者只有董其昌《容臺集》所載短短四十餘字：

趙文敏（孟頫）問畫道於錢舜舉：何以稱士氣？錢答曰：「隸體耳。 畫史能辨之，即可無翼而飛，不爾便落邪道，愈工愈遠。」❺

由這段話我們實在無法正確地把握他的思想精髓。人們對「隸體」二字的解釋也有分歧，或說是「戾體」，作「業餘畫家」解，但為何「畫史能辨之」就是隸體，也就可以「無翼而飛」呢？這些就像謎語一樣令人難以捉摸。或許我們可將「隸」解為「文書官」，「隸體」即「文書官之體」，若「隸書」然。易言之即「讀書人之體」。此「畫史」可當「畫士」或「畫人」解，即畫士能分辨此隸體之精神便可無翼而飛了。要不然，必落邪道，愈工愈遠。然而到底「隸體」是什麼樣的畫，他並無舉證，亦無細說如何辨之。但是，既然他以此隸體相標榜，在他的畫跡或可展現一二。因此今日我們論他的繪畫思想和藝術

❺俞劍華《中國畫論類編》，第一編注論（上），頁91，引自董其昌《容臺集》。在唐六如《畫譜》「士大夫」條下也有類似之語，謂是出於王繹，但查王繹「寫像秘訣」則無此條。

成就便只有從畫跡入手。

　　這裡先看他的人物、鞍馬。第一個個案是「盧仝烹茶圖」（圖一）❻。該圖有人懷疑是明朝吳派畫家的摹本，但基本上還是一幅元畫的格局。其畫題並非錢選自標，而是由乾隆皇帝加上的。但乾隆的說法殆亦有所根據。盧仝是唐朝濟源人，死於八三五年的甘露之變。他博學多才，工詩善品茶，曾作茶歌。這個主題表現出錢選對於唐代文士生活的嚮往，故藉畫以抒發自己的思古幽情。與主題相呼應的是畫面的處理；在一片開闊的平臺上，蕉蔭下，主人席地而坐，靜靜地看著老婦扇爐生火煮茶。他的身旁有位書童隨侍，充滿幽閒和詩情畫意。畫中的氣氛是一片靜寂，三個人物成三角形佈置，主人本身也呈正三角形坐姿，既單純又寧靜；手勢與眼神的交往替代了身體的動作，顯示出性情的冷寂。略帶幽暗的赭色土坪和黛青芭蕉，更增加其高古玄遠的氣氛。

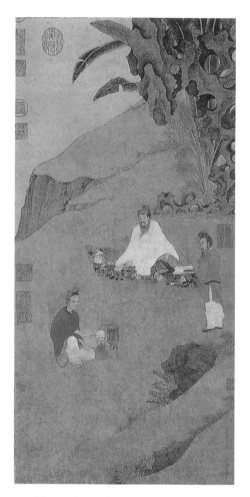

圖一、錢選　盧仝烹茶圖，
紙本設色，軸，
128.7×37.3公分。
臺北故宮博物院藏。

❻圖見《故宮名畫》（三），頁28。

錢氏有故意製造冷逸的傾向。雖然這幅畫的細線描遠承顧愷之的游絲描，卻完全沒有游動的性質，更無顧氏的熱情奔放。也許可以說比較接近李公麟的白描。按錢選曾經臨過李公麟的「九歌圖」，所以受李公麟的影響是很自然的。但李氏的畫有較明顯的現實性，也有比較明顯的動感。筆墨線條在錢氏的畫裡雖然也有具象的性質，但是由於對細節（包括物象的體積和動態）不甚關心，加以佈局視點升高，使畫面的抽象境界淡化了景物的現實性。

　　試看前景平臺延伸超過長條畫面的三分之二，把觀者的視點提升到相當高的程度，於是平臺前傾，幾乎與畫面平行。加以筆觸幽淡，看來非常平淺。本來這種技法在某種情況下會使景物貼近觀者，令人有種親切感，但「烹茶圖」卻因景物幽淡，使景物與觀者保持相當遠的距離，觀者只能居高臨下遠望，（或者也投以羨慕的眼光吧！）這與南宋馬麟的「靜聽松風圖」成明顯的對照；馬氏的低視點的構圖、熱鬧的筆觸、溫暖的神情和充滿聲響的境界，在錢氏的畫裡完全被拋棄了。短短數十年間有如此大的變化，確是令人難以置信。如果不瞭解政治背景，單從這兩幅畫的風格來看，我們是無法接受這種大轉變的邏輯性的。

　　錢選有一幅「楊貴妃上馬圖」(圖二)也是很好的例子❼。從題目我們已經感到其中的復古意味了，畫本身更是冷逸逼人。也許比真正的唐畫更有「古氣」。他的線條平靜無波，設色均勻純正，完全不表現明暗，即使顧愷之的「女史箴圖」也沒有這麼「高古」。再看人物的神情，他們的姿態並不呆板，只是靜靜地站著，好像各有所思。甚至連唐明皇（騎在馬上）也好像對心愛的

❼此圖今藏美國弗利爾美術館，圖見 Cahill, *Chinese Painting*, p. 100.

圖二、錢選　楊貴妃上馬圖（局部），紙本設色，卷，29.5×117公分。
美國弗利爾美術館藏。

楊貴妃無暇多顧似的。

　　畫上有錢氏題詩：「玉勒雕鞍寵太真，年年秋後幸華清；開元四十萬疋馬，何事騎騾蜀道行？」此詩大意是說唐明皇以玉勒雕鞍之馬寵賜楊貴妃（太真為楊貴妃初入宮的賜號），每年秋後明皇總是要駕幸華清宮（華清池建於今臨潼縣。七三八年，明皇幸華清池沐浴而愛上楊貴妃，七四七年即將華清池所在之宮室命名「華清宮」）。此詩後二句帶有諷喻之意，按美國學者高居翰的說法，騾喻楊貴妃之無子[8]。我認為此說可以商榷，因為楊貴妃死時還年輕，怎知她必是不能生子之騾？我認為錢氏此詩是回應白居易「後宮粉黛三千人，三千

[8] James Cahill, "Ch'ien Hsuan and His Figure Paintings," *Archives of the Chinese Art of America*, XII, 1958, pp. 11-29.

元氣淋漓

寵愛在一身」的詩意。以良馬喻宮女，以騾（蠢而笨）喻楊貴妃。錢氏此圖很可能是依照唐人的稿本改裝，因為相傳韓幹曾經畫過「貴妃上馬圖」，今仍有傳本，但筆墨構圖已經失真。雖曰錢氏本圖是倣唐人，但細淡的線條、幽古的設色等與唐人的豐富華麗卻相逕庭。

錢選畫中所表現的孤寂感，是否反映了畫家在新社會中的心情呢？這是很難肯定的，但無可諱言，古來大畫家都願意忠實於自己的感情，而且總在有意無意間透露些自己的人生觀。錢選留下的畫跡所顯現的感情似乎相當一致。這至少反映他晚年的性情有某種程度的固執。他的山水畫「浮玉山居圖」(圖三)在元朝頗受重視，卷後有趙孟頫、黃公望等人題跋❾。那是一幅短橫卷青綠設色山水，畫的是錢氏隱居的處所──霅川浮玉山，畫上有錢氏自題云：

❾「浮玉山居圖」今藏上海博物館，原圖是青綠設色，但迄今只有黑白圖片發表。見 Cahill, *Hills Beyond a River*, Fig. 7.

圖三、錢選　浮玉山居圖（局部），紙本設色，卷，29.6×98.7公分。
　　　上海博物館藏。

瞻彼南山岑，白雲何翩翩；
下有幽棲人，嘯歌樂徂年。
聚石映倩竹，嘉木澹芳研；
日月無終極，陵谷從變遷。
神襟軼寥廓，興寄揮五弦；
塵飄一以絕，招隱奚足
言。❿

此題旨在歌詠他心中念念不忘的
陶淵明，同時表明他自己隱居山
林清溪之志。按浮玉山在湖州。
此圖山石筆法細軟，墨青塗染，
樹葉淡渲汁綠，格調清新。其佈
局分三段，最右是一座小土丘，
上有一叢小樹。中段為山居的所
在，是為本畫的主景。這段是由
右前方的小土坡漸漸向左上方發
展成為高峰，與末段的一座峭壁
相對峙。畫家對於一些可以表現
遠近氣氛和互相連繫的景物——
如水紋、遠山、雲霧等——皆故
意予以省略，使畫幅帶有明顯的
圖案性，看來異常古樸。山頭上
的小樹雖然繁密，但株株直立，

好像互不相干。他以點為葉，而
且幾乎點點散列，表現出擁擠中
的寂寞。

　這幅畫的青綠設色是屬於李
思訓的傳統，但錢氏保存唐朝的
厚實作風已經非常有限。他的青
綠山水一說是受了趙伯駒的影
響，但從趙氏現存的一幅青綠山
水手卷「江山秋色」看來亦非錢
氏之師⓫。趙孟頫曾欲將錢氏的
這種畫風與董源聯繫起來，他在
這幅畫上題云：

舜舉少年愛弄丹青，寫花草
宛然如生，人爭欲得之。其
晚年益趨平淡，多作山水。

❿ 見《式古堂書畫彙考》畫卷之一
七，頁159。並參見朱蔚恆撰〈錢選
浮玉山居圖〉一文，《文物》1978
年，第九期，頁68。

⓫「江山秋色」，絹本青綠設色。手
卷。有洪武帝跋（1375年）。圖見
《中國畫》（十三），頁10-11，14-15，
18-19，21。《中國古代》，第四十七
期。就構圖和用筆看來，保存郭熙
派畫風較多，與錢選風格不甚密
切。

元氣淋漓

此卷雖規摹董北苑，然又自成一家，可謂前無古人矣。

從董源一些傳世的畫跡來看，錢氏此圖「自成一家」的成分遠超過學董的成分，所以所謂「規摹董北苑」也不過是就其所表現的蒼潤氣韻而言。明初姚綬就越說越玄了，他指出「用筆得王右丞家法。綠淺墨深，細膩清潤，真與唐人爭衡。」然而事實上他那種塊狀的山石，不活潑的樹林與北宋末年的王詵的青綠山水關係最密切。而且錢氏更進一步將筆觸簡化成一些平行的紋理，幾近中國木刻板畫的形式。考我國南宋以來木刻印刷極為發達，錢選可能受了一些木刻的啟示。

現在再看他的花卉。第一件是「秋瓜圖」(圖四)。那是一幅立軸條幅❷。下端畫一叢瓜葉、輔以秋草，葉下有西瓜一顆，瓜瓣清晰，瓜藤上白花三朵，皆極細緻。錢氏用幽暗的花青和藤黃汁染葉，色調非常古雅。瓜葉和

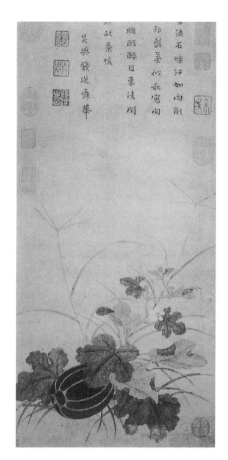

圖四、錢選　秋瓜圖，
　　　紙本設色，
　　　軸，61.1×30公分。
　　　臺北故宮博物院藏。

23

❷ 「秋瓜圖」今藏臺北國立故宮博物院，圖見《故宮名畫三百種》(三)，頁2。

瓜本身看來都很平面化，而且沒有騷動感。畫中的一切好像就在真空的世界裡一樣，平靜得像一位入定的老僧。畫上錢氏的題詩是：

金流石爍汗如雨，削入冰盤氣似秋。寫向小窗醒醉目，東陵聞說故秦侯。

此詩首句形容天氣炎熱，第二句形容瓜的冰涼可口。第三句是說他在半醉的時候從小窗外望，看見了瓜田，於是隨手畫了下來。

最後一句道出他的情懷。原來秦朝邵平隱居東陵（湖南東陵縣）以種瓜為業，邵平的後人總是念念不忘這段避秦的故事。

第二件是「桃枝松鼠圖」冊頁(圖五)❸，那也是精采的創作。桃枝自左下向右上以"S"形取勢，令人想起臺北故宮博物院所藏的文同「墨竹」和崔白「雙喜圖」的構圖法。枝上掛

❸ 「桃枝松鼠圖」今藏臺北國立故宮博物院，見《故宮名畫》（四），頁26。

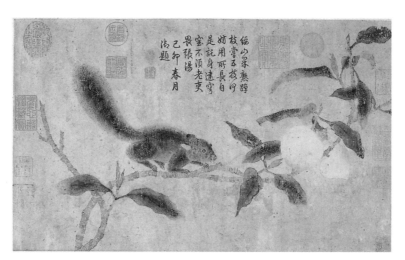

圖五、錢選　桃枝松鼠圖，
　　　紙本設色，卷，26.3×44.3公分。
　　　臺北故宮博物院藏。

著兩顆大蜜桃，左端有一隻急著想吃蜜桃但又怕跌下去的松鼠。這幅畫與「秋瓜圖」同樣的幽淡寧靜。從兩枝桃枝的轉向所構成的完整領域，以及松鼠身體的巧妙配合來看，錢選的確保存了北宋院派花鳥畫的佈局技巧。由此可以證明錢氏畫藝素養的深厚。這一幅畫沒有錢選的題詩，是否有某種具體意義不得而知，不過我們可以看到這隻貪嘴又膽小的松鼠而聯想到世態的真實面。

錢選的人物畫大多是取材於歷史故實或想像的神仙故事，但山水、花鳥、走獸則多取材自寫生。我們如果把錢選看成一位食古不化的復古主義者，那是不對的。他有點像西洋十八世紀末的新古典主義畫家達衛 (Jacques Louis David, 1748-1825)和安格爾 (Jean Auguste Dominique Ingres, 1781-1867)，他們都是復古派的健將，而且曾以簡化細節、平化人物、淺化空間、淡化色調、靜化構圖為宗旨。更有趣的是他們和錢選一樣，都在復古的同時反映了現實主義的一面。記得羅伯斯比爾（Robespierre）敗亡後，達衛被關進牢裡，在那期間，他曾從窗口畫了一幅庭園即景，是一幅非常客觀的寫實圖❶。至於安格爾他是頂頂大名的肖像畫家，其寫實能力之高無可懷疑❶。在錢選的諸多作品之中，「桃枝松鼠」是最為活潑的，但還是有一種冷逸的情調。這種感情內容正好可以與安格爾「土耳其浴女」的冷豔，或達衛「馬拉之死」的冷漠相比擬。無論冷豔、冷漠或冷逸都是由於古典主義的自我封閉的結果，故稱為新古典主義。這些畫家作畫要摒除一切動感的表現，集中於向內投射的凝煉工夫。畫裡的一切——包括人物、樹石、動物——都要表現出對周遭事物的超然態度。他在自題

❶圖見 H. W. Janson, *History of Art* (1969 revised ed.), Fig. 711.

❶同❶，頁473- 474。

「紫茄圖」說：「盡日毗山愛寫生瓜茄，任我筆縱橫，自憐巧氣還成拙，學圃今猶學未成。」**⑯** 此詩所謂「自憐巧氣還成拙」事實上是對此「巧氣成拙」的歌頌。也因為這個特點，後人有時候覺得他的畫有點刻板。詹景鳳題錢氏「雪溪圖」云：「雖真，未見高妙，小數板刻。」**⑰**

二、汝是何人到此鄉
——鄭思肖

元初有代表性的遺民畫家，除了錢選之外還有鄭思肖和龔開，他們的反元意識比錢選更為明顯。鄭係福建人，曾參加南宋科舉，但未正式任官。一二七五年他住在蘇州，眼見蘇州城淪陷，翌年杭州失守。他看見國人與蒙古人合作，心甚激憤，曾欲自刎；後因念及老母在世仍需奉養，不忍自去。乃去其原名，改名思肖（以肖喻趙），自號所南（喻不肯事元），以屈辱的心情隱居蘇州。他曾致力於易理及堪輿

之術，並研詩畫，用以發洩亡國之恨。其卒年無可考。據元人的資料，鄭氏為元初志士。詩文書畫皆佳。詩文作品有《所南詩文集》（《四部叢刊續編》本）和《心史》（明崇禎刊本）。他喜歡畫蘭，因蘭花最能代表「孤芳」**⑱**。現今留傳下來有一幅短橫披，畫一簇無根蘭，分成左右兩股，各作喇叭狀向上張開。兩股中間夾一株配上短葉的小花。構圖本身顯得太集中，也嫌對稱，所以畫家在左右各補上一則大小不同的題語(圖六)。

這幅畫的象徵意義很明確，不像錢選的作品那麼令人難以捉摸。而且鄭思肖的題詩也把這層

⑯ 孫承澤《庚子銷夏記》卷二，頁27。

⑰《詹氏玄覽編》卷二。

⑱ 小傳見夏文彥《圖繪寶鑑》卷五，鄭元祐《遂昌山人雜錄》，陶宗儀《輟耕錄》卷一二及王逢《梧溪集》卷一。鄭氏蘭花傳世者不多，較為可靠的是今藏日本的一幅短橫披。詳見下文討論。圖見 Cahill, *Hills Beyond a River*, Fig. 1.

元氣淋漓

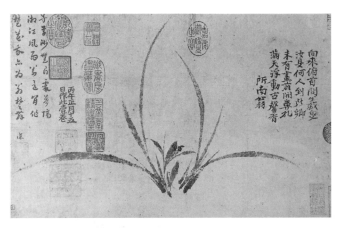

圖六、鄭思肖　蘭，款1306年，
　　　紙本墨繪，卷，25.7×42.4公分。
　　　日本大阪市立美術館，阿部藏品。

故國之思的心情說得很清楚。其詩云：「向來俯首問羲皇，汝是何人到此鄉？未有畫前開鼻孔，滿天浮動古馨香。」詩中的「何人」是指「蘭」，也是指鄭氏自己，有孤芳自賞之意。由題詩我們可以看到他以蘭象徵自己的高節孤芳。他的蘭都是無根無土，人問其故，乃答：「國家已亡何來土地生長！」❿以蘭象徵氣節實出於屈原的〈離騷〉，南宋揚補之及趙孟堅皆曾畫蘭以寓意。

　　鄭氏的蘭從某種角度來看，是不自然的、粗糙的，主要是因為他不欲表現蘭的動態，他寧可用布配圖案的方式來安排花葉，這與錢選的畫氣息相通，只是他比較重視畫中的象徵意義，使繪畫元素成為符號，與文字有相同的功能，所以我們也可以用欣賞書法的眼光來看他的畫。

三、夕陽沙岸景如山
——龔開

　　與鄭思肖的性情一樣耿介的是比他大十九歲的龔開。龔氏（號翠巖）是江蘇淮陰人。龔開在

❿據《韓山人詩集》，原文作「士為蕃人奪，忍著耶？」參閱陳高華編著《元代畫家史料》，頁330。

元成宗大德辛丑（1301）的次年，即壬寅，為馬臻的《霞外集》寫序，自云：「淮陰龔開聖予甫序于西湖客舍，時年八十一。」依此推算，當生於一二二一年。到了宋朝滅亡的時候（1279）他已經五十八歲了。又據馬臻「和黃瀑翁寄吊龔岩翁畫馬詩」，可知龔開卒於一三○七年或以前數年。

南宋景定間（約1260）曾當過鹽稅官（兩淮制置司監），亦曾隨軍抵禦蒙古人，與陸秀相友善。宋亡後他隱居於蘇州，生活艱苦潦倒，但誓不為元朝官，只以書畫自娛 ❷⓿。他的畫看來粗糙樸素，這可能與他的經濟環境有關。據說他常用別人拋棄的舊紙筆作畫，也借他兒子（龔俊）的背充當桌子，其艱苦情況可想而知 ❷❶。但是他的畫非常古樸，而且富有幽默感；他的「中山出遊圖」(圖七) ❷❷與「瘦馬圖」都是好例子。他常用對比的手法和半正半諧的造型來表達一種無可奈何

的心情。「中山出遊圖」畫鍾馗兄妹乘轎出遊，眾鬼簇擁的情形。全圖在長卷的畫面上，自左向右發展。著唐裝滿臉于思的鍾馗坐在轎上領頭，妹妹隨後，最左段是一群瘦骨如柴、動作滑稽的鬼樣人物，他們或挑屍或持戟或背物，表現出複雜的動感。龔氏自題云：

髯君家本住中山，駕宮出遊安所適，謂為小獵無鷹犬，以為意行有家室，阿妹韶容兄靚妝，五色胭脂最宜黑……。

詩後有跋曰：

人言墨鬼為戲筆，是大不

❷⓿ 同前注，頁287。又《霞外詩集》卷一○。
❷❶ 吳萊《淵穎集》卷一二云：「龔開者……坐無几席，一子名浚，每俯伏榻上，就其背按紙作唐馬圖。」
❷❷ 今藏美國弗利爾美術館。圖見《弗利爾美術館收藏目錄》（*Freer Gallery of Art*, I, China），圖43。

元氣淋漓

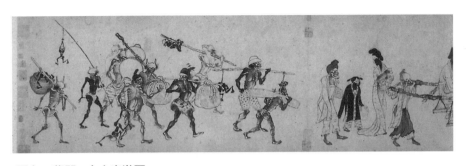

圖七、龔開　中山出遊圖，
　　　紙本墨繪，卷，32.8×169.5公分。　美國弗利爾美術館藏。

然。此乃書家之草聖也。豈
有不善真書而能草者。

他並指出：

在昔善畫墨鬼有姒頤真、趙
千里。千里丁香鬼誠為奇
特。所惜去人物科太遠，故人
得以戲筆目之。頤真鬼雖甚
工，然其用意猥近。甚者作
髯君野潤，一豪豬即弓。妹
子持杖披襟趕逐，此何為者
耶？

他對當時一些畫工所畫鍾馗的庸
俗作風大不以為然。故曰：「僕
今作中山出遊圖，蓋欲一掃頤真

之陋，庶不廢翰墨清玩。譬之書
猶真行之間也……。」

　　現在頤真所畫的鍾馗已經全
無流傳，但從龔氏的評語可以推
測其與龔氏作風不同，或者稍微
媚俗亦未可知。而龔氏所作，在
當時可能是比較特別的一路。關
於這幅「中山出遊圖」的象徵意
義，龔氏並未在題跋裡說明，但
是我們知道鍾馗是鎮鬼之神，鬼
多的地方才用得著祂出面。因為
龔氏是一個志節之士，所以歷來
評論家都認為他的畫表現了反元
的思想，就這幅畫來看，只有鍾
馗是穿著唐袍，其餘鬼魅皆作域
外蠻人形象，如鷹嘴怪人和小黑
奴等都有諷刺的意味。按以鍾馗

出遊為題材作畫，唐朝已經開始，吳道子曾畫過這類畫，龔開是否參考吳氏畫跡我們已經無法知道了。據《式古堂書畫彙考》對吳道子畫「鍾馗元夜出遊圖」（款「臣吳道玄奉旨畫」）的描寫是：「……衣紋筆勢皆有顧虎頭、陸探微法……」[23]可見其筆法與龔氏者不同。當然，《式古堂書畫彙考》所言之畫跡可靠性不高。今從龔氏的用筆的方法來說，他這幅畫完全沒有吳帶當風的格法，所以應該不是出於吳氏。我們倒可以在一些蒙古人的畫中找到這類怪異的黑人物（圖八、九）——蒙古畫中的人物身

軀是一節節的，這與龔氏這幅畫的作風也很接近，故大致可以證明元初隨蒙古人而來的一些塞外畫卷對龔開有了影響。

「中山出遊圖」與錢選或鄭思肖的畫比起來，動感比較強，表現也比較戲劇化，但是它給人的感覺仍是陰冷的鬼域世界，也是屬於冷逸的一路。

龔氏和錢選一樣喜歡畫馬，但錢氏的馬是寄情高古，而龔氏的馬是直接地表達他對現實的不滿。現在日本大阪市立美術館所

[23] 見《式古堂書畫彙考》畫卷之八，頁368。

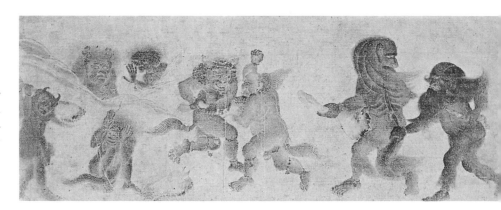

圖八、蒙古人馬圖（馬祭圖），作者不詳。

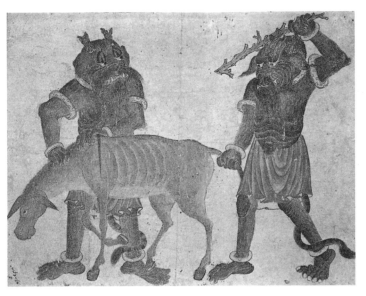

圖九、蒙古人馬圖（屠馬圖），作者不詳。

藏的「瘦馬圖」(圖一〇)便是個好例子。這匹瘦馬有一副崎嶇如柴的骨相，面帶滑稽的表情，牠在空無一物的世界裡踏著沈重的腳步。牠的鬃和毛好像被風吹得颯颯作響，不禁令人想起元曲裡「小橋流水平沙，古道西風瘦馬，斷腸人在天涯」的淒涼景象。龔氏的題詩云：

　一從雲霧降天關，空盡先朝十二閑；今日有誰憐駿馬，夕陽沙岸影如山。

按詩中「閑」字作馬廄解。《周禮》記：「天子有十二閑，馬六種。」這匹瘦馬像是龔開的自我寫照，殆為懷才不遇，老驥伏櫪，感慨系之。倪瓚題跋也道明這一點：

　淮陽老人氣忠義，短褐留髯當宋季。國亡身在憶南朝，畫思詩情無不至。

在風格方面，湯垕《畫鑒》曾評龔開畫馬云：「畫馬專師曹霸，

圖一〇、龔開　瘦馬圖，
　　　　紙本墨繪，卷，30×57公分。日本大阪市立美術館，阿部藏品。

得神駿之意，但用筆頗粗，此為不足耳。人物亦師曹、韓。」顯然湯垕不太能欣賞龔開的畫。本圖與前述「中山出遊圖」一樣是用粗筆勾勒，用墨染出明暗：與錢氏畫法不類，但比較接近唐朝韓滉（723-787）「五牛圖」的筆法。據周密《雲煙過眼錄》：「五牛圖」在一二九五年 由趙孟頫自北方購去，攜 回吳興。此圖也影響到趙孟頫的「二羊圖」❷。「五牛圖」在元初是一幅有名的畫跡。趙孟頫曾兩次為之品題，龔開很可能也看過。但韓滉

的牛是神性與現實的結合，故是一種古典的理想美；龔開的馬是被現實折磨得只剩骨架子的「硬漢」，前者顯現了卓越的神力，後者發揮了人性的自濟力。

四、錢、鄭、龔的新古典
　　主義傾向及其對後世
　　的影響

　　由錢、鄭、龔三家的畫風，

❷參閱 Chu-tsing Li, "The Freer Sheep and Goat and Chao Merg-fu's Horse Paintings", *Artibus Asiae*, Vol. 30, 1968, p. 291 .

我們看到一種「新古典主義」的傾向，所以錢氏的成就最為可觀。促成元初這種冷逸畫風的原因必然很複雜，若從中國十三世紀末與西洋十八世紀末及十九世紀初的社會情況作比較，我們幾乎可以說二者都是浪漫復古主義的結果，也是古典主義遭遇個人主義之後而作的自我調整。在歐洲，新古典主義成為一時風尚，無論繪畫、戲劇、詩文、哲學都受到衝擊，但是在十三世紀末的中國，這種「新古典」主要還是表現在繪畫上。

現在我們可以再進一步追究「復古主義」與「個人主義」的時代背景。我們都知道復古主義帶有反動意味，西洋文藝復興的復古是反十二、三世紀枯萎的宗教藝術，新古典主義則是反十七世紀以來的巴洛克和樣法主義，尤其是反當時正在流行的羅可可藝術。中國十三世紀末的復古運動無疑是反南宋院體畫。

為什麼要反南宋畫呢？一般畫史書籍的解釋是，錢選這些人深感宋朝政治積弱，進而對南宋繪畫感到厭惡，這樣的解釋大概只見其一端，因為藝術思潮不能靠單一因素而形成，也不能在一朝一夕完成。像錢選這種冷逸的畫風並非從南宋亡國之後才開始，南宋初的揚補之和南宋後期的牟益都已經有這種傾向。錢選在這個潮流裡也只是因為個人的生活環境和天賦使他成為一個承先啟後的集大成者。

錢選這些人就像安格爾和達衛一樣，經歷了「大革命」的風暴，在個人主義勃興的時代承繼了古典的遺產。個人主義興起的最根本原因是人類知識的擴充以及商業城市的興起，但極權政治的腐化或解體也會成為個人主義勃興的直接導因。

南宋末期所面臨的正是經濟生活以及政治組織上的巨變。南宋亡後，畫院解體，既往的束縛完全消失，相伴而來的是職業畫家喪失宮廷的資助，乃競相以奇

技投合一般人的口味。在古典主義者的眼中，個人主義便是墮落的象徵。趙孟頫便曾對這些人的畫作了不客氣的批評。但是更值得注意的是在那個時代裡的古典主義者，卻在復古的口號下發揮個人主義的特色。所以我們應該說他們不是真正在反個人主義，而是反對無根的個人主義——其實文士畫家自古以來便有很強的個人主義！

誠然，錢選、龔開、鄭思肖這些人，因為受我國傳統優雅文化的薰陶，他們的性格比安格爾和達衛更加超然灑脫，他們在情感上的表現是間接的或象徵的；他們以文士的浪漫情懷和遺民的感情，面對古典主義的斷層和個人主義的挑戰，從事繪畫創作的孤獨事業，啟迪十四世紀的文人畫風。其中尤以錢選的貢獻最大。從作品我們可以很清楚地看到鄭思肖和龔開都有南宋以來業餘畫家的缺點——簡陋，而錢選則頗為精詣。鄭、龔可能便是落

入趙孟頫所批評的「近世士大夫畫」（也就是「所謬甚矣」的畫），而錢選正是趙氏所景仰的畫家。

錢選雖然沒有直接批評南宋畫，但從他強調「士氣」和「隸體」的理論，以及他的復古畫風來看，他的繪畫理念可以說是對南宋馬夏派的反動。他重新檢討中國畫的三大基本精神：自然、樸素、個性。從中提煉出帶有古典性格的藝術結晶。而它的美學精神則歸結在：氣氛之寧謐化、造形之古拙化和空間之抽象化。他這個繪畫理念由趙孟頫加以發揮，帶動了元朝以來的文人畫之發展。

在政治態度上趙孟頫與錢選全然不合，但趙氏的內心對錢氏非常尊敬，曾於「送吳幼清南還序」中提到錢氏，稱之為「吾友」，云：「吾鄉有敖君善者，吾師也。曰：錢舜舉，曰：蕭和子中；曰：張復亨剛父……吾友也。」孫承澤《庚子銷夏記》也

元氣淋漓

有一段趙氏題錢選「茄果圖」的話可供參考：

> 昔松雪翁歸林下，檢笥中得舜舉茄果各一幅，題其上云：「交遊來往休相笑，肉味何如此味長？」想見古人高致，因並識之。時乙丑歲十月八日將樂余思復。❷⑤

那麼趙孟頫如何擴展錢氏的繪畫理念應該是值得研究的。由於這牽涉到對趙氏的全面研究，無法在這裡作深入表達，將於本書另章分析。在這裡我想提出四點以為概括：第一在理論上，趙氏拈出「古意」一語作為士氣、隸體的風格注釋；第二在實際創作上，他以渾樸的筆墨趣味作為表現古意的手段（此得力於他對董源的研究）；第三繼續追求畫面的孤寂感，如他的「鵲華秋色」；第四進一步加強畫面的抽象空間，如他的「水村圖」。

趙氏所開拓的文人畫領域由黃公望、吳鎮、倪瓚、王蒙等人加以發揚。明朝又有沈周及文徵明作為文人畫家的代表。不過我們看到沈、文已走偏了錢選立意的初衷。這也就是說，錢氏所說的「士氣」和「隸體精神」在沈、文的畫中（尤其是他們晚年之作）大受折損。原來錢氏所標榜的士氣是溫文儒雅、柔和寧謐、輕鬆平淡。可是沈周用筆厚重、筆力雄沈；文徵明細筆畫山石林木轉折多勁，粗筆畫筆道劍拔弩張。沈、文的畫風已經摻雜了浙派的成分，因此更能呈顯明朝社會的動力。可是這已背離了錢選文人畫的基本精神。沈、文的跟隨者如陸治、陳淳，以及後崛起的徐渭就更不待言了。

明末董其昌有鑒於此，出而大聲疾呼，復引前述錢選與趙孟頫的對話，意圖重振「士氣」。他發覺浙派畫和吳派畫最大的缺點便是「熟」，因此他拈出「生」作

❷⑤ 同 ⑯

為治病良方。當然董其昌並沒有錢氏的全能畫技，但他的山水畫的確受惠於錢選甚多。譬如他的水不作水紋，畫山常有雲塊突兀出現，都是得力於錢氏的啟示。雖然董其昌生活在矯飾之風正熾的明末，他的畫也無法再現錢氏的自然風韻，但是錢選的文人畫精神「隸體」給他正面的啟示，使他有堅固的理論基礎來與當時的吳派抗衡，並且贏得「正統文人畫」的地位。由此可見錢選這文人畫精神在死後的五百年間還不斷地為中國文人畫家提供寶貴的啟示。

第二節 清潤高雅的文人畫

——論高克恭和李衎——

元初畫壇上的重要畫家大致可以分為南北兩大支派；南方的代表人物是錢選、鄭思肖、龔開、趙孟頫和管道昇，北方則以商琦、高克恭和李衎成就最大。可惜商氏已無畫跡留傳，故論北方文人畫就以高、李為代表了。

把畫風依地域分南北兩派是我國畫史上常見的，但一般而言都是從其特定的立論基礎來看才有意義。譬如董其昌以李思訓和李昭道為北宗而以王維為南宗，那是從禪分南北宗的觀點來比附繪畫風格，與畫人之出生地無關。同理，他以馬遠、夏珪為北宗，但馬、夏居於杭州，實為南方人。故知此種分法也只著眼於「以禪喻畫」的基本構思。宋人論畫亦有北方關陝派與南方江南畫之分，此則同時著眼於畫風與畫

元氣淋漓

人籍貫之差異。

今日我們把元初的畫家分南、北兩派，在本文的論題上有兩大意義：一、在至元十六年（1279）元軍攻滅南宋以前，南、北政權對峙，導致文化的鴻溝——南、北各自擁有其傳統；二、元初雖然南、北交通大開，南人北上，北人南遊，文化交流的結果，逐漸發展綜合性的繪畫風格，但由於元初這些畫家早年所受的訓練一直左右著他們的創作態度，故南、北之分仍相當明顯。元張雨便有「近代丹青誰最豪，南有趙魏北有高」之語。我們論這些人的畫風便可從這個特定角度分析南北畫藝的發展脈絡。

然而，我們不能只見其異而不見其同。事實上，北方雖然長期在遼、金、元的統治之下，中國文化卻一直在發揮它的同化力量，而且在與異族文化鬥爭中，由於外圍壓力的作用，使一些畫家趨於保守，一直以北宋的李郭派為主流。演變到元初，乃形成了嚴肅的，有新古典主義特色的復古運動。

我在論錢選時，曾指出西洋新古典主義的精神發生在十八世紀的後半期，而且延續到十九世紀中葉。在繪畫風格上的特徵是簡化構圖、靜化畫面、平化空間，在主題上以歷史故實、革命人物，以及肖像為主。而其發展的動機是反羅可可，發展的原動力是新興的考古事業和革命風暴，發展的現象則是個人主義之興起以及古典主義之自我封閉。新古典主義的成果便是把現實融入古典藝術形式裡頭，所以在取材上就有現實主義的內容。

我國十三世紀末、十四世紀初正好也在類似的條件。南方復古運動有反南宋畫的成份，北方的復古運動則有超越金朝畫的意圖。從繪畫創作活動的本質而言，復古運動之產生，有兩種可能的動機：其一是當一種主流畫風發展到極致，後人無以為繼的

時候，復古運動便會產生；其二當一種主流畫風墮落到某種程度時，也會引起復古運動，元初南方的復古運動屬於前一種性質，而北方的復古便是屬於後一種。兩者都顯示它們要放棄直接的師承，尋求在重估和重釋古畫中的啟發式承傳。

在這關鍵時刻，有刺激性的社會環境和可供模倣的古畫是非常必要的。元初的情況是，無論南方或北方都發生了劇烈的變化。畫家們都經歷了劇烈、殘酷的戰爭風暴和外族文化的衝擊，給繪畫界一股革命的力量。再者，元初在金、宋相繼敗亡之後，宮廷裡的收藏有一大部份流入民間，畫家往往可以直接觀摩、學習，提供復古運動一個最佳的環境。此外，自北宋以降，北方文人畫在米芾、蘇軾、王庭筠的影響下個人主義逐漸興起，由於過分忽略技法訓練，導致繪畫藝術之墮落。北方新古典主義最直接的目標是反二米和王庭筠

元氣淋漓

畫派的末流形式，意圖超越金朝而上追李成、米芾和文同。結果產生一些相當嚴肅、認真的畫家和冷峻、樸素的作品。

一、明麗灑落——高克恭

第一位立於這個繪畫運動主流的北方畫家是高克恭(1248-1310)❷。高氏字彥敬，號房山。祖先是西域人，後來落籍山西大同❷。至元十二年（1275）由京師貢補工部會史。一二八九年他到江淮一帶任官，先是江淮行省考覈簿書，翌年改敘江淮行省左右司郎中。此後十年間，大部份時

❷ 高克恭，《元史》無傳。《新元史》卷一八八有傳，生年不詳。姜亮夫《歷代名人年里碑傳總表》據鄧文原《巴西集》，訂高氏生於南宋理宗淳祐八年（1248）。

❷ 《新元史》高克恭本傳云：「其先西域人，後占籍大同。」又夏文彥《圖繪寶鑒》卷五云：「其先西域人，後居燕京。」同樣的記載尚見於王世熙題高氏「青山白雲圖」。其他考證見莊申《中國畫史研究》，頁148。

間都在江南，故與南方文士如仇遠、趙孟頫、周密、霍肅、郭佑之等人過從甚密。五十二歲那一年曾為李衎作「春山晴雨」（今藏臺北國立故宮博物院）。畫上有李衎題云：

> 彥敬侍御為予畫此幅，仍作詩云：「春山半晴雨，色現行雲底；佛髻欲爭妍；政公勤梳洗。」大德己亥夏四月，息齋道人書。

高氏於元成宗大德四年（1300）回到北京。復任工部侍郎，轉翰林直學士。二年後授吏部侍郎。大德八年（1304）改刑部侍郎，再轉刑部尚書。在這段宦海生涯中，由於政務繁重，可能剝奪了他的作畫時間，但他卻也未遠離丹青。元武宗至大二年（1309）曾畫「雲橫秀嶺」。這是他最成功的一件作品，也是他的藝術境界登峰造極時候的作品。可惜第二年他就去世了，未能為後人多留下一些精品。

高氏傳世的畫跡不多，可靠者更少。最具代表性的是前舉的「春山晴雨」❷⑧和「雲橫秀嶺」（圖一一）。前者右下角為近岸土坡，上面點綴著松樹和雜樹。透過近岸的樹林向右看去是一片低矮的土岸，點綴著一叢混點樹。再遠是隱約半現的水口。畫面中段是一大片橫展的白雲。雲端聳立三疊峰頭，主峰龍脈向左上方升起，其左側與畫幅邊緣之間有一片空白由李衎補上題語。主峰右側與畫幅邊緣之間是另一片大空白，只見幾片白雲飄過。

整幅畫的布局由右下的近岸到左上的遠峰採用對角線構圖法，層層推移，一點也不含糊。這裡有兩點值得特別注意：1）明顯的對角線構圖法表現出北宋以後文人畫家所努力追求的空靈境

❷⑧「春山晴雨」，絹本立軸，現藏臺北國立故宮博物院。《石渠寶笈三編・延春閣》著錄。另有「春山欲雨」論有或疑其為倣本。

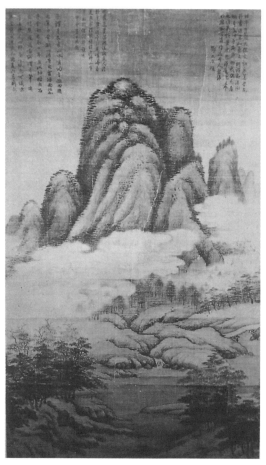

圖一一、高克恭　雲橫秀嶺，
絹本設色，軸，
182.3×106.7公分。
臺北故宮博物院藏。

化的造型，筆墨也趨於簡逸——他用乾筆皴、濕筆橫點以及淳厚的淡墨渲染。他的樹木造型則有點拙趣，我們似乎可以從其中看到黃公望和董其昌的筆意來源了。這幅畫裡也因此有了一些對比效果，如乾皴濕點、秀山拙木、空雲密嶺、高山矮岸、橫雲直峰等等。就此而言，他似乎已經有了自己的美術造型風格了。

「雲橫秀嶺」有李衎至大二年（1309）的題跋云：

予謂彥敬畫山水，秀潤有餘而頗乏筆力，常欲以此告之。宦遊南北，不得會面者今十年矣！此軸樹老石蒼，明麗灑落，古所謂有筆有墨者。使人心降氣下，絕無可議者。其當寶之。至大己酉夏六月，薊丘李衎題。

今圖上雖無高克恭署名，但因為有李衎此跋，其可靠性無可懷疑。此外，右上角又有鄧文原

元氣淋漓

界；2）強烈的理性空間，比錢選、趙孟頫等南方畫家的作品更逼近北宋的格局。

配合這理性化的空間和單純

跋，可謂書畫俱佳之代表作❷。

　　此圖前景兩片土坡夾一小溪，蜿蜒上升到中景，遇雲氣瀰漫的小丘。隔雲而上便是高聳的主峰，令人想起五代或北宋的山水風格。但一般北宋畫的焦點都是實景，今「雲橫秀嶺」與前述「春山晴雨」一樣，畫幅中心位置都是一大片白雲。可見高氏不像五代或北宋的畫家以實為追求的目標；反之，他比較重視空靈和清秀。

　　就筆墨風格而言，高氏顯然是受了大小米（米芾、米友仁）的影響，但因為使用較乾的筆，所以特別秀潤。傳統上，史家也認為他受了李成的影響。此說首見於鄧文原的《巴西集》。日人鈴木敬則對鄧氏的說法感到困惑。他說：「一般人都同意，自北宋到明清，郭熙是李成風格的忠實模倣者。所以他們的語彙中，李成與郭熙並無分別。我不知道有任何其他元朝文獻說高克恭學李成風格。但上引《巴西集》的作者鄧文原是高氏的好友，故所論不容忽視。」❸

　　那麼我們要如何解釋鄧氏的說法呢？鈴木敬對李郭派的認識可以歸結到下列三點：蟹爪樹、平遠佈局、惜墨如金。就這三點來說，他認為高氏畫中沒有李郭派的成份，他說：「鄧氏的說辭主要是證明高氏為北宋風格的重建者，所以舉出北宋三大家（李成、董源、巨然）作比較。另一個可能是強調高氏多方面的實驗性創作。」果真如此嗎？恐怕不然！

　　要瞭解高克恭畫裡的李成因素，我們除了體會畫裡因「惜墨

❷ 「雲橫秀嶺」，絹本立軸，現藏臺北國立故宮博物院。鄧文原跋語云：「此卷疑董源，尤得意之筆。」安岐《墨緣彙觀》云：「此圖山勢嵯峨，群峰拱立……誠得董、米三昧，餘見房山所作，以此當為第一，評者謂與趙吳興並馳，良不虛也。」

❸ 見Suzuki Kei, *A Few Observations Concerning the Li Kuo School of Landscape Art in the Yuan Dynasty*, University of Tokyo, p. 36.

如金」而表現的清潤特質之外，我們也要探討李成畫派在金朝流行的情形。就「惜墨如金」一語而言，一般人可能以為便是「不捨得用墨」的意思，但事實當非如此，因為如果一個畫家真的只求吝於用墨，那他永遠畫不出好畫。所以惜墨如金應作「慎於用墨」解，也就是使一筆一墨恰到好處的意思。傳統李成派的筆墨特色便是以較乾的筆皴擦，表現出清潤的特質。就此而言高克恭確實繼承了李成畫派的特色。

李郭派山水在北宋後期極為流行。北宋亡後許多北方畫家仍然創作這類山水，但一般是偏向李成而遠離郭熙，故特別清秀溫潤。最佳的代表作是今藏美國弗利爾美術館的李山「風雪松杉圖」(圖一二) ❸。該圖為絹本水墨畫。畫幅高29.7公分，長79.2公分，為一小橫披。近景在右段，遠景在左端。最靠近觀者的，是懸掛在右緣的半邊峭壁。崖壁上掛著枯樹，下有小溪，隱約可見流水。

向左望去，見高聳的松林，松幹挺直，松枝下斜，向兩側展開如傘蓋。林間有一座草堂；內有一人獨坐，背向庭院入口，似是伏案讀書。亭外竹籬、竹叢相掩映，靜謐清雅。再向左望去便見清淡的雪山和土坡，其間隔著一條幽深的小溪。凡天空和溪流皆用淡墨渲染，襯出白雪煙波。此圖無論布局、松樹造型、清秀的筆墨都近乎傳說中的李成風格。

高克恭「春山晴雨」那種左近右遠的布局法與李山這幅畫的立意尤其接近。只是高克恭兼取董源、巨然和米芾的筆意，所以看來李成的分量不重。

李山大概出生在宣和末年，活到金章宗泰和年間（1206-

❸李山生平考證，見李宗慬〈讀金李山風雪松杉圖記〉，《故宮季刊》卷一四，第四期（1980年），頁19-28。又見《濟南府志》將李山列入元代，並謂是「信陽人，以畫著名，落筆如神助，酒酣從筆揮灑，煙雲萬狀。」所記似不可靠。

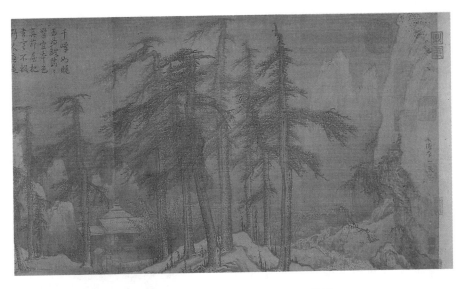

圖一二、李山　風雪松杉圖，絹本設色，卷，29.7×79.2公分。
　　　　美國弗利爾美術館藏。

1208）。因是去北宋未遠，所以繼續保有北宋的李成風格，但他死後的八、九十年間，北方畫風逐漸墮落，終至於淺薄虛脫。譬如郭敏的「風雪松杉圖」（藏美國加州敬元齋）雖是參傚前述李山的「風雪松杉圖」，但單薄少韻，可謂徒具形式 ❸。郭氏的生卒年不得而知，若據《泰山藏石樓書畫集》所收的「華宮春宴圖」（署年1270年）則知其活動時期是金末元初之間 ❸。

金朝末期繪畫衰頹的現象大概也存在墨竹領域裡。譬如王庭筠及其從子王曼慶都是以畫墨竹知名於當世，但留下的畫跡卻只有「幽竹枯槎」一件。就以那件名跡的創作技法而言也有可能被視為墮落的象徵。其他以畫竹出

❸ 見 Sherman E. Lee ,Wai-kam Ho, *Chinese Art Under the Mongols: The Yuan Dynasty (1279-1368)*，圖223 說明。

❸ 同 ❸。

名的還有金顯宗❸❹、李仲方❸❺、李
簣喬等家，亦皆無畫跡傳世。這
個現象也許說明他們的畫不太受
後世收藏家重視。

　　元初的畫家眼見北方繪畫的
沒落，乃激起一陣復古思潮，意
圖超越金朝畫，直追北宋。其結
果則非複製北宋畫，而是完成了
一種簡化和單純化的古典風尚。
在墨竹方面高克恭學文同，再形
成自己的面貌。今藏大陸北京故
宮那幅墨竹立軸正可以代表他這
一努力的成就(圖一三)。那是一
幅簡單而有特色的墨竹立軸。畫
兩竿修長的竹子，節、葉緊湊，
但因竹葉全以介字出之，故有格
調化的傾向。又因用筆溫柔，故
予人清潤氳藉之感，全無一般墨
竹那種劍拔弩張之氣。高氏自跋
云：「子昂寫竹神而不似，仲賓
寫竹似而不神。其神而似者，吾
之兩此君也。」可見他對自己墨
竹畫的成就自視甚高❸❻。

圖一三、高克恭　竹石圖，
　　　　紙本墨繪，軸，
　　　　121.4×41.91 公分。
　　　　北京故宮博物院藏。

❸❹《圖繪寶鑒》卷四云：「顯宗，章宗
　父，畫獐鹿人馬，學李伯時，墨竹自
　成一家。雖未臻神妙，亦不涉流俗。
　章宗每題其籤。」
❸❺李仲方善畫慈竹與方竹，參見李衎
　《竹譜詳錄》卷三「慈竹」條。

元氣淋漓

二、得氣之清者——李衎

　　與高克恭同時的北方籍畫家之中，最著名的是商琦（字德符）和李衎（1245-1320）。據夏文彥，商氏專學李成。饒自然則說他學郭熙。但明朝詹景鳳則說他學荊浩和郭熙。總之，他是一位屬於北方傳統的李郭派畫家。既然他沒有留下任何畫跡，我們無法作更詳細的分析。

　　李衎比商琦幸運，因為他給我們留下十餘件比較可靠的作品，而且還留下一部著述《竹譜詳錄》❸⁷。資料相當豐富，值得我們細加研究。誠然，要對《竹譜詳錄》和李衎這些畫跡細加描述必非此短文所能竟其功。若欲作進一步的研究，請參考拙著博士論文 *The Art and Life of Li K'an*。本文只想對李衎生平略作敘述，然後就李衎畫跡所顯示的思想內容加以探討。

　　李衎是河北薊丘人，字仲賓，曾自匾其居所為「息齋」，故又自號息齋道人，晚年又自號李青蓮和醉車先生。大約二十七歲時被薦為將仕佐郎太常寺太祝兼奉禮郎，又受命兼檢討。至元十七年（1280）出為丞務郎，官淮東道宣慰司都事，二年後轉任江浙行省左右司員外郎，寄寓維揚（揚州）。至元二十八年（1291）奉召入京，遷承直郎，再除功德司經歷。又越三年，元世祖崩，成宗繼位，詔罷安南兵。李衎以禮部侍郎身份出使安南，翌年（元貞元年）返京。旋力請補外，乃除同知嘉興路總管府事，再遷

❸⁶ 高氏「墨竹圖」藏北京故宮博物院，圖見《故宮花鳥畫選集》，圖22。文獻著錄見卞永譽《式古堂書畫彙考》卷一七，頁25；吳升，《大觀錄》卷一八，頁21。但吳升謂畫中跋在圖左，而據卞永譽，畫中高克恭印作「高氏彥敬」，此皆與今圖實況不合。今圖趙跋在右，印作「彥敬」。吳、卞二氏所記似有偏差。

❸⁷ 李衎《竹譜詳錄》收入《元人畫學論著》（世界書局刊本《藝術叢編》）。

婺州（今浙江金華），佐此兩郡凡十年。

元成宗大德十年（1306）李衎離婺州同知職。以後五年間大概閑居江南，旅遊於揚州、杭州之間。他引退的原因可能是與武宗意見不洽有關。至大四年（1311）武宗病重時，李衎復出，為常州路總管。翌年仁宗即位，八月擢李衎為吏部尚書，但可能未曾赴任。越明年，李衎便請求致仕。結果超拜集賢院大學士榮祿大夫，與劉賡、趙孟頫、郭貫、元明善等宿儒碩彥平起平坐。元仁宗延祐五年（1318）一再以疾請辭，獲准回揚州養老。兩年後去世。

李衎的傳記資料以蘇天爵所撰〈李文簡公神道碑〉所述最為詳盡，其次是他《竹譜詳錄》自述。其他簡短資料見於夏文彥《圖繪寶鑒》、《嘉興府誌》、《新元史》、《貞居集續編補遺》、以及王逢《梧溪集》。但除《梧溪集》之外都有許多錯誤。譬如《圖繪

寶鑒》說李衎官至江浙行省平章政事，與事實不符。又如《新元史》說李衎「字仲容，大都人。」亦違史實。至於《嘉興府誌》和《貞居集續編補遺》的資料更一無可取，讀者不可不知[38]。

李衎和高克恭一樣，喜歡在絹上作畫，晚期的作品一律是畫在絹上。這與南方文人畫家之好用紙大異其趣，大概是因為高、李都是官場中的顯貴，既有資財購買好絹，又因絹質可增畫面的清貴感，符合其地位和身份。但另一個原因則可能是絹畫乃唐宋的傳統，以絹作畫可以增加古意。李衎在大德四年（1300）前後還常用紙作畫，譬如大德七年（1303）為賽提舉作的「墨君卷」便是紙本，至大元年（1308）為王玄卿作的手卷也是紙本。

今「墨君卷」已佚，惟「王

[38] 詳細考證，見拙著博士論文 *The Art and Life of Li K'an*, University Microfilms International, Ann Arbor, 1979.

元氣淋漓

玄卿卷」有兩段傳世，前段藏美國納爾遜博物館(Nelson Atkins Museum)，卷高37.2公分，長237公分[39]。後段藏大陸北京故宮，高35.6公分，長358.5公分[40]。前者作慈竹，方竹二叢，末尾配仰葉竹、竹筍數竿，左下角為一土坡。著錄首見顧復的《平生壯觀》（1692年序），云：「墨竹。紙丈餘。題云：仲賓為玄卿作。趙孟頫、元明善詩跋。張士行、顧定之收藏印記。」所載尺寸與今納館所藏者不符。吳升《大觀錄》（1712年序）亦載此卷，但說只有「六尺餘」，與今圖尺寸合。又今圖起首無固定之印，而張士行印若與趙跋上的「齊郡張紳士行」一印相比，似有可疑。畫幅末尾有李衎偽款偽印，其下有耿信公收藏印，乃是從他處移來補綴，故不足採信。

北京卷曾載於安岐的《墨緣彙觀》，但曰「高尺餘，長十六尺餘」，以古尺一尺等於三十二公分計，今北京卷只有十一尺多。故知所載尺寸亦與今本不符。其原因何在，不得而知。納卷拖尾有趙孟頫書玄卿詩，及元明善自書詩跋。玄卿詩起首云：「慈竹可以厚倫紀，方竹可媿圖機士。笙有筍兮，蘭有芳，石秀面潤，樹老蒼……」大致敘說了納卷與北京卷裡的景物。元跋則特別著眼

[39] 美國納爾遜博物館卷在國外的名氣很大，論者已多，雖無人懷疑其為真跡與否，但對畫的特點卻見解不一，王世襄見其「純真自然」，喜龍仁評其「單調」，李雪曼（Sherman Lee）謂其風格新穎，威烈氏（William Wiletts）讚其「寫實」。見 Wang Shih-hsiang, "Chinese Ink Bamboo Paintings," *Archives of the Chinese Art Society of America（1948-49）*, Vol. VIII, pp. 49-59; Sirén, *Chinese Painting*, Vol. IV, p. 45; Lee, Sherman, *A History of Far Easten Art*, pp. 405-406; Lee and Wai-Kam Ho, *Chinese Art Under the Mongols*, Fig.48; William Willetts, *Foundation of Chinese Art*, p. 329; Wilson, Marc F., "The Chinese Painter and His Vision," *Apollo*, March 1973, p. 28.

[40] 「四清圖」的末段印本見《文物》，一九五六年，第一期，圖版三。著錄見安岐《墨緣彙觀》（1743年序）卷六。

於後半段（即北京卷），而且由竹子聯想到湘妃，再想到她們尋夫（舜）不著含恨投江的故事：

……日光不下雲局暗，元氣歘忽寒人肌。楓林青青少陵（杜甫）夢，無乃澤畔逢湘纍。楚江小月晃初夜，淇園若雨秋行迷；二妃彈瑟淚如雨。幽壑龍潛春欲飛，天路迢遙獨後來。黑雨挾風山鬼啼，老氣盤空根徹泉；地靈上訴玄冥悲……。

歷來論者都以為玄卿便是元朝名士薛玄卿，但我從玄卿詩得知他自稱是東晉王徽之的後代，所以他是王玄卿而非薛玄卿。至於王玄卿的生平事蹟則無文獻可考[41]。

從上述二跋我們知道畫裡有慈竹、方竹、淚竹、蘭、石和梧桐。今合納卷與北京卷正與詩中所述相符。就筆墨風格而言，納卷拖尾的趙孟頫、元明善二跋皆

真無疑。據趙、元二跋內容來看，納卷與北京卷原來連成一卷。惟兩卷紙幅高度不同，紙張亦略有異質：納卷紙色較暗，多裂紋，北京卷則潔白如新。筆墨風格也不甚一致：納卷表現出客觀的寫實細節，竹節、竹竿、竹葉都特別有立體感(圖一四)；竹子的造型，無論幹、節、葉，皆無特定的模式，筆觸交疊極為複雜，而且墨瀋多互相滲透，予人以蒼勁之感(圖一五)。反之北京卷則有較多理想化的成分(圖一六、一七)，尤其對清潤的把握與李衎其他作品的性格相脗合。正因為其清潤之氣特別突出，故安

❹ 按古文獻中「玄」「元」通，故「玄卿」可出為「元卿」。在元人集字裡曾見一些名叫「元卿」的詩人，其中一位王元卿載於陳垣的《金詩紀事》卷六；第二位是蔣元卿（六世紀人）載於吳升《大觀錄》卷一八；第三位是王元卿見於「王金鳳墓碣」，收入《國朝文類》（《四部叢刊初編》）卷五六；第四位是趙雍的朋友。

元氣淋漓

圖一四、李衎　墨竹（局部），
　　　　紙本墨繪，卷，
　　　　37.2×237 公分。
　　　　美國納爾遜博物館藏。

圖一五、李衎　墨竹（細部）。

岐《墨緣彙觀》稱之為「竹梧蘭石四清圖」。

　　據李衎《竹譜詳錄》，「慈竹又名義竹、又名孝竹。生長於兩浙、江、廣。叢生。一叢多至數十百竿，子孫齊榮，前抱後引，故得此名。古人很少畫，李仲方喜作慈竹，曾為高克恭畫一幅，絕佳。」方竹也「生長在江、廣一帶，枝葉與苦竹相同，但節莖方正如益母草。成竹高者二丈許，無甚大者。古人少畫，獨完顏亮、李仲方喜之。」李衎曾見李仲方的方竹十餘本。今李衎《竹譜》中無慈竹與方竹圖

圖一六、
李衎　四清圖，
紙本墨繪，卷，
35.6×358.5公分。
北京故宮博物院藏。

圖一七、
李衎　四清圖（細部）。

譜，故納館的李衎竹卷便成為這類墨竹最好的範例。

　　較王玄卿卷晚十一年的李衎墨竹是元仁宗延祐六年（1319）的「雨竹圖」❷。畫為近景竹林、枯樹和巨石。竹林偏右邊，葉作統一的介字結組。翌年，他為白季清畫了一幅墨竹，雖然也是畫近景竹林和巨石，但竹竿的佈配則趨於疏朗──他以佈配蘭葉的方式出竿，而以居中的巨石來穩定畫面，效果極佳。竹葉全為仰葉，而且狀如鳳眼，相當整齊清晰，雖稍乏變化，但理想化的格調，使畫面特別優美❸。

　　能夠表現清整明快的墨竹還有今藏臺北國立故宮博物院的

「四季平安」（圖一八）❹和墨竹冊頁。至於雙鉤設色竹則有大陸北京故宮的立軸（圖一九）❺。其佈局和題材，以及葉組的堆疊都很接近上述南京博物院的「雨竹圖」。近年來在大陸重新發現李衎的一件名跡「紆竹圖」（圖二〇）。據李衎延祐五年（1318）的

❷ 「雨竹圖」印本見《南京博物院藏畫》，圖21；《藝苑掇英》卷一，圖9。

❸ 「白季清卷」印本見東京美術館出版《宋元名畫》（1963年），圖87；《東洋美術》（1968年），圖81。

❹ 「四季平安」著錄見《石渠寶笈三編・延春閣》，頁1486；《故宮書畫錄》卷五，頁172。

❺ 圖見故宮博物院（北京）出版《故宮花鳥畫選集》，1965年版，圖21。

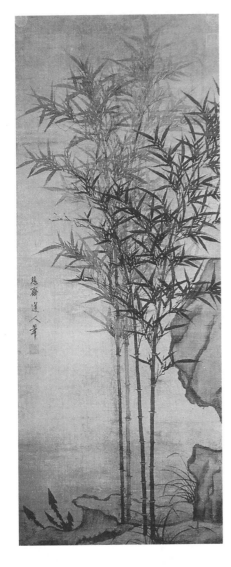

圖一九、李衎　雙鉤竹圖，絹本設色，
　　　　軸，163.5×102 公分。
　　　　北京故宮博物院藏。

圖一八、李衎　四季平安，
　　　　絹本墨繪，軸，131.4×
　　　　51.1公分。
　　　　臺北故宮博物院藏。

跋語，他的靈感是來自嘉興東郊
野人所編的籬竹虎落。他先是在
大德九年（1305）為廉大卿作一
圖，次為盧素齋作第二圖，似乎
都不滿意。延祐五年（1318）為
「元帥」作二圖併為四圖以答之。
但清朝吳榮光見到時已經只剩一
圖（絹本，高4尺4寸1分，闊2尺5

寸2分），即今日所傳者❹。畫用雙鉤，筆觸細勁，青綠設色。 主竿略呈 S 形自左下角向右上方伸展，自節環四周長出茂密而細長的嫩枝，極富生意，是一件富有寫實趣味的作品。但在寫實中，他仍不忘賦予竹子高尚的品格——霜筠雪色、勁節虛心、貧賤不移、威武不屈、富貴不驕、危窮不閔……。

綜觀李衎的竹圖風格，早期受王庭筠的影響，此於「竹梧蘭石四清圖」仍有跡可尋。晚期主要是以文同筆墨寫「真竹」——那些竹子的造型大多是他研究竹子生態的心得。但他的創作——不論多麼寫實——總有一個基本理念作為指導原則，這個基本理念便是「清」，與高克恭所自持者相同。

李衎的「雙松圖」有「仲賓更字息齊」一印，雖無明確的成畫年份，但從畫的風格與質地看已是成熟期的作品 (圖二一)。畫亦取近景，以二松為主，有如二

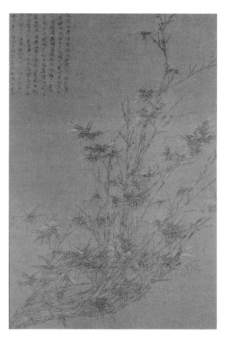

圖二〇、李衎　紆竹圖，
絹本設色，
軸，139×79公分。
大陸收藏。

條游龍自地底攢出，凌空而上，挺拔的松幹、如刺的松針、有力的松枝，配合成非常突出的雄偉畫面。松樹兩旁的枯樹與挺勁的古松構成有趣的對比。幾叢竹葉和蘭草，雖細小，卻崢崢向榮。

❹「紆竹圖」著錄見吳榮光《辛丑銷夏記》（1836年）卷四。

元氣淋漓

這一幅畫無論佈局或筆墨都很顯然是受了李郭派的影響，但還是李的成份多於郭的成份。對李衎來說，風格的派別並不是絕對值得執著的東西。因為無論李頗、文同、李成、郭熙，甚至王庭筠、王澹游，甚至是純粹的寫生，都成為表現他的美學理念的工具。

前文指出，他與高克恭一樣特別重視「清潤」，這也就是他最根本的美學理念，故由此衍生的一套倫理道德觀念便藉他的畫跡表達出來，因此他的畫有很強的象徵主義特質。

我們知道元朝文人畫有很強的象徵主義傾向，更由於文人的自由聯想，畫面的象徵內容幾乎達到了泛濫的地步。有些畫的象徵內容似乎僅止於題材層面，在意象以及其所生的感性上與所象徵的抽象概念並不能脗合。這個弱點在高克恭和李衎的畫裡是不存在的。譬如上述的「雙松圖」以松樹、野竹象徵「君子」的兩

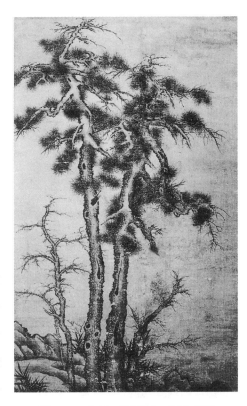

圖二一、李衎　雙松圖，絹本墨繪，軸，156.7×91.2公分。臺北故宮博物院藏。

種性格——既能為人中龍又能為山中野老。以枯樹象徵「隨人俯仰」的小人。這樣的人格象徵與畫面的意象完全符合。很顯然，李衎是有意，而且成功地營造這些象徵意象，不是像某些文人畫家隨便畫幾片竹葉就要作為「君子」的象徵。

李衎是一位冷靜而有科學頭腦的人，與高克恭一樣也是位能臣。他對繪畫藝術的研究很像個學者而不太像藝術家。這一點在他的《竹譜詳錄》中有很詳盡的表白。

《竹譜詳錄》包括延祐六年（1319）柯謙序、大德十一年（1307）牟應龍序、大德三年（1299）李衎自序、自述，以及「竹態譜」、「竹品譜」（四卷），詳論墨竹和設色竹的畫法，並收錄其所知所見之各種竹類，是一部很有系統的畫竹參考書。據李衎自述，他早歲喜愛丹青，但未得師承，見人畫竹便從旁窺其筆法。後來看多了覺得那些人的畫無足觀。及見王澹游（曼慶）的畫，覺其與眾不同。經再向上追溯，得知澹游學自王庭筠，而庭筠學自文同。但起初一直未見過王、文的作品。後來才在喬仲山處見到王庭筠的橫幅墨竹，見其「一枝數葉，倚石蒼蒼，疑澹游差不逮也。」他雖想取以為法，但未能取得那一幅畫。

至元二十二年（1285）他來到了錢塘，由朋友介紹，看到十餘本偽文同。不久之後才經王子慶的推介，在府史處借到一本文同真跡，那是一幅「五挺濃淡相依，枝葉間錯，折旋向背各異，姿態曲盡生意」的墨竹。於是用油紙臨摹，持歸維揚。翌年復遊錢塘，見該文同出售，乃購歸，作為學習的範本。

後來見鮮于樞批評墨竹說：「以墨寫竹，清矣，未若傅其本色之為清且真也。」乃復致力於雙鉤設色竹之創作。在研究過古代諸位畫竹名家之後，他取李頗為典範，云：「黃（筌）氏神而不似，崔（白）氏似而不神，惟李頗似神兼足，法度該備。」

他並不以學李頗為滿足，因為在他看來，無論文同或李頗的成就都是得之於自然，因此他潛心於竹類的研究，搜索典籍，深入竹鄉，探察竹類，詳錄竹品。元初這麼認真以學者的態度研究

繪畫的畫家就只有李衎一人。這種學者型的人格賦予他的畫一種清勁冷凝的性格。

三、「清」的哲學基礎

高、李二人同仕元廷，但由於宦遊南北，見面的機會不多。彼此對畫藝的看法也有些出入，常在畫跋上給對方作善意的批評和鼓勵。譬如前述李衎在「雲橫秀嶺」的跋語便是很好的例子。高克恭在前述大陸北京故宮的墨竹軸以及為何生性作的墨竹都曾批評「子昂寫竹神而不似，仲賓寫竹似而不神。」而說他自己的是神、似兼備。高氏的說法似乎有自誇之嫌，但他看出趙、李的差別則是很有見地的。

高、李二人對畫品的不同看法並未阻礙其對時代精神的認同，因此二人的藝術精神都可以歸結到「清高」這個概念上。元朝袁桷的《清容居士集》云：「房山筆精墨潤，澹然丘壑，日見于遊藝。」朱德潤《存復齋文集》也說：「只今世俗稱高侯，多愛青山白雲白。」

元朝（尤其是元初）文士最喜歡「清」的東西。而竹子乃是他們心目中最清的東西。柯謙為李衎《竹譜詳錄》所作的序說：「草木之族，惟竹最盛，亦惟竹之得於天者最清。族之盛故愛竹者喜為之譜，族之清故知竹者工為之畫。」他又稱贊李衎是「孕霄壤清氣」的人，所以愛竹知竹。

牟應龍的序也說：「陰陽五行之氣有清有濁，人之生得其氣之清者必清，而濁者莫干焉……李侯仲賓海內清流，以息名其齋居之室。」李衎有一幅墨竹卷題名為「秋清野思」[47]，這個優美的畫題當可代表元初文人追求的人生理想。文士在為李衎的畫題

❹「秋清野思」，絹本墨竹，是李衎在1300年為仇遠作的；高1尺，長1.5尺。引首由周馳書「秋清野思」四字，跋者有趙孟頫、金應桂、鄧文原等十餘人。

詩時也多特別強調這一點。如蔣惠題云：「薊丘竹木出毫端，便覺清風入座寒。」呂敬也說：「道人天機清，心胸飽冰雪；揮灑墨篔簹，清風掃炎熱。」

像上引這類題詩所見甚多。我們的問題是：為什麼元初人特別標榜「清」，而且以之作為北方「新古典主義」的內涵呢？這問題所涉太廣恐怕沒有人能答全。一般是可以用政治因素來解釋，譬如說由於異族統治下，文人士大夫出處困難，不論出仕或隱居皆有其不可避免的苦悶，尤其在宦海浮沈之際，惟有把持超然或泰然的態度才能不患得患失。當然「清高」也往往是自我安慰的藉口，但是能保持超脫對當時的文人，無論得意或失意，都是最珍貴的修養。

然而如果說我國文人追求清高的品格完全是由異族的政治壓力逼出來，我想並不是很周全的說法，因為我國晉、唐的文人已多有追求清高的思想。因此我們

也可以說這種思想背後有比政治壓力更強而有力的宗教信仰和哲學思想支持，那便是說儒、道、禪都同時發揮了力量。

我國從唐朝開始儒、釋、道三教逐漸互相融合，唐朝宗室既行儒教、又倡釋教，並附會道教。至北宋仍是三教並行，但其間劃分已不是很清楚了。南宋與金朝是三教合一思想的形成期；在南方成就了理學，取儒為根幹，以禪、道為枝葉；北方則在三教鬥爭的過程中，各自互相妥協，形成複合式的三教合一。

譬如金初名儒耶律楚材便親受聖安寺的澄和尚之教，取僧號湛然居士，但他與道士丘長春亦多詩文往來。又如宣撫巨川亦好談禪論道，耶律楚材有詩云：「昔日談禪，而今學道倡香壇。」

耶律楚材雖不喜歡道教尋仙煉丹之舉，但時尚所趨，他也不得不大倡「三教皆同道」。他給邵薛村道士詩云：「玄宮聖祖五千言，不說飛升不說仙。燒藥煉丹

全是妄，吞霞服氣苟延年。須知三教皆同道，可信重玄也似禪。」宋徽宗宣和二年(1120)倡行道教，曾下令改天下佛廟為道觀。北宋亡後，道教在北方繼續流行。西元一二二七年（宋高宗建炎元年），當耶律楚材過太原南陽鎮紫薇觀時，見許多佛廟改成道觀，心甚感慨，曾題詩云：「三教根源本自同，愚人迷執強西東。」

文士大倡三教同源是無可厚非，但學禪的耶律楚材大倡三教同源只能說是禪教在道教威脅下的掙扎圖存。耶律楚材之子耶律鑄便在接受禪教之同時，毫無保留地接受了道教的一切。西元一二六〇年（宋理宗景定元年）他在今北海瓊華島廣寒宮護會時有詩云：「致靈景於明庭，延神光於清禁。」自注云：「是日釋道合集，故有神光靈景。」他的詩集又有詩云：「是佛盡居安樂國，無仙不住莫愁鄉。聽教共獻天花供，更管清明分外香。」可見對他來說儒、釋、道幾乎是沒有什麼分別的[48]。

然而從哲學的嚴謹性來說，北方這種「三教本來同」的說法是無足取的，它不像理學那樣把儒、釋、道熔鑄得像一塊完美的合金。顯然北方「三教合一」的理論是現實性高於哲學性，是一般人現實生活的產物，不是一批知識貴族的抽象理念，那麼它在藝術上的影響力也更加廣泛而持久。

三教合一思想在元初極為流行，趙孟頫自稱「三教弟子」[49]。陶宗儀《輟耕錄》且載有「三教一源圖」。燕南芝《庵唱論》說：「三教所尚，道家唱情，僧家唱性，儒家唱理。」由此「三教」成為南北一致的認同的信仰，於畫藝的影響自然極為深遠[50]。

[49] 虞集題馬遠「三教圖」卷云：「近年吳興趙子昂常自稱三教弟子，惜此公已去世，不及題此卷。」

[48] 參見陳垣《史學論著選》，頁253-260：「耶律楚材父子信仰之異趣」。

高克恭的宗教思想因為缺乏文字上的證據，所以很難作深入的分析。但根據他的畫風，以及當時一般士大夫的思想趨勢來看，大概不會偏離「三教合一」思想太遠。最起碼也像張伯淳所說：「三教鼎峙儒先之。」

李衎的思想就更典型了。這從他一方面以儒術濟世，另一方面又自號息齋道人和李青蓮便可以看出他欲以一身兼容三教的思想。那麼「三教合一」對繪畫創作到底有什麼影響呢？簡而言之，我想可以分三點來說：第一、儒教使他的畫涵攝倫理道德的象徵，如以松竹象徵忠貞，以蘭菊象徵隱士。第二、道教使他們的風格清高，追求一種不粘不脫的境界。第三、禪教使他們的畫空靈，不拘於寫實細節。於是禪、道為元初北方畫家的象徵主義提供了一個堅實的哲學（美學）基礎，使象徵主義不至於虛脫。這三教合一的藝術觀便是李衎所標榜的「助世教、傳清芬和寄心象外」。

❺⓪元人好論三教合一，白珽題馬遠「三教圖」卷云：「人謂三教一家，以其跡異而心則同也。何謂異，聖人貴名教，老莊明自然，佛居一方，以空寂化流天下。蓋求其善善之心本同也，但常人不能同其同，惟能異其異，故瞻前思後，無有高下，後身而先之論興焉。夫道一，而一之三之，又不於其心，於其跡，斯所以戈矛填膺不可關也，不可一也。吁，孰能一之。」

第二章 元畫的先現代氣質

第一節 文人畫的象徵主義

——趙孟頫的詩與畫——

我在《中國繪畫思想史》中把唐朝藝術與西洋文藝復興相比，因而得出下列五個共同點：1）所復興的文化與希臘、羅馬文化有關；我國唐文化是透過佛教與中亞和印度接觸去吸收希臘、羅馬的精神；2）人文與神權互相平衡，同時增強自然的觀照；3）在藝術上繪畫、雕刻、建築並行發展；4）成就了國際性的文化，而非地域性的文化；5）那是一個充滿力感和理想的文化。

誠然，有很多歷史學者主張以宋朝作為我國的文藝復興期，這是把「文藝復興」一詞解為復興本土文化，故與西洋文藝復興不能相提並論。如果我們依西方的定義，將文藝復興看成宗教文化環境中，希臘、羅馬以人為中心的古典思想之再生，那麼我們可以把中國第八世紀比附於西洋第十五世紀。以此推算，中西藝術史大約有五百年的光景是籠罩在「文藝復興」的陰影下。中國十三、十四世紀便可比附西洋的第二十世紀，在這個時代，寫實藝術明顯地衰退了，人們倒過來追求超越現實的抽象境界。

當然，由於我國十三、四世紀的經濟社會和物質生活與今日二十世紀不能相比，當時的農業社會裡，自然還主宰著人們的生活，所以應時而興的只是徘徊在自然主義裡的半抽象（寫意）藝術，而今二十世紀正逢工業時代，工業物品立即成為人類追求

抽象和超脫自然的踏腳石，於是藝術也進入了機械主義的領域，迄今猶不斷地展現其不可抗拒的活力。

但這種因為農業社會與工業社會之差異而導致的不同藝術形式並不能否定文化（藝術風格包括在內）自身的局限，或自身內在矛盾的暴露。這內在矛盾也存在於文藝復興所代表的古典藝術裡。由於此內在矛盾的作用，終必衰落而產生相反走向。

我國元朝的知識分子追求超脫的思想極為活躍，固然禪、道的影響是一項直接而有力的因素，而更根本的力量可能來自人向抽象的自性境界提升的結果，意圖超越神和物去發掘神秘的人性潛力（或稱潛意識力）—— 在科學和哲學可以說是抽象邏輯思維力量。這個向抽象境界前進的衝力普遍影響到宗教、哲學、文學、藝術、以及其他文化活動。就繪畫而言，錢選、趙孟頫、黃公望、王蒙、吳鎮、倪瓚都是立於這轉捩點上的大宗師。這裡擬先論趙孟頫的象徵主義所呈現的先現代精神，以下本章諸篇再分論其他諸家。

一、畫貴古意的趙王孫

我國文人畫史上有四位劃時代的人物：王維、蘇軾、趙孟頫和董其昌，各領風騷二、三百年。其中趙氏比較不受國人重視，因為國人往往把他看成元、明復古主義的始作俑者，也是我國繪畫墮落的開端。此外，他的政治立場在他的人格上留下了污點，令後世儒士恥於啟口。

然而，反觀近二十餘年來，在國外的中國藝術史界，趙氏的成就卻受到特別的注意，他在我國畫史上的地位也大大提高了。有關他的各項研究也相繼出版，在諸多學者之中，李鑄晉教授用力最勤，成果也最為踏實豐富❶。現在以這些成果為基礎，我們可以進一步探索一些理論性的

問題以為續貂。

趙氏字子昂，號吳興，是宋太祖第十一世孫。南宋亡後曾隱居吳興。但不久便被元世祖招募赴大都任官，最後供職翰林學士承旨。他的折節行為是對儒家傳統的挑戰。我們可以想像到他的處境是多麼艱難，當時不論他採取抗元或附元的態度都要有幾分勇氣。終於他決定走背叛傳統的道路，他的犧牲真是不小，擺在面前的是氣節之士背己而去，而稍遠的未來便是面對歷史的審判。數百年來，他的人格也就成為令人詬病的焦點，他在藝術上的成就也因此折節行為失色不少。但是在今日看來，無論從趙氏的復古思想或政治立場來判斷他的繪畫藝術都有必要重新檢討。第一，我們應該知道他所標榜的「古意」不是單純的復古，第二，我們不應再受一些與藝術不相干的道德標準所蒙蔽。

純粹就趙氏一般性的成就來說，他精通詩、書、畫，又精研經、史，兼及佛、道，能音律。他的才華的確感動了不少蒙古宮廷裡的高官顯宦，同時也使當時的漢人（尤其是南人）獲得晉升的機會。在繪畫方面，他把我國文人畫從錢選的「冷逸」帶入充滿抒情韻律的音樂世界，我們不只可以品味他那深含古意和簡樸的象徵主義藝術，同時還可以在寧謐的境界裡享受視覺的旋律。

趙孟頫常被視為「復古派」的代表人物，主要是因為他特別標榜畫中的古意，他說：

> 作畫貴有古意，若無古意，雖工無益。今人但知用筆纖細，傳色濃艷，便自謂能手，殊不知古意既虧，百病橫生，豈可觀也？吾所作畫似乎簡率，然識者知其近

❶對趙孟頫山水畫的研究，參閱 Chu-tsing Li, *The Autumn Colors of the Chiao and Hua Mountains*, Artibus Asiae Publisher Ascona, Switzerland, 1964.

元氣淋漓

古，故以為佳。此可為知者道，不為不知者說也。

這一段話所提出的「古意」事實上牽涉到很複雜的美學問題，並非純粹的復古。這一點我已經在〈文人畫的基本精神〉中討論過了❷，這裡我只想再強調趙氏的「古意」是以「樸素」的觀念為旨歸，而涵攝「反現實」或「游離情感」——我說「反現實」而不說復古，主要是因為復古意味著通向大海的死路，藝術家往裡頭走便一去不回。「反現實」包含許多可以折衝回旋的餘地，其實便是在過去與未來的中間自由馳騁。由於追求超離現實的抽象境界，他的畫也就有了象徵主義的傾向，許多自然景物在他的筆下轉變成了符號。他這項成就頗有現代意義。　艾彌爾·波納德 (Emile Bernard) 在一八八八年綜合主義 (Syntheticism) 創立時寫道：

意象可形諸形式，形式可表現觀念。所以不在實體物之前，也可以繪畫，將意象的觀念變成主要形式，或變成理想形式（觀念的總和）；但是觀念所感受的事物應該加以簡化，捨棄瑣碎的細節。人在記憶中不必保持一切，只要有主要的部份即可。形式與色調統一後會變得簡單。根據記憶繪畫時，務須丟掉形式與色調的複雜部份，剩下只是可見的概要。所有的線條組成幾何結構，色調宜成單色。須知，太陽下構成白光的七種色彩，是能表現任何客觀事物典型的形式的。（孫旗譯）❸

上述這段話雖然是為綜合主

63

❷參見《故宮文物》月刊 (1985年) 第三十四期，頁90-97。

❸原文出自 Gerstle Marck 譯之 *Paul Cézanne* （1935年，倫敦版），頁390。參見孫旗譯 (Sir Herdert Read 著)《現代藝術哲學》，頁13。

義而寫，但綜合主義與象徵主義相當接近，所以波納德這段話看起來好像在論中國畫。

無可諱言，無論「綜合主義」或「象徵主義」都是十九世紀末東西文明接觸以後的產物。屬於象徵主義的高更便曾大力稱讚東方的藝術。當塞尚批評他「不是一個畫家」，並說他「只會畫中國式的人像」時，他曾反駁道：「無論你所說的怎麼美，最大的錯是希臘人……我們不要忘記波斯人、柬埔寨人及若干埃及人。」❹

二、歷史題材與象徵主義

象徵主義的溫床不是宗教便是文化失調的社會。它的特性便是拉長藝術與現實的距離。我國的繪畫受泛神論宗教的影響本來便有象徵主義的傾向，從西方人的觀點來看，我國幾乎沒有真正寫實的藝術，因為我國畫家作畫幾乎全是憑記憶，不是靠眼睛的直接傳遞。然而，在這象徵藝術的國度裡，由形象與實物之間的相似度，我們可以探討其時代性。現在先讓我們分析趙氏的代表作之後再回頭來討論他的創作理論基礎。

第一件值得研究的是美國艾略特(Edward L. Elliott)家藏的「幼輿丘壑圖」(圖二二)。該圖畫東晉的高士謝鯤（幼輿）閒坐在以青綠崖岸和古銅色水域為主調的溪澗中，四週點綴著高聳夭矯的松樹❺。畫幅為一橫披，用細線勾描加青綠設色。我們還可以看到錢選用墨和用色上的一些特徵——輕淡簡左。構圖上也顯示出錢氏的作風，尤其是由前景向上延伸的水域與平臺在不知不覺中把觀者的位置提高了，使作由上向下俯視。謝幼輿這位隱士便孤獨地坐在深澗中，身旁古松相伴。一朵朵深黑色的松針，點綴在簾幕般的青綠背景上，像是躍

❹同❸，孫旗譯《現代藝術哲學》，頁24。

元氣淋漓

圖二二、趙孟頫　幼輿丘壑圖（一段），絹本青綠設色，卷，27.4×116.3公分。
原屬Edward L. Elliott收藏，今入 美國普林斯頓大學博物館藏。

動在五線譜上的樂章，使觀者在
冥想的當兒享受優美的旋律──
不是因為個別元素之運動或畫面
整體動感，而是個別靜止的景物
在大小疏密配置上所產生的視覺
效果。

　　在這幅畫裡，巨大複雜的自
然景物都變得很單純，而且自然
物都被當成符號來運用。這包括
河岸、水紋、古松和謝幼輿，分
別象徵丘壑、氣節和趙孟頫本
人。大概南宋亡後的數年間，趙
氏與錢選的心境相同，都是在懷
舊中求取安慰，錢選曾畫陶淵明

「歸去來詞」以自況，趙氏則畫謝
幼輿以明志。「幼輿丘壑」的成
畫年份大概是一二七六至一二八

❺「幼輿丘壑」有跋：「右先承旨
早年所作，幼輿丘壑圖真跡無
疑，拜觀之餘悲喜交集，不能去
乎無言，師宜寶之。雍謹書。」
由趙雍的跋可以知道是趙孟頫早
年的作品。另有王琦的跋云：
「昔顧長康畫謝幼輿於岩石裡。人
問其故。答曰：『幼輿一丘一壑
自謂過之，故宜置此子丘壑中
也。』觀其清逸標緻固是嘉尚，
然能確守臣節，當同幕罕有及之
者。今松雪翁後數百載，心領神
會作為此圖，最是位置有方，筆
意奇妙。使長康復生，見此必當
點頭。東盧王琦。」

六年之間。因此它保存一些錢氏的特徵是可以理解的 ❻。不過趙氏把錢氏嚴刻冷峻的線條變成鬆秀而有彈性的勾勒,上追顧愷之「女史箴圖」中的配景山水。如果說錢畫像空閨的怨婦,趙畫便像寂寞的少女。

一二八六年趙孟頫奉召入京,這對他來說是生命中的重要關鍵,他的感情也趨於複雜,畫風也受了影響。由於生活在新環境中,見到新事物——包括前所未見的畫跡和風景——於是誘發新的創作靈感。

趙氏在官場中的榮寵卻未能治療胸中創傷的疤痕,他的心靈表面上看來好像是掉落到塵世了,但實際上是他的肉體被拘禁在現實的政治牢籠中,心靈則反而奔向古代和未來。我這個論點不是抽象的推論,而是從趙氏在北方生活情形以及他畫跡所表現的情操歸納而得的看法。

元初社會、經濟以及政治架構變化很大。兩宋以來的一大批貴族世家以及士大夫,在改朝換代之後,有的喪失了舊日的地位,有的委曲事元,但不論隱居或出仕,他們心理上都有一些負擔,也有一些鬱結,俗語說便是「不能開心」。那種感覺,大概很像冰天雪地裡的松樹,或早霜裡的菊花。

趙孟頫很「幸運」(也可以說不幸)獲得元世祖的青睞,給予「不管部」裡的至高榮銜,就像一朵孤單的菊花被摘去插在寒冷的窗口,雖說是當官,其實只是高級的人質,他不像北人高克恭和李衎那樣能獲得實權,可以施展抱負。甚至在宮廷中的宴會他也無權與蒙古人、色目人和北人同坐。當時一般文人學士似乎都不喜歡大都的生活,像高克恭和李衎都表現出不耐煩的心情,

❻趙氏與錢選有直接關係,在《松雪齋文集》卷六自云:「吾鄉有敎君善者,吾師也。曰:錢選舜舉;曰:蕭和子中……吾友也」可見趙氏以錢選為友。

元氣淋漓

一有機會便要求外放。這樣的宮廷生活環境只會加深趙氏的心靈與現實環境的衝突。

在異族統治下，感情的表現有許多禁區，藝術創作必然沒有絕對的自由，尤其像趙氏被「供奉」在宮中，更無陳述自己現實生活觀點的機會。後世的儒者往往批評他軟弱無骨氣，但他們從未設身處地為趙氏想想，而一味要求他像文天祥那樣捨身取義，或像錢選那樣隱居不仕。其實，在當時政治是無情的，錢選不是王孫，可以逍遙，趙氏顯然沒有那份資格，所以在當時很顯然，他不出仕便得捨身，但想想如果真讓所有的士大夫一見蒙古人便自己了結生命，那不是置中國文化於萬劫不復的地步了嗎？所以我覺得我們無需因為他出仕元廷而故意貶抑他的藝術成就。

我們知道，藝術家的創作儘管受到強大的壓力，不敢明顯地表達與政、教相反的情感，但統治者卻無法完全禁絕藝術家作品被反動情感濡染的可能。易言之，藝術品往往是在不知不覺中把作者的感情吸收，然後放射給某些人的藝術心靈。

元初的社會，由於政治制度之急劇逆轉，落後的政治制度無法適應兩宋所成就的高度精緻的文化，結果導致嚴重的文化失調現象。加以獨裁政治的高壓，使繪畫創作的象徵主義勃然而興。

象徵主義的繪畫主要是依靠符號的神秘力量。 符號與意象(image)不同；意象是視覺與物象接觸的一剎那，或想像力投射到自然物所產生的直覺審美觀照，譬如見風吹竹林而產生「綠竹依依」的意象。反過來，如果畫家為了表現「綠竹依依」這個定型觀念(idea)，他用幾根竹子來表示，那幾根竹子就變成了符號。又如蘇軾用朱筆畫一枝朱竹，假設他題曰：「高風亮節」，但畫裡頭並無高風，竹子又無節，那麼那根朱竹只不過是表現「高風亮節」這個觀念或概念的符號罷了。

符號的運用，包括顏色、筆墨、景物以及抽象的幾何圖紋和韻律。觀念乃是我們對某些事物的感性定型化或僵化之後的知性實體。譬如我們對「清愁」的感性定型化之後，便與「秋」形成堅固的象徵鎖鏈。那麼與「秋天」有關的事物都被納入象徵體系裡，最典型的符號是枯樹、紅葉、小溪、野雁、沙鷗、浮雲等等。

文人畫的創作是由感情的定型化到觀念的增強，然後轉化成符號結體和布置。但欣賞文人畫則反其道而行，首先要從符號中解放其所禁閉的意象，再由意象而活化感性。譬如欣賞書法，我們不是欣賞符號本身的意義，而是那符號所隱藏的感性。我們知道符號的性質有前後兩個不同的段落。前段是感性的，也是真實的；後段是意義的延伸，也是假的。我們畫一棵樹為符號，當這棵樹停留在感性表現階段時，它給我們的感覺必是一種自足的

存在，如今再進一步把它寫成「樹」或「木」，作為具體事物的指稱來理解，那就成為一種約定俗成的規律，對某甲來說，因彼知此約定俗成，所以「樹」或「木」真的可以代表那種有枝幹和葉子的植物，但對不知道這種約定俗成的某乙，這一段內容完全不存在。然而，抽象符號進入藝術形體之後，便再次脫離意義而產生另一種感性。欣賞書法便是欣賞被書法家引進符號裡的藝術感性，不是欣賞那些字的意義。茲將文人畫的創作與欣賞圖解如次：

創作：情感　定型化　觀念
　　　　感性創作　符號
　　　　　　　➤

欣賞：符號　解放創作　意象
　　　　再啟發　感性
　　　　　　➤

這裡我們可以取趙氏的「紅衣羅漢」(圖二三)為例來說明：在那冊頁形式的畫面裡，一個穿

元氣淋漓

紅僧袍的老羅漢孤坐在一棵老樹下 ❼。老羅漢頭額方凸，大耳垂珠，下懸大耳環，濃眉深目，大鷹鉤鼻，厚紅唇。頸上和臉上布滿了密密麻麻的短毛，頭後有圓光，面貌古野，一副印度梵像的模樣。他把紅拖鞋放在右前方的石塊上，自己坐在石堆中，露出嚴肅的姿態。左手作「與願印」。他身後那棵百年老樹，只露出堅挺的主幹和無數的老藤。無論構圖、色調或人物表情都非常正式而莊嚴。

這一幅畫的創作顯然是以「古」和「老」為立意基礎，也是游離出現實界的情感向遠古激升

❼ 趙氏「紅衣羅漢」圖卷，現藏遼寧博物館。著錄見於《清河書畫舫》、《鐵網珊瑚》、《大觀錄》、《石渠寶笈續編》。畫心橫52公分、縱26公分，紙本設色。隔水後有自題一篇，拖尾有董其昌、陳繼儒二跋。有清內府及宋犖、朱之赤等收藏印記多方。趙氏題跋作於延祐七年（庚申，西元1320年），而「紅衣羅漢」作於十七年前（大德八年）。在題跋中再次肯定其所追求的古意。

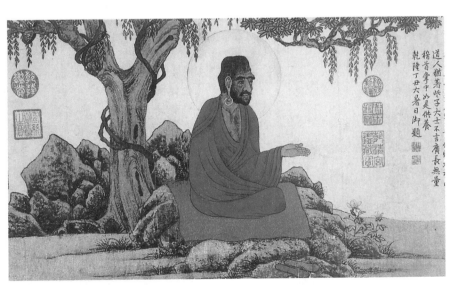

圖二三、趙孟頫　紅衣羅漢，
　　　　紙本設色，卷，26 × 52 公分。遼寧博物館藏。

而成的創作觀念。趙氏所尋找到的符號是唐代的印度羅漢、老樹、老藤，以及凝重的設色和莊嚴的構圖。他畫完之後還惟恐觀者不能會意，所以寫了下面這段說明：

> 余嘗見盧楞伽羅漢像，最得西域人情態，故優入聖域。蓋唐時京師多西域人，耳目相接，語言相通故也。至五代王齊翰輩雖畫，要與漢僧何異？余仕京師久，頗賞與天竺僧遊，故於羅漢像，自謂有得。此卷予十七年前作，粗有古意，未知觀者以為何如也？

趙氏的創作過程顯然是先讓他那從現實界游離出去的感情在歷史中找到避風港之後凝聚成一種美感的觀念，再從記憶中抽取一些自然母題為符號，加以組合。觀者欣賞的東西應該是這些符號所隱含的意象和感性。

元氣淋漓

三、現實題材與象徵主義

趙氏處理比較有現實情趣的題材，大致也採用這種方式。他在北方住了十年之後，於一二九五年回到吳興，翌年見到周密。因為他在北方的時候曾經到過周密的故鄉山東當齊州通守，所以回吳興後，憑記憶畫了一幅「鵲華秋色」(圖二四a、b)送給周密作見面禮❽。這一幅畫充分顯示出趙氏的新創作領域。

他取用了現實題材，正好可

❽「鵲華秋色」有董其昌書張雨詩：「弁陽老人公謹父，周之子孫猶懷土；南來寄食弁山陽，夢作齊東野人語；濟南別駕平原君，為貌家山入囊楮；鵲華秋色翠可餐，耕稼陶魚在其下；吳儂白頭不歸去，不如掩卷聽春雨。」趙孟頫自題：「公謹父齊人也。余通守齊州，罷官來歸，為公謹說齊之山川，獨華不注最知名，見于左氏，而其狀又峻峭特立，有足奇者，乃為作此圖，其東側則鵲山也。命之曰鵲華秋色云。」有關此圖鵲山與華不注山位置互調的問題，見本書附錄。

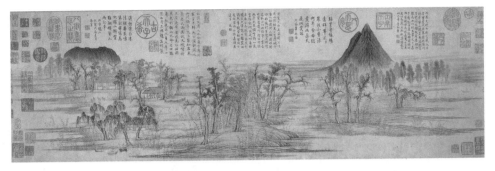

圖二四a、趙孟頫　鵲華秋色，
　　　款1296年，紙本設色，卷，28.4×93.2公分。臺北故宮博物院藏。

圖二四b、趙孟頫　鵲華秋色（局部）。

以與錢氏的「浮玉山居」相媲美。然而，同是現實題材在趙氏與錢氏可以說有兩種不同的意義：在錢氏它是冷逸的詩歌，故是寧靜冷峻的；而在趙氏則是浪漫的寓言──鵲山與華不注山是山東的兩座名山，相隔數十里，趙氏居然把二山一起擺置在一幅九十餘公分長的小橫條畫幅裡頭❾。二山中間只隔一段沙洲和村屋，這是多麼大膽的嘗試！這兩座山一尖一圓分立左右互不相連，山前的沙洲一望無際。取景

❾趙氏似乎頗能瞭解詩的寓言本質，而且能把這個本質移置在畫上。這一點對了解趙氏繪畫與文學的關係至關緊要。

圖二五、錢選　王羲之觀鵝圖（局部），
紙本設色，卷，23.2×92.7公分。
美國大都會博物館藏。

視點之高，遠超過錢選的任何一幅畫。豈非趙氏故意把錢氏的理想意象帶進一大步嗎？也正因為觀者視點甚高，相隔數十里的兩座孤峰同置畫面而不覺違悖常理。畫中得自錢選的因素還多，如稍微笨拙的樹幹、散點的樹葉等等，顯然近乎錢選的「王羲之觀鵝圖」(圖二五)❿，而單枝獨立的遠樹則已見於「浮玉山居」，同時，畫中也顯示了董源的影響，如那幾棵柳樹便是學自董源的「夏山溪口待渡」，而沙洲上的皴法也是董氏長披麻皴的抒情化。

這一幅畫隱含了雙重象徵性的概念：一是「秋」（寓清愁），二是「古」（寓高古簡樸）。但兩

❿此圖今有二本，一在臺北國立故宮博物院，一在美國紐約大都會博物館。前者見 *Chinese Cultural Art Treasures*, Pl.103. 後者見 Wen Fong, *Sung and Yuan Paintings*, Metropolitan Museum of Art, New York, Fig. 13.

元氣淋漓

個觀念在這裡不只是融洽無間，而且是互相激升，觀者（尤其是周密）必然會因為看見這樣的家鄉之秋而升起一陣鄉愁。對一般觀者則可以聯繫到董源或王維那些古代的畫家。董其昌便是在這樣的思古情懷中完成欣賞的全部歷程，他說：「吳興此圖兼右丞、北苑二家法：有唐人之緻，去其纖；有北宋之雄，去其獷。故曰師法捨短，亦如書家以肖似古人不能變體，為書奴也。」張丑更言「此圖全法王維」。董氏和張氏這種欣賞法，不免有膚淺之譏，但那是明朝畫史學者對待藝術的方法和態度，可謂見「古」不見「秋」。

誠然，論繪畫欣賞，我們不能太過強調歷史意識，但也不能停留在景物本身的象徵意義。好的藝術品形式表現的性質往往更加重要。趙氏這幅畫描寫紅葉樹、枯樹、沙洲、蘆葦、漁夫等等與秋天相符的景物，但在畫裡「秋意」並不只是依賴這些景物本身的屬性，而是更加依賴筆墨和景物造型。這也就是我前面所說有關符號的兩段意義。譬如說我們畫一豎筆為幹，上面加一圓圈為紅葉，這棵簡單的樹代表秋天，雖不一定只是約定俗成，但也只比約定俗成多一些。真正要能表現「秋意」還有賴於景物造型和筆墨的感性。所以我認為趙氏這幅畫的真正成就還在於他那運用符號表現視覺感性張力(visual intensity) 的特殊技法。美國哈佛大學教授羅越 (Max Loehr)在其所著《中國大畫家》 (*The Great Painters of China*) 有很好的描寫。他說：「那幅畫裡有一種壓迫的靜謐感。這種感覺不是來自畫中的和諧，而是來自單調和缺乏動感；在那真空的世界裡，時間巨輪似乎已經停止轉動了。畫裡的空間關係就像夢境般的不穩定。簡而言之，這山水似乎不真實——但其中所含的卻是一些真實的東西，如樹、山、漁夫、羊等。由此來看，那是一種非常傑出的成

就。」⑪我們可以稱之為「似真似幻的藝術」，那是象徵主義藝術的妙境。趙氏這項成就，大部份得自錢選，並賦予趙氏所獨有的音律效果。

　　趙畫的音律效果有得之於六朝畫者，有得之於唐畫者，有得之於董源者，亦有得之於郭熙者，更有得之於書法者。「鵲華秋色」有董源和郭熙的影子是有原因的。原來趙孟頫在北方期間曾收集不少董源和郭熙的作品⑫。在十四世紀初趙氏曾下了很大工夫研究董、郭的畫法。如「水村圖」（圖二六，款1302年）

⑬和「洞庭東山圖」(圖二七)是學董⑭，而「重江疊嶂」⑮（款1203年）和「雙松平遠」⑯等圖是學郭。趙氏有意把董、郭的面目加以「改裝」，使之更具書法趣味和韻律感。他用了很多半乾濕的筆觸畫在較粗的紙或絹上，以「飛白」或「屋漏紋」的筆法來表達蒼莽荒率的境界。在他的畫裡筆觸有獨立於物象之外的價值，成為點和線的交響曲。值得我們

⑪Max Loehr, *The Great Painters of China* ,New York, 1980, p. 234.
⑫趙氏自北方購回畫跡見載於周密的《雲煙過眼錄》卷二。

元氣淋漓

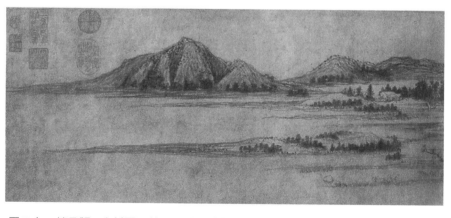

圖二六、趙孟頫　水村圖，款1302年，紙本墨繪，
　　　　卷，24.9×120.5 公分。北京故宮博物院藏。

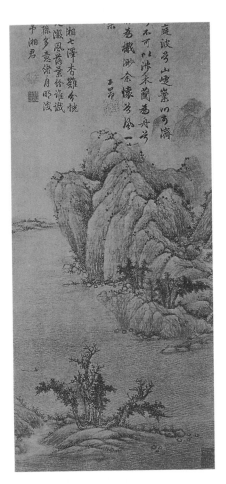

圖二七、趙孟頫　洞庭東山圖，
絹本設色，
軸，61.9×27.6公分。
上海博物館藏。

特別注意的是，在趙氏的畫裡，
筆墨本身也是一種符號，所以也
是一種象徵。

　　這一點無疑是書法藝術的延
伸。趙氏曾說：「石如飛白木如

籀，寫竹還應八法通，若也有人
能會此，須知書畫本來同。」其
名作「窠木竹石」(圖二八)可以
用來說明他這個理論的實踐。在
那畫裡，趙氏把筆觸的變化、筆
力的表現、畫面的平衡等視為第
一要務，至於物象色彩之似與不
似、空間深度之有無、景物前後
之合理與否都降於次要，甚或不
重要的地位。「窠木竹石」的遠

⓭「水村圖」款：「大德六年十一
　月望日為錢德鈞作」。子昂又跋：
　「後一月，德鈞持此圖見示，則已
　裝成軸矣。一時信手塗抹乃遇辱
　珍重如此，極令人慚愧。子昂
　題。」今藏北京故宮博物院。圖
　見 Cahill, *Hills Beyond a River*, Fig.
　13.
⓮「洞庭東山圖」，畫上有趙孟頫
　題：「洞庭波兮山崝嶸，可以濟
　兮不可以涉，木蘭為舟兮桂為檝，
　渺余懷兮風一葉。子昂。」又有
　乾隆詩一則。圖見 Cahill, *Hills
　Beyond a River*, Fig. 18.
⓯「重江疊嶂」今藏臺北國立故宮
　博物院。紙本水墨畫。詳見《故
　宮書畫錄》卷四，頁101-102。
⓰「雙松平遠」今藏美國大都會博
　物館。圖見 Sirén, *Chinese Painting*,
　Vol., VI, Pl. 23.

圖二八、趙孟頫　窠木竹石，
紙本墨繪，
軸，99.4 × 48.2 公分。
臺北故宮博物院藏。

操，甚至象徵龍鳳、高人等等。高層次的象徵則在於感性的昇華，從筆和景物等符號所含蘊的荒寒、野逸、孤寂和清癯等屬性昇華成一種清愁雅興。高層次的象徵是含混的，因為它存在於神秘的感性中。

　　這裡我想舉趙氏的另一件名作「二羊圖」(圖二九)為例來說明 ❶。該圖今藏美國弗利爾美術館，屬短橫披，但與其後之題跋合裝成手卷。畫的題材很簡單：左側是一隻綿羊，相當肥胖，全身渾圓如球。狀似頗為驕傲。右側是一隻散毛瘦削好鬥的山羊，似正睨視著面前身材巨大的綿羊，並做出挑戰的姿態。綿羊卻只投以奇異的眼光，身體則屹立不動。畫家用濕筆暈墨的方法表現了綿羊的敦厚，而用乾燥的枯筆畫山羊，表現山羊的毛躁性格，其對照效果非常成功。二羊的布

❶圖見 Cahill, *Hills Beyond a River*, Fig. 9； *The Freer Gallery of Art*, I, China, Pl. 47.

近感可以說已經減到最低程度，而墨色的深淺變化的目的是創造視覺的音律，不是布置景物的前後。這種畫的象徵也有兩個層次，低層次是基於「意義」的聯想，如以竹象徵君子，象徵節

76

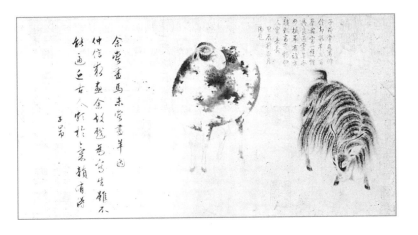

圖二九、趙孟頫　二羊圖，紙本墨繪，
　　　卷，25.2×48.4公分。
　　　美國弗利爾美術館藏。

局並不穩定：右側山羊身體彎成
弧形，左側綿羊則成圓形，二羊
動態結合成橢圓形動勢，集中在
橫幅畫面的右半段。所以畫家在
左側加了三行題款，使整幅畫成
為方圓的變奏曲 ❶⓼ 。

　　趙氏給這幅畫的題跋是：
「余嘗畫馬，未嘗畫羊，因仲信求
畫，余故戲為寫生。雖不能逼近古
人，頗於氣韻有得。」這段話沒有
道出「二羊圖」的含意，所以我們
也很難做臆測。畫幅後的許多題
跋（現只剩一跋，餘跋僅見著錄），
大部份把它聯想到蘇武牧羊的故
事，說趙孟頫事元就如蘇武之被

❶⓼「二羊圖」常被提出討論，而且
都看成趙氏寫實主義的代表作，
故喜龍仁 (Sirén) 說：「山羊的頭
微低，似準備以二角衝擊牠的對
手。牠的對手是隻驕傲富貴的綿
羊。後者以輕視的眼光睥睨著山
羊。這個場面發生在鄉村農場的
後院。這位畫家仔細地觀察牠們
的體態和意向動作。」柯恩
(William Cohn) 寫道：「在中國
畫中的寫實主義的成長，往往是
其內在神韻趨弱的徵候。」羅倫
(Benjamin Rowland) 則強調這幅畫
的神韻，以之為例子說明趙氏所
要表現的氣韻正是中國畫家的理
想。李雪曼 (Shermen E. Lee) 特別
強調畫中山羊與綿羊在各方面的
對照和對比效果。這些人的意見
參閱 William Cohn, *Chinese
Painting*, London, 1948, p.80,
Laurence Sickman and Alexander
Soper, *Art and Architecture of
China*, Harmonsworth, 1956, p.150.

拘塞外。但其中有的題跋卻是帶著嘲諷的口吻。如張大本說：

> 又惜其丹青之筆不寫蘇武持節之容，青海牧羝之景也。為之三嘆！

又戒得人的題跋說：

> 水晶宮中松雪翁，玉堂歸來金蓋峰……也知臨事感先朝，不寫中郎持漢節！

李日華也有很委婉的批評：

> 子昂肖物之妙無所不造極。此二羝乃其偶作，而宛然如入於黃沙白草間。詳者紛紛徵蘇卿事。我恐此妙趣正復當面蹉過也；吾深嘆其亡羊。

李日華不同意評者將「二羊圖」比喻為蘇武牧羊。研究古畫中的具體象徵意義，除非畫家已經在題跋上標明，否則很難有共通一致的看法。就此「二羊圖」來說，我們可以將綿羊看做蘇武、把山羊看做李陵，以喻蘇、李道別的情景 ❶❾；也可以將綿羊看成代表蒙古人，象徵統治者，山羊象徵在蒙古人統治下的漢人；反之，綿羊也可以象徵雍容大方的漢民族，而山羊象徵缺乏文化的蠻蒙；甚至可以假設它暗諷元廷的內爭 ❷⓿。這些猜測隨人所好而立說，皆無甚意義。趙氏在題跋中特別指出這幅畫是隨興戲筆，沒有任何政治意圖。果真如此嗎？我們不得而知，因為在當時他並沒有說真心話的權利，所以連畫家自己說的話也不能信賴。

趙氏在此所用的技法正是詩文中常見的隱喻法，從外表上看來是只有綿羊、山羊的關係提供

❶❾ Chu-tsing Li, "The Freer Sheep and Goat and Chao Meng-fu's Horse Paintings," *Artibus Asiae*, XXX, No. 4, 1968, p. 319.

❷⓿ 後二種說法迄未有人提出。

一點客觀的線索，在這個關係後面隱藏著它的真正意義，但這層真正意義又非吾人所能確定。我們只知道畫中的主客之間的關係流露出嘲弄的意味，至於所嘲弄的是誰，或者所暗藏的是怎樣一種的具體事物，我們無從臆斷，不同時代，不同地域，不同種族甚或不同人皆可代入不同的經驗。趙氏這種畫的氣質是非常符合詩趣的，在我國唐宋繪畫遺品中有這種絕句般的詩情者並不多見。但在畫中運用隱喻技法來表達鑒誡內容則有「明皇幸蜀圖」和「韓熙載夜宴圖」❷❶。

四、象徵主義與繪畫的詩境

象徵藝術本來便是因應敏感而微妙的政治或生活環境而孳長的，它可以把真感情巧妙地偽裝起來，使識者會心，不識者開心，既似識又似不識者驚心。我們也無需強解這兩隻羊的符號意義，我們寧可讓它的神秘意義與神秘感性互相激盪。

藝術不是科學，它不是解釋事理，而是一種表現（不是表達），神秘並不是壞事。莎士比亞筆下的哈姆雷特 (Hamlet) 不是很神秘得令人困惑嗎？學院派的批評家想盡辦法要去揭開那令人困惑的面紗，但迄今仍是徒勞無功。我國名著《紅樓夢》也是神秘得很，弄得我們這二十世紀有科學頭腦的人團團轉，越轉越覺兩目模糊。即使我們勉強接受表面的價值判斷，那也只是對藝術品的蹂躪和糟蹋。學院派的人士總是想盡辦法來解釋那些「藝術語言或符號」，就像他們以讀國文的方法來看書法，努力去解析和句讀那些字義，卻忘記了欣賞書法藝術的感性。那不正是李日華所說的「此妙趣正復當面蹉過」了嗎？

象徵主義在繪畫上的發展有

❷❶參閱拙著《中國繪畫思想史》，頁 168-200 及頁 206-208。

兩個陣營：一是宗教，一是詩。在趙孟頫來說是根植於第二陣營。所以詩性是根本。誠然，詩性是文人畫的靈魂，此古人已多闡發，如北宋歐陽修詠「盤車圖」云：「古畫畫意不畫形，梅詩詠物無隱情；忘形得意知者寡，不若見詩如見畫。」❷ 蘇軾也說：「味摩詰之詩，詩中有畫。觀摩詰之畫，畫中有詩。」可見在宋朝文人的眼中，詩畫如影隨形。然而，詩性的特徵是什麼？它如何在畫中呈現？古人則未嘗加以分析。因此我想有必要用點篇幅再作說明。

詩的最大特色是以省略文字的助詞、介詞，達到語意雙關、隱藏、錯置等模稜效果，配合聲韻來傳達無法用一般文詞達意的、深藏在人們心靈裡的感情。此間常含有時間與空間的飛越。茲以杜甫的一首詩為例：

夜聞觱篥滄江上，衰年側耳情服嚮。鄰舟一聽多感傷，塞曲三更欻悲壯。積雪飛霜此夜寒，孤燈急管復風湍。君知天地干戈滿，不見江湖行路難？❷

此詩由夜聞觱篥聲，想到年紀老大，體力衰退，但側耳細聽，聽到塞曲的悲壯，想到塞外飛霜積雪的寒夜，孤燈風急之寂寞和無助。最後問君是否知道天地滿干戈，在江湖旅行的危險？這詩的地點由中原的一條小河中的一葉小舟上，飛躍到天山兩側的塞北沙漠中。在用語方面可以看到作者省略了所有的介詞如「在」、「的」以及人格指稱代詞如「你」、「我」、「他」等，使意義產生神秘感。再看倪瓚的一首詩：

❷ 沈括《夢溪筆談》，參見俞劍華《中國畫論類編》，頁43。

❷ 見（清）徐倬《全唐詩錄》（二），頁1295，臺北宏業書局，1976年。

遠愛尋山復好仙，鶴歸城郭幾何年？靈芝每掇嚴前秀，秘訣還從肘後懸。松月半空垂羽蓋，風湍一壑寫鵾弦。擬開精舍當懸溜，唯與丹陽許叔玄。❷⁴

此詩首句用朋友的名字「許遠遊」的「遠」字配上「愛尋山」產生一個「遠遊」的模糊意象。第一句含「幾年」與「何年」兩個內容。第三句「靈芝」是一靜物名詞，它卻因「掇」字而動起來，但「掇嚴前秀」更將讀者帶到一個非常玄妙的抽象境界。這種化不能動為能動，變不能拿捏為可拿捏的措詞法使此詩境界變得深不可測。試看第四句「秘訣還從肘後懸」；他如何把「秘訣」掛在手肘後呢？原來是他手肘上所掛的葫蘆裝著治病的藥水，它就是醫術的秘訣，所以說「秘訣肘後懸」。第五、六句也很有意思。夜空中一輪明月，他從松樹下向上看，好像是一輪長了羽毛

的蓋子。它因風一吹竟變成了一管絃樂器，奏出美麗的樂章。第七、八句從字面上看是不易懂，本意是說丹陽許叔玄（字遠遊）要在懸溜山中開精舍，它的真意是經過諧意「閒溜」的假象加以隱藏。一幅畫要達到這樣的詩境的確不容易。

唐朝王維畫「袁安臥雪圖」有雪中芭蕉，人皆不解，獨蘇軾能欣賞，並為之作記。何哉？無非是詩人靈犀一點通。原來一般以實境觀畫者，雪中長芭蕉不合情理，但以詩觀畫則當藉藝術形式之引導去領會畫外之意。故此「袁安臥雪圖」如果藝術形式成功的話，雪中芭蕉必有助於境界的拓展，達到空間與時間的飛越──即由冬天而春天，並由塞北而江南。這已不是寫臥雪人，而是進一步寫出臥雪人的寄思。今人羅

❷⁴見「雲林詩稿」，《宋元墨寶》，第一集，「贈君震」。民國四年一月，正中書局出版。

青在〈中國水墨美學初探〉一文也指出王維此一貢獻：「在唐時，王維已開始進一步把詩人做詩的『對比法』及『時空交錯法』運用到畫中。」❷⑤

趙孟頫的詩人靈犀無疑是可通於蘇軾和王維的，所以他的畫也是以其詩性為精髓。再者，詩境有平有險，上述杜甫和倪瓚之詩是屬於奇險之格，而王維的雪中芭蕉也是奇險之境。此亦為趙孟頫文人畫的本色，如上述的「二羊圖」便是出人意表的變奏。再如「洞庭東山圖」近景作小坡，中景大山作巨石狀，山腳不作水平線，這不太穩定的布局靠其上方的四行題字來平衡。這種布局對視覺有挑戰性，有一種神奇的力量，所以比較有深度，也因此很耐看，我想這種不穩定的對比平衡可以說是趙孟頫的特色。

因此，我認為欣賞趙孟頫的畫，體會其形式之變奏、筆墨之合鳴、感性之旋律和情感之呼喚更加重要，因為這些正是他賴以攀登的象徵主義高峰的天賦異稟——雖是「縹緲峰巒煙靄間」，卻是「毫端五色盡是詩」。

第二節　黃公望繪畫的建構傾向

西洋學者往往把王原祁的畫拿來和塞尚的畫相比，其目的主要是強調他們作品中的結構主義（也是形式主義）特色。杜布士克（Dubosec）指出：

十六或十七世紀的中國畫家

❷⑤ 羅青〈中國水墨美學初探〉，《故宮文物》月刊，1987年2月，卷四，第十一期，頁113。

要表現的並不是空間的深度或無限；他所關切的是整幅作品融成一體和律動……虛的空白與實的山相對；空白毫不含糊而且完全融入整幅畫的構圖裡。不再理睬圖畫裡的故事性及文學上的聯想，畫家把注意力放在塞尚所說的「實現」(realization)。（郭繼生譯）❷⑥

這段話證明杜布士克對王原祁畫藝有相當獨到的認識。後來喜龍仁(Sirén)、李雪曼 (Sherman E. Lee)、高居翰(James Cahill)、蘇立文(Michael Sullivan) 等人乃據以發揮，有的人強調其科學性，有的見其設色、有的見其抽象性，所見皆有可取。但如果把這些成就完全歸諸十六、十七世紀畫家或王原祁個人，恐怕不是很合史實，因為在我國繪畫史上，最早用小片面的山石堆砌成帶有「建構主義傾向」山水的畫家是黃公望而非王原祁。

一、晚年始寄情詩畫的 黃公望

黃公望生於宋度宗咸淳五年(1269)，卒於元至正十四年(1354)，原是江蘇常熟陸家人，姓陸名堅。父母早逝，家貧無依。大約八歲時過繼給黃樂。黃氏乃浙江永嘉人，移居常熟，九十而無子。得陸堅承家嗣，見其資賦秀逸，喜出望外，乃給名公望，字子久，以喻「黃公望子久矣！」之嘆。及長出為浙江肅政廉訪司署裡的書吏。大約一三一五年調北京中臺察院為史，旋因張閭平章貪污案爆發，黃公望也受牽連入獄。

黃氏同時人鍾嗣成《錄鬼簿》云：「黃子久名公望，松江人。先充浙西憲史，後在京為權所中。改號一峰，以卜術閑居，棄人間事，易姓名為苦行，號淨

❷⑥郭繼生《王原祁的山水畫藝術》，頁101。

墅，又號大癡。公之學問不在人下。天下之事，無所不知。薄技小藝亦不棄。善丹青，長詞。落筆即成，人皆師事之。」此傳略去黃氏下獄一事，可取王逢《梧溪集》〈題黃大癡山水詩〉之序補之：「子久杭人，嘗椽中臺察院，會張閭平章被誣，累之，得不死，遂入道云。」❷ 按張閭一作章閭，又作張驢，為元代貪官。於一三一五年下獄。依此推算，黃公望下獄亦必在此年或一三一六年。

黃公望出獄後便入道，潛心道術，成為全真教金蓬頭的弟子。據說他五十歲（約1318）才開始學畫，也好作詞曲。從一三二〇年到一三五四年的三十餘年間，便以傳教、占卜為生，往來於蘇州、杭州、松江、富春之間，與道士張雨、楊維楨，及文士、畫家如倪瓚、王逢、楊載等人交往。畫畫成為自我遣興、寄興的活動。他曾在一三四七年到四九年間隱居於苕溪龍德通仙松

聲樓。張雨曾於一三四八年往訪，並攜錢選「浮玉山居圖」請求品題。黃公望的畫藝生涯與吳鎮比起來，雖然他年長十餘歲，但畫齡則少十餘年。他的畫藝是否親受趙孟頫的啟蒙不得而知，惟從他的筆墨格調以及他自稱「松雪齋中小學生」來看，他一直以趙孟頫為師是無可置疑的。尤其他的成熟作品「富春山居圖」最能展現趙氏的藝術理想。

他曾撰有〈寫山水訣〉一文，收入陶宗儀的《輟耕綠》。在那篇短文裡他泛論宗派、筆法、墨法。但所論都是入門技法，談不上太高的理論深度。惟所云「畫不過意思而已」和「作畫大要去邪、甜、俗、賴四個字」這兩條則頗能發人深省。就全文看，他既重筆墨技法之把握又重觀察自然，也強調意境（意思）的表

❷ 黃公望生平畫跡，見溫肇桐《黃公望史料》。文獻史料見陳高華《元代畫家史料》，頁371-390。

元氣淋漓

現。他所追求是一種不邪、不甜、不俗、不賴的境界。若以正面語言來說便是正、澀、雅、脫。結果導致一種鬆秀純樸的風格。

二、建構性山水畫的萌芽

在今日諸多傳為黃公望的畫跡之中，比較受人重視的只有一三四一年的「天池石壁」(圖三〇a、b)、一三四二年的「芝蘭室」、一三四四年的「溪山雨意」、約一三四七年的「九珠峰翠」、一三四九年的「九峰雪霽」和「富春大嶺」，以及一三五〇年完成的「富春山居圖」卷。

「天池石壁」❷前景是細石堆成的矮岸，其上巨松二株，伴以疏林雜樹，其後葉邊點綴著低丘，構成Ｖ字形以承高聳的層巖疊嶂。暗示水平線的山腳升高至畫幅的中段以上。全圖充塞著鵝卵石和山側的片段，偶然也穿插一些長方形的片岩。塊片的堆疊

在二度空間的絹面展開，但不暗示深遠自然空間。羅越指出：「其主題顯然不是山（mountain）而是「山形的東西」(mountainness)，不是人們目見的東西，而是建造成的東西。」❷ 高居翰（James Cahill）也說：「黃（公望）似乎不太把繪畫看成自然的意象或是人類某些特別自然的表現，而是將它看成形式結構的表達。其中有一些獨立於自然現象的內在邏輯。」❸ 不過高居翰在其《中國古畫索引》一書懷疑「天池石壁」是明人倣作。

按「天池石壁」傳本不少，

❷「天池石壁」，絹本掛軸，縱139.4公分，橫57.3公分。設色。自識：「至正元年十月大癡道人為性之作天池石壁圖，時年七十有三。」款落於左上方。右上方有柳貫長跋，作於至正二年。至正元年是西元1341年。參見徐邦達《中國繪畫史圖錄》，圖205。

❷Max Loehr, *The Great Painters of China*, pp. 240-242.

❸James Cahill, *Hills Beyond a River*, p. 90.

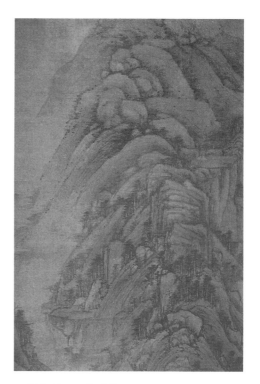

圖三○ b、黃公望
　　　天池石壁（局部）。

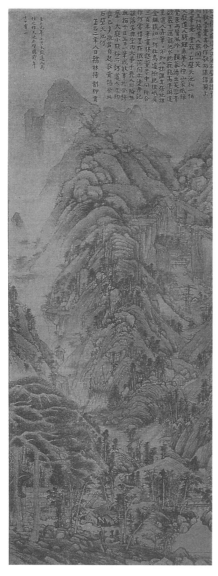

圖三○ a、黃公望　天池石壁，
　　　款1341年，絹本淺設色，
　　　軸，139.4×57.3公分。
　　　北京故宮博物院藏。



比較可靠的是今藏大陸北京故宮
博物院的一件。其上方有元人柳
貫的題語及黃公望款識。圖幅為
絹本淺絳設色，畫面古雅。此外，
類似的構圖猶有大風堂本、臺北
故宮本（款1342年）、日本大阪
本（款1343年）。上文所論乃以北
京本為據。

元
氣
淋
漓

86

「芝蘭室」有黃氏款，說是「至正二年夏五月望於閒元真道院」。圖為紙本小橫幅，曾載於汪砢玉《珊瑚網》和安岐《墨緣彙觀》。今畫上還有乾隆皇帝的打油詩。喜龍仁（Sirén）給這一件小品畫很高的評價❸ 。但我認為這一幅畫一眼望去實在平淡無奇。畫家用乾燥的筆觸畫出平常的小山石，點綴著一些小樹和空屋，看來極為荒涼。在許多細節我們可以看到畫家用含蓄的筆墨對形式作率真的表達，山石的形式只不過是負載筆墨趣味的工具。

「溪山雨意」作於黃氏七十五歲那年，筆墨較前述諸圖細緻而完整，布局也相當嚴謹。首段作石岸疏林，自中段起展現低平的遠岸和小山。凡近岸遠山皆由小片面組合而成，但具有連續性。粗看好像是王原祁的東西，但細看則不見王氏的刻板或造作。此圖曾經都穆《寓意篇》記載，稱為「黃大癡溪山圖」。《墨緣彙觀》所載更為詳細：

白宋紙本，高八寸七分，長三尺一寸有奇。⋯⋯水墨山水，筆法蒼潤，墨氣渾成。雖發眼董米，實自成家法者⋯⋯。

畫上有王國器（王蒙之父）題菩薩蠻詞，又有倪瓚題語。今人徐邦達曾為專文介紹❸ 。

大約在至正七年（1347）完成的「九珠峰翠」(圖三一)今藏臺北國立故宮博物院，為絹本小幅。前景小溪，兩旁為小石和小樹構成的山腳偶見山屋。中景為山丘和臺地左右開，其上遠峰二疊，稍有頭重腳輕的不穩定感。經王逢和楊維楨在右中補題長跋之後便產生巧妙的平衡，畫面也因此顯得完整無缺，但乾隆在左上角補上一排打油詩則是畫蛇添

❸Max Loehr, *The Great Painters of China*, p. 241.
❸ 見《文物》，1973年，第五期。

足。楊跋甚佳,茲抄錄如下:

九珠峰翠接雲間,無數人家住碧灣。老子嬉春三日醉,夢迴疑對鐵崖山。

鐵崖山為浙江紹興的一座名山。楊維楨的父親為使維楨專心讀書,乃築萬卷樓於鐵崖山中。使維楨在樓上讀書並去其梯,只用轆轤送食物。後來維楨便自號鐵崖。(見貝瓊《貝清江集》卷一)

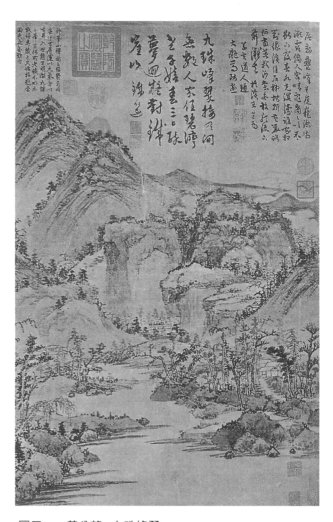

圖三一、黃公望　九珠峰翠,
絹本淺設色,
軸,79.6×58.5 公分。
臺北故宮博物院藏。

黃公望與楊維楨交往甚密,曾為畫「鐵崖圖」。《式古堂書畫彙考》載一本,今臺北國立故宮博物院亦藏一本❸,兩本內容不同,孰真待考。此外,黃氏作品經楊氏題詩者甚夥。上述「九珠峰翠」經李霖燦先生考訂,認為是黃公望真跡無疑,而且認為是明清著錄上所載

的黃氏無名款畫之一❸。這一幅畫顯示的風格特徵與「天池石壁」有共通之處。最顯著的是他把細石、片岩、錐形山和方形崖壁穿插互用，大有兼攝董、巨、荊、關的意圖。但筆墨似乎較「天池石壁」更有元人格調。

元至正九年（1349）的「九峰雪霽」(圖三二)和「富春大嶺」同屬另一種格調；如果說前述諸圖董、巨成分居多，此二圖則以荊、關為主，且有李成、范寬筆意。「九峰雪霽」絹本立軸，以墨筆出之，惟坡邊微染赭石❸。巨大而險峻的主峰矗立在畫面中央，將溪流中分為二。主峰之後，群峰崢嶸，有插天之勢。近景峰頭、水際穿插著臺地和平截小徑。凡臺地和岸邊屋舍所安處，點綴成叢枯樹，枝間留白以為雪，全圖用空鉤，故清澈明淨。張庚《圖畫精意識》云：

是圖大癡極經營之作，無平日本色一筆，洵屬神化，直

奪右丞營邱之席。以其純用空勾，不加點綴，非具絕大神通不能也。

❸臺北故宮所藏「鐵崖圖」，紙本掛軸，右上角有「鐵崖圖大癡為廉夫畫」。左上角有康棣題云：「一峰道人晚年學畫山水便自精到，數年來筆力又覺超絕，與眾史不年矣，分鐵崖先生出示此圖，把玩不已，當為之欲衽也。至正十年十月十五日吳興唐子華題。」至正十年是西元1350年。此圖可能便是《鐵網珊瑚》所載的一卷。另外有一卷亦題為廉夫作，但畫上題跋者是趙奕。故宮本之題跋頗有可疑，蓋黃氏「鐵崖圖大癡為廉夫畫」之題識字跡與「唐子華」之跋似出同一手筆，而與康棣畫上的簽名筆跡不同。「唐」跋位置亦有未妥。故該圖雖屬黃氏風格，為黃氏真跡的可能性不高。圖見《故宮文物》第六八期，頁44。

❸「九珠峰翠」的影印本，見《故宮名畫》第五冊，圖19。李霖燦文見《大陸雜誌》卷三一，第十一期（1965年，臺北），頁5-8。

❸「九峰雪霽」畫右上角自題云：「至正九年春正月為彥功作雪山。次春雪大作，凡兩三次直至華工方止，亦奇事也。大癡道人，時八十有一，書此以紀歲月云。」彥功即班惟志，河南人，工詩文。「九峰雪霽」圖版見徐邦達《中國繪畫史圖錄》，圖206。

今傳之「富春大嶺」為立
軸，與董其昌《畫旨》所
載「富春大嶺圖」卷不
同。後者殆即下文所要討
論的「富春山居圖」；前
者作重巖巨嶺，近景岸邊
作雜樹三兩株，山石亦以
空勾為主，雖不如「九峰
雪霽」嚴整，但基本的
荊、關面目舉目可鑒
36 。

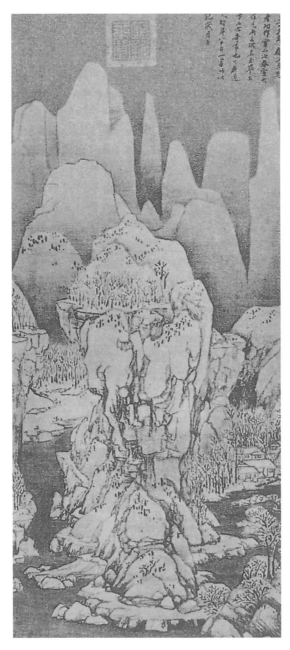

元氣淋漓

圖三二、黃公望　九峰雪霽，
　　　　絹本墨繪，軸，
　　　　116.4 × 54.8 公分。
　　　　北京故宮博物院藏。

36 「富春大嶺」紙本立
軸。山石自右下角起
勢，先以左低右高的斜
向走勢引出向左上方斜
伸的大嶺的崖壁，崖間
小徑曲折引導，氣勢一
致。嶺後凸出二層空勾
巨嶺，以直勢平衡中景
之斜倚之勢，這直勢又
以澗中的小瀑流和小橋
破之。右上角題「富春
大嶺圖」，鈐印一。畫幅
左上方以小字題「大
癡為復孺畫」。下鈐二
印「大癡」、「一峰道
人」。

但元至正十年（1350）完成的「富春山居圖」卻是以董巨派為主調。「富春山居圖」有兩卷，據畫上題語，一卷畫給無用師(圖三三a、b)，另一卷給子明(圖三四)，皆藏臺北國立故宮博物院。由於屢見於冊、書籍，已經聞名遐邇。其中公認為黃氏真跡的是為無用師所作的一卷。該卷經沈周、董其昌珍藏題識。十七世紀四〇年代入吳問卿之手，問卿臨死前將畫投火陪葬，但被從子吳子文以他卷從火中易出。前段因被火燒損，切去另行裝裱，今藏浙江省博物館，稱為「剩山圖」。有關二卷的考證論者已多，本文不擬復贅。

這裡我想要特別指出的是其「剩山圖」的山石樹林在結構方式和用筆方法與今存「富春山居圖」(圖三三b)的首段相類，而且與前述「溪山雨意」和「九珠峰翠」相近。但「富春山居圖」越往後就越奔放，顯示較強的表現主義傾向。這種變化歸因於黃氏繪畫技法的成熟。據畫家自述，這一幅畫經過三年的時間才完成，因此其間風格有些變異應該是可以

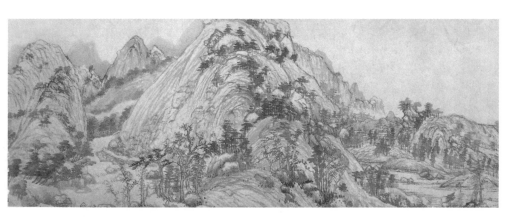

圖三三a、黃公望　富春山居圖（局部）
　　　　（無用師卷，一段），成畫年代 1347-50，
　　　　紙本墨繪，卷，33 × 639.9 公分。
　　　　臺北故宮博物院藏。

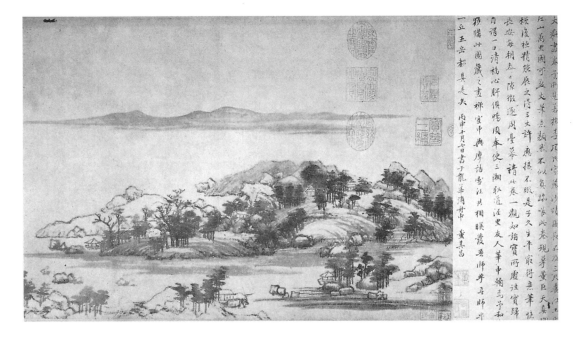

圖三三ｂ、黃公望　富春山居圖，臺北故宮本起首。

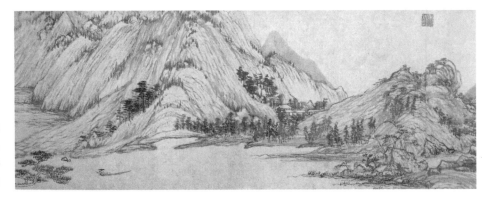

圖三四、富春山居圖（子明卷，一段），
　　　　明人倣本，紙本墨繪，卷，33×639.9 公分。
　　　　臺北故宮博物院藏。

想像的。

今日歸入黃公望名下的畫跡還有一些，但可信度不高。如在大陸上海博物館藏的「秋山幽居圖」（款1338年）、張廷臣藏的「山水軸」，以及徐邦達《中國繪畫史圖錄》所收的「丹崖玉樹圖」軸，不論質地或風格皆與上述諸作相去甚遠。

從上述比較可靠的畫跡來看，「富春山居圖」的後段極為成熟奔放，故其拙趣不及前段，也不如「九珠峰翠」、「芝蘭室」和「天池石壁」。由此可見他的拙趣乃是由於技藝不成熟而使他在構圖上帶有堆砌和瑣碎的毛病。但由於他天賦的藝術感性使他那種「毛病」變成可供欣賞的特點。結果他這類畫便有下列三個特徵：1)以單純的形式母題重複堆疊，構成有韻律感的結構；2)簡化筆墨類型配合形式結構加強抽象韻律；3)空間感與時間感不再是自然的賦予，而是來自抽象結構中的反復推移，因而其自然空間和時間更加複雜而不穩定。

我國畫家逐漸認識拙趣的美學價值大約始於宋代，歐陽修論畫主張「蕭條澹泊」，黃庭堅論詩標榜苦澀，凡此皆可視為對藝術之拙趣的肯定。黃公望的「正、澀、雅、脫」便涵攝了這個觀念。但是我們知道無論「蕭條澹泊」或「苦澀」都不能與「拙」無別。在 宋元時代「拙」還不成其為美的屬性，因為它含有「幼稚」或「劣品」的意思。真正把「拙」當成一種美感而刻意追求乃是明末清初的事。所以當我們發現黃公望在晚年的一些作品中拙趣逐漸消失時並不覺得奇怪。

三、建構性山水畫對後世的影響

黃公望的影響早見於元末明初蘇州畫家的作品，直接受其啟發的計有馬琬、徐賁、陳汝言、王紱、劉珏、杜瓊等十來輩，但一般都是只作表面的模倣，仍看不出對他的繪畫語言有什麼理論

性的探究。

明朝中葉的沈周可以說是黃公望風格的發揚者，他刻意學黃的畫跡不少，而且融合了吳鎮的筆墨，以蒼老見稱。然而，終沈周一生，他對黃公望的認識卻未超出「富春山居圖」的範圍，所以基本上他並未特別注意到黃氏畫風裡的稚拙面。歷來論畫者也有人認為沈周的畫有拙趣，因此我們必須再將「拙」的概念予以分化：以黃氏的稚拙相對於沈氏的老拙。沈氏的拙趣得自吳鎮而非黃公望，所以他的畫沒有堆砌的建構特色。

在藝術史上有些藝術家的宗師地位全是超乎他們自己的預料之外，譬如我國的王維、蘇軾，西洋的梵谷都是此中的典型，而且為人所熟知。但黃公望如何登上大宗師地位，而且主導我國繪畫約三百年之久，更可以說是繪畫史上的異數，值得我們來查查這本神秘的「賬」。

黃公望的大宗師地位在明末才真正建立起來，而替他建立這個形象的人便是董其昌。他不但身體力行創作一些稚拙的山水，而且在語言、文字上大力推舉黃氏的作品。董氏這方面的言論散見於《容臺集》和《畫禪室隨筆》。他說：「巨然學北苑、黃子久學北苑、倪迂學北苑、元章學北苑，一北苑耳，而各個不相似，使俗人為之，與臨本同，若之何能傳世也？」又說：「元季四大家以黃公望為冠，而王蒙、倪瓚、吳仲圭與之對壘。」經董其昌這麼登高一呼，文人莫不相與唱和，尤其是松江的畫家幾乎是「家家一峰（黃公望的號）」。

到底松江這些畫家看中黃公望那一點，若論畫跡之多，畫藝之廣，黃氏不及趙孟頫遠甚。今人陳高華曾作如下的解釋：

董其昌看重和吹捧他們（指元四家）的主要理由是因為四個人皆以董、巨起家成

元氣淋漓

名。董其昌本人是學董、巨起家成名。……因此也就拼命吹捧學董、巨的四大家……完全是專橫武斷，宗派情緒和惡霸作風作怪。❸

我認為這樣的批評對我們認識繪畫史不會有什麼幫助，我相信如果不是時勢所趨，董其昌也不見得能憑一己的私心而創出一代風氣：「人人大癡，家家一峰」！

　　這裡值得我們特別注意的是當時黃氏作品之中最受重視的不是「富春山居圖」，而是一些今日已經失傳的作品。其中以「浮嵐暖翠」最為喧赫。董其昌說：「黃子久畫以余所見不下三十幅，要之浮巒（嵐）暖翠為第一。恨景碎耳。」❸據此再參看王時敏所作「浮嵐暖翠」（圖三五），我們可以肯定「浮嵐暖翠」的風格比較接近由「天池石壁」到「九珠峰翠」這類較為拘謹而瑣碎的風格，也可以說建構主義傾向比較明顯的東西。黃氏「浮嵐暖翠」

據朱彝尊《曝畫亭集》記載：「圖高六尺，廣三尺。樹木之秀挺、山石之詭異，恍如坐我富春江上，渾忘身之在宮舍也。畫額題識子久，時年八十有三，而局法嚴整，神韻深厚，反勝少壯時。」❸由此可知該圖作於一三五二年，為其成熟期的作品可信矣。

　　莊申先生在其〈一幅十四世紀的山水畫與其後世摹本的分析〉一文說：「很可能自從黃公望的浮巒（嵐）暖翠被分割為兩半之

❸陳著《元代畫家史料》，頁371-372。

❸見董其昌《畫旨》及《容臺別集》。

❸「浮嵐暖翠」除見於董其昌和陳繼儒書外，又載於張丑《清河書畫舫》（1616年）、朱彝尊《曝書亭書畫跋》（1660年）、吳其貞《書畫記》（1677年）、卞永譽《式古堂書畫彙考》（1682年），以及顧復《平生壯觀》（1692年）。到十八世紀又見於吳升《大觀錄》（1712年）及張庚的《圖畫精意識》（1734年）。最後見於十九世紀顧文彬的《過雲樓書畫記》（1882年）。

圖三五、王時敏　浮嵐暖翠，
絹本設色，軸，
163.4×99.1 公分。
臺北故宮博物院藏。

彝尊之文，他所見的「浮嵐暖翠」是高六尺廣三尺的大幅掛軸，與王時敏「浮嵐暖翠」的尺幅比例相當，故據常理推論，黃氏的「浮嵐暖翠」至清初仍然是完整的，而它雖與「九珠峰翠」的筆意相似，但不是同一幅畫❹。

「浮嵐暖翠」對明末清初董其昌畫派影響很大，傲本也很多，惟明清人摹傲古人強調「摹古而不泥古」或「不似之似」，談不上忠實的傲寫，所以要看出黃氏真跡的原貌相當困難。

董其昌的「浮嵐暖翠」似乎只取其意，並予以簡化；王時敏的「浮嵐暖翠」能見全豹，但山石嚴

元氣淋漓

後，從十五世紀中葉開始，不少的畫家曾對這兩個不完整的構圖加以廣泛地研究。」然查上引朱

❹「浮嵐暖翠」的著錄甚為完整，自十七世紀以降，論者頗多，卻未見有人稱之「半幅真跡」。

整樹木繁茂蒼翠，無黃氏的蕭散淒涼，若以建築比喻，黃氏所建的是茅草木屋，董氏所建的是粗泥屋，四王所建的是磚房瓦屋。故董氏倣黃專見其拙，四王學黃專倣其架構，要皆略其疏淡荒率的筆意。

王原祁對黃公望這類畫跡之刻意模倣可以從下列一段話看出來；他說：「余見子久大幅，一為浮巒（嵐）暖翠，一為夏出圖，筆墨位置盡發其蘊，余向欲採取二軸，運以體裁，彙成結構，以腕弱思淺，動而輒止⋯⋯。」在明末清初的所謂「正統派」人士眼中，繪畫以董巨派為正宗，但雖學董巨仍須求變。所以王原祁說：「董巨法三昧，一變而為子久。張伯雨題云精進頭陀以巨然為師，真知子久者。學古之派，代不乏人，而出藍者無幾。宋元以來宗旨授受不過數人而已。明季一代惟董宗伯得大癡神髓。猶文起八代之衰也。」**[41]**

然而，大癡「神髓」在那裡，王原祁沒說。所以我們必須由董氏畫跡的特點來認識。很顯然，明末清初的董其昌派重視的不是黃公望那些富有自然主義的成熟作品，而是一些比較瑣碎而有拙趣的畫跡。換句話說便是對黃氏山水中的建構主義傾向之把握。

那麼我國文人畫的建構主義，實際上是源於董其昌和王原祁等人將黃公望畫中的弱點，轉成富有時代意義的特色，甚至成為他們的「優點」。這就像現代畫家——包括塞(Paul Cézanne)、畢卡索(Pablo Picasso)和列澤(Fernand Léger)——把傳統畫中被視為缺點的機械化或不自然的性質轉變成新時代的新風格一樣。

97

[41] 王原祁每倣大癡畫，且多讚語，如「倣大癡設色為輪美作」題云：「大癡畫，以平淡天真為主，有時而傅彩燦爛，高華流麗，儼如松雪，所以達其渾厚之意⋯⋯」見于安瀾《畫論叢刊》，頁210-220。

第三節 吳鎮的力感藝術

現代繪畫藝術之所以不同於以往，主要是因為它具有某些現代人始能接受的或察覺到的現代感。而現代感的產生除了題材之外，最重要的便是藝術形式（form）本身的特徵。那麼就現代畫的形式特點上來說，至少有四點可以在東方（尤其是中國和日本）藝術中找到根源的。這四點便是：1)建構性的抽象空間；2)運用藝術家潛意識的創作力；3)作畫媒體表面價值(surface value)之發現與拓展；4)複雜的多元空間與時間在平面上作無限制的展開。

前文論黃公望時已經就第一點加以闡述，本文擬從第二點來看吳鎮的繪畫與書法。

一、抱才高蹈獨來獨往的吳鎮

吳鎮（1280-1354）是浙江嘉興魏塘鎮人，字仲圭，號梅花道人。據孫承澤《庚子銷夏記》，吳鎮「少好劍術」。按我國劍術與舞蹈相近似。唐朝張旭因見公孫大娘舞劍而悟草書之法，今吳鎮更自己舞劍而體會其中奧妙，這一點很可能是吳鎮書畫獨詣的重要原因之一。

他的另一項特點是抱才高蹈，獨來獨往，不像其他文人、畫家「詩酒留連，徵歌選勝」或「標榜互高」。他早歲曾隨江蘇武進柳天驥學易經，與他交遊者也大多是一些術士。吳鎮本身也以賣卜為生，書畫只是自我消遣或

寄託，所以作畫常自題「戲墨」❷。

　　吳鎮性情孤高，交游不太廣，在 世時畫名不彰，他的畫藝也未獲得正確的評價，到了十五世紀才被重估，並被稱為元四大家之一。由於身價高漲，好事者乃據閭巷傳聞將吳鎮的生平事跡誇大渲染。譬如說他「先題墓額於生前，而獲脫兵火于身後」。董其昌還記了吳鎮與盛懋比門而居的故事：

> 吳仲圭本與盛子昭比門而
> 居，四方以金帛求子昭畫者
> 甚眾，而仲圭之門闃然，妻
> 子頗笑之，仲圭曰二十年後
> 不復爾。果如其言。盛雖
> 工，實有筆墨蹊徑，非若仲
> 圭之蒼蒼莽莽有林下風氣，
> 所謂氣韻非邪。❸

　　這一段故事不見得可信，但它可以說明明、清人的評畫標準，同時說明一項藝術史上普遍存在的現象── 好作品往往在藝術家死後才被人發現。今日我們論吳鎮的主要特色，可以歸結為畫中力感的呈現，我想他這項成就與他早年學劍術必有關係。

二、由面到線的發展歷程

　　今日傳為吳鎮所作的畫跡還不少，其中一三二八年（元天曆元年）的「雙松圖」(又稱「雙檜平遠」，圖三六)較早。該圖是為道士雷所尊師畫的。作兩棵如虬龍狀的古檜從低平的土岸扶搖而上，氣勢如虹，與其側的一株梅花點雜樹相對照。古檜之後，展現低平深秀的山水背景，強調二松的超凡力感❹。

　　「雙松圖」的力量還是附驥

❷ 吳鎮生平事跡參見張光賓《元四大
　家》，頁16-32；陳擎光《元代畫家
　吳鎮》，頁1-18。

❸ 吳、盛比門而居的故事見明朝郁逢
　慶《郁氏書畫題跋記》卷八，頁386
　「董其昌題梅道人漁父圖」。

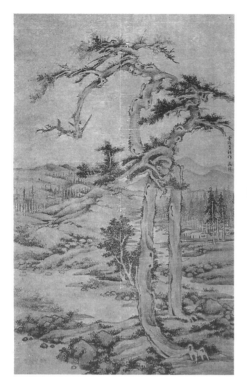

圖三六、吳鎮　雙松圖，
　　　款 1328 年，絹本墨繪，
　　　軸，180.1×111.4 公分。
　　　臺北故宮博物院藏。

筆道極為有力，帶有明顯的書法特徵，所以力量有脫離景物的現象。

　　一三三六年（至元二年）的「中山圖」卷就更加簡潔有力(圖

❹❹「雙松圖」在吳升《大觀錄》卷一七，頁82作「雙松平遠」。安岐《墨緣彙觀》卷四，頁244作「雙檜平遠」。《石渠寶笈初編》，頁802作「雙松圖」。本幅絹本，高 180.1 公分，闊 111.4 公分。水墨畫，款：「泰定五年春二月清明節為雷所尊師作，吳鎮。」鈐印二。收藏印記有「胡氏珍藏」等。畫中二棵主樹是松還是檜頗有爭議。據《辭海》的解說：「檜：松杉科，常綠木本，幹高丈餘，果實為毬果。」明李時珍《本草綱目》云：「柏葉松身者檜也，其葉尖硬，亦謂之栝。」《辭海》又云：「有一種柏檜，枝葉忽檜忽柏。李時珍所謂：松檜柏半著，檜柏也。」吳氏「雙松圖」所繪著有短針葉，幹無鱗皴，殆為檜而非松。此處以「雙松圖」名，沿舊名也。所云雷所尊師即雷思齊（1230-1301）。泰定五年（1328）距雷氏卒年已二十七年。故此作有追念之意。

❹❺「清江春曉」，絹本掛幅，縱114.7公分，闊100.6公分，水墨畫，左上角款：「清江春曉，梅道人戲墨」，下鈐「梅華會」、「嘉興吳鎮仲圭書畫記」二印。詩塘有董其昌跋。

於自然景物本身的雄強表現，不是突顯在筆道線條上。大約一三三四年（元統二年）的「清江春曉」乃指出新的方向。該圖以麻皮皴作錐狀山石，其上點綴著枝枝獨立的小樹❹❺。構圖比較複雜，也有意表現山水的自然空間，但因採用圓筆和禿筆畫出的

元氣淋漓

三七)❹。畫中沒有峭壁懸崖，也沒有巨松落瀑，一切還原到山石、樹木幾近於幾何形式的結構：在小橫幅上作大約對稱擺置的山巒，主峰矗立在中央，其下方兩側各有低丘，低丘上各疊著一座遠峰，只在細部打破呆板的對稱架構。吳鎮這幅畫有米友仁的影響，但由於筆力雄渾，雲氣減至最低程度，又無江河瀑布點綴，所以堅實有力，殆以塊面力感為勝。不像米氏之近乎虛無飄渺。

一三四一年（至正元年）的「洞庭漁隱圖」(圖三八)作一河兩岸的長條直幅佈局，近景土岸古松，中景為寬闊的水域，遠景為一片低丘，右側山腳作一葉扁舟。構圖不太平穩，所以畫家在畫幅的正上方題上一闋漁父詞❹。

比上一圖晚一年的「漁父圖」(圖三九)再次展現「中山圖」卷

❹「中山圖」卷，自識：「至元二年春二月奉為可久戲作中山圖」。鈐「梅華會」、「嘉興吳鎮仲圭書畫記」二印。圖收入《元人集錦卷》中第四段。

❹「洞庭漁隱圖」，紙本掛軸，墨繪。題云：「洞庭湖上晚風生，風攪湖心一葉橫；蘭棹穩，草花新，只釣鱸魚不釣名。」款：「至正元年秋九月，梅華道人戲墨。」下鈐二印：「梅華會」、「嘉興吳鎮仲圭書畫記」。畫幅右下邊有「梅花道人」一款。畫上題詩源出張志和「漁父詞」，見唐溫庭筠《金奩集》（《疆村叢書》本）。

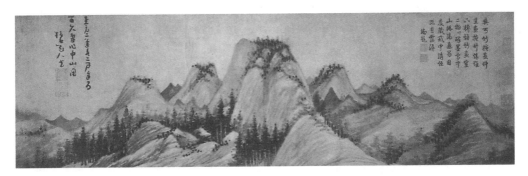

圖三七、吳鎮　中山圖，
　　　款1336年，紙本墨繪，卷，26.4×90.7公分。
　　　臺北故宮博物院藏。

的明快作風，畫採一河兩岸式布局，單純的錐形山，配上垂直的柏樹，平整有力。所以清惲壽平說：「梅花庵主與一峰老人同學董源、巨然：吳尚沈鬱，黃貴蕭

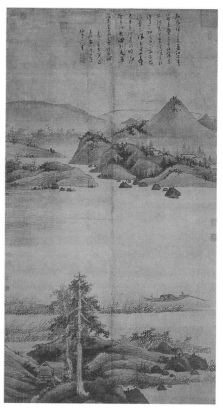

圖三九、吳鎮　漁父圖，
　　　　絹本墨繪，
　　　　軸，176.1×95.6公分。
　　　　臺北故宮博物院藏。

散。兩家神趣不同，而各盡其妙。」此為識者之言❹。

　　吳鎮一三四四年（元至正四年）所作的「嘉禾八景」（圖四

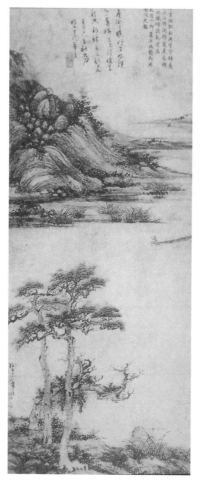

圖三八、吳鎮　洞庭漁隱圖，
　　　　紙本墨繪，
　　　　軸，146.4×58.6公分。
　　　　臺北故宮博物院藏。

❹「漁父圖」上方題有長詩：「西風蕭蕭下木葉，江上青山愁萬疊……」款署：「至正二年春二月為子敬戲作漁父意……。」

○)似乎向前走進另一層次的境界。在那橫卷裡，他描寫嘉興的八段名勝。「八景」之名大概有意模倣宋迪的「瀟湘八景」，但吳鎮的「嘉禾八景」不像傳統瀟湘圖那樣認真描寫煙雨變滅的無常性 ❹。吳鎮把景物盡量轉變成空白，只點綴性地「寫」出稀少的屋、樹和橋樑，大部份的名刹、古蹟、湖澤都只用文字標上。景與景之間是一大排的題語，與畫上疏疏落落景物和標題構成線條的變奏曲──一切元素以單純的墨線形式展布在平面上。在表現二次元空間的元朝畫中，這是一件相當傑出的例子。於此，他表現力感的方式已經由以前的塊面轉移到線形的運動。由於這項企求，他的創作也轉移到墨竹。

　　自一三四五至一三五四年（至正五年～十四年）之間，他的

❹陳擎光《元代畫家吳鎮》第三節「嘉禾八景」云：「宋元兩朝住在嘉興的文士倣瀟湘八景體例，歌頌當地的景物，有嘉禾八景、嘉禾十詠這類美麗的詩歌流傳廣被。」

圖四○、吳鎮　嘉禾八景（之一），款1344年，絹本墨繪，卷，36.3×850.9公分。臺北故宮博物院藏。

山水不多，但墨竹卻大量增加。主要是因為墨竹(圖四一)的性質與書法比較接近——都是追求平面藝術裡的線形力感。他的墨竹雖說受了文同和李衎的影響，但不像文、李二氏那樣強調前後交疊和深淺向背的變化。他大概直接繼承了趙孟頫的創作觀念，而且更向前推進：墨竹不是真竹也不是壁上的竹影，而是紙上平面構圖的元素，與書法完全一致。他的書法都是筆道流暢有力的草書，畫亦出於草書之法。這些操作已經不是依靠思索來佈置安排，大都依靠長期練習培養的美感經驗來直接引導，故任由力感自然流露在筆道上。

這種畫與音樂、舞蹈一樣，其美感深度不在自然空間的三度關係，而是力感在抽象空間的推移，一般是屬於線型的移動，依靠線條的粗細轉折急徐而達到表現的效果。這樣的書畫顯然已經超越了自然主義和裝飾藝術的範疇，屬於一種表現性很強的藝術，與盛懋的作品正好代表當時魏塘鎮裡的兩個畫派。前引董其昌所記吳、盛比門而居的故事也旨在說明這一點。

圖四一、吳鎮　風竹圖，
款1350年，紙本墨繪，
軸，32.5×109公分。
美國弗利爾美術館藏。

盛懋，字子昭，其父盛洪，善畫，自號洪甫。懋世其家學。夏文彥《圖繪寶鑑》云：「懋世其家學而過之。善畫山水人物花鳥。始學陳仲美，略變其法，精緻有餘，特過于巧。」[50] 可見他是繪畫世家出身，又跟陳仲美（琳）學畫。湯垕對陳琳的評語是：「宋南渡二百年，工人無此手也。」

吳鎮與盛懋 (圖四二) 畫風的不同點相當多，譬如吳善用圓筆，盛用側筆；吳氏山石圓渾而形狀單純，盛氏山石狀似崎嶇，實則平淺；吳用披麻皴，率直渾厚，盛 用曲折的解索皴或雲頭皴，但筆滑而薄；吳氏墨彩滲紙絹，故以墨韻勝，盛 氏設色清純，故以色彩勝；吳氏樹林造型平實簡單有力，盛氏則多轉折搖曳之姿，其態秀媚；吳氏寫江山之大意，故取意於恆於久，盛氏

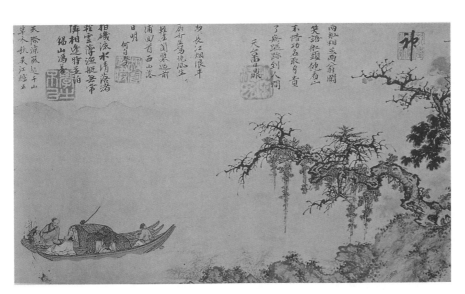

[50]《圖繪寶鑑》卷五：「盛懋，字子昭，嘉興魏塘鎮人。父洪甫。善畫。懋世其家學而過之……。」

圖四二、盛懋　秋江泛舟，
　　　款1361年，紙本設色，卷，高24.8公分。臺北故宮博物院藏。

畫景物之變態，故取意於頃刻之情趣；吳氏求靜氣，故雖凝煉卻超脫，盛氏則求動氣，故輕柔而媚俗；吳畫得之於書法，盛畫成於工巧。我在〈文人畫的基本精神〉一文提到過士大夫審美觀與平民審美觀的差別 ❺❶ 。由上述的比較，我們可以說，吳鎮所表現的是士大夫審美觀，而盛懋則屬平民審美觀的畫家，所以他的畫受一般市民所喜愛並非無可解釋。

也正因為如此，與吳鎮和盛懋同時有交往的陶宗儀稱盛為「嘉禾繪工」。元朝人稱職業畫家為「畫工」並無絕對輕蔑的意思，他們只是以此來區別業餘文人畫家。一般士大夫對這類「工人」之作也非常欣賞。譬如陳琳還是趙孟頫的弟子，兩人也曾合作「水鳧小景」 ❺❷ 。仇遠題陳琳「文禽」圖云：「昔人有以千金換能言鴨者，此雖不能言，亦非千金勿輕與。」 ❺❸ 可見其愛惜之至。陶宗儀《輟耕錄》記盛懋所作「崔麗人」云：「過舅氏趙公待制雕見而愛之，就為錄文於上。」 ❺❹ 趙雕便是趙孟頫的兒子趙雍，他雖是文人，卻也非常欣賞盛懋的畫。

職業畫家作畫題材廣，技法精緻，可為大多數人接受，盛懋的影響力在元末明初遠超過吳鎮是有道理的。但是由於他的作品以取悅於人為目的，創作也往往止於「為人裝飾」的層面，不容易把自身的人格和思想投射到裡面。他的聲望和影響力，主要是靠作品的流播和技法的傳承。就作品流播言，盛氏畫跡在元末明初相當普遍，但隨著時間的推移也越來越少；再就技法傳承而言，陳琳傳盛懋，再傳盛著，而盛著在明初因畫而招殺身之禍，

❺❶ 見《故宮文物》月刊卷三四，頁90-91。
❺❷ 見仇遠《山村集》。引自陳高華《元代畫家史料》，頁509。
❺❸ 同前注。
❺❹ 見陶宗儀《輟耕錄》卷一七。

至此絕矣。畫人謝世，畫跡零落，技法絕傳，盛懋一派亦不復可觀了。

反之，吳鎮的戲墨畫把他自己的人格思想投入作品裡頭，思想本身便是一種生命力，不因作品傳世數量和技法傳承亦能在後世繼續發生作用。在我國繪畫史上，這類例子不少。遠者有顧愷之、王維、吳道子，近者有蘇軾、文同等等。

三、力感與筆墨遊戲

世界上有美學家如康德（Immanuel Kant, 1724-1804)和席勒（Johann Friedrich von Schiller,1759-1785），主張藝術創作活動起源於人類的遊戲衝動，進一步的解釋便有「精力剩餘」說，以為人類在追求食、色之餘尚有剩餘精力便發揮在遊戲，這遊戲便含有藝術成分。

這個簡單的理論誠然不能概括人類藝術活動的動機和目的，也無法解釋人類的藝術起源。但它可以說明藝術活動所包含的遊戲本質，藝術品本來就不含有生產性的功能，最多只能作為裝飾，但裝飾是為著怡情悅目，那原是屬於遊戲範圍。然就個別畫家作畫的目的而言則並非都是遊戲，於是有職業與業餘之分。我國元明以降的文人畫家常以業餘為尚。常自署「戲筆」或「戲墨」，其原因便在於強調藝術的遊戲本質。

一般認為遊戲乃是生活之外剩餘精力的發洩，即所謂「行有餘力則以學文」。然而真正從事藝術創作的人，其精力並非來自生活的「盈餘」，而是生命的「透支」，他們往往是在極端貧困和匱乏的情況下向命運和環境挑戰。創作力也因為內在張力和外在壓力的激盪而迸發，所以他們的表現與真正的遊戲有別；所發放出來的是精神力量，不是僅止於體力的發洩。

精神力散發於線形藝術方式

上便成為有深度的力感藝術，最直接的表現方式便是音樂和舞蹈。在造形藝術上的表現，最有效的是我國的書法，古人論畫也常以音樂和舞蹈作比喻。如梁武帝稱王羲之的字「如龍跳天門，虎 臥鳳閣」。唐張旭自言：「始見公主擔夫爭道，又聞鼓吹而得筆法，及觀公孫大娘舞劍器而得其神。」

中國畫與書法的關係極為密切，所以古人論張僧繇之畫云：「點曳斫拂依衛夫人筆陣圖，一點一畫別是一巧，鉤 戟利劍，森森然。」今漢、魏、六朝的畫跡難覓，所能見者非庸工之作即後世摹本，得力之厚度者未之見也。唐朝吳道子於此殆有所成就，但畫跡邈然。宋人則蘇軾、文同輩或亦略有所得。然大凡唐、宋古典畫風以自然、寫真為務，所示者必以自然景物之體貌、風神為主，故力感亦附之而行，未能獨立成為一種審美要素。

到了趙孟頫「枯木竹石」畫

才有明顯的新表現，再傳到元畫的第二代，我們可以在吳鎮的畫作裡充分體現到力感之超然獨立於象外，成為我們欣賞那些作品的焦點。

當我們強調吳鎮書畫藝術裡的力感的時候，我們便會聯想到禪畫(圖四三)和受禪畫啟發的抽象表現派，以及後來衍生的行動繪畫。

圖四三、梁楷　六祖截竹圖，
紙本墨繪，軸，高74.3 公分。
日本東京國立博物館藏。

元氣淋漓

禪畫的定義，簡而言之便是禪僧畫或表現禪宗題材或教義的畫，廣義而言包含許多種不同的風格，但狹義的禪畫風格則有其特定的形式特徵，如造形簡括、筆墨快速粗放、畫面空白佔的分量較多。理論上禪畫有兩種目的：一是作為起曼荼羅作用的觀想圖，二是作為修禪行動的副產品。從修禪觀點來說，作畫只是達到禪頓的方便法門之一，最重要的是由行動過程而導致的頓悟，繪畫的成果並不重要，所以對畫的品質如何，畫者可以不在意。

大致說來我國貫休、石恪、梁楷、牧溪等人的作品比較偏於觀想性，而日本禪僧畫比較重視行動本身。當然，任何禪畫都會兼攝這兩種性質，只是各自所偏重而已，譬如梁楷的「六祖截竹圖」和牧溪的「六柿圖」都是「觀想」與「行動」並重的大創作❺，但玉磵的「山市晴巒」和因陀羅的「禪宗人物」則是行動重

於觀想的。

誠然，如果一位禪僧作畫只是停留在揮筆動作本身，而不考慮畫作的效果，那他的畫跡留下來的機會不多，但也不是完全不可能，因為藝術效果往往可以在潛意識，甚或無意識中獲得。也因為這個道理禪僧畫創作得多留下得少，尤其在我國的儒家社會裡，對那種粗獷暴亂的畫跡興趣缺缺。倒是日本人頗能欣賞那類禪僧畫的哲理——披頭散髮裡的奧秘。

禪畫在十三世紀末開始傳入日本，到了室町時代成為日本藝術的主流。因其崇尚粗獷筆墨和劇烈動作的理念與當時武士道精神正相脗合，於是兩者合流，蔚為禪藝奇觀。十四世紀的默庵（約死於1345年）曾畫「豐干、

❺見拙文「禪畫的格法」，《故宮文物》月刊卷四四，頁110-119；卷四五，頁 118-123；卷四六，頁113-123。

寒山、拾得抱虎睡」，其風格基本
上未脫牧溪本色 ❺ 。十五世紀的
如拙畫「葫蘆捕魚圖」，雖是傚南
宋馬夏派，但 一些油滑而快速的
筆畫已經顯示出日本禪畫重視行
動與力量的特徵 ❺ 。

最能表現武士之禪畫精神的
是十三世紀末足利義持所作的
「達摩圖」。足利義持是第四代足
利將軍 ❺ 。他以簡單幾筆畫出很
有性格的卡通式人物。十六世紀
雪舟的「達摩面壁圖」(圖四四)

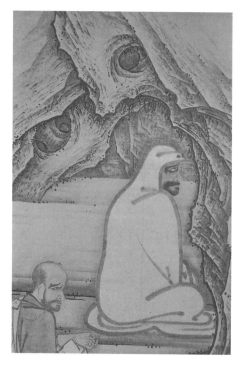

元
氣
淋
漓

110

❺「豐干、寒山、拾得抱虎睡」，紙
本掛幅，高 70 公分，闊 36 公分。今
藏東京。畫肥頭大肚的豐干居中斜
坐，兩側為帶有傻氣的寒山、拾
得。豐干的左下伏著一隻老虎。此
中寓言出自禪宗，較早畫例是石恪
的「調心圖」，殆以豐干或其他禪
師喻佛法，而以虎喻嗔恚。背景的
小山坡象徵天台山。右上方畫家自
題云：「老豐干抱虎睡，拾得、寒
山打一處，傲場大夢，當風流依
依，老樹寒巖底。祥壽叩密拜手。」
默庵約卒於 1345 年。

❺ 如拙的活動時代是在十五世紀早
期，他的「葫蘆捕魚圖」是以馬遠
式的山水為背景，在正中處畫一老
衲，雙手持一小葫蘆罐，意圖捕捉
河中一條大頭魚。這也是禪家公案
式的題材，以喻佛法之不能以吾人
有限知識來捕捉。

❺ 足利義持所作「達摩」，紙本，高
74.4 公分，闊 25.7 公分。以簡單數
筆畫出半個卡通式的臉。畫幅上的
大半幅空白題上五行字。足利義持
是足利氏第四代將軍，生活於十三
世紀後期，十四世紀初期。參見
Yasuichi Awakawa, *Zen Painting*
(Translated by John Bester), 1970,
Pl. 30.

圖四四、雪舟　達摩面壁圖，
　　　　款 1496 年，紙本設色，
　　　　軸，182.7 × 113.6 公分。
　　　　日本藏。

便繼承並且發揮了這個傳統 ❺❾。但最極端的一種禪畫是像近衛信尹（1565-1614）的「六祖禪偈」，其下方的 "T" 字形符號配上草書簽名和上方的十個大字象徵頓悟。那十個大字（菩提本無樹，明鏡亦非臺）出自惠能與其師弘忍的對話，而那 "T" 字形符號代表惠能用來輾米的腳磨 ❻❶。原來惠能本是一個樵夫，他為了拜弘忍為師，自作腳磨輾了一把米作為拜師的見面禮，所以那腳磨便是象徵惠能之拜師，而上方的偈象徵頓悟。這些象徵內容對畫家自身和禪宗教友或許有意義，但對一般不知禪宗典故的觀者便無法領受，而其形式又因過分粗糙狂放而喪失美術品的可貴性，故知其創作目的並不是為藝術而藝術，而是為「行動」而藝術。

十九世紀後期日本藝術開始影響法國的繪畫，諸多印象派畫家幾乎都或多或少受了日本木刻板畫的啟示。二十世紀二、三〇年代，東方藝術的抽象本質更進一步深入西方畫家的思想中，於是有抽象表現派之興起，到了五、六〇年代的「禪畫熱」乃使「行動繪畫」應運而生。

行動繪畫的觀念起源於二十世紀三〇年代由弗特瑞爾（Jean Fautrier）和渥爾斯（Wolfgang Schulze Wols）在巴黎發展抽象表現派，他們主要是藉助於顯微鏡裡所見的生物細胞組織。稍後梅森（Andre Masson）和布雷吞（André Breton）繼起，綜合了超現實主義的特色。但梅森自始對布雷吞之「自動主義」方法論不表贊同。他自己發展其所謂「無意識自動書寫」的畫。當他一九四〇年代在紐約定居之後，直接啟迪波洛克（Jackson Pollock）。後者乃走向更極端的表

❺❾ 雪舟「達摩面壁圖」，畫達摩面壁，慧可在後持斷臂。見 Itsuji Yoshkawa, *Major Themes in Japanese Art*, 圖 155。

❻❶ 近衛信尹的「六祖禪偈」圖，見 Yasuichi Awakawa, *Zen Painting* (Translated by John Bester), Pl. 53.

現。美國藝評家羅森伯(Harold Rosenberg) 稱之為「行動繪畫」**❻❶**。

行動繪畫特別強調畫家身體（包括精神與肉體）之全部投入，所以身體的運動成為繪畫創作的主要部分。波洛克說：「我的目的是要進入我的畫，而且成為畫的一部分。」他作畫時要在畫幅的四週不斷走動，從每個方向來工作。他說：「當我進入畫中，我不知道我在做些什麼。惟有在一種『相熟』之後，我才看到我是在那裡……因為畫已經有了它自己的生命。」**❻❷**

波洛克這段話乍聽起來很玄，但從我國書畫藝術的創作來看，應該不難理解的。自古以來，我國畫家作畫都主張將全身的力氣完全投入，故有「解衣般礴」之說。唐朝符載記張員外（璪）作畫云：「員外居中，箕坐鼓氣，神機始發。其駭人也，若流電激空，驚飆戾天。摧挫斡掣，撝霍瞥列，毫飛墨噴，捽掌

如裂，離合恍惚，忽生怪狀，及其終也……投筆而起，為之四顧，若雷雨之澄霽，見萬物之情挫。」**❻❸**

符載這段記載也許有些誇張，但用來說明畫家之以體力行動作畫比波洛克的自我表白要生動得多。我這項排比並不意味著張璪或吳鎮的戲墨畫與禪畫和現代的「行動繪畫」沒有什麼區別；我的目的只是強調他們在巧妙地運用身體的行動表現來配合創作衝動，至於其間的差異並非一點筆墨所能盡述，至少我們知道我國傳統繪畫一直以精神的活動為主導。要經過嚴格的精神修持和藝術訓練之後將創作力輸入潛意識裡，作畫時始能「出新意於法度之中，拙規矩於方圓之外」。

❻❶ Herbert Read, *A Concise History of Modern Painting*, pp.254-255.

❻❷ 同 **❻❶**，頁 266。

❻❸ 文見俞劍華《中國畫論類編》，頁 202〈唐符載觀張員外畫松石序〉。

元氣淋漓

禪家對繪畫的看法與我國傳統藝術理論不同，因為從佛家的觀點看，畫也只是一種幻，由畫而求名乃是一種業障。所以作畫就像公案問答一樣，其答案是無意義的，其有意義的部分乃是作畫或公案問答的行動過程，而這行動過程乃是為了喚起潛意識的悟性，所以不是在利用經過修煉改造過的潛意識來作畫。

至於波洛克的創作觀，雖然他是受了禪家的啟發，但他是西方人，以物質為本位的思想極為濃厚。他要以肉體的行動帶動創作活動，而推動其肉體行動的機器卻是肉體本能的潛意識──那是未經訓練的，故是不馴服的。

精神與本能雖可以同時歸入潛意識領域，而且在一般美學論文裡也常互相混淆，但嚴格說來是應該加以區別的。精神是人類的高貴品質，往往是民族品格和個人修養的綜合表現，而本能則是人類精神文明的反面，故是陰暗的，也是反叛的。正因為這一

基本差異，我國繪畫只表現高貴的品質，畫家關心的是精神境界的追求，所以於性格培養和某些技法的鍛鍊未嘗偏發。反之，波洛克便不講這些，他要訴之於潛意識裡的本能，引導身體的運動，將色罐裡的顏料塗在畫布上。

波洛克作畫是利用朦朧混沌的潛意識力量來為藝術創造生命。等創造過程結束之後，藝術品脫離母體而獨立，母體也回到其意識界──就像宇宙化育生命一樣，是在朦朧混沌中完成。這樣的創作觀念與我國傳統藝術觀不同；我們主張藝術創作為藝術家主觀精神的投射，故是母體品質的延伸，不是物質的分化。作品完成之後也永遠負載著母體所賦予的精神力量，不是脫離母體而獨立。

精神表現的畫是收斂而含蓄的，也是清澈明淨的，而且往往是單純線形的流動韻律，有如輕音樂；反之，機體本能發揮出來

的是劇烈、多變，有時幾近於暴亂的，所以波洛克的畫色彩繽紛，線條複雜，有如現代的搖滾樂。

上文的分析排比，主要的目的是說明吳鎮在追求超脫的歷程中，雖然也像現代行動畫派畫家那樣重視力感的呈現，但他不像現代藝術家那樣從美學根本上去加以改變——現代藝術家革命性地否定傳統的美學價值，重新以心理學為基礎建立新的美學原理。

在元末四大家之中，吳鎮的貢獻不同於黃公望、倪瓚和王蒙，因為吳氏那重視力感的畫風似乎合明人的口味。明初的浙派便進一步發揮了這方面的特點，將形式表現和力感的外現視為繪畫創作的目的，畫面也多了一分騷動的、甚至於是暴亂的表面力感。十五世紀吳派的沈周可以說是吳鎮的知音。文徵明晚年也有上追吳鎮的意圖，但其後繼者以及董其昌所代表的松江派卻走向細筆堆疊的風格，力感又被巧妙地隱藏起來。待清初石濤、八大以及十八世紀的揚州八家又再賦予新力量，一直到今天仍然在大寫意畫和抽象水墨畫中展現活力，而且正在尋求與西洋行動繪畫合流的可能性。

第四節 倪瓚的空白哲學

我國人生哲學的最高境界是老子所說的「無為而有為」。老子指出：「聖人處無為之事，行不言之教。」無為的表面意思是「無所為」，但老子的意思並不是這麼簡單。在他的全部哲學裡，

無為必須與有為並蒂而生才有意義，純粹或絕對的無為是不存在的，所以他說：「有無相生，難易相成，長短相形，高下相傾。」他這套哲學的精髓便是以虛邀實，以空容有，就像淵之深，以其空與虛而容萬物，故 曰：「淵兮， 萬物之宗；挫其銳、解其份、和其光。」簡而言之，這就像余英時先生所說，乃是一種術的運用 **❻**。

老子講聖人治世之方，特別強調：「虛其心實其腹，弱其志強其骨，常使民無知無欲，使夫智者不敢為也。為無為，則無不治。」由此可見老子本人雖主張無為，他還是在「為」——即「為」無為。他為無為的目的終究是希望有所為，儘管那是不得已的。

老子這套人生哲學對後世的統治者和文人士大夫影響很大。六朝以降，復因佛家、禪家競談「空無實有」之學，推波助瀾，致使吾人為學、治世、玩物無不以此空無妙有為旨歸。

誠然，佛家、禪家的「空、有」與老子的「有、無」並不完全一樣，蓋前者所言者乃是一種絕對的空和絕對的有，即所謂「空其業障，得其真有」。如果用符號來表示，A 代表世間之有（業障），B 代表涅槃之實有，這兩者的關係是 A 滅 B 現，A 存 B 隱。老子所說的有與無是相對的，也是互相依存的，所以說有無相生。

後世的文人士大夫和畫家們不一定很關心這兩支哲學思想的區別，他們往往籠統地將兩者並提互攝，就如李銘山所說：「禪天老衲非非想，也把丹青悟色空。」

老子哲學對我國文化的影響是全面的，歷代畫家和畫論家常以他的哲學思想為指導原則。米芾主張平淡天真，董其昌要求得之於天然，笪重光標榜「實景清

❻ 余英時《歷史與思想》，頁10-11。

而空景現」，石濤更言「不化而應化，無為而有為」。凡此都是一脈相承的老子哲學的思想。

文人畫的創作強調樸素、自然和個性便有很明顯的道家思想因素。我們也不能把這三大要項看成絕對的美學性格，就像我們不能把老子的「無為」看成單純的「無所作為」，而把它當成直接追求的目標，因為那將會是事倍功半，甚至會徒勞無功。我們知道樸素、自然、個性都要在相對的美學領域中求得，才不會流於貧乏、空虛或簡陋。

在我國諸多大畫家之中，深造此中奧妙的大有人在，但標程有高低之分，體例有大小之別。其中倪瓚可謂得簡樸之極，也是我國畫家之中最能得老子哲學極旨者。

一、扁舟箬笠逍遙亂世中的倪瓚

倪氏是江蘇無錫人，生於元成宗大德五年（1301），原名珽，後改名瓚，字元鎮，號雲林，另有許多別號。他死於明太祖洪武七年（1374），享年七十有四。

倪氏的遠祖是漢代的御史倪寬，世代為官，五世祖倪益才挈家渡江而南，定居無錫，後世族屬浸盛，成為無錫的大地主。倪瓚早年優游歲月，家務全由長兄昭奎主理。瓚酷嗜書畫，集書數千卷，築清閟閣藏之，並悉親手校定經史諸子、釋老岐黃。又蓄古代書法名畫鼎彝，不計其數。他特別崇拜米芾，也在各方面力學米芾，較顯著者計有：好書畫、有潔癖、慷慨大度、好立名號。米氏以顛名、倪氏則以迂名。

倪瓚中歲時（約元文宗天曆元年，西元1328年）其兄昭奎去世，不久母親亦卒，家庭重擔於是落在倪瓚的肩上。然而倪瓚生性疏闊，不知勤守；他廣造園林，招徠賓客，不務生產，不消幾年，家道遽落。加以江南連年蝗災、水患，賦稅繁苛。昭奎在

世時，以捐輸購得道官名銜，逃避重稅。昭奎死後，頓失蔭庇，地方官乘機侵凌，催賦不絕。與倪氏詩文贈答的大官（包括總管、秘監、府判、同知、縣尹等等）雖然不少，但由於局勢很亂，能給予的保護也很有限 **❻❺**。

《明史》說倪瓚「海內無事，忽散其資給親故，人咸怪之。未幾兵興，富家悉被禍，而瓚扁舟箬笠，往來震澤、三泖間，獨不罹患。」**❻❻** 他大約在至正十二年（1352）中把妻子寄住其親戚陸玄素家，然後獨自過其流浪生活去了。史上說他散財離家，但更正確的說法應該是說他繳不起龐大的稅額，不得不離家逃避。大概當時他空有田產之名，並無田產之實，但賦稅卻落在他的身上。至正十三年（1353）初他曾回陸家探望妻子，但未久留。至正十五年（1355）曾回家園，不幸被督輸官抓到，遭毒打一頓，使他憂憤異常。曾有詩云：「督輸官租，羈縶憂憤，思

棄田廬，斂裳宵遁焉。」**❻❼** 可見他到至正十五年還沒有真正放棄家產。

倪瓚離家之後，主要的流浪地方是蘇州（笠澤）一帶。依照元朝的法律，官方不管江湖裡的事，所以他雖然逃稅，卻仍然到處逍遙。至正十六年（1356），張士誠據蘇州，曾邀倪瓚出仕，倪未赴。後來張氏降元，得官太尉，開府平江。倪瓚曾贈詩云：「南省迢遙阻北京，張公開府任豪英；守臣親爵等候伯，僕射親民如父兄。」**❻❽**

張士誠的弟弟張士信好附庸風雅，曾要倪瓚贈畫，可能是倪氏的迂闊性格觸怒這位小衙內，

❻❺ 倪瓚生平事跡在張光賓著《元四大家》一書有很詳細的考證。史料收集見陳高華《元代畫家史料》，頁451-482。

❻❻《明史》卷二九八。

❻❼ 倪瓚《清閟閣全集》，卷六「素衣」。

❻❽《清閟閣全集》卷六「送杭州謝總管」。

遭到怒責笞打，所以楊維楨〈寄倪雲林〉詩有「權門喜怒狙三四」和「見說近前丞相怒」之語。倪瓚也為此「貽辦求解」❻❾。至正二十五年(1365)朱元璋領兵攻張士誠，爭奪蘇松一帶的控制權，倪瓚又避難到太湖去。但他一直到朱元璋稱帝十年後才在七十四歲高齡那年回到無錫老家。那時舊日的家園已經蕩然無存了，只好客居鄒惟高家中。雖然晚境淒涼，他還是心胸磊落地賦詩：「莫負尊前今夜月，長吟桂影一伸眉。」

明朝人喜歡為倪瓚製造新形象，把他裝扮成清高之士或反元志士。他們據倪瓚一些平凡的事跡加以演繹；把他走江湖避稅說成「有先見之明」，把他與張士信的過節粉飾成拒交權貴，甚至像錢謙益，把他說成朱元璋手下的謀士。這些都是史家泛道德主義作祟的產物；換句話說，他們無非都是上了「以人品論畫」的當，以為人品不高就畫不出倪瓚

那樣的畫。然而，明人認為高的人品並不見得也是元人認為高的，明人基於反元及後來反清的需要，為倪瓚重建「高尚」的人品，與倪氏的真面目自然相去太遠了。

今日我們論畫必須拋棄以「人品論畫」的魔障，還畫家真面目，才能看出畫與人品的真正關係。就政治思想而言，倪瓚基本上是忠於當朝，他的詩中也把元廷稱為「漢」❼⓿，可見所謂「民族思想」對他來說並不存在著漢、蒙的分別。他題畫記年一直

元氣淋漓

118

❻❾ 此語出自《草堂雅集》卷後二之楊維楨〈寄倪雲林〉詩。參閱陳高華《元代畫家史料》，頁453。

❼⓿ 《清閟閣全集》卷六「上平章班師」云：「全章紫綬出南荒，戎馬旌旗擁道傍；奇計素聞陳曲逆，元勳今見郭汾陽。國風自古周南盛，天運由來謹道昌；妖賊已隨征戰盡，早歸丹闕奉清光。」可見他的「美德」不是敢於反抗外族的「民族英雄性格」，而是傳統儒士的「忠君」思想，他對元廷忠心耿耿之情常流露於詩中。

到元亡都是用至正年號[71]。但他對張士誠、朱元璋，甚至其他大官顯宦也都未嘗敵視。由此可見他是相當隨和的人，而且對政治不太敏感，甚至近於迂，而他的性情則更近於懶。結果我們對他的評語終究還是要回到他的自我表白；他自稱倪迂、懶瓚，再恰當不過了。

這「迂」和「懶」便是元朝文士畫家相當重要的性格。在倪瓚則是結合了天生的迂闊、道家和道教的玄誇、中落的家世以及動盪不安的時局等因素而成。他在畫藝上的成就也正是這些條件的綜合表現。

二、步向空靈之境

倪氏的畫風在元末四大家之中是比較複雜的。雖然他在題「獅子林圖」有「得荊、關遺意」之語。惟該圖係他與趙原合作，故上舉之語可能是兼指趙氏之筆意。清朝王概雖然也說「雲林石

倣關仝」，但在實際上，倪氏成熟的作品已經完全是他自己的面目，勉強將他劃歸某家某派也不盡恰當[72]。董其昌以一位宗派主義者的眼光對倪氏畫風曾作如下的分析：

> 雲林畫法，大都樹木似營丘，寒林山石宗關，皴似北苑，而各有變局，學古人不能變，便是籬堵間物，去之轉遠，乃由絕似耳。

[71] 除畫中所見之「至正」年號外，《清閟閣全集》中，也有許多詩以「至正」年號記日，如卷一，頁53，作詩日期署「至正二十三年正月廿日」，時為西元1363年，翌年朱元璋稱吳王。又卷二，頁84，寫竹枝圖並賦詩題云：「至正乙巳五月三日過開元精舍，希遠首座為設湯餅、煮茗、焚香相餉，明日將還穹窿寺，因寫竹枝賦詩贈別。」至正乙巳是1365年，時朱元璋的勢力已經快速地在東南地區漫衍開來了，他對時局的變遷卻無其反應。

[72] 元人文集中論倪瓚書殊少強調他的師承和風格來源，主要是因為他的面目特殊，難以用一宗一派來規範他。

誠然，由於倪瓚早年家藏甚富，見過古畫諒必不少，所以雜學各家，而且他的創作力很強，各家之法皆為其所用，並轉化成他的獨特面目。

從現存的畫跡來看，他四十歲前後的畫幾乎全學董源。代表作計有至元四年（1338）的「東岡草堂」（今只存董其昌摹本，圖四五），至元五年（1339）的「秋林野興」(圖四六)和至正三年

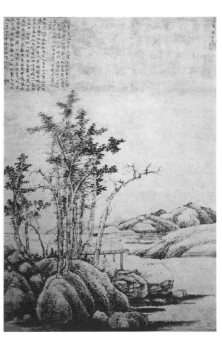

圖四六、倪瓚　秋林野興，
　　　款 1339 年再跋，
　　　紙本墨繪，軸，
　　　68.6 × 97.5 公分。美國紐約
　　　John M. Crowford Jr. 藏。

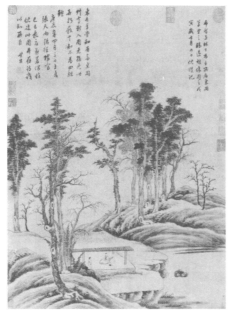

元氣淋漓

圖四五、董其昌　倣倪瓚東岡草堂圖，
　　　紙本墨繪，軸，
　　　87.4 × 65 公分。
　　　臺北故宮博物院藏。

（1343）的「水竹居」（摹本？圖四七）。其基本特色是山石倣董源的長披麻皴，圓渾蒼潤，樹亦以董巨法為之。佈局採一河兩岸式，近岸一片土坡、一排雜樹、一間茅屋或茅亭，有時在亭內作一文士；遠岸亦土坡一片配以低丘。但遠岸壓低至與近岸之屋樹重疊，由此可見他在至正四年（1344）以前可能還沒有建立起自

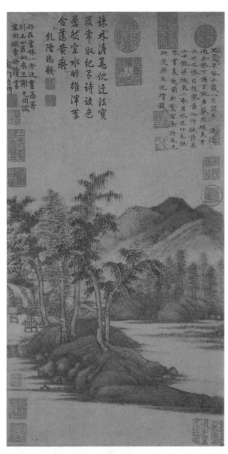

圖四七、倪瓚　水竹居，
　　款1343年，紙本青綠色，
　　軸，53.5×28.2公分。
　　北京中國歷史博物館藏。

己的畫風，但「秋林野興」已經顯示了他的筆墨特性（參見本書附錄）。

　　在他傳世畫跡之中，第一件大量運用畫面空白的作品是至正五年（1345）的「六君子圖」（圖四八a、b）。他的作法是把近岸和遠岸徹底分開，而且故意把距離拉長，在畫幅的上、中、下各留出一片空白，中段空白特別長，這一段大空白也就成為畫的主要部分。假如說一般畫家是在畫「實」，倪瓚是在畫「空」，因為他的實景只成為「空白」的陪襯，他的空白不是像高克恭的「白雲」，而是在不動一筆一墨之下令它成為「畫面」。他的方法是巧妙運用一些非常單純的構圖元素——經常是一片近岸土石、一排疏林、一長條題字和一片遠岸，在媒體表面作風近於平面的安排，以其連續而舒緩的變奏作為藝術感性的磁力。

　　他這種風格令人聯想到趙孟頫的「二羊圖」。很顯然地，「六君子圖」的筆墨大部份來自趙孟頫，可供比較的有趙氏的「鵲華秋色」和「水村圖」。當然這裡面還有黃公望的因素在，因為倪氏對趙孟頫畫風的認識很可能是透過被他尊稱為「老師」的黃公

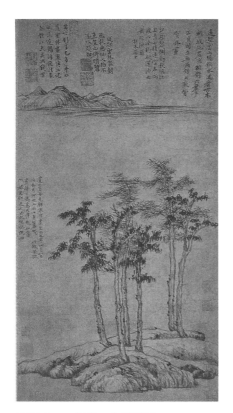

圖四八ａ、倪瓚　六君子圖，
　　　　紙本墨繪，
　　　　軸，61.9×33.3 公分。
　　　　臺北故宮博物院藏。

品似乎超越前賢，獨步於世。

「六君子圖」可能代表倪瓚風格演變的過渡期。從至正五年到至正十五年（1345-1355）之間，他的風格很不穩定，譬如至正九年（1349）前後的「雨後空林」(圖四九)便是比較特別的作品，在倪氏所有的傳世作品中是最複雜的一件，同時他也在嘗試一種較方的石頭造型[73]，這也是被董其昌和王概認為得自荊浩和

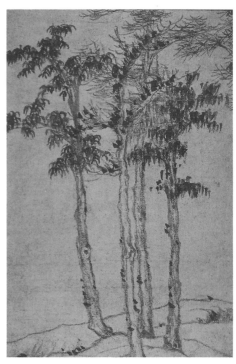

圖四八ｂ、倪瓚　六君子圖（局部）。

望，而黃氏又是元朝中葉諸畫家之中對趙氏畫風認識最深的大師。基於這層關係，倪瓚「六君子圖」受趙氏畫風的影響是必然的。這一點也令人聯想到吳鎮的「洞庭漁父圖」，然就其筆墨與媒體材質的統一性而言，倪瓚的作

也自己認為有荊關遺意。誠然，傳統上我們認為董派石圓，荊派石方，基於這種簡單的形模分類，我們有理由相信倪氏接觸到一些荊關派的作品。

以前我們對這一點只能猜猜，卻沒有什麼實物證據，因為倪氏重釋荊關派畫法，並非直接而且很忠實的模倣，所以看起來與傳世的荊、關作品相差很遠。現在我們從倪瓚收藏過的畫跡中找到一幅與倪氏畫風有很密切關係的荊關派山水，那便是今藏美國堪薩斯市納爾遜博物館的「谿山

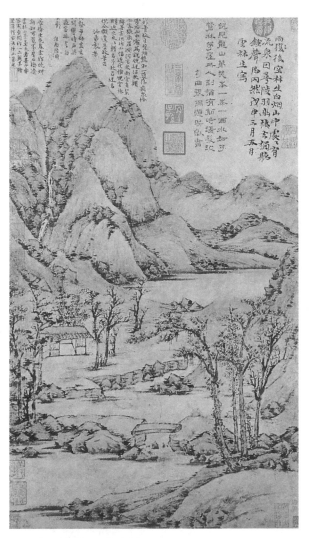

圖四九、倪瓚　雨後空林，
　　　　紙本設色，
　　　　軸，63.5×37.6 公分。
　　　　臺北故宮博物院藏。

關仝的筆意。倪瓚晚期的石塊造型便是循著這個路線前進，在明洪武五年（1372）題「獅子林圖」

❼ 參閱拙文「試從雨後空林管窺倪瓚中年畫風」，《故宮季刊》卷一三，第一期，頁 67-78。該文亦收入本書附錄。

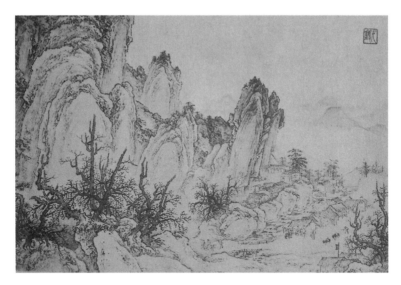

圖五〇、太古遺民　谿山行旅，
　　　紙本墨繪，卷，38.4×418公分。美國堪薩斯市納爾遜博物館藏。

行旅」圖卷(圖五〇)。該圖署名
太古遺民，並有「東皋」印，從
風格看，應該是十三世紀初的作
品❼。這一幅畫可能在倪氏散財
前幾年進入他的清閟閣。其時間
雖無法確知，但從倪氏由董轉關
的風格變化來看，總在至正八年
（1348）後數年間。

　　倪瓚在至正十三年（1353）
為公遠茂才所作的「岸南雙樹」
已經隱妥地把那較方的石塊配上
鬆秀而柔和的元人筆墨，顯示出

❼圖版見 *Eight Dynasties of Chinese
Painting*, pp.45-47，該圖自十六世紀
以來咸歸入北宋畫家孫知微。孫氏
自號東皋先生，號太古遺民。然
而，此「谿山行旅」之畫風顯然不
能早於金朝或北宋後期。畫上最早
收藏印記是倪瓚所有。歷史上自稱
「東皋」者不少，殆皆比陶淵明之為
東皋隱士。據《中國歷代書畫篆刻
家字號索引》（頁702），以東皋為號
之書畫家計二十二人。除孫知微為
宋人之外，餘皆為明清人。再查元
朝有馬玉麟者亦稱東皋先生，著有
《東皋先生詩集》。馬氏與倪瓚是好
友。然而今日所知諸東皋皆不太可
能是「谿山行旅」之作者。

元氣淋漓

124

他對傳說中的李成風格的關心——
他那清逸淡遠的筆墨似乎完全不
帶人間煙火氣，也正因其明淨清
澈，故與因久泛黃的紙質底色融
為一體；他只在長直條的畫幅上
作近岸，而將遠岸推至畫外，令
空白處漂浮在「水空」之間，而
其右上角的五行題字又使那片空
白還原到無「表象」意義的單純
書法媒體。因此，那片空白便包
含三種可能的意象：天空、河
流、紙張，但由於互相否定的結
果，便成為「無象之畫」。

　　倪氏的成熟作品是至正十五
年（1355）的「漁莊秋霽」（又名
「江城風雨」，圖五一），但該圖在
當時並不完整，只作前岸和遠
岸，中間隔著很大的一片空白，
十八年後(1372) 收藏者子宜才再
提請倪氏補上七行很精采的題
語：「江城風雨歇，筆研晚生
涼。囊楮未埋沒，悲歌何慨慷。
秋山翠冉冉，湖水玉汪汪。珍重
張高士，閑坡對石床。此圖余乙
未歲戲寫于雲浦漁莊。忽已十八

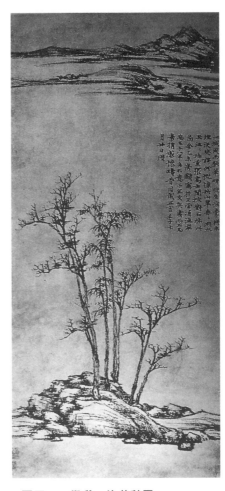

圖五一、倪瓚　漁莊秋霽，
　　　款1372年，紙本墨繪，
　　　軸，96×47 公分。
　　　上海博物館藏。

年矣。不意子宜友契藏而不忍棄
捐，感懷疇昔，因成五言。壬子
七月廿日。瓚。」㊟畫面也因此
顯得更加完整有力。

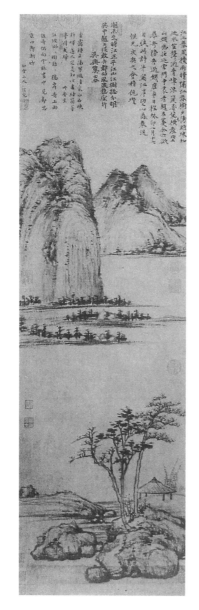

圖五二、倪瓚　江岸望山，
　　　　款1363年，
　　　　紙本墨繪，
　　　　軸，111.3×33.2公分。
　　　　臺北故宮博物院藏。

　　倪氏的作品中像這麼穩健的佈局並不多；在他的晚期作品，大多是把一大片題語寫在畫幅的右上方，與下方空曠的水域成明顯的對比，也產生一種神秘的不穩定感。這類例子為數不少，如至正二十三年(1363)的「江岸望山」(圖五二) ❼❻ ，至正二十六年（1366）的「楓落吳江」、明洪武五年（1372）的「江亭山色」、洪武五年（1372）的「孤亭秋色」，而最為突出的是洪武五年（1372）的「容膝齋圖」(圖五三)。

　　從「容膝齋圖」來看，傳統的自然空間已經沒有太大意義了，坡岸、樹石、遠山等等都不

❼❺「漁莊秋霽」裱綾上有明董其昌、宋旭、孫克弘諸人題語。壬子是明洪武五年（1373），倪氏七十二歲。十八年前則為至正十五年（1355），時倪氏五十五歲。
❼❻「江岸望山」，前岸作小圓丘間以平溪，丘上半枯小樹三株，樹後空亭一頂。隔闊遠水域見平沙高丘。前景右方，遠岸山圓。畫幅右上角有倪氏長跋。款作「祭卯二月十七日」，即至正二十三年(1363)。

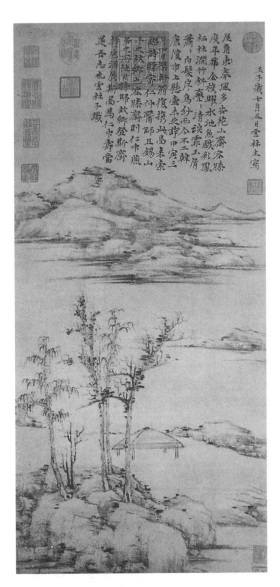

斷地在自我否定 **⑰**；甚至把空間理念和布局的穩定感都否定掉了——他力圖使景物、筆墨向平面的畫紙歸宗，因此，筆墨、景物、媒體以及畫家的個性形成統一的整體，這一點可以說是現代藝術極其重要的新觀念。

三、向畫面二維空間歸宗的繪畫思想

倪瓚畫藝的最大成就乃在於簡淨清純，而這個特點則得力於對媒體材質表面的巧妙應用；他把握了棉紙表面明淨細緻的紋理，以較乾的淡筆皴擦，再用焦墨點苔。由於畫面的平面化和抽象化，這些有形的筆墨與無形的材質表面互相結合。美

圖五三、倪瓚　容膝齋圖，
　　　　款1372年，
　　　　紙本墨繪，
　　　　軸，74.7×35.5公分。
　　　　臺北故宮博物院藏。

⑰「容膝齋圖」，紙本掛軸，縱74.7公分，橫35.5公分。詩塘絹本，縱9.2公分，橫35.3公分。墨繪，圖作於洪武五年壬子(1372)。二年後（1374）三月加題，贈潘仁仲醫師。

國韓莊教授（John Hay）在其 "Surface and the Chinese Painter: The Discovery of Surface" 一文指出：

最近西方藝術的發展，使中國藝術史學者注意到作畫媒體表面的問題。這項研究乃成為引人入勝的新旅程，因為中國藝術家在這方面已經比西洋畫家前進了好幾個世紀。**❼❽**

他更進一步說：

倪瓚可能是十四世紀諸畫家之中，在處理媒體表面的觀念上最為傑出的一位。他那種不著一筆的寬廣紙幅，正是強調梵谷 (Van Gogh) 那「展示畫布本身的大污斑」的實驗性意圖。簡而言之，倪氏不是要使空白屈從於自然景物，更不是鋪陳一片宋朝式或「文藝復興式」的空間；反之，他要使景物從自然實體中解放出來，成為一些單純的平面元素。誠然，一切繪畫都是在利用媒體的表面，如果用軍事術語，我們可以說是「征服」媒體所提供的物質條件。

當我們用了「征服」這兩個字的時候，我們就會聯想到兩種軍事哲學：消滅式的征服和同化式的征服。前者是把敵人或敵人的文化消滅，把土地佔領，把遺民降為奴隸；後者只是使敵人臣服，化敵為友，然後用一種文化力量予以同化。

在繪畫上，消滅式的征服者主張把全部媒體表面佔領（填以景物和多彩的背景），使媒體表面的原來面目完全消失，顯現出一種完全新的面目。西洋傳統的油畫大多如此。十六世紀中葉的藝

❼❽John Hay, "Surface and the Chinese Painter: The Discovery of Surface", *Archives of Asian Art*, XXXVIII/1985/95-123.

元氣淋漓

術史家伐沙利 (Giorgio Vasari)指出：

> 那麼，繪畫是在木板、牆壁或畫布的平面上蓋滿多彩的筆觸或色塊。❼⓽

十九世紀末的丹尼斯（Maurice Denis）也再度強調這一點。其實自十五世紀文藝復興以來，西洋藝術家——不論是畫家、雕刻家或建築師——一直在強調對物質材料的征服，而且是一種消滅式的征服。

反之，我國畫家自古以來便強調對物質材料的利用。表現在雕刻上，我們有運用竹木紋理雕成的作品，也有利用玉石花紋雕成的玉雕精品；在庭園設計方面，我們有利用天然岩石或太湖石鋪設而成的花園；在繪畫方面，我們的畫師只求佔領媒體表面的一部份，其餘部份則讓媒體表面保持原貌，而且使它成為畫面佈局的有機要素。這便是孫子兵法所說「不戰而屈人之兵」的策略。

在我國繪畫史上，這種權術思想也有一段演化的過程。大致說來，上古時期，畫家雖然占據了媒體表面的某些部分，但卻無法同化其餘部分，如 彩陶上的魚、鳥，占去媒體表面的部分面積，其餘部分並不因有魚而成河川，也不會因為有鳥而成藍天。這種情形，由戰國到六朝時代，逐漸有所改善，如四川的畫像磚狩獵圖，以魚暗示河 流，以飛鳥暗示天空，但是無法圓融，有魚大河小和天不容鳥之病。

畫家要征服並同化媒體表面乃是一項艱鉅的工作，它比消滅式的征服還困難，因為後者可以把媒體表面完全蓋去，然後依照己意創造另一種表面，那是單方向的勇往猛進。同化式的征服必須用策略不是只憑勇氣。我國六朝、隋、唐時代，由於印度和中

❼⓽ 同前注。

129

亞藝術的影響，畫家也學了消滅式的征服法，把畫面完全填滿顏色。顧愷之〈畫 雲臺山記〉便說：「凡天及水色盡用空青，竟素上下以映日。」這類竟幅不留媒體本色的畫在敦煌壁畫中所見最多。

五代以降，我國本位文化復興：同化式的征服法也勃然而興，作山水，天地留白，甚至連畫雪景也忌用白粉。要達到這種境界，所圖景物對其周遭的媒體表面必須有圓融無間的同化力。

元朝畫家似乎覺得兩宋的這種「同化術」太過分了，使 得媒體表面完全屈從於景物，乃至喪失其應有的特質。於是一種反動思想在元初應運而生。對於媒體表面的留戀乃是元朝畫家最令人著迷的藝術氣質。錢選畫「浮玉山居」時，把山石一塊塊地擺上去，使天空、水域的暗示處理減至最低程度，於是賦予畫面抽象性和謎樣的效果——可以稱為視覺的捉迷藏遊戲。安岐《墨緣彙觀》記錢氏「 秋江待渡」云：「……其山石樹木，有不落墨處，兼以沒骨法為之。」趙孟頫的枯木竹石也表現出畫家要令背景喪失「表象」(representational) 作用的意圖。在元宋四大家中，吳鎮的墨竹也充分發揮了這個理想，但於山水畫，最具典型的還是倪瓚的一河兩岸布局法。傳統上我們稱它為闊遠，可能北宋已經有人用了，因 為北宋人韓拙在其《山水純全集》裡有一條說：「有近岸廣水，曠 闊遙山者謂之闊遠。」但是這種布局之廣為流行乃是元朝的事。黃公望《寫山水訣》又特別標出闊遠法，他說：「從近隔開相對謂之闊遠。」

就畫跡而言，吳鎮至正元年（1341）的「洞庭漁父圖」和 至正二年（1342）的「漁父圖」都可視為倪瓚「一河兩岸」佈局的先驅。至於畫面空間之二元化則是元初以來文人畫家所一致追求的境界，錢選、趙孟頫、黃公望和吳鎮在這方面都有很重要的成就。

元氣淋漓

趙、吳、黃對倪瓚有直接或間接的影響和啟示是無可置疑的，而且元朝文人畫家追求超脫的思想毫不放鬆地把倪瓚推向藝術的抽象境界。然而，在承受這些外在風格影響和思想推力之餘，倪氏卻創造其特有的清純淡逸風格。就這一點來說便不能不歸功於其個人的性格與才氣。

今人論倪瓚的藝術成就大多強調他的個人主義和表現主義，尤其他的名言：「余之所謂畫，不過逸筆草草，聊以自娛耳。」最為人津津樂道。誠然，倪氏終其一生所追求的不外是自由自在的生活。但是如果以今人「自由創作」的觀念來過分強調那「逸筆草草」的創作態度，可能會對倪氏產生不正確的看法，認為他在繪畫當兒大筆揮灑，為所欲為。其實不然，如果我們看他用筆用墨之精，便會體會出他的真誠。在人生哲學上，他是盡可能無為，有所為乃是不得已的事，但他還是謹慎細心地去處理它。

易言之，他所謂的自由不是為所欲為，而是盡可能無為，使自己消失於太虛之中，故其畫藝亦然。

四、對現代繪畫思想的啟示

倪氏之運用空白作畫也許令人聯想到梁楷、牧溪的風格。但其實梁楷和牧溪的禪畫空間含有圖像學上的實質內容，所以是一種絕對的「空有」[80]，反之倪氏的「空白」並無這種內容，它只是一種生命的本體，相當於老子所說的無或莊子所說的虛，其中內容（實）只待觀者運用他們的詩人素養去闡發，故是感性地存在，不是絕對存在的。

倪氏運用空白的方法與明朝一些職業畫家的作法也不相同。蓋後者就像宋人一樣使空間代表

[80] 參閱拙文〈禪畫的格法〉，《故宮文物》月刊，卷四四，頁110-119；卷四五，頁118-123；卷四六，頁49-53。

一片煙霞，只是他們往往把虛處加以誇張擴大，使之顯出幾分造作，此乃屬於「造作主義」(mannerism) 的風格，不同於倪氏把空間統一在抽象層界的藝術觀。

倪瓚以詩、書、畫著名於當世，享譽於後世，為元末四大家之一。其畫風影響歷四百餘年之久，若明初王紱、明中葉之沈周、文徵明，以及明末之董其昌，清初之王原祁等名家無一不是倪瓚的崇拜者。評者也都能見其「無筆處亦有畫」的妙境。但倣者雖多，卻無一人能再造其妙。王原祁曾浸淫倪畫多年，悟出的一個妙著是：「學畫至雲林，用不著一點工力，有意無意之間、與古人氣韻相為合而已。」他悟到了倪氏「無為而無不為」的道家哲學，但是當他倣起倪畫時又顯得像纏腳學步那麼不自然。可見倪瓚的畫雖簡，但不易學。沈周學黃公望、吳鎮、王蒙皆可媲美前賢，惟獨學倪難免蛇

足。主要原因是倪畫為簡之極，在有無相生的中國畫裡，景多者必以「有」生「無」，若倪氏之畫，景物極少，故必以「無」生「有」，而難就難在如何以「無」生「有」。

清朝王概的《芥子園畫傳》說：「雲林則於無筆處尚有畫在，倣筆總不能藏……乃用筆活甚，故旁見側出，無非鋒芒；用筆捷甚，故毫尖錐末，煞有氣力，此法最難，非從北苑諸家入手，到神化時，將諸家皴法千淘百鍊，未可到雲林無筆處有畫也。」然而，入明以後，整個社會，尤其是城市裡充滿了衝力，繪畫也追求前所未有的力感和豐盛。倪瓚的作品在囂攘喧譁的塵世裡成為最令人嚮往的清淨地，但學他的人已經無法再造那種境界了。

惟從現代藝術的觀點來看倪瓚的創作觀念卻又可以獲得一些重要的啟示：作畫媒體的材質（包括其表面給人的感覺）可以幫

助筆墨完成，甚至於獨立完成一件作品。譬如美國畫家馬林 (John Marin, 1870-1953) 作水彩便主張留出許多空白，讓畫紙的本色發生表現作用。 其他，如達維 (Alan Davie) 和克萊因（Franze Kline）等受東方繪畫影響較大的畫家也都賦予畫布的本色一種特別的力量**❽**。

這種創作觀念在以希臘、羅馬藝術為基礎的西方傳統畫裡是找不到理論根據的，因為自古以來，未經背景處理的畫總是被人認為未完成的作品。大約是在十九世紀中葉，印象派畫家才在東方藝術哲學的啟發下，發現到媒體表面本身的妙處。他們把小片狀的筆觸輕擊在畫布上，讓筆觸的空隙閃著底色的亮光。後期印象派的梵谷則更成功地把這種方法用來表達神秘的內心世界，到了馬蒂斯（Henri Matisse）和康定斯基 （Wassily Kandinsky） 就用得更大膽了。他們的畫中，無處不有的細縫，透露出背景底色，

與印象派相類，所不同的是那些細縫縫，透露出背景底色，與印象派相類，所不同的是那些細縫已經不是表現光，而是一種「無表象」(non-representational)意義的空隙，因而使畫面增加一種抽象的迷惑，也是一種藝術磁力。

將媒體材質融合到繪畫裡之後會出現兩種現象：一是增加材質的紋理變化，使畫面更加豐厚。古人用皺紙作畫以及今人用粗麻紙潑墨，西洋人用貼紙、貼布塗抹，幾乎都是從這個基本觀念出發的。二是減少繪畫元素以及繪畫分量，使一切還原到單純的材質表面。倪瓚便是最早有此見地的畫家。一九五〇年代興起的「歸零主義」(Minimalism)更是這個藝術理念的極端。其理念根植於杜香姆 (Duchamp)的名言：「簡化，簡化，再簡化。」它要求色調少、意象少，可以少到完全

❽ 參閱 Herbert Read, *A Concise History of Modern Painting*, pp. 290-298.

沒有。如一九五一年羅森伯（Robert Raushenberg）的「白畫」便是意圖作為可以接受投影的平面白色布幕。大約同一時期的冉哈特（Ad Reinhardt）也開始了他的「單色主義」，而且逐漸推進到他所謂的「至極的黑畫」（Ultimate black paintings）。

第五節　王蒙的玄幻空間

我國古代畫家有一個共通的夢想：希望畫出「千仞百回」的氣勢。自新石器時代到魏晉南北朝，經過了三、四千年的奮鬥和摸索，終於逐漸達到了這個夢想。宗炳心目中的理想畫境是「豎劃三寸當千仞之高，橫墨數尺體百里之回」。

隋唐繼六朝基業，不斷地推廣，至五代兩宋而達於顛峰。北宋郭熙立三遠之說，曰：「自山下而仰山顛謂之高遠，自山前而窺山後謂之深遠，自近山而望遠山謂之平遠。」韓拙《山水純全集》又說：「有近岸廣水，曠闊遙山者，謂之闊遠；有野霧溟溟，野水隔而彷彿不見者，謂之迷遠，景物至絕而微茫縹渺者，謂之幽遠。」皆要求其深和遠。

然而，這些分類法大致是就兩宋山水畫立說，並不能顯示出時代風格演化的過程。為了補充這方面的缺失，使學生在探索中國畫風時有所借力，我在課堂上講解中國畫的構圖曾把上古至現代依各構圖樣式萌芽的先後分為平面空間、縱深空間、折疊空間和幽幻空間等四大類。

元氣淋漓

平面空間源於早期的裝飾畫，如仰韶之彩陶畫、商周銅器的飾紋，其所示之物象在畫面上是平鋪排列而無明顯的深度。如果細分，又可分為填空式、排列式、疊牌式和填空、疊牌複合式。縱深空間的發展便是意圖超越上述原始藝術的平淺架構，藉景物的前後重疊安排，使畫面顯現一種自然的秩序。較早的方法是在構圖中留取袋狀的縱深空間，作為安置屋宇、人物之處。標準的例子是北魏石棺上的「孝子圖」（圖五四）。這種構圖法，我暫時稱之為「口袋式」。到了隋唐時代又有三角式的單消點大布局，頗像西洋文藝復興時代的空間觀念，但只見於受印度和中亞影響的佛教畫。

縱深空間的發展越來越複

圖五四、北魏孝子石棺，約西元 525 年。
美國堪薩斯市納爾遜博物館藏。

雜，除上述口袋式和三角式之外，又有平展式。一般是用於橫幅畫面，使水域展布在畫面上下，如傳為展子虔的「遊春圖」，傳為李思訓的「江帆樓閣」和王維的「雪景山水」等是。到了五代、北宋，隧道式的空間處理法隨大幅立軸畫之發展而產生。一般水平線自下而上曲折延伸，但以不超過畫幅的二分之一高度為原則。南宋時代為了因應小型冊頁畫，三角式和低平展式普遍流行。兩宋山水畫的空間深度常是借用陂陀和山腳在水域穿插而成。一般穿插層數不多，而且是由下到上（或由近到遠）連成一氣，不會因中段隔著長山大嶺而成二疊式或三疊式的佈局。故宋郭若虛《圖畫見聞誌》云：「畫水者有一擺之波，三摺之浪，布之字之勢，分虎爪之形，湯湯若動，使觀者浩然有江湖之思，為妙也。」

入元之後的畫家因為追求更抽象的境界，對兩宋的縱深空間感到厭倦。錢選和趙孟頫都曾努力用高視點取景法把空間上下拉長，但一般說來還是很接近平展式，較典型的例子是趙氏的「鵲華秋色」（圖二四a、b）和「水村圖」（圖二六）。錢選與趙孟頫的創作意識則在其後的黃公望、倪瓚和王蒙開拓了新的創作領域。其中以王蒙（約1308-1385）在這方面的成就最大。不但影響了明清的繪畫，而且銜接了現代人所追求的「幽幻空間」。與此相輔相成的便是山石穿插之複雜化，以及表面紋理與結構之豐盛化。

一、開明朝繪畫構圖新觀念的王蒙

王蒙，字叔明，號黃鶴山樵。浙江吳興人。他是趙孟頫的外孫[82]，對道教和政治皆很熱衷，交往的人如黃公望、倪瓚、楊維楨、陸友、陸明本、顧德輝等等不是文人雅士便是道士。在元末亂世的官場中，曾當過長

元氣淋漓

史、理問，但究竟在何人幕下為官，史上未有詳載。晚年涉胡惟庸案，於洪武十年前後下秋官獄，卒於洪武十八年（1385）。

在元四大家之中，王蒙的畫代表由元入明的啟蒙畫派；他的新觀念表現在筆墨和佈局，以其密集的牛毛皴相對於趙孟頫以來的清逸簡淡，其繁密高疊的山石相對於倪瓚的一河兩岸。在我國繪畫史上，他的地位就像荊浩、李唐、趙孟頫一樣具有承先啟後的重要性。雖然他沒有以前諸家那麼多才多藝，但也因此他的畫風面目相當統一。

他有許多作品流傳至今，大多作於一三四〇至一三七〇之間 ❸。喜龍仁(Sirén)在《中國畫》(*Chinese Painting: Leading Masters and Principles*) 一書共列六十九件，但他只認為其中十三件是真跡。今日要為這些畫跡詳加鑑定仍是一件很艱難的事。本文只想取幾幅典型的例子來討論。

第一件畫例是今藏臺北國立故宮博物院的「秋山蕭寺」（圖五五，作於1362年）❸。該圖前景作土坡、松林，由下沿左邊層層

❸ 《圖繪寶鑑》卷五說王蒙是趙孟頫的外甥。顧瑛《草堂雅集》卷一二也有相同的說法。外甥當為妹子。但謝應芳《龜巢稿》卷六、倪瓚《清閟閣全集》及楊維楨《鐵崖集》（丙集）皆以王為趙之外孫。此外方孝孺的《遜志齋集》卷二四亦稱王為趙氏外孫。以年齡論，「外孫說」比較可信。王蒙是王國器之子。生年不詳，比較近似的說法是1308年（至大元年戊申），卒於1385年（洪武十八年）九月初十的秋官獄。陶宗儀「哭王黃鶴詩」云：「人物三珠樹，才事人風樓；世稱唐北苑，我謂漢南州，大夢麒麟化，驚魂狴犴愁；平生衰老淚，端為故人流。」見《南村詩集》卷二。

❸ 據張光賓《元四大家》收集資料，從西元1375年到1382年的七年間一片空白。可能是參與政治活動而無時間作畫。1380年胡惟庸案起，胡氏同年伏誅。1381年王蒙尚未受累。1382年離開政壇，回到藝術創作上，八月曾為時用作「有餘清圖」。大約同一期間為濟立津繪「蘿薴山房圖」卷。1384年在海上外孫陶振家守歲，想像天都黃兆苑畫「寒林鍾馗」。若這些史料可靠，則王蒙是在1384、85年間入獄，不久便去世。是時距胡案已五年，可見胡案牽連之廣之久。

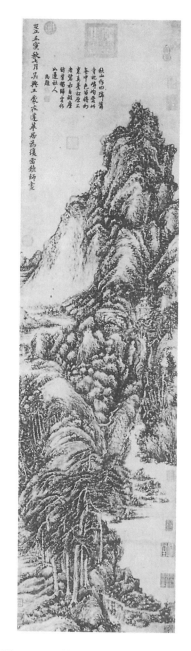

堆疊，而中景土丘，而遠景山
峰，綿延不斷。水域見於右下以
及左上的山腳，水平線在 近景呈
下折，與畫面平行，在遠處則呈
縱深，而且超越畫幅三分之二高
度，我暫時稱這種空間為「平折
式」，殆為綜合平展式和隧道式而
成，並賦一種抽象的幻覺。

　　由這幅畫我們可以看到王蒙
最主要的特色：一是細密統一的
牛毛皴，二是如滾龍狀的山石結
組，三是平折空間的處理。哈佛
大學教授羅越 (Max Loehr) 在其所
著《中國大畫家》（ *The Great
Painters of China*）指出王蒙的山
是「複雜的，向上衝的有機
體」。他又指出：「王氏對元畫
的貢獻是使他的山成為巨大的有

元氣淋漓

圖五五、王蒙　秋山蕭寺，
　　　　　紙本墨繪，
　　　　　軸，142.4×38.5公分。
　　　　　臺北故宮博物院藏。

❽❹「秋山蕭寺」作於至正二十二年壬
　寅（1362），時年五十五。款云：
　「至正壬寅秋七月吳興王蒙在蓬萊居
　為復雷鍊師畫」，鈐：「王蒙印」。
　復 雷即道士鄒復雷，十四世紀中後
　期詩人和畫家，留有梅花「春消
　息」。

機體。在他之前無人可以與他相匹比。」[85] 誠然，王氏的畫有一種「繁殖」的生命力，配上他那細而乾毛的皴點，展現在觀者眼前的是一種洪荒浩瀚的大境界，似乎不是現實世界所能有的，而是由某些荒涼的夢境聚合而成。這種景致於理可能非真，於性似幻，但於景則真，於情非幻。若用比較淺顯的語言來解釋，我們可以說這種布局可能不合自然之理，不是自然界之中所能有的，故與宋畫之尚理大異其趣。亦因其不完全符合自然之理，故有幻象的性質，但就畫本身來說，它自成邏輯，自成結構，有獨立的生命，故其象是真，由象而引發的情境也不是一種幻覺而已。這段寶貴的創作經驗對今日的藝術家應該還有其不可忽視的價值。

相同的意境也表現在一三六六年的「青卞隱居」(圖五六)[86]。該圖的佈局更為大膽雄肆，山石樹木由下而上層層繁衍，羅越曾用比較感性的語言指出：

「它似乎不太像描寫山景中的通道，倒更像表現一種可怕的事件……一個爆炸性的景象。」從各方面來說，王蒙的畫代表唐宋以來的自然主義之逐漸式微，代之而起的是「畫面視覺價值主義」。試看那扭曲盤桓的山石一直延伸到狹長畫面的頂端，水平線也直透主峰的山腳。我們知道像這類表現垂直動勢的山水，在五代北宋都帶有「疊牌式」的遺跡；一般是前景一片樹石或水域，中景一片土丘和樹林，遠景一壁主峰；三景前後相疊，不像王蒙這幅畫把前後景扭結成上下

[85] Max Loehr, *The Great Painters of China*, p. 251.

[86]「青卞隱居」，紙本，掛幅，縱141公分，橫42.2公分。款云：「至正廿六年四月，黃鶴山人王叔明畫青卞隱居圖」。「畫」字上似有上款被人剜去。徐邦達先生評云：「叔明畫面目極多，此畫墨法乾濕互用，山樹繁密，氣勢充沛蒼鬱，最稱傑作。」見徐著《中國繪畫史圖錄》，圖236。

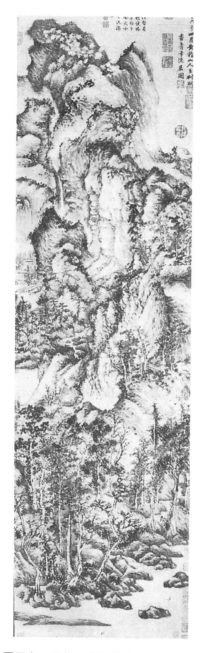

圖五六、王蒙　青卞隱居，
　　　　款1366年，紙本設色，
　　　　軸，141×42.2公分。
　　　　上海博物館藏。

緊密相連的大龍脈。儘管王蒙這幅畫的風格源於郭熙，但顯然郭畫帶有較明顯的自然主義。

另一件典型的例子是一三六八年的「夏日山居」（今藏北京故宮）[87]。若說「青卞隱居」有郭熙遺意，則「夏日山居」與前述「秋山蕭寺」乃承巨然筆意。但無論得之於郭熙或巨然，我們所見的完全是王蒙所特有的生命力。

王蒙這類畫風的成熟期大概是在一三六〇年代的中後期。他在一三六一年所作的「林麓幽居」雖然有「繁殖式」的山峰，但沒堅強的一致性和連續性，也沒有「平折式」的水平線，大致是回復北宋時代的隧道式空間。他這種復古式的風格可見於較早期的「東山草堂」（圖五七，1343）、

[87]「夏日山居」，紙本立軸，縱118公分，橫 36.2公分。墨繪。自識「夏日山居，戊申二月，黃鶴山人王叔明為同玄高士畫于青村陶氏之嘉樹軒。」參見[86]所引徐書，圖238。

元氣淋漓

如「具區林屋」(圖五八)和「谿
山高逸」(圖五九)，都是只截取
近景部份。他在畫幅上作大膽的
截裁，也顯示了特有的趣味。譬
如「具區林屋」，大部份畫面塞
滿互相扭纏在一起的山石樹木，
甚至屋宇、山徑也都被「捲入」
這一大片的幻境，只有左下方一

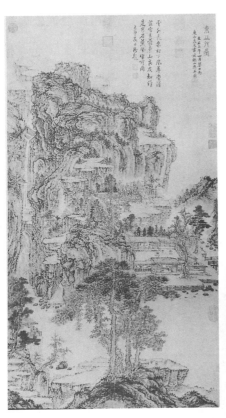

圖五七、王蒙　東山草堂，
　　　　款1343年，紙本設色，
　　　　軸，111.4×61公分。
　　　　臺北故宮博物院藏。

「松崖飛瀑」(1344)、「深林疊嶂」
(1344)。到了一三五〇年代和六〇
年代初便有「谷口春耕」、「秋山
草堂」和「花溪漁隱」之類的作
品。他在一三七〇年代可能創作
一些強調畫面紋理交織的山水，

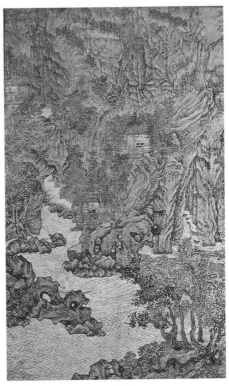

圖五八、王蒙　具區林屋，
　　　　紙本設色，軸，68.7×42.5公分，
　　　　臺北故宮博物院藏。

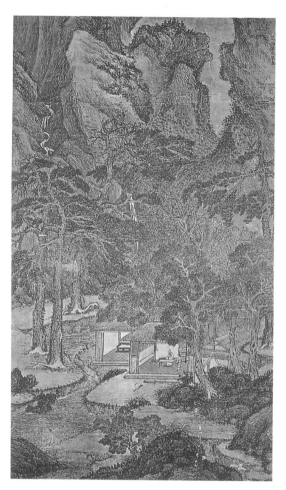

圖五九、王蒙　谿山高逸，
　　　約1374年，絹本設色，
　　　軸，113.7×65.3公分。
　　　臺北故宮博物院藏。

這類畫與現代藝術思想相通之處便在於其所追求和表現的表面紋理之豐盛感。而這個豐盛感並不是由於對景物的實質細部的描寫，而是來自無處不有的空間幻象——由大局到細部，處處是無止境，且是令人難以捉摸的面與線的扭曲、交疊與穿梭。那麼這視覺的豐盛感便使王蒙的藝術躋登前人所未達的境界。

王蒙出生於書畫世家，他外祖父趙孟頫是元初書畫大師，去世時王蒙大約十五歲，所以趙孟頫對王蒙的影響必然是很重要的。其次，王蒙的父親王國器在書法和詩文上也有相當的造詣，舅父趙雍、趙奕，表弟趙麟也都是文人畫家。這些人對王蒙都有直接的影響。

元末畫家的創作方向與元初有些不同，一般說來，元初畫家

條清澈的小溪，如明鏡般地映射著幽光。雖然不是盧梭（Henri Rousseau）的潛意識夢幻，卻是我國道家文化薰陶下的人間仙境。

的創作集中在董巨派和李郭派的研究和綜合。元末諸家對荊關派也有興趣,尤其王蒙和倪瓚似乎都曾致力於荊關畫派的研究,也探索其與董巨、李郭結合的可能性。如王氏的「林麓幽居」、「東山草堂」等早期畫跡所含的荊關特色極為明顯。到了一三五〇年代後期,王蒙逐漸把董巨的山石帶進他的畫裡,李郭派的影子也在一三六〇年代增強,而於一三六六年的「青卞隱居」達到完美的境界。

與王蒙大約同時代的徐賁(1335-1380)和陳汝言(約1331-約1371)也在嘗試比較複雜的佈局和空間架構,但都不如王蒙的作品那麼具有完整性。

二、王蒙新空間觀念探源

王蒙平折式的空間觀念從何而來?我想這是值得我們進一步追究的問題。前文指出平折式空間源於隧道式和平展式之結合,所以我們可以從這個方向去探索。

第一件可以討論的例子是美國費城大學博物館所藏的「明皇幸蜀圖」。該圖的水平線由前景一直沿著主峰左側的山谷向遠處作縱深推進,消失點便在溪流的盡頭,但更遠處又突然開闊,現出一片上下寬闊的水域,只見兩片坡腳穿插其間。這樣的空間架構也可以算是平折式,但它的形式與王蒙的相反。

這幅「明皇幸蜀圖」是依照今臺北國立故宮博物院所藏,傳為李思訓(李昭道?)的「明皇幸蜀圖」為藍本改裝而成,把原本的橫幅構圖改為立軸式構圖,突出左上角的山峰,而且把左邊的山谷空間打開,使空間隧道成反折。這顯然是對原本平展式空間的一種誤解。其他比較明顯的改變是人物的安排和山石的筆法:明皇所騎的馬在橋頭不作驚懼狀;中段的駱駝很小,人物也不作推駱駝的樣子,可見這位畫

家完全不明白原畫中的鑒戒寓意了。在平臺和谷間的人物也充滿戲劇化的動作，不像原畫那麼文靜質樸。山峰呈塊狀的結構，有很強的明暗對比和皴法概念，不像原畫那麼依賴勾勒和平刷的色域。

美國羅越教授在其所著《中國大畫家》一書即取此圖為第八世紀的代表作，他說：

費城大學博物館所藏這幅「明皇幸蜀圖」有明亮的、不透明設色和有力組合的崇山巨壑，與傳說中的李昭道山水（指今藏故宮的「春山行旅圖」）的面目相符。它完美地具現了青綠風格。不論其實際年份如何，它可以作為那種青綠風格的典範。它看起來相當古老，大約是西元八〇〇年的作品。它可能反映了李思訓的時代，甚至可以說它反映了李思訓名作「摘瓜圖」。**88**

中國畫的鑒賞相當困難，公婆之見在所難免，但我認為羅越對這幅「明皇幸蜀圖」的認識可能有偏差，因為在唐、五代和兩宋之間的諸多畫跡中尚無類似的例子可以為他的見解作證。反之，其山石結構和設色技法都與今藏美國堪薩斯市納爾遜博物館的「琵琶行」相似。圖中的唐明皇與納卷松樹下那位騎白馬的人物（白居易）幾乎一模一樣。該「琵琶行」乃是明朝仇英的作品，由此可見，費大的「明皇幸蜀圖」縱非仇英的傑作，亦必為明人之作。

再說平臺的安置和人物的表現，這位畫家把隋唐時代喜用的袋狀空間改變成隧道空間，又在平臺上佈置戲劇化的人物——試看那些奔馬和激動的觀眾，不是很像一幕舞臺劇嗎？舞臺劇被引

88Max Loehr, *The Great Painters of China*, p. 70. 奇怪的是羅越反而把臺北故宮的「明皇幸蜀圖」視為 "Modernized adaptation"。

入山水畫裡頭乃是明朝職業畫家
的功勞。可供比較的例子還有加
拿大渥太華國家藝術館(National
Gallery of Canada, Ottawa)所藏的
「光武渡河圖」（亦為仇英所作）
和美國納爾遜博物館所藏的「明
人蟠桃圖」長卷。由此可證費大
「明皇幸蜀圖」所示的空間架構不
會早於王蒙。

　　我們從唐代一直找下來，第
三件值得注意的畫跡是傳為五代
衛賢所作的「高士圖」(圖六○)。
該圖為長條掛幅，主峰高聳，水
平線從前景穿越中景背後，延伸
到畫面三分之二以上的高度。因
為畫幅高達135公分，故不會像
徐邦達所說：「宣和時裝為橫
卷。」據汪砢玉《珊瑚網》，元朝
喬達之所藏衛賢「高士圖」是
「上作楚狂接輿，下作伯鸞孟光」
[89]，與今傳之「高士圖」不合。
就筆墨與布局而言，今傳之「高
士圖」與王蒙的風格極為相似。

　　再往下搜尋，我們可以得到
納爾遜博物館所藏，題為洪谷子

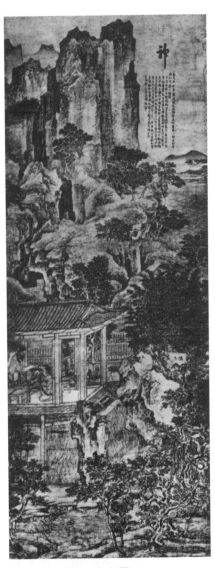

圖六○、衛賢　高士圖，
　　　　絹本墨繪，
　　　　軸，135 × 52.5公分。

[89] 汪砢玉著《珊瑚網》卷二三，「喬
　　達之簣成號中山所藏」條下云：
　　「衛賢高士圖，上作楚狂接輿，下伯
　　鸞孟光。妙。」

（荊浩）所作的「雪景山水」。那是一幅大掛軸，山石、樹木、屋橋、人物俱用白粉填實，連「洪谷子」款亦用白粉書寫，畫法相當特別。山巒由下向上作滾龍狀飛昇，水平線亦由左下的狹窄水域延伸到較為寬廣的遠景江河。就這一點而言，立意與前述費大的「明皇幸蜀圖」相同。

這幅畫由於絹底破舊已甚，左下角又有「洪谷子」小字款，所以論者皆不敢輕作異議。在《八代遺珍》(*Eight Dynasties of Chinese Painting*)一書，席可門先生(Lawrence Sickman)曾作下列三項闡發：

1. 就皴法言，用筆有粗細、曲直之大幅度變化，再加上無數的小點和短筆，可證其筆法尚未發展成一致的系統和融洽的整體。

2. 山的塊狀體和石的造型是由重疊的塊面構成，景物前後之間用樹、皴和渲染予以隔開。這是第八世紀中葉所用的方法。

3. 背景疏林以及杉林的樹幹有很深的摺紋和明顯的節瘤，同時有暴露的曲根 ❾⓪ 。

以上三點是席可門先生用來為這幅畫作斷代的依據。是否有說服力很難說，但我們可以看到其整體布局的空間觀念與傳世的五代北宋山水畫不同，也大異於遼墓出土的「山水圖」。小片面堆積而成的山頭也不是五代北宋山水畫裡所能見到的。所以我認為，假設這幅「雪景山水」果真為第十世紀物，那麼這位畫家的布局觀念超越其同儕五百餘年，值得我們特別注意。

其實，我認為這幅畫的可靠性是可以有爭議的。雖然羅越認為它早於荊浩，高居翰（Jame Cahill）教授則將「洪谷子」款視為後加，而把畫看成早到宋朝。方聞教授從構圖、筆墨以及山石

❾⓪*Eight Dynasties of Chinese Painting*, pp. 12-13.

元氣淋漓

的結構，判定其為十六世紀後半的
作品❾。我個人同意方氏的說法。

此外，今藏臺北國立故宮博
物院的「江隄晚景」（圖六一，大
風堂舊藏）也展現類似平折式的
水平線，假如此圖圖面稍寬一些
就可以與董源「龍宿郊民」相
比。但該畫無論筆法、設色以及
景物細節皆與趙雍、盛懋等人有
密切關係，論者咸視之為十四世
紀後期之物，時代與王蒙相當。

性質與此相類者，尚有今藏

❾ Wen Fong, *Images of The Mind*, p. 31.

圖六一、
董源（？）　江隄晚景，
紙本青綠設色。
臺北故宮博物院藏。

臺北國立故宮博物院，傳為許道寧所作的「關山密雪圖」(圖六二)。該圖前景居於左下角，作土坡和瘦長的松樹；中景寬廣，奇峰突起，如巨浪般衍生為雄壯的主峰。水平線也向左上方伸展，仍有平展式的遺意，但由於主峰高聳，故與「江隄晚景」一樣可以聯繫到王蒙的空間觀念。「關山密雪圖」的整體效果相當不錯，但主峰右側突然出現一座狀如醜大腳的孤峰，看來很刺眼。這幅畫儘管有這個缺點，而且與許道寧時代的風格不符，但由於畫上有許道寧款：「許道寧學李咸熙關山密雪圖」，又有政和聯璽

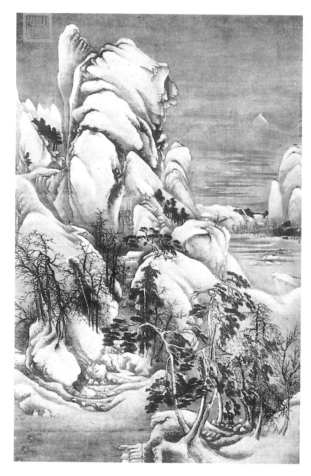

圖六二、
許道寧　關山密雪圖，
絹本設色，
軸，163.4×99.1公分。
臺北故宮博物院藏。

元氣淋漓

和金章宗「明昌御覽」，論者多不敢對它的可靠性有所懷疑。喜龍仁更指出其風格可以與美國波士頓美術館的李成「雪山行旅」相印證。然而我認為「雪山行旅」的可靠性不見得比許道寧的「關山密雪圖」高，勉強取為互證亦不能排除以偽證的可能。方聞教授則指出其樹法與同藏臺北國立故宮博物院的王翬「倣李成雪霽圖」很相似，故視之為王翬偽造的東西 ❷。

誠然，「關山密雪圖」不會是一幅宋畫，但定為王翬也不對，因為今日傳世的王翬山水為數不少。他的用筆多有瑣碎之病；無論創作或臨摹，山石總有許多濃墨細筆或苔點。那些小筆觸和苔點往往是浮在山石上面，自成一種裝飾性的元素，與「關」圖之筆墨溫潤明淨和深沉的自然氣息不類。樹木造型與王翬「倣李成雪霽圖」相類，只能證明王翬見過這幅傳為許道寧的山水而且有意加以倣寫。

我認為這幅「關山密雪圖」還是一幅元畫，其筆調和韻味與紐約大都會博物館所藏的羅稚川「古木寒鴉」（見圖八四）相似 ❸，二者同屬李郭派，而且還保存著宋畫的深厚感，只是細部的營造已失宋畫的完美性。

以上這些畫跡，真偽難斷，但聚合在一起來看，我們可以體會王蒙時代有許多畫家已經在摸索一些新的空間處理法，尤其將隧道式與平展式結合以擴展空間的深遠度似乎是當時畫家所注意的方向。

然而，與王蒙風格關係最密切的恐怕還不是上述這些作品所代表的畫派，而是在元朝最具影響力的董巨畫派。香港陳仁濤所藏的董源「秋山行旅」是一件很好的例子 ❹。該畫顯示了類似王蒙的布局法和空間架構，而且筆

149

❷ 同前注，方書，頁189-190。

❸ 圖見上引方書，頁116。

❹ 圖見上引 Max Loehr, *The Great Painters of China*, Fig. 57.

墨渾融，雖不像董源的其他傳世畫跡，但很接近北宋巨然的風格，公望的「天池石壁」，專學巨然，也使水平線提升到遠山的山腳，而呈平折式空間。因此，我們可以說王蒙的布局觀念是以巨然為基礎，參以郭熙雲頭山和趙孟頫的乾筆皴，發展成自己的獨特面目。

其中最重要的差別是，無論董源、巨然或郭熙，他們都努力創造一個可居可遊的境界，而王蒙是創造一種視覺幻境，顯現一種超自然的增生力量和空間幻覺，而這一點正是現代繪畫創作上一項很重要的觀念。

三、對理性自然空間的背叛與超越

在元末四大家之中，王蒙的影響力發揮得最快最早。主要是因為他的畫風本身便是元末明初社會的產物，與松江、無錫、蘇州、荊溪一帶的風土人情尤其密切，所以入明之後由王紱、劉

珏、杜瓊等人繼續發揚，到了明中葉在沈周的領導下成為勢力強大的吳派。

王蒙的風格，尤其是在畫面空間的處理，具有前瞻性，容許後世畫家繼續推進，所以到了文徵明晚期的作品，便有更加玄幻的變化——譬如文氏的「千巖競秀」便不是一疊二疊的空間架構，而是層巖疊巇，水平面七轉八折，由下至上幾經出沒，流貫畫面上下。似乎已經進入追求「幽幻空間」的時代了。文徵明之後有陸治、文伯仁繼之。

「幽幻空間」藝術在明末趨於成熟，當時除了承吳派之餘緒者外，尚有新興的松江派如董其昌，又有自立門戶者如吳彬和陳洪綬。雖然我們不能說這些發展都是肇因於王蒙的貢獻，但可以說王蒙在這一段藝術風格的演化過程中，立於時代的先鋒，扮演一個承先啟後的角色。

傳統上論畫的人多將物像乖異、空間不合「理」視為弊病。

元氣淋漓

他們所謂之「理」乃是指自然之理而非視覺之理。從這個觀點上看，王蒙的畫便有許多不合「理」之處。然而，我國明清人卻頗能接受那種不盡合自然之理的架構。西洋十九世紀末也逐漸擺脫文藝復興以來的傳統，一方面要拋棄單純的三度空間架構，進入多元三度空間或二度空間的領域，同時要拋棄單純的自然屬性之呈現，進而追求畫幅結構本身的力量之顯現。那麼空間處理之清晰、形象之準確，不但不是畫的優點，反而被視為缺點。這個趨勢在後期印象派的高更、梵谷、塞尚已然有很傑出的表現。到了立體派就更進一步把自然元素幾何形化，作為空間構設的圖面元素。一幅畫裡，空間的多元化和曖昧化，以及結構內聚力之韌性，使畫面的整合更加完整而有力。相較之下，寫實畫的空間反而顯得割裂乏力。二十世紀中葉抽象畫索拉哲(Philippe Soulage)說：

因為繪畫是踏入世界的一種冒險，所以它表現了這個世界；又因為它是一種綜合，所以它用它的整體 (totality) 來表現這個世界。復次，因為它是一種詩的經驗，所以它通過變形的過程來表現這個世界。無論我們用的是什麼同等物，這種隱喻是不能被任何想找出一個東西或語言來等同它的人予以武斷地穿透或解釋的。❾❺

另一位抽象畫家尼可森 (Ben Nicholson)也說：

151

❾❺原文是："Because painting is an adventure of stepping into the world, it signifies the world. And because it is a synthesis, it is a poetic experience; it signifies the world through a process of transformation. No matter what coordinates are used, this metaphor cannot be arbitrarily penetrated or explained by anyone who tries to find an equivalent for it." 見Toru Terada, *Japanese Art in World Perspective*, p. 30.

具象畫以複製藍天、藍海、綠樹和大理石柱把觀者帶到希臘，而抽象畫卻能靠自由運用色彩和形象表現希臘人的力感本身。**⑥**

　雖然王蒙的畫還是具象的，但他以變形的山石、扭曲的空間來表現整體的力感，幾乎隱現了現代繪畫的秘密。而其晚年的作品（如「具區林屋」）則更進一步把具象畫的「割裂性」減到最低程度。這正是哈同（Hans Hartung）所說：「畫要表現感覺的整體」而不是描寫所見的五色之物。

元氣淋漓

⑥ 同前注，頁31。

院體畫之蛻變

第一節 從「醉仙圖」看顏輝的畫藝

——論院體人物畫的工藝化——

自古以來醉與藝是一對孿生子，許多詩人、畫家皆因得醉之道而登藝之極；如大詩人李白有酒中仙之譽，大書法家懷素世稱醉僧；古人認為醉需以藝為依歸，而藝則以得醉之意為上乘，故曰「舉杯邀明月」，其醉在月不在酒；「有酒當歌」，其醉在歌不在酒，而「午醉醒來愁未醒」，其醉在愁不在酒；古代亂世中，有道者每於醉中佯狂裝傻，或如呆如癡，或如瘋如癲，必見其灑脫超凡。故善醉者或當如劉鋹所說：「坐深殘醉醒，簾卷草堂開；擁坐千逢出，橫空一鶴來。」❶其蕭然自在，與凡夫俗人之爛醉如泥者自有所不同耳；此正所謂「同是一醉，但雅俗有別」。其秘訣就在「清、脫」二字。詩人欲明此意，乃有醉僧詩，畫家欲示此形，乃有醉僧圖、醉仙圖之作；據歷代著錄曹弗興有「醉佛林圖」❷，張僧繇有「醉僧圖」，閻立本有「醉道圖」❸，李公麟有「醉僧圖」❹，劉松年也

❶ 劉玄詩題王蒙「靈石草堂圖」，見汪砢玉《珊瑚網》卷一一，頁989（成都古書店本：下同）。

❷ 見鄧椿《畫繼》卷八。

❸ 郭若虛《圖畫見聞誌》云：「張僧繇曾作醉僧圖，道士每以此嘲僧，于是聚錢十萬求立本作醉道圖，並傳於世。」

❹ 李公麟「醉僧圖」著錄，見汪砢玉《珊瑚網》卷二，頁787。

元氣淋漓

有「醉僧圖」❺，梁楷有「潑墨仙人」❻，錢選有「醉女仙圖」❼，顏輝有「醉仙圖」❽，其他不見著錄，或有著錄而不為筆者所知的醉僧、醉道圖諒亦復不少。

今曹、張、閻之作已佚，不復可考。李公麟的「醉僧圖」明朝汪砢玉《珊瑚網》有載：圖為紙本，有款曰「李伯時畫」。圖上有蘇東坡（老泉）做懷素書法題「送酒詩」，詩云：「人人送酒不曾沽，終日松間挂一壺；草聖欲成狂便發，真堪畫作醉僧圖。」同書又錄有東村與董其昌二跋。東村跋云：「唐僧懷素以草書名天下……素深喜絹書，吾家前後所得數軸，了無紙上一字，最先所得乃人之送酒詩也。老泉山人學書四十年，每愛此詩，時時寫之，不下數十張矣。龍眠伯時，因是詩遂作此畫。」❾此言李龍眠因見懷素「送酒詩」而作「醉僧圖」，但董其昌跋則稱：「此卷因老泉先有醉僧詩，伯時乃為補圖，正合雙美也。」二跋孰是，

於今已難斷言，惟知二跋皆讚此卷為雙美，其畫格必有高明處。

李龍眠的「醉僧圖」今已下落不明，但劉松年的「醉僧圖」則仍在臺北故宮博物院。圖為絹本掛軸，以水墨畫一童伸紙，一童奉硯，一僧袒肩斜坐石上，伸筆作書。松枝上掛著一個葫蘆。款是「嘉定庚午劉松年畫」。其成畫年份相當於一二一〇年。畫上有前述蘇軾「送酒詩」，但「終日」書成「每日」，「草聖欲成」寫「草聖欲來」。此題跋者當屬「好事之人」❿。劉氏是南宋著名的宮廷畫家，筆墨秀勁，布局嚴謹，表現出懷素挺秀超拔而專注

❺劉松年「醉僧圖」今藏臺北國立故宮博物院。著錄見《故宮書畫錄》卷五，頁89-90。

❻梁楷「潑墨仙人」藏臺北國立故宮博物院。

❼錢選「醉女仙圖」著錄見汪砢玉《珊瑚網》卷七，頁880-881。

❽參見楊仁愷「醉仙圖小識」，《中國畫》1982年，第二期，頁46。

❾同❹。

❿同❺。

於其書藝的人格。

顧名思義，醉僧是指醉和尚，那麼醉仙、醉道是指道教人物之「善醉者」。自張僧繇以後醉僧圖之作不多，而入畫之醉僧似乎只有懷素一人，故範圍很小，相形之下醉道、醉仙的範圍就宏闊得多了。醉僧的情境是孤獨而清靜的，而醉道、醉仙的場面是熱鬧的。錢選的「醉女仙圖」到明朝猶傳於世，據汪砢玉《珊瑚網》卷七所載之錦窩夫人跋，畫為絹本重著色，畫人物於山水間，女仙包括玉源夫人輩、華陰夫人輩、女几宛若輩，但還有一些人物不可識。女仙們或娥髻宮妝，或披髮卉服，或炫皙暴膩（暴露肌膚），或頹首舜姿（垂頭喪氣），或纖韡露其股，似乎是描寫諸仙女之放浪狂怪。考錢氏傳世畫跡多有一種清曠冷寂的情境，此「醉女仙圖」是否也在怪異中顯現其清冷的境界，由於原畫已不存在，無從考證。故今日論醉道畫當以傳為顏輝所作之

「醉仙圖」為代表。

一、「醉仙圖」的風格特色

顏輝的生平事跡古書所載甚少，成書於大德二年（1298）的《畫繼補遺》說：「顏輝，字秋月，廬陵人（江西吉安人）」，然而夏文彥則說他是江山人（江山在浙江衢州西南）[11]。有此異說大概是顏氏原籍今籍不同之故。《畫繼補遺》又說：「（顏氏）宋末時，能畫山水、人物、鬼神，士大夫皆敬愛之。」[12]由此可見顏輝在宋末已經成名，而且頗受士大夫器重。到了成書於一三六五年的《圖繪寶鑒》一書則只說顏輝「善畫道釋人物」而不及於山水，也未說明其與士大夫的關係[13]。這個差異說明了兩種有意義的現象：第一、顏輝入元以後

[11] 夏文彥《圖繪寶鑒》卷五，頁101（商務本）。

[12] 莊肅《畫繼補遺》卷下，頁18（《中國美術論著叢刊》本）。

很少畫山水；第二、入元以後的士大夫與元以前的士大夫對繪畫的觀點不同，他們對職業畫家不再表示「敬愛」。顏輝可能活到西元十四世紀二〇年代，因為今藏日本的一幅倣顏輝畫有相當於一三二四年的款。入元以後他還參加過壁畫創作，曾供職於宮廷，並於大德年間（1298-1307）為道觀輔善宮畫壁。

傳為顏氏所作的「醉仙圖」(圖六三)由臺灣林柏壽先生收藏❶。筆者只見出版圖片，但覺其人物妙趣橫生，值得略作分析研究。該圖作醉道士二十人，有戲酒、劉海與蟾蜍、搔背拜經、甕中出道士、葫蘆出毛驢、醉息等景。卷後有草書「秋月作」三字，並有「秋月」朱文印。另有收藏印記三方，但收藏者一時未能考出。就布局而言，有起伏變化，而使高潮出現在中間四段。譬如劉海與蟾蜍那一段，劉海披頭散髮，身上裹著一條大布巾，露出手臂及上身，以手扶地支撐

著略為前傾的身子，其身旁有一隻兩腳蟾蜍睜著兩眼面對觀者。在劉海的面前是四個石榴，三個在地，一個在杯中。稍右是兩個道士，一個似乎側身聆聽，一個笑瞇瞇地拍手，動作之生動滑稽，令人叫絕。

再如酒甕出道士一段，畫一齣鬧劇(圖六四)。一位年輕人把一個道士推入一隻大酒甕，另一位道士躺在甕的另一端，仰頭伸臂，極具幽默之趣。此外，「葫蘆出毛驢」(圖六五)、「搔背拜經」諸段特別表現了人物的動態，或載歌載舞，或樂得飄飄欲仙。畫家表現動感的方式是以人物的動作加上流線形的衣紋以及飄浮的衣帶。他的靜態人物，如最後段的醉酒，雖然人物之體態以靜為主，但衣紋則有一種攢動的力量。他這種衣紋與傳為李唐所畫的「伯夷叔齊圖」極為接

❸同❶。
❹同❽。

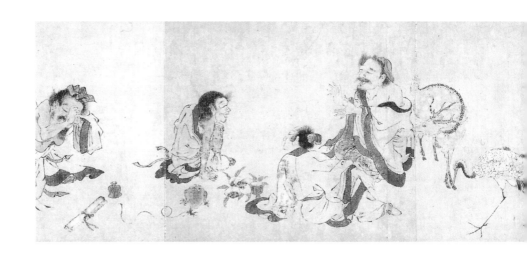

圖六三、顏輝　醉仙圖，
　　　　卷，紙本設色，尺寸不詳。臺灣林柏壽先生藏。

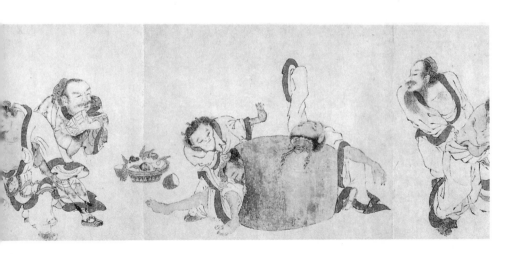

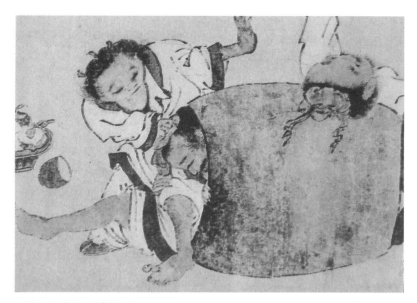

圖六四、顏輝　醉仙圖（細部）。

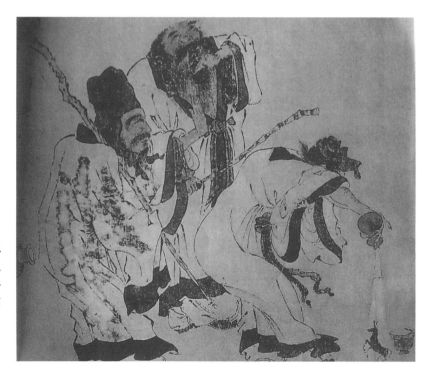

圖六五、顏輝　醉仙圖（細部）。

近，屬於折蘆描的一種⓯。可是由於顏圖的題材是在強調這些醉道士的滑稽行為，所以在造形上避免李唐那種嚴肅工整的性格。他的人物大多有點矮胖，面部表情特別有幽默感，這樣的人物在庸俗畫家的筆下容易流於俗氣，但顏圖的筆道秀勁，故清氣可以沖淡酒精的濁氣。

自古以來，畫家深知欲求畫之不凡需是題材不凡，造形奇特，筆法超拔。「醉仙圖」頗合這三大原則。蓋道士的行為本來便是有異於常人的，而醉道士更進一步超逸常軌，是故不凡；其人物身體多扭曲，而且動作古怪，衣袍亦蠕蠕然有動感，所以奇特；筆道起筆如刻，線條細長，其扭轉旋動使人物身軀和衣袍飄然有風，亦可謂之氣韻。氣韻的觀念可以遠溯秦漢時代的「靈動型」繪畫，以及東晉顧愷之「女史箴圖」⓰。然而其間卻也有不同之處。蓋顧氏之畫，其氣為精靈之氣，而「醉仙圖」之氣出於筆道本身的扭動。而較之吳道子所追求的體氣與神力，以及李公麟的人格淨化力又都不相同。易言之，「醉仙圖」含有造作或不自然之態。這一點說明很多藝術史上的問題：

1. 元人的道氣與魏晉南北朝時代的道氣頗不相同；人們對自然界精靈之氣的信仰已不復存在；代之而起的是人為的造作之氣。

2. 在元代道教哲學裡肉體與神性之間是矛盾和割裂的，不像唐人那樣把這兩個生命的基本元素看成融洽無間的一元體。

3. 在宋末元初，當畫家逐漸遠離自然的時候，即使像顏輝這樣一位功力深厚的畫家也難免趨於形式化。

4. 上列三點是否發生在顏輝

⓯ 李唐「伯夷叔齊圖」，見徐邦達《中國繪畫史圖錄》。

⓰ 參見拙文〈秦漢時代的畫像藝術〉，《故宮文物》月刊，第七十七期，頁22-29；第七十八期，頁118-127。

時代，或真正發生在顏輝身上？如果答案是否定的，那麼「醉仙圖」是否為顏氏真跡便值得存疑了。

二、顏輝其他傳世畫跡

上述這件「醉仙圖」是否是顏輝的真跡，可能會有不同的意見，因為它的筆法、墨法與顏氏傳世的其他畫跡相差甚大。顏輝另一幅著名的長卷是今藏美國克利夫蘭博物館的「中山出遊圖」

（圖六六，又稱「鍾馗元夜出遊圖」）。那是一幅絹本水墨淡設色畫[17]。全圖作二十個鬼樣的人物。一眼望去，這些人物好像各自在表演十八般武藝，但仔細觀賞，可見其人物安排也像「醉仙圖」一樣有緩急靜動之分。全圖大概可分三個段落，最左一段畫

[17] 參見 *Eight Dynasties of Chinese Painting*, Cleveland Museum of Art, pp. 110-112.

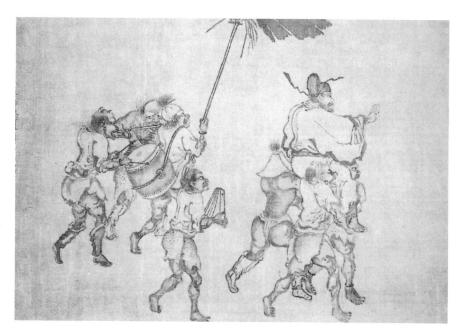

圖六六、顏輝　中山出遊圖（局部），
　　　　絹本設色，卷，24.8×240 公分。美國克利夫蘭博物館藏。

四人，一個手持巨鑼和鑼槌，並側身注視著其右方以雙手舉著巨石的人；第三個人作倒立狀，以雙臂代腳，似欲移身去取其前方的酒食。本段第四個人以一雙彎曲的臂膀頂著一個大酒甕。畫卷中段人物的動作特別劇烈，有持矛者、舞長劍者、使巨鈀者，並有操大刀者。身體轉動的幅度和武器揮掃衝刺都充滿戲劇性的逼真。接下去即本卷第三段，情景逐漸靜下來，先是兩位面向持刀者走來的持物者，他們也是鬼怪模樣，但沒有殺氣；走在前面的一位扛著一大片獸皮。隨後的那一位揹鼓攜琴，頭上還頂著一個盤子，大概是來送食物的善鬼。在他們背後的是兩位瘦弱的老人，可憐兮兮的持餅托缽，似是向迎面而來的鍾馗乞食。鍾馗由三位力士抬著，巨大的身軀威嚴的面孔，配上曲折高蹺的冠翼，有如帝王君臨塵市的樣子；他舉起右手作出施無畏的手勢，似乎是制止小鬼胡鬧，也似在為弱者

祝福。鍾馗的背後，照例是一個為鍾馗持破傘的人，和三位敲鑼打鼓的小人物。

這一幅畫表面上看來人物間似乎沒有情節上的聯繫，但從整幅畫的設計表現來看，佈局的戲劇性有高低潮，可見畫家的用心。這一點可以說與上述「醉仙圖」有異曲同工之妙。然而筆墨方面卻有很大的不同。本幅雖然也用輪廓線勾描人物，但筆道比較短厚，而且淡墨渲染的分量很重，所以人物完全沒有飄動之意；倒有血肉賁張的粗重感。人物面貌怪異多表情，但是他們不同於明朝浙派的風格，因為這些人物還保留宋畫的深沈渾厚，而這種效果乃是來自醇厚的筆墨和結實的人物。

此圖今有葉恭綽之跋，但葉跋之前原有的紫芝仙人（俞和）一三八九年之跋，和十五世紀吳寬之跋墨蹟皆已不存，僅內容見於著錄。據吳跋，此圖明初曾入沙彥德之手。又據葉恭綽之跋，

俞、吳二跋被好事者割去接裱於一幅紙本的「元夜出遊圖」❶。

顏輝的道士畫當以日本所藏的「李鐵拐」(圖六七)和「劉海與蟾蜍」最為著名。前者作一古怪的道士側坐在山谷中的巨石上，背景是一片雲氣朦朧的崖壁，畫的左側是瀑布遠景，其下為一大片雲靄和一條小溪。李鐵拐眼望著從他的眼前飛去的小人物。這個小人物即代表離他遠遊的靈魂。李鐵拐又稱鐵拐李，是道教中的八仙之一。《堅瓠集》引「仙蹤」云：「鐵拐姓李；質本魁梧，早歲聞道，修真巖穴，一日赴李老君之約於華山，屬其徒曰：『吾魄在此，倘游魂七日不返方可化吾魄也。』徒以其母病迅歸，六日化之。李至七日歸，魄無依，乃附一餓莩之屍而起，故其形跛惡耳。」又《鐵圍山叢談》曰：「李八百尸解，復投他屍再生。」故或疑李鐵拐便是李八百❶。此畫充分表現出顏輝的院體畫功力；他那邊角式的

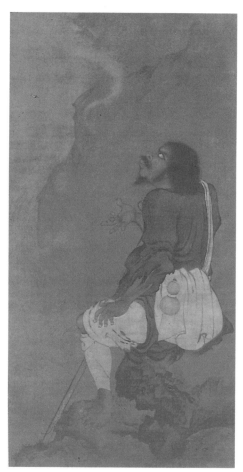

圖六七、顏輝 李鐵拐，絹本設色，軸，191.3×79.6 公分。日本藏。

❶同上注，並汪砢玉《珊瑚網》卷九，頁929。
❶李鐵拐的故事參見《辭海》（中華本），頁1451。

元氣淋漓

164

構圖,以及柔和迷濛的氣氛都是人們所最熟悉的南宋風格。他對藝術形式的把握可從一些頗為敏銳的細節見其一斑;他的用筆厚重踏實,表現了堅厚的體積感;構圖平穩有韻——譬如前景石的頂線和山崖的脊線,皆細心地配合著人物的肩線和腿臂線,構成極為優美的圖形,而小人物身後那道蛇狀氣流更為畫中的重點,給畫面增加一種美妙的動感。

與「李鐵拐」構成一對的「劉海與蟾蜍」畫一位老道士著黑袍白褲,坐在一塊大石頭上,揹著一隻大蟾蜍,左手握著石榴枝。這個題材我們在上述「醉仙圖」已經看到了。人物的背景是臺地,臺地的右上方是三竹竿的下段,左方是代表煙雲的空白。筆法與人物的造型,在風格上與「李鐵拐」相同,但佈局比較複雜平凡,缺乏簡潔有力的概括性,人物造型也呈收縮軟弱,不像「李鐵拐」那麼有精神。正因為如此,它是否為顏輝真筆也就有人懷疑。然而一位畫家的作品有高下成敗乃是平常事。

今日歸入顏輝名下的畫跡還有數件,但都有些瑕疵。在美國納爾遜博物館(Nelson Gallery)有一幅「柳餅觀音」(絹本掛軸,畫上無款,原藏日本)❷⓿,其主角白衣觀音側坐於溪旁的巨石上,雙手捧膝,眼半閉作沈思狀。下為波濤洶湧的溪流,頭上有巨形光輪,背景為松樹及直落的瀑布。觀音用工筆線描加渲染,筆道修長流暢有韻;水石用破墨法,頗有墨趣,可是背景松、瀑略見勉強。筆法來源似出於牧溪一派。這類畫風在元朝浙江一帶頗為流行。蓋宋末元初浙江寧波為這類畫作的生產中心,作品供應許多寺廟、道觀,後來更傳入日本。今日傳世者猶多,如美國克利夫蘭博物館有傳為張月湖的「白衣觀音」,畫觀音依石而坐,前有竹枝插於小餅裡,下

❷⓿ 同 ❶⓻,p.86。

有溪流，後有竹林[21]。該圖歷來雖標作「宋畫」，但從畫法看是一幅元畫；另外有一對可能原屬同一組，今則分別藏於日本國立東京博物館和美國耶魯大學的「羅漢圖」也是這類的代表作[22]。

一九九一年第五期《文物》披露一幅有顏輝簽名的「山水樓閣人物圖」，今藏開封市博物館。據李亞明的描寫是「絹本，墨筆；近方形，高1.36公尺，橫1.27公尺。……圖中右側落有『秋月』款，畫法不甚高明。款下蓋橢圓形『秋月』陽文篆書印一方。這種落款的方式與所傳的『李仙像』、『戲猿圖』兩幅作品相同。」[23] 收藏印記有「項子京家珍藏」、「子子孫孫永寶」、「江村」、「高氏□□印」等。如果這些收藏印記可信，則此圖在明代曾入項子京之手，清初曾入高士奇家藏。今圖已甚幽暗。李亞明對這一件作品的評價極高：「顏輝充分運用自己的獨特的藝術技法使整個畫面體現出筆墨蒼潤、氣勢雄偉的藝術效果。……在廣泛吸取諸大師山水畫風格技法的同時，師古而不泥古、學有所專、靈活運用、形成自己的風格。畫中山石多用披麻、斧劈及雲頭等技法，構圖幽奇壯觀，意境清新高遠……筆法蒼勁簡練。」

然而，從刊出的圖版看來，那是一幅相當平凡的畫，其構圖架勢是傚郭熙的「早春圖」，尤其前景與「早春圖」的近景極為相似，但中景的一個山頭化郭熙的陡峭幽深為淺近，而其後的主峰亦較「早春圖」的主峰低矮；三座山頭的體積略等，而且缺少聯貫性，與「早春圖」之龍脈連綿不斷相比，顏氏山水的氣勢就太

[21] 同[17]，p.84。
[22] 國立東京博物館卷，見Sherman E. Lee and Wai-kam Ho, *Chinese Art Under the Mongols: The Yuan Dynasty (1279-1368)*, Fig. 195. 耶魯大學卷，見故宮博物院（臺北）《海外遺珍——繪畫》，頁109。
[23] 「山水樓閣人物圖」見《文物》1991年，第五期，頁78-79。

元氣淋漓

弱了；筆法上亦不一致：前景有
「早春圖」那種雲頭皴的餘意，中
景則出現了馬夏式的山石，輪廓
方勁，配上斧劈皴，似是得之於
夏珪的「溪山清遠」❷，可是由
此往上發展的山石卻逐漸加強董
源式的披麻皴。這種不協調的描
合似乎證明這位畫家並沒有達到
融會貫通的地步，是否可看作顏
輝早期的作品，抑或後人偽作，
因為未見原跡不敢說。

　　臺北故宮博物院有一幅「蜂
猴圖」(圖六八)，作雙猿戲蜂，
以喻古代之升官封侯❷。畫右上
角出一主幹，並向左下斜伸一支
幹，下為煙霧彌漫的山坡，二猿
即據樹幹向下俯瞰，七隻小蜂在
山坡上飛舞。此畫雖然樹幹稍為
僵硬，猿猴還算生動，山坡則與
「李鐵拐圖」的山坡極為相似。今
美國克利夫蘭博物館有一幅「梅
花團扇」亦有顏輝款❷。畫作梅
樹一株，出枝法嚴守「鳳眼」交
叉的法則，由幹與二細枝組合而
成，幹用破墨暈淡法，細枝以筆

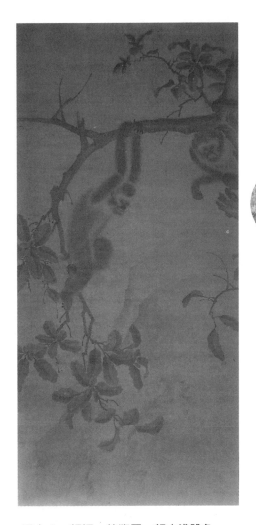

圖六八、顏輝　蜂猴圖，絹本淺設色，
　　　　軸，131×67 公分。
　　　　臺北故宮博物院藏。

❷「溪山清遠」今藏臺北故宮博物
　院，參見《故宮名畫三百種》。
❷參閱《故宮文物》月刊，第一〇七
　期（1992年2月），頁14。
❷同 ❷。

出之，使之有如霧裡浮枝，配上疏落的白花，甚為清勁簡練，但清晰油滑，多入老套──故清明有餘，創意嫌不足。

上述傳為顏輝的畫跡，以筆法風格論，「醉仙圖」最為突出，或許可視為顏氏入元以後接受文人畫思想衝激之後的產物，但其躁動扭曲變形的人物造型和用筆，顯然更接近明朝的吳偉畫派。「山水樓閣人物圖」較不成熟，或可視為其早期之作。至於其他作品，雖然質地有高低之分，風格卻相當統一。在南宋末，顏輝代表宮廷藝術的傳統，也涵蘊宋朝的法統在內，但是到了元朝，他便代表舊時代，成為保守與落後的象徵。雖然我們不知道他的生卒年，但我們知道他的畫藝在南宋末已經相當成熟，甚至已經定形了；所能改變的是筆法和題材之擴充，至於觀念和風格已經無法作太大的更張。在這樣的條件下，他的成就也就有別於年輕一輩或年紀雖大但技法

和觀念尚未成熟的畫家。他秉持著唐宋院體派的技藝與格法，在神怪的領域中發揮其筆墨技法和想像力，成為入元以來具有代表性的職業畫家。

三、工藝化與情趣的通俗化

顏輝的畫風可以上溯至晉唐時代的佛教畫，尤其是像傳為張僧繇的「鎮星圖」一類畫風。但是這些畫能流傳到宋末元初，而為顏氏所熟悉的機會恐怕不會太多，所以顏氏所能見到的大概是像貫休的「羅漢圖」那種以怪異為宗的畫跡，而「醉仙圖」的筆法則為李唐折蘆描的戲劇化。作為一個職業畫家，為了投合不同的顧客，顏輝勢必要精通多種筆法。但從「元夜出遊圖」到「醉仙圖」之間，筆墨風格變化似乎太大了。尤其後者因為不再以渲染加強明暗對比，筆道的主動性大為提高，這雖是由宋畫到元畫的一道分水嶺，但「醉仙圖」的

元氣淋漓

表現遠遠超過元人的尺度，因此它雖有可能反映顏氏的一些畫意，但不能視為顏氏真跡。

顏輝的畫藝是屬於道釋畫的一個流派，這個流派自五代以降即失去主流藝術的地位而流入民間，其通俗性使元、明的文人畫家和收藏家恥於為伍，因此有很多畫跡流入東瀛。據文獻記載，除了道教畫之外，十五世紀以來由日人收藏的顏氏作品尚有以寒山、拾得為題材的釋氏畫。十六世紀後期桃山幕府的織田信長將軍曾以所藏的一對傳為顏氏所畫的「寒山」、「拾得」贈給與之為敵的東京本願寺。故顏氏的畫風對日本十五、六世紀水墨畫的影響是直接的。在日本這支流派亦繁衍廣泛，而且與禪畫結合，波瀾壯闊，其中以右惠愚溪（Ue Gukei）最為出色。雖然顏氏畫跡逐漸在中國的畫史上失落，但其畫風在地方上，尤其在浙江一帶，卻保有相當大的根基，故直接啟迪明朝的浙派畫家，此可從戴進的人物畫窺其一斑。戴進「鍾馗夜遊圖」畫鍾馗坐在一張看來有點小的轎子，由三個面貌奇醜的小鬼抬著路過積雪的山谷，前景石間細竹在雪中隨風而傴，背景滿山白雪皚皚，其上是幽暗的天際，右側谷間瀑流急奔。雪山後有一個挑擔的小鬼，其上有一棵斜伸大樹壓頂。浙派這類題材的畫以及其氣氛的營造都與顏輝的風格一脈相承。浙派畫往往多一分吵雜的聲音──那聲音有的是來自人物的擁擠或暴躁，有的是來自畫筆在紙上橫塗豎抹的衝刺聲，有的是來自筆墨交鬥的雜音。譬如戴進「鍾馗遊圖」中那熱鬧擁擠的人群、巨大的鬼眼、輕佻的腳步和多轉折衝刺的筆道，譜出世俗社會的交響曲，較之顏輝那種清空簡要或超然脫俗的風格自有不同的氣質。

歷來職業畫家最大的貢獻是在技法、題材和情趣三方面。顏氏與元朝其他的職業畫家一樣，努力堅守五代兩宋以來的宮廷畫

技法，而這些技法正是明朝宮廷畫家，如周位、謝環、戴進等人所需要的。職業畫家一向對題材的廣度特別重視，唐朝張彥遠《歷代名畫記》論繪畫的功能曾列出「成教化、助人倫、窮神變、測幽微」四大項。作為一個職業畫家其成功的條件便是在這些領域中開拓各種可能的主題。顏輝與明朝浙派畫家都承繼了這個優點。

然而，最為重要的一點可能是這些職業畫家對畫面情趣的掌握。我們知道宋朝的院體畫特別重視情趣的表現，此於崔白、宋徽宗、李唐、李迪、蘇漢臣、李安忠諸家的傑出作品尤見清新。

一般而言，有哲學性、詩情性和民俗性三大支派。顏氏的情趣，如醉仙、鍾馗、觀音、「封侯」以及道教人物故事，無疑是偏向於民俗性。雖說其慣用的形式老套以及直接明顯的主題，使畫面的意義稍嫌淺薄、形式略覺陳腐，然而其所涵蘊的社會底層文化傳統卻特別豐富。假如說元朝的文人畫是「個人心靈」的投影，那麼顏輝的畫是「大眾生活」的記錄，其醉與藝之間傳達的不是冥想的信息而是生活的種種變奏。欣賞這些作品，我們不用斤斤計較其形式之創新與否，不再窮究其思想之深度，但需要有一種對通俗文化的體認和愛好。

第二節　元朝李郭派院體山水畫

——通俗化與正面意象之表達——

歷來研究元朝畫的人，大多　　　　把目光集中在少數幾位對後輩起

指導作用的畫家，故論趙孟頫、李衎、高克恭以及黃、王、吳、倪之所謂「元四家」者多，而及於其他小家者少，縱有論及亦不過寥寥數語。蓋史家為畫家定位所根據的不外是：1）畫作本身的吸引力；2）對後世的影響；3）文獻史料。

表面上看來從這三方面來為畫家定位並無不妥，但仔細研究恐怕也有可議之處，就畫作本身的吸引力而言，實在常因人或因時代而異；譬如梵谷的畫，當梵谷在世時根本乏人理睬，而今卻是價值連城；再就影響力言，對後世影響大的畫家或畫風往往不是當時的主要畫家或主流畫派；那麼文獻史料是否必然可資憑藉呢？在我國元、明以來，文人畫家多兼擅詩文，互相吹捧乃平常事，而其他一些不擅於文壇營謀的畫家，可能就在文獻裡找不到一點蹤跡了。

就元朝畫壇來說，趙孟頫固然是一個非常重要的人物，無論是畫作的吸引力，對後世的影響或文獻史料，都可以令我們大書特書；但如果從廣大社會人群所能接受的繪畫來看，元初擁有眾多觀眾和顧客的畫家，恐怕不一定是趙孟頫，而是散居全國各地的職業畫家。就以浙江一地為例，真正在社會中、下層擁有大批觀眾的是杭州、錢塘一帶的南宋畫院遺老。

假如我們以元朝中葉的畫壇為對象來考察，真正在社會各階層佔有一席之地者，恐怕不只是黃、王、吳、倪，更有李郭派畫家和職業畫家。因此，假如我們逕以「元四家」來闡釋元朝中、後期的畫壇動態，甚或以之為元朝畫的全貌，結果必然有所偏差。

我們知道，當一位畫家還活著的時候，他的畫作是否為人所廣泛接受，並非由藝評家或作品的個性表現來決定，而是更多依賴畫家的政治地位和作畫技巧，他的聲望也就築基於那可能被文

人視為「俗夫」的人群裡。所以假如我們研究畫史不是只想闡釋一些具有承先啟後之功的宗師，而是想更進一步從畫跡以及畫家的社會活動，全面地瞭解其時代意義，我們就得兼顧一些比較大眾化的作品。那麼職業畫家的畫、官場畫家的作品，以及一般寺廟裡的壁畫，都值得我們來仔細推敲。本文便是從這個觀點來看元朝一些與李郭派畫風有或多或少牽連的畫家。

一、李郭派繪畫的創始

我國明清史家喜歡為古代畫家分宗立派，這是為了畫史研究上的方便，也是使雜亂無章的歷史知識化和系統化的方法。「李郭派」一辭的產生也有這方面的意義，但分宗立派都不免取其要而遺其微，質言之便是從大處著眼，言其大同，略其小異。歷來「李郭派」一辭用得很寬鬆，至於那些人應該歸李郭派也不是所見

一同，所以本文稱某些畫家為「李郭派」，一方面是為了行文方便，一方面也是沿襲舊說。嚴格來說，他們也不見得可以稱為「一派」，因為他們之間沒密切交往，又無理論上的共同主張，只是他們在學習古人筆墨和景物造型時比較偏重於李成、郭熙的傳統而已。因此在討論元朝李郭派的繪畫之前，我想有必要先檢討一下其先驅者在宋朝所立的榜樣。

首先我想指出的是元朝人對郭熙的認識可能比較明確，至於對李成的認識雖不一定錯誤，但必然是相當片面而模糊的，原因是李成名氣雖高，傳世畫跡卻有如鳳毛麟角，今日我們是論元朝人心目中的李郭山水，不是考證李郭畫跡的真偽，所以我們只要從元朝人所能見到的李郭派畫跡來分析，再參考宋人文獻中對李郭畫風的描述，便可探知元人心目中的李郭風格。

根據宋人的文獻，李成惜墨

如金，寒林枝枒如蟹爪，亭臺樓閣合透視矩度；郭熙筆墨氤氲，四時景物不差，山石之狀有如雲頭，寒林蟹爪一如李成。基於這些形模上的認識，再回頭看傳世的李、郭畫跡，兩相印證相當合拍。但我們必須知道這是極為智性或理性的認知，而且是一般化的形式理解，並未真正入畫中三昧去瞭解畫家的用心，以及作畫之旨趣。元朝人對李郭派畫藝的認識到底是達到什麼程度？這是本文所要探討的課題。

為此，我們有必要指出李郭山水畫的另一項不太被人注意，但卻是代表其藝術極峰的特點：那便是意象之弔詭。李郭派繪畫特重意象之營造可能是大家都知道的，但營造的意象可能很弔詭也可能很直接。那麼從這方面來看宋元的李郭派山水，可能會對其間的傳承與變異有更清楚的認識。

今藏日本有一件傳為李成所作的「讀碑圖」(圖六九)可以作為我們探討宋朝李郭派繪畫意象經營的上好例子❷⑦。該圖作一騎馬的文士在路邊寒林下勒馬讀碑。依宋畫的基本原則，山水點景人物皆情不外露，故而無表情，也就是不悲不樂的中性意象，或許可以說只表達一個事件——可為真實者亦可為虛構者。這裡畫家是告訴我們，有一位文士路過一片寒林的時候，發現了一塊石碑，碑上記載了些事跡，他受好奇心的驅使勒馬細讀碑文。畫家並沒有告訴我們那位文士是以什麼樣的心情來讀碑，觀者也可以把它當作一個事件的記錄來看，但我們必須知道畫家的用意並不在記錄這個事件，而是另有寓意。

其實就畫題本身而言已足令人興「寂寞小橋和夢過」之嘆，

173

❷⑦ 李成「讀碑圖」載於《墨緣彙觀》：絹本雙幅闊掛幅。長3尺7寸，闊3尺7寸。款書「王曉人物李成樹石」。

圖六九、李成　讀碑圖，
　　　　紙本設色，
　　　　軸，126.3×104.9 公分。
　　　　日本大阪市立美術館藏。

裡，一座古碑鑽地而起；碑座、碑頭雕著龍蛇紋，一位戴斗笠的隱士或過客剛剛路經這早已被人遺忘的地方，他叫馬伕勒馬拜觀。這個景象具體地把冬日的寒冷、旅人的寂寞、光陰之流逝、以及生命之無常性匯集在一起。

我們對這一幅畫的感受，至此仍然是淺顯易懂的，似無弔詭可言。就像職業畫家，畫乞丐表其窮愁、畫富家兒表其驕情闊綽那麼清晰有力。然而細閱「讀碑圖」所散發出的意象似乎並不是那麼單純；在蕭殺的寒氣中我們感到一股昂藏活潑的神氣——那裡隱藏著一片生機；我們也會被那開闊的空間以

更進而「念千載之悠悠，獨愴然而涕下」。畫本身則更將這個意象視覺化；蕭殺古怪的蟹爪枯樹，像無數的龍爪四處伸張，似乎為著龍身般的樹幹自地中拔身飛升而掙扎。在這令人生寒的陰氣

174

及那瀟灑的文士所啟發而神往。再想想那石碑上的書法、文筆，以及那碑文所描寫的墓主生平，原先的悲愁突然化為一絲絲的美感而慢慢地昇華。於是從「江上愁心千疊山」的抑鬱轉化成「漁舟一葉吞江天」的豪情，再由此悟得「江山清空我塵土」之大自在。這幾經轉折的意象可能就如此無止境地循環轉化，故是由鮮明而弔詭。我國文人畫意境之深奧或者便在於此，這也是畫境詩境化的結果。

在宋朝李郭派畫群中，具此意境者並非絕無。像郭熙的「早春圖」(圖七○)，以景物的季節性來說，那是介乎冬春之間，故其意若即若離❷❽；再就景物佈置點染而論，雲影、山林互

❷❽ 郭熙「早春圖」藏於臺北國立故宮博物院，為舉世知名的劇跡。因為絹本雙軶大掛幅。款署於左邊中段。署年「甲辰」，相當於西元1072年。郭熙是把李成風格「貴族化」的大畫師，他於是成為神宗朝的紅人。

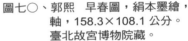

圖七○、郭熙　早春圖，絹本墨繪，軸，158.3×108.1 公分。臺北故宮博物院藏。

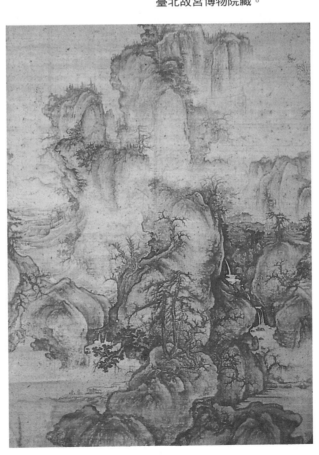

相掩映推移，雖然理之所在，佈置妥貼，完整而美妙，但仍不失弔詭之趣。記得清朝華琳《南宗抉秘》曾拈出「推」作為佈局的要訣，並謂「似離而合四字實推字之神髓」。所言誠有至理，只是他受拘於技法層面而言「筆推、墨推」，尚未將「似離而合」當作一種美學原理來探究。

宋朝還有一位李郭派大師名叫許道寧，他最為成功的一幅畫可能是今藏美國納爾遜博物館的「高頭漁父圖」卷(圖七一)❷❾。畫中雖然有許多漁夫在釣艇裡，但是人物與山川比起來顯得非常渺小。其主題表面上是記錄漁鄉之樂，但實際上是歌詠山川之崇高偉大，並顯現人類之渺小，使觀者興「渺滄海之一粟」的悲悽無奈，與此同時則以漁夫間的親情、樸實來將悲悽轉化成歡愉，終於乃見「長年悠優樂竿線，簑笠幾番風雨歇」的悠然意境。或許我們也因而想起杜甫名句：「傳語風光共流轉，暫時相賞莫相

❷❾許道寧出身低層社會，早年在長安城擺攤賣藥，偶然作畫以招徠顧客，後來畫名逐漸傳開。他的畫被米芾說成粗俗不可用，然於黃庭堅的眼中卻被目為神品。許氏後來受知於相國張文懿，贈詩云：「李成謝世范寬死，唯有長安許道寧。」

元氣淋漓

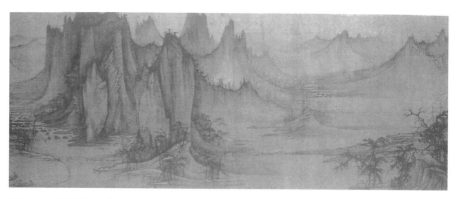

圖七一、許道寧　高頭漁父圖，
　　　　絹本設色，卷，48.9×209.6 公分。美國堪薩斯市納爾遜博物館藏。

違。」如此之歡愉雖然是短暫得很，但其真摯的情感則是永恆的，故於暫時與永恆之間也隱含了意象轉換的弔詭。由此看來，我國古代成功的畫都有幾分弔詭的情趣。

二、元初畫家重釋李郭派山水

元初以李郭派筆墨和景物模式作畫的名家有趙孟頫、商琦和李衍。趙氏之代表作有「重江疊嶂」(圖七二)和「雙松平遠」。它們與李郭風格的關係，主要是建立在近景土岸上的松樹與枯樹上，至於意象與情趣，幾乎完全脫離宋人規範、進入文人主觀表現的新領域。儘管它與許道寧的「高頭漁父圖」一樣是寫江河之景，但它的意象是隱含在空景裡頭，那裡沒有具體的敘事情節，所以可以說是開放的、抽象的，

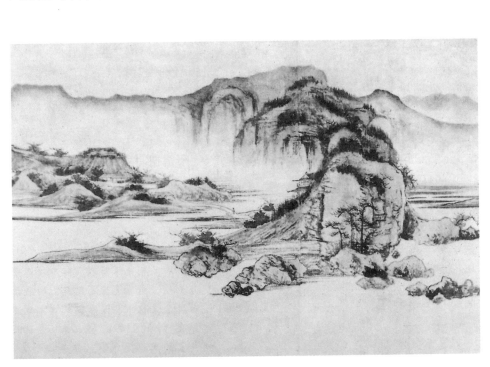

圖七二、趙孟頫 重江疊嶂，
款大德七年，紙本墨繪，卷，28.4×176.4 公分。臺北故宮博物院藏。

其意象之轉換是在清愁與空無之間，不是像許道寧把大與小、短暫與永恆作為意象交替的主軸。趙氏的畫反映禪家和道家的哲學，不像李成、郭熙、許道寧緊守著「萬物有神」的道教宇宙觀。

如果說趙氏的天賦異稟是淡化意象經營的痕跡，那麼與他同時的李衎就是走向另一個極端，使意象經營明朗化和直接化，他那雄強得有點霸道的雙松，相對於瘦小的枯樹和細小的竹叢，具現了李氏心目中君子、小人、隱士三種人格。由於景物對比性強化的結果，意象就顯得很鮮明，加以畫中並無寒冷蕭殺或孤寂落寞的情調，故弔詭之意象與神秘之詩情性隨之消失了，代之而現的是書記官筆調的圖像佈置。易言之，其圖像學的意義高於自然意象之呈現，也掩蓋了詩性的弔詭。

趙、李二氏對元朝中、後期的畫風具有導向作用，尤其李衎

可以說是元朝中葉李郭派「典型化」的肇始者。他們的影響首先見於曹知白（1272-1355）和李士行（1282-1328）的畫。曹氏比趙孟頫小十八歲，出生於浙西華亭（今之松江），為浙西大地主之一，好詩文、書畫。邵亨貞《野處集》說他「家所蓄書數千百卷，法書墨跡數十百卷」。又說：「翁康強時，幅巾野褐，扶短筇竹，招邀文人勝士，終日逍遙于嘉花美木清泉翠石間，論文賦詩，揮琴雅歌，觴詠無算，風流文采不減古人。」❸⓪

元朝夏文彥說他「畫山水師馮覲，筆墨差弱，而清氣可愛」❸①。所言似有所據。今馮覲畫跡已無可考證，但以「清氣可愛」證

❸⓪ 曹知白的生平事跡以貢師泰《玩齋集》的〈貞素先生墓誌銘〉所載最詳。全文收入陳高華編的《元代畫家史料》，頁 394。另《朵雲》1993年，第三期，張露〈曹知白研究〉一文亦可參考。

❸① 夏文彥《圖繪寶鑒》卷五。

諸曹氏畫跡誠為的論。宋濂題曹知白「雙松圖」又謂其得「河陽郭翰林之家法」❸。到了何良俊則更進一步把李成也拉進來，他說：「吾松善畫者在勝國時莫過曹雲西（知白號雲西），其平遠法李成，山水師郭熙，蓋郭亦本之李成也。」

曹氏傳世的畫跡大致可以分為兩類：一、是寒林山水，二、是寒林平遠。前者作寒林近景，而中景以上為空山大嶺，與較細緻緊密的近景成對比；後者則只作近景寒林而略去背景。兩者皆屬乾筆皴擦，筆致秀逸，與傳說中「惜墨如金」的李成比較接近，但無宋畫的幽深。

他的「雙松圖」（圖七三）（作於1329年）是比較標準的李郭派造型，以挺拔的雙松配合曲折伸張的枯樹，由於樹幹修勻，細枝長而婉轉，故較趙、李之作秀雅多韻❸。

曹氏晚年似乎更向趙孟頫、黃公望等人借力，以沖淡李郭派

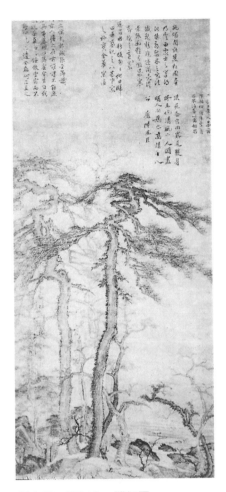

圖七三、曹知白　雙松圖，
　　　　款1329年，絹本墨繪，
　　　　軸，132.1×57.4 公分。
　　　　臺北故宮博物院藏。

❸ 袁華《耕學齋詩集》卷五云：「……馭風騎氣上鈞天，斷縑尺楮人間傳，點染彷彿營丘李，重岡復嶂孤雲邊。」倪瓚《清閟閣全集》卷四詩云：「雲西老人子曹子，畫平遠師韋與李。」

的斧鑿痕跡，而使意象趨於平淡蕭索。其「群峰雪霽」（圖七四，作於1350年，時年七十有九）近景是一河兩岸，在坡陀、寒林、樓館、山屋，與中景的空山巨嶺相比顯得細緻小巧❸❹。由於簡化的乾筆皴清清淡淡，再加上山高屋小樹細的造境，給人的感覺是畫中山水而非真山水。他這種風格雖然有可能如夏文彥所說是師承馮覲的結果，但更可能是直接或間接受趙氏的影響。事實上，由他的生活情調與交往的朋友來

❸❸ 「雙松圖」左方自題「天曆二年人日，雲西作此松樹障子，遠寄石末伯善，以寫相思。」題跋者有王臣、宋濂、張聖卿等。宋氏跋云：「執燭閱此雙松圖，畫乃雲西處士之筆。得河陽郭翰林之家法，纖麗精絕，跡簡意澹，景趣幽雅，有傲歲寒節之意。余蒙恩召用，行役匆匆，他日歸田，再當玩之……。」參見《故宮書畫錄》卷五，頁197-198。
❸❹ 「群峰雪霽」，《石渠寶笈初編・養心殿》著錄。

元氣淋漓

圖七四、曹知白　群峰雪霽，
　　　　款1350年，紙本墨繪，
　　　　軸，129.7×56.4公分。
　　　　臺北故宮博物院藏。

說，他與黃公望、倪瓚這些畫家的友誼，使他的畫更加傾向於開放型的文人畫是可以理解的❸。若按照傳統的形模分類法來為曹氏這類山水寫句評語，我們可以說：「他以元人筆墨寫荊關山水和李郭樹石。」但是他的綜合並非再造宋人之境，而是元人筆意。由於所呈現的意象是畫中山水，故景物之大與小、疏與密之對照所具現的形式價值高於自然價值，此與許道寧畫中的自然氣息自有天壤之別。

當曹知白像趙孟頫一樣意圖淡化李郭派意象營造的痕跡之際，另一位畫家李士行卻傾向於李衎的藝術理念——明顯化和直接化李郭派的典型意象。

李士行，字遵道，號黃巖，是李衎的長子，比曹知白小十歲，但早死二十七年。他的傳記見於蘇天爵所撰的〈李遵道墓誌銘〉。據該墓誌銘所載，士行除力承家學之外，又得趙孟頫和鮮于極樞之指授，故詩歌、字畫悉

有前輩風致。可是當時「公卿大臣喜尚吏能，不樂儒士」，士行「年壯無所遇」，於是「從釋氏學」。後來他便只好遊山玩水無所事事。

元仁宗登極後喜好藝文，士行藉李衎之助於一三一六年呈「大明宮圖」，獲仁宗召見，命為集賢侍讀，官五品。當時商琦、李衎、趙孟頫都在集賢院，士行或有機會向這些大師請益。

大約三年後，李衎歸老維揚（揚州），仁宗命士行為泗州太守，就近侍候。李衎死後，士行改調黃巖知州，不多久，因與督察員意見不合，稱疾辭官。回維揚後聽說太子（後來的文宗）在

❸曹氏與倪瓚的交往可從倪氏贈詩見之，參閱《清閟閣全集》卷四。與黃公望的交往可以黃氏在「群峰雪霽」的跋語為證：「雲翁為西瑛作此，時年七十有九，而目力瞭然，筆意古淡，有摩詰之遺韻，僕之點染不敢企也。至正庚寅五月十一日大癡學人識。」

建業（南京）喜接文士，於是想自行晉見，但行至上元縣境遇水患而卒❸。死時只有四十七歲，時為天曆元年六月一日。蘇天爵說他「志廣材充，既無所遇於世，乃遊戲翰墨以寫其心胸，欲超然于物外，而志不與俗同」❸。

士行的畫藝與李衎一樣，主要是表現在墨竹和枯木，至於山水則屬其次。其畫法基本上是源於李衎，此於枯木竹石尤其明顯，故與李衎一樣，李郭派的風格顯現在寒林枯樹畫上。這類畫於今傳世者計有美國福格博物館（Fogg Museum of Art）的「古木修筠」(圖七五)、克利夫蘭博物館（Cleveland Museum of Art）的「古木修筠」、上海博物館的「古木叢篁」以及臺北故宮博物院的「喬松竹石」。

上舉兩幅「古木修筠」大同小異，而且與今藏美國印地安那博物館（Indianapolis Museum）的「古木修筠」(圖七六)類似。後者有李衎款印，由此可知李士行曾

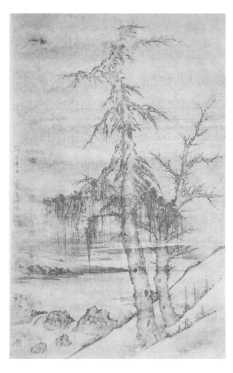

圖七五、李士行　古木修筠，
　　　絹本墨繪，軸。
　　　美國福格博物館藏。

❸李士行傳記見蘇天爵《滋溪文稿》，頁749-751。小傳見夏文彥《圖繪寶鑒》卷五。李士行之卒在《滋溪文稿》並無詳述，然據郭畀及沈夢麟，李士行死於水患。沈氏《花溪集》題遵道「枯木竹石」云：「……吁嗟李侯誰敢侮？遊戲江南文藝圃；如何龍伯忽相招，竟跨神蛟躍波去。」

❸同前注蘇氏《滋溪文稿》。參見鄭元佑《僑吳集》卷三。

不止一次傚寫他父親的畫作⑱。他在傚寫時也參以己意在筆墨和佈局上略加修改，譬如其父以兩棵枯樹夾輔中間的主樹，士行則略去左側的枯樹，並簡化許多細枝，使畫面更加集中有力——枯樹在溪流旁昂然挺立，象徵儒士在野之不屈不撓的人格與精神。其寓意相當明顯而直接，尤其是當畫家捨棄畫面自然氣氛的營

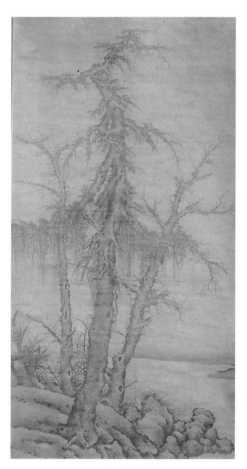

圖七六、李衎　古木修筠，
　　　　絹本墨繪，
　　　　軸，159.4×85.7公分。
　　　　美國印地安納博物館藏。

⑱美國印地安那博物館本及福格博物館本皆收入 Lee and Ho 合著之 *Chinese Art Under the Mongols:The Yuan Dynasty*（*1279-1368*），圖224、225。克利夫蘭本見 *Eight Dynasties of Chinese Painting*, p. 128。筆者對這三幅畫皆有緣細審。依愚見，印地安那本為李衎手筆似無疑問，但福格本及克利夫蘭本各有長短。福格本顯係直接出自印地安那本，而克利夫蘭本則又出自福格本。福格本比較清秀，筆法簡練，犬牙交錯的淡墨沙洲在主樹後方層層推遠，創造理性的自然空間。這些特質都很接近李衎的畫風。克利夫蘭本，筆觸較濃密複雜，自然空間的理念較弱。二圖的左邊緣皆有李士行款，收藏印「政親之寶」，據何惠鑒先生的研究，同屬康熙第十三子所有。鈐印位置皆在中軸線的頂端，惟克本者甚為模糊。克本右上角有沈夢麟題詩：「薊丘李侯能畫松，盤根錯節勝蛟龍；枯梢削殘歲月古，細葉□風紫翠重；昔人曾入□□夢，此株豈為秦官封；畢宏韋偃今已矣，請公放筆吾將從。華溪九

造，只集中於格調意象之塑形之後，畫面便不免有「作家習氣」，這也就是古代藝評家所說的「熟」或今人所說的「老套」（stereotype）。

李士行留下的「古木叢篁」（圖七七）今藏上海博物館。那是一幅頗有創意的代表作，表現出畫家意圖掙脫前人的束縛，使僵化的意象回歸到自然的氣氛裡。畫為絹本雙拼大掛軸，長五尺一寸，寬三尺餘。安岐《墨緣彙觀》曾加描述：「水墨古樹虯曲，枝如鷹爪，竹石清勁絕俗，坡陀細

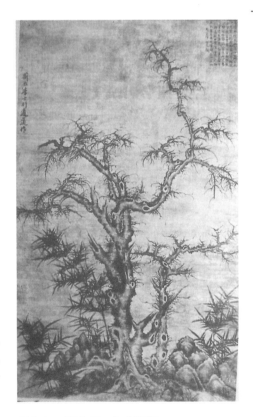

圖七七、李士行　古木叢篁，
　　　　絹本墨繪，
　　　　軸，169.6×100.4公分。
　　　　上海博物館藏。

十翁沈夢麟為蘊中上人題。」由此詩語氣看來，成詩時士行仍然在世，那麼假設成於士行卒前一、二年，則1327年前後沈夢麟已是九十老翁矣。然而從沈氏集中所述交游人物來考察，他到1360年左右還健在。與之相交的畫家包括王蒙和唐棣，王氏約生於1308年，唐棣約生於1292年，沈氏之生年大約猶在二者之後。其題「唐知州雙松圖」云：「……唐侯早歲稱奇童，畫山初學趙魏公；晚年縱筆入韋偃，下視眾史俱群空；吁嗟此公今已逝，流傳遺墨人間世；老夫興懷為題識，陳家寶之永毋墜。」此詩作於唐棣卒後，唐棣卒年，舊說是1364，殆誤。若卒於1360（見下文考證），則1360以後數年間沈氏尤自稱「老夫」。由畫上李士行款、收藏印、沈氏跋，以及筆墨風格研判，克館本之時代近於明中葉。惟所持證尚不完全，且該圖所示之士行風格極為明顯，故暫列為參考資料，以待賢者推斷。

草各極其妙。筆墨蒼潤，可稱逸品。」❸畫幅左邊題款一行：「薊丘李士行遵道作」，字甚大。右上首有七言古詩一首，乃天台釋智滴之跋。惟字跡剝落已甚，又無署年，但從殘存字句可知跋於士行死後。我們雖然不知道這幅畫的成畫年份，但從其成熟的技法來看，應是晚年之作。畫作李成式的枯樹一棵，幹粗枝長而多轉折，樹下配上疊石與竹叢，題材本身並無新意，但其修長有韻的枯枝與曹知白的寒林一樣，為寒冬的疏林增添輕鬆瀟灑的情趣，也使意象的表現增加一些轉折韻味。

臺北故宮博物院所藏的「喬松竹石」(圖七八)大概也是晚年之作❹。圖為絹本，墨繪，高181.9公分，寬106.4公分，亦為二絹中拼之大掛幅。作古松於近景土坡上。松前有低矮的拳石相依，傍伴野竹蘭草，狀甚蕭索孤寂。古松扭曲，枯枝崢嶸，但松針脫落將盡，雖有氣節凌霜之

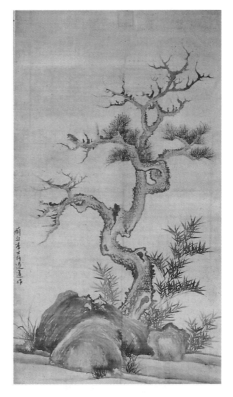

圖七八、李士行　喬松竹石，
　　　絹本墨繪，
　　　軸，181.9×106.4 公分。
　　　臺北故宮博物院藏。

意，但其莫可奈何之苦況，殊堪令人生憐。張雨題詩云：「樹木何知曲全意，世人莫怪支離形！」也令人想起張憲對李士行古木竹

❸安岐《墨緣彙觀》卷七。
❹見《故宮名畫》（五），圖11；《故宮書畫錄》卷五，頁173。

石畫的感傷：「葉蠹心枯勢欲殭……力挽旁枝障太陽。鬼狀虺隤生意少，龍鱗剝落本根傷。」

要進一步認識李士行的愁腸鬱結，我們還可以看看他那一幅引起許多慨歎的山水「江鄉秋晚」（圖七九）。雖然那不是李郭派風格，但對我們探討李士行的李郭派畫風很有幫助。該畫為一小橫披，長117.4公分，但是拖尾卻長達674.3公分，題詩者多達三十一人。在元明之際它與趙孟頫的「鵲華秋色」和「二羊圖」齊名。乾隆皇帝甚至把它置於「鵲華秋色」和倪瓚的「獅子林」之上，他說：「鵲華獅子仍同棄，足傲重光詡潤州。」這是因為李士行這幅畫的建構性和拙趣頗合清初人的口味。

其他的題跋者大多是寫悲與愁，如錢良右的「紙上悲風吹我衣，目送飛鴻似明滅」。柯九思的

圖七九、李士行　江鄉秋晚，紙本墨繪，卷，31×117.4 公分。
臺北故宮博物院藏。

元氣淋漓

「採盡芙蓉秋露濕，紙留殘翠蓋鴛鴦」。鄭元祐的「圖畫不見捐璜處，愁絕山中種樹書」。郭畀的「逝者不可作，展玩清淚漣」。克明的「忽見圖畫醒醉眼，卻愁無處著閑身」。翟思忠的：「老秋無限瀟湘意，都在西陽阿那邊。」 [41]

題詩者似乎都是從畫的情境聯想到畫家坎坷的仕途和天才早謝。 李士行一生在仕途頗不得志，而且身體健康情況也不甚佳。鄭元祐題士行「海岳圖」云：「李黃巖，疏眉瘦體，滿臆秋嶄嶄似壓。」這可能是形成他晚年那種愁腸無奈的畫風的主因。「江鄉秋晚」畫江邊巒丘，小樹村屋。山石、樹木之造型以及披麻皴都是有意學巨然，但無巨然的溫潤蘊藉。他那疏落的草木、寂寥的山川，率直得使畫面荒禿的筆墨真可「愁絕山中種樹人」！

綜觀李士行的畫藝，短短的一生有不少轉折，也有所突破。他 的天分似乎比其父高，但功力稍差，而且卒於盛年，倘若上天假以歲月，其成就當不止於此。

三、李郭派山水之典型化

元朝中葉李郭派的典型人物是唐棣和朱德潤。唐氏，字子華，吳興人。舊說生於元貞二年（1296），死於至正二十四年（1364)，享年六十九歲。翁同文先生曾疑其有誤 [42]，余亦曾撰〈唐

❹「江鄉秋晚」的成畫年份，據卷後笪重光跋云：「按郭天錫諸君跋，當是作於至元戊辰以前：計世祖以至元十六年己卯始統一區宇，則此卷猶是南宋時畫也……。」其實「戊辰」文宗天曆元年(1328)而非南宋之戊辰。又胡志寧跋云：「往年得清樓，見李黃巖揮灑醉墨……於今已二十年。復觀元中公所藏江鄉秋晚圖。為之撫卷三嘆……至元五年冬十月初四日……。」此至元為後至元，即順帝至元五年己卯（1339）。是亦非宋畫，笪氏之說殆一時疏忽耳。有關此圖題跋資料參見《故宮書畫錄》卷四，頁114-120。

❹此文收入翁氏《藝林叢考》，頁48-54。

棣其人其畫〉一文考證之，訂唐氏生於一二八四至一二九二之間，卒於一三五二至一三六〇之間[43]。所舉證據有〈唐氏墓碣〉、黃溍〈唐子華詩集序〉、陸文圭《牆東類稿》，並參證王逢《梧溪集》題唐子華知州山水詩。按王詩云：「唐侯至正辛卯間（1351），徘徊列宿郎官班；是時元綱方解紐，花縣尚爾琴書閒。」我認為「花縣」可解為「年屆花甲的老縣尹」，若以一三五一年唐氏六十幾計，則當生於一二九二年前後。

後來佘城先生曾撰文另解「花縣」為地名，故仍取舊說。然而我認為「花縣」一詞在王詩裡是指人而非指地，因為從上下文來看，一三五一年唐棣在大都為郎官，如解為地名，就得說是大都（北京）的別名，但北京怎麼可以稱為「花縣」，實在令人費解。

今再檢閱趙汸《東山存稿》所收〈唐尹生塋記〉，其中有云：

「公名棣，字子華，晚號盾齋。去官二年，以奉議大夫平江路知吳江知州致仕。今年才六十有五。」又黃溍《金華先生文集》之「婺州路新城記」云：「凡城之役起至正十二年（1351）春閏三月己亥，訖其年秋七月乙酉，積日為百有七。壕之役起是年冬十月丁卯，訖明年五月甲申，積日為百九十有八。州縣分領其役者，蘭溪知州唐棣。」

拙文「蟹爪枯枝鬼面石」在《故宮文物》月刊發表之後，石守謙先生又撰〈有關唐棣及元代李郭風格發展之若干問題〉，對唐氏生卒年再加詮釋[44]。他認為「花縣」為縣治的美稱，故是指地而非指人。可惜他和佘先生一樣沒有把王逢的全詩譯出，我們無法得知，到底「花縣」如何與上下文配合。

[43] 參閱拙文〈唐棣其人其畫〉，《故宮季刊》（1974年）卷一八，第四期，頁57-67。

[44] 見《藝術學》第五期，頁88。

石先生注意到我所引的趙汸〈唐尹生塋記〉，但他推測趙汸此文作於一三五一年，假定當時唐棣已去官二年，以奉議大夫平江路吳江知州致仕，且年已六十有五。可惜石先生未注意到一三五一年唐棣還在大都「徘徊列宿郎官班」！他也沒有注意到我所引為重要證據的黃溍〈婺州路新城記〉。

該〈新城記〉明明說唐棣於一三五二和一三五三年在蘭溪任知州，而且在一三五三年五月仍未離職。以最保守的估計，假設一三五三年裡去官，那麼二年後也當是一三五五，再以奉議大夫平江路知吳江知州致仕也當在一三五六年。假設當年六十五歲，則其生年在一二九一年前後。據各方面的證據看，他大約生於一二九二，卒於一三六〇，享年虛歲六十有九。是故「生於元貞二年」之說必不可信，而今歸入唐氏名下的「山靜日長圖」（1361年款）及「浮嵐暖翠圖」（1364年款）皆屬偽作無疑。

唐棣一三一三年的「寫摩詰詩意圖」（今藏美國布魯克林博物館）❹，以近景樹石為主，松樹挺拔，寒林則曲折婉轉，令人聯想到李衎的「雙松圖」，但唐氏之作則趨於複雜熱鬧，尤其樹叢之後再填滿犬牙交錯的沙陀低丘，使河流延伸到樹梢上方，無論筆墨或布局都顯示了許道寧的風格，但無許作之深沈幽遠，卻有元人的「形式主義」表現，也有他自己所特有的剛健之氣。他在樹叢下的臺地安置一位文士向著畫面左邊緣獨坐，似乎暗示文人欣賞秋天清趣的主題。可是由於人物甚小，位置亦不明顯，故主題似乎又被導回到那叢雄肆的秋林，這是這幅畫裡的第一層矛盾；再看那文弱的人物與那劍拔弩張的寒林，在互為象徵的理念

❹Lee and Ho, *Chinese Art Under the Mongols: The Yuan Dynasty*（1279-1368）, Pl. 220.

上構成第二層矛盾；此外，複雜的水平沙洲與上衝的樹幹也形成強烈的對比，所以景趣的矛盾削弱了主題的凝聚力和畫面的內聚力。

唐棣在天曆己巳、庚午間（1329-1330）仍是以李郭風格為主。王逢《梧溪集》云：「天曆己巳、庚午間，每從鄉執承公顏……懸崖怪石鬼呈面，號寒枯梢鵲僵爪……攜琴伊誰與彌集，蜿蜒雙松夾而立；公乘白雲何所之，此幅乃是臨郭熙。」今藏臺北故宮的一幅「倣郭熙秋山行旅圖」(圖八〇)立軸大概便是這個時期的作品❻；雖言臨郭熙，但出現了很多格調化的雲頭狀山頭，故多造作跡象，不如郭氏作品之渾然一氣。

現存唐氏畫跡之中，有不少是以明顯的人物群直接陳述「山中諧樂」主題的作品。較早的一件可能是「谿山煙艇圖」(圖八一)，成畫年份不詳，但畫法仍保存「摩詰詩意圖」的遺跡，故屬

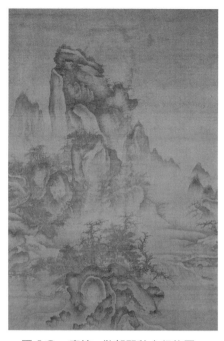

圖八〇、唐棣　倣郭熙秋山行旅圖，
絹本墨繪，
軸，151.9×103.7 公分。
臺北故宮博物院藏。

一三三〇年前後之作，其主題是描寫文士溪邊飲讌放棹。在題材和構圖上與「谿山煙艇圖」相近的是一三三四年的「村人聚飲圖」。兩者都是以秋山霜林和文士溪邊雅集為題材，氣氛則以娛悅

❻「倣郭熙秋山行旅圖」右方款書「吳興唐棣子華作」。參見《故宮書畫錄》卷五，頁186。

元氣淋漓

輕快為宗，再加上格調化的筆墨和類型化的造景，似乎畫中一景一物、一筆一墨皆為此雅集而設，故意象鮮明而集中❹。

這一個現象在一三三八年的「霜浦歸漁圖」(圖八二)就更加深化❹，這裡他重拾五代、北宋的巨幛式布局，使雄偉的樹叢佔據畫面的主位，並採李成式的平遠構圖強化主題；其崢嶸蒼茂的樹叢配合著滿心歡樂的漁夫，正好敘說漁鄉豐收的樂趣。其所表現的感情是正面的、積極的。這種風格可能一直延續到他的晚年，可惜自一三三八至一三五九年之間可靠的作品不多，若以一三五一年的「雪港捕魚圖」（今藏上海博物館）來說，樹林仍類

圖八一、唐棣　谿山煙艇圖，
　　　　紙本淺設色，
　　　　軸，133.4 ×86.5 公分。
　　　　臺北故宮博物院藏。

❹「村人聚飲圖」，絹本，縱141.1公分，橫97.1公分。淡設色。款識：「元統甲戌冬十一月，吳興唐棣子華制」。元統二年甲戌即西元1334年。

❹「霜浦歸漁圖」款識：「至元又戊寅冬十一月吳興唐子華作」，下有「唐棣」、「唐子華」二印。左方下有「司印」半印，右下方有「蒼巖」、「蕉林居士」二印。著錄見《石渠寶笈初編·重華宮》。參閱《故宮書畫錄》卷五，頁186-187。

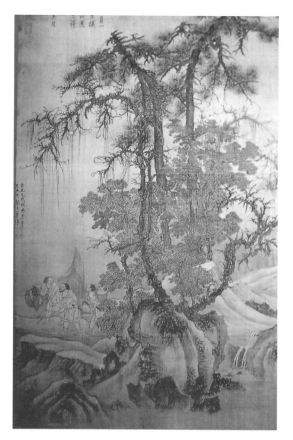

圖八二、唐棣　霜浦歸漁圖，
　　　　款1338年，絹本淺設色，
　　　　軸，144×89.7公分。
　　　　臺北故宮博物院藏。

方面的成就也相當可觀，
而其風格與唐氏尤其相
似。朱氏（1294-1365），
字澤民，睢陽人，曾官鎮
東行省中書省儒學提舉
（約自1320-1323年之
間），可是自英宗去世後
便賦閒在家，到了一三五
一年才又復出任官，但不
久便以病免歸⓹。

　　朱氏早歲有畫名，受
高克恭賞識提拔，後來與
唐棣一樣受趙孟頫的指
授，所以受趙氏影響是必
然的。但是他與唐棣一樣
專尚李郭派筆墨和樹法，
晚歲始兼取董巨之法；他
的「林下鳴琴圖」軸(圖八

郭熙，但山石則師荊關，而且強
調巨峰大嶺的氣勢，故與前述諸
作不盡相同，然而其表現山中逸
樂的喜氣則無二致⓽。

　　唐棣的「山中逸樂」畫題在
當時並非一支獨秀，朱德潤在這

⓽唐棣「雪港捕魚圖」，紙本，大幅掛
　軸，淡設色。縱148.3公分，橫68.2公
　分。較佳圖片見河洛出版社所出
　《淪陷中國大陸的名畫》，圖135。
⓹朱德潤生平事跡見周伯琦〈朱府君
　墓誌銘〉，收於《存復齋集》附錄。

三)是中年的力作 **⑤**。左下角為土坡和雲頭石，巨松古木從石間衝霄而上，為李郭派本色。松下的

臺地上有文士三人，一人彈琴，二人在旁傾聽，溪邊有一文士正鼓棹而來。隔江高處遠山，皆如雲影縹緲於有無之間。岸邊沙鷗八隻，似是聞歌飛舞。與唐棣的山水一樣，一草一木、一筆一墨皆為襯托此一文人雅集而設。這樣樂觀欣喜的氣氛並不因他的年齡之增長或作畫筆法之改變而消退。試看他至正二十四年（1364）的「秀野軒圖」卷，那是他七十一歲的作品，而且是以巨然的岩石、樹法和筆法畫成，雖然不像吳鎮之簡勁有力，但其景趣生意之表現卻有獨到之處 **⑤**。他在橫幅的中段部位安置一間村屋，屋中兩位文士對話。另離屋不遠處又有兩位人物，似是迎客的場景。這畫的主題仍是表現山中雅

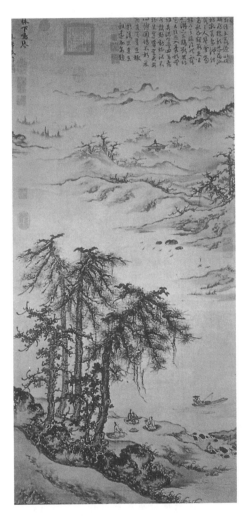

圖八三、朱德潤　林下鳴琴圖，
　　　　絹本墨繪，
　　　　軸，120.8×58 公分。
　　　　臺北故宮博物院藏。

⑤「林下鳴琴圖」，絹本掛軸，縱120.8公分，橫58公分。墨繪。款云「林下鳴琴，朱澤民作」。下有「朱氏澤民」一印，右上方有王逢題詩。《石渠寶笈初編·御書房》著。參見《故宮書畫錄》卷五，頁180。

集的樂趣。

四、職業畫家之李郭派風格

　　李郭派風格始於李成，而李成在後人心目中是個不得志的文人，所以他的畫也特別受文人重視。但他的風格到了郭熙、許道寧乃成為職業畫家的專技，而且被吸收到宮廷裡成為院體畫的主流，此豈是李成所能預見者！

　　北宋亡後，李郭派主要是流行於金朝統治下的北中國，其風格逐漸演化成李衎和商琦的元初李郭派。南方畫家也在元朝統一全國之後重新接觸李郭畫派，於是有趙孟頫之「重江疊嶂」和「雙松平遠」。但無論李衎或趙孟頫都不曾認真去追求北宋院體李郭派；既然文人畫家對此已不感興趣，這個畫派也就只能流行於中下層社會，而作這類畫者多屬職業畫家。畫跡、畫名能傳至今天者已寥寥無幾。其中羅稚川、王淵、姚廷美（彥卿）比較幸

元氣淋漓

運，但也只有名字和一兩幅畫跡留下，至於生平事跡可考者無多。羅氏是江西臨川人，生卒年不得而知，由畫風來看，其活動年代大概是在元朝前期❸。胡助《純白齋類稿》說：「稚川山水足幽奇，點綴分明似郭熙。」但林弼的《林登州集》卻說他「兼用諸家法」。羅氏自己則說：「天地萬物皆吾師，吾能得其意與理，貌取色相特其皮……一掃徐熙與

❷「秀野軒圖卷」，紙本，縱28.3公分，橫210公分。淡設色，描寫周馳（景遠）讀書之所。卷後自題「秀野軒記」，末識：「至正二十四年歲甲辰四月十日睢陽山人，時年七十有一，朱德潤往並記。」鈐朱文「朱氏澤民」、「眉宇散人」二印。至正二十四年即西元1364年，時朱氏七十一歲。

❸ 羅稚川的傳記資料很少。題其畫的詩文則散見於元人文集中。如范椁《范德機詩集》卷六有「題稚川蘆雁圖」，趙文《青山集》卷七有「羅稚川善畫，作此贈文。」其他文集資料見陳高華《元代畫家史料》，頁322-337。

郭熙。」❺₄

　　羅氏的畫曾被當時的一些人捧得很高，稱他「丹青誇絕代」；但死後畫跡散失，名沈大海，自夏文彥的《圖繪寶鑑》以至於清代諸多畫史書籍皆無其名。今日傳世作品只有一幅「古木寒鴉」（圖八四，藏美國紐約大都會博物館）❺₅，那是一幅大格局的江湖雪景；崎嶇的石岸、矯健的枯樹，偃仰雄奇，隔江遠處是雪岸冰山，幽渺深沉，江邊和林梢點綴著一群冒寒覓食的飛鳥，意象鮮明，令人立即感覺到晚冬的寂寞，以及大自然冷峻的神力。這種深沈冥漠的山水格局不是文人的畫筆下的自然，而是宋代院體畫的孑遺。

　　王淵也是一位具有院體畫遺風的畫家。他也畫一些近似李郭派的寒林圖，但不及曹知白之作緊湊，也少韻律感。王淵，字若

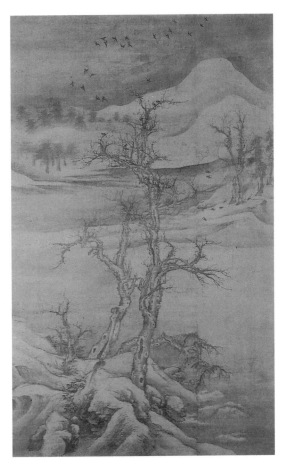

圖八四、羅稚川　古木寒鴉，
　　　　絹本墨繪，
　　　　軸，131×79.9 公分。
　　　　美國紐約大都會博物館藏。

水，號澹軒，杭州人。天曆年間（1328-1329）修建集慶（南京）大龍翔寺時，王淵與唐棣皆曾參與

❺₄ 同前注，陳書。
❺₅ 「古木寒鴉」又題為「雪江圖」，無年款。絹本立軸。

畫壁。《圖繪寶鑒》說他曾受教於趙孟頫,「所畫皆師古人,無一筆院體。山水師郭熙,花鳥師黃筌,人物師唐人,一一精妙。尤精水墨花鳥竹石,當代絕藝也。」然由他傳世的畫跡來看,水墨工筆花鳥頗佳,山水、寒林則力有未逮。如今藏臺北國立故宮博物院的「松亭會友圖」(絹本墨繪掛幅),作水邊茅亭,雙松相伴。一老翁坐於亭中待客,岸邊文士泛舟。畫家可能為了要加強熱鬧愉悅的氣氛,特意加進一些小舟。在整個佈局上,雖然增加了主題的明確性,但無助於藝術效果之提升56。

姚廷美,字彥卿,生卒年無可考。夏文彥說他:「與孟玉澗同時」。以此推之,他到一三六〇年仍然在世。由傳世畫跡可以看出他也是與宋朝院體畫有淵源的畫家。今日傳世的三幅畫風格很不相同,雖然都有李郭派的成分,但一為北宋式、二為元式。前者今藏美國波士頓美術館,是立軸絹本淺絳設色雪景山水。山石瀑布留白,略加皴點,餘皆用墨渲染,極為細緻柔和(圖八五),前景谷中作枯樹,雖非以蟹爪出枝,但樹幹扭曲的造型仍有郭熙筆意57。如此深沈的氣氛與羅稚川的畫一樣,馬上令人聯想到宋朝的畫。

姚氏顯然曾受院體畫的影響,但他與元朝其他院體派畫家(如孫君澤、羅稚川、劉貫道)一樣,在佈局或山石造型上總會有些不如人意的地方。就姚氏這件雪景而論,前、中、後三段景事實上成了下、中、上的平面關係,而且三段的長度大致相等,

56 圖上王氏款:「至正丁亥夏作松亭會友圖若水王淵。」鈐印三:「王氏」、「輞川」。另一印不清楚。三印皆只存其半。參見《故宮書畫錄》卷五,頁184。

57 「雪景山水」姚氏簽名在左下角;姚彥卿畫。鈐印二:「吳興姚彥卿章」、「胸中丘壑」。參見 Lee and Ho, *Chinese Art Under the Mongols: The Yuan Dynasty (1279-1368)*, Fig. 214.

元氣淋漓

使得整幅畫失去重心，故氣氛氤氳雖佳，畫面卻乏宋畫的連貫性和完整性，尤其對自然空間的營造顯得貧乏。這一點也令人聯想到曹知白的「群山雪霽」和唐棣的「雪港捕魚圖」。

　　姚氏以元人風格所作的山水有兩件，一件藏於克利夫蘭博物館，名為「有餘閒圖」（款1360年）。樹用董巨法，石作郭熙之雲頭，但用乾筆淡墨皴染，再用細濃筆提點，已無郭氏之自然渾厚，卻有唐棣與朱德潤的習氣。古人曾批評他「筆勁健而過熟，乏高曠之趣」❺❽。他把房子畫在松

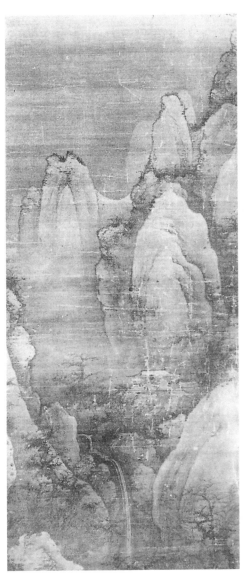

圖八五、姚彥卿
　　　雪景山水（上半），
　　　絹本淺設色，
　　　軸，159.2×48.2公分。
　　　美國波士頓美術館藏。

❺❽ 「有餘閒圖」，紙本手卷，高23公分，橫84公分。左端有姚氏題識：「至正廿年春正月□日作此併系鄙語于尾：地偏人遠閉柴關，滿　院松陰白畫閑，眼底風塵渾忘卻，坐看流水臥看山。吳興姚廷美書。」書法學趙孟頫。至正廿年是西元1359年。參見 Lee and Ho, *Chinese Art Under the Mongols: The Yuan Dynasty*, Fig. 260-261. 對姚氏的批評見詹景鳳《詹氏東圖玄覽》，頁207；又見《佩文齋書畫譜》卷五四，畫家傳十，頁10。

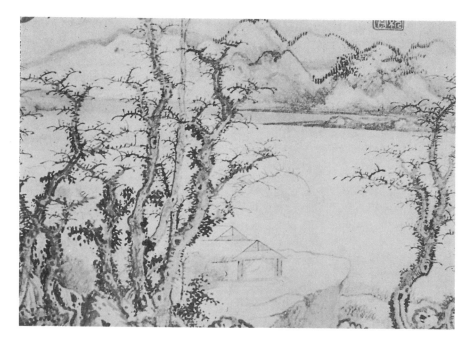

圖八六、姚彥卿　溪邊小雪，
　　　　紙本墨繪，卷。北京故宮博物院藏。

樹與雜樹之間，把一位文士畫在
屋外，使之聚精會神地凝視著小
瀑流。蓋取「智者樂水」之意。
這種格調源於院體派，可以追溯
到趙孟頫的「松水盟鷗圖」，乃至
於馬麟的「靜聽松風圖」等等。
　　另一件是藏於北京故宮博物
院的「溪邊小雪」(圖八六)，其
簡單的皴筆，以及修長但婉轉如
龍的枯樹顯然是受了曹知白的影
響，所以是「元化」的李郭派

⑤⑨。明人顧復在其《平生壯觀》
早已指出其「湖山雪意」可方駕
朱澤民，乃河陽嫡派。

五、正面意象之表達

　　這裡我想用下列一首詩來為

⑤⑨圖見 *Art Treasures of the Peking
Museum* ,Harry N. Abrams, Inc.
publishers, New York, p.42.

元朝李郭派的畫作評:「枯枝蟹爪松龍軀,山根雲動鬼面石;畫風從來郭與趙,意境筆墨卻偏熟。」

我國傳統繪畫對情境的處理有六種方式。如果用符號來表示,以N來表示自然 (Nature),D代表歡愉(Delight),P代表清愁(Pathos),V代表空無 (Void),那麼六種處理方式可以作如下的圖解:

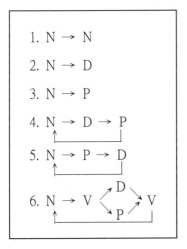

1. N → N
2. N → D
3. N → P
4. N → D → P
5. N → P → D
6. N → V ⟨D P⟩ V

第一式是最單純的寫實畫,其優點是意象直接有力,第二、三式顯示出畫家欲以其畫境挑起觀者的感情衝動,就像單純的喜

劇和悲劇一樣的直接有力。以元朝李郭派畫來說,李衍、唐棣、朱德潤屬第二式,李士行晚年之作屬第三式。

比較複雜的第四、五、六式都隱含著意象之吊詭,第四、五式已見於李成的「讀碑圖」和許道寧的「高頭漁父圖」。第六式由於「空無」概念之介入,使意象更加玄幻,難以捉摸,也是元朝文人畫的主要特色。

我們知道繪畫所展現的空間、時間都受到畫面的限制,若要以有限造境來表現變化多端的人情事物,必然不能像長篇小說那樣細述情節。所以畫家可以用「取其一而略其餘」的方式來佈景;但如果畫的境界真正只是為記錄某一景物或某一事件,那就會顯得貧乏。因之,古人主張用處理詩的方法來處理畫;而詩的特性便是以小喻大、以少涵多、以明映暗,那麼詩情化的畫境亦當如此。茲請讀吳鎮自題「漁父圖」卷的一首詩:

西風蕭蕭下木葉，江上青山愁萬疊。長年悠優樂竿線，簑笠幾番風雨歇。漁童齊枻忘西東，放歌蕩漾蘆花風。玉壺聲長曲未終，舉頭明月磨青銅。夜深船尾魚潑刺，雲散天空煙水闊。

　　這首詩每兩句便可完成一幅意象鮮明的山水畫，但它們傳達的情趣卻很不相同，起頭兩句可以描寫錢選的「浮玉山居」、趙孟頫的「重江疊嶂」或李士行的「江鄉秋晚」；第三、四句可以描寫許道寧的「高頭漁父圖」；第五、六句最切合吳鎮的「漁父圖」卷；第七、八句題在盛懋的「滄江橫笛」最為得意；但第九、十句則須入倪瓚的畫境。

　　這是就畫面的最直接意象而言，但一幅含有深意的畫，則要求觀者能從畫境的暗示完成一段曲折的心路歷程。吳鎮在他的「漁父圖」卷題上這首詩，雖不一定觀者也能人人完成這段豐富的詩的經驗，但至少說明畫家本身所經驗的一段美的心靈的昇華。

　　其實清愁與逸樂之間並非絕對不相連屬，反而常是一物之兩面，若蘭亭雅集、西園雅集之類的文人讌飲，固然可以「暢述情懷，快然自足，不知老之將至」，但也隱藏著「嗚呼哀哉，俯仰之間已為陳跡」的傷情。所以畫家在取景造境的時候，可以靈活地運用具體的現實界之事物，來表達一些超越時空的情感呼喚；若然，趙氏之空靈、李 衎之清勁、士行之傷情、唐棣之樂觀進取、德潤之悠閒、稚川之深沈，以及廷美之和潤，豈可不留神細賞乎？

第三節 趙雍──水晶宮裡佳公子

──趙雍院體畫的本質兼論父子傳承的問題──

趙孟頫是畫史上的名家，也是一代大宗師，其成就極為全面，不只是繪畫技巧高，而且學養深厚，舉凡詩文、書畫、宗教（禪、道）、儒學、畫論皆有重要的建樹，影響深遠。僅繪畫一端而言，人物、仕女、佛道、花鳥、山水、羊馬無一不精。故楊載撰趙孟頫行狀云：「他人畫山水、竹石、花鳥，優於此或劣於彼。公悉造其微，窮其天趣，至得意處，不減古人。」再以筆墨風格言，雖然今人特別重視他那帶有寫意和表現性質的文人畫風，但如果全盤來考察，他所精通的筆墨樣式和風格類型涉獵極廣：畫馬出於韓幹、李公麟，佛道人物遠承盧楞伽，人物祖李公麟，墨竹師文同，青綠山水祖李思訓、李昭道、近接趙伯駒，水墨淺絳山水兼得董巨、李郭二派之妙，而最可貴的是無論出於那一家法，他總是有自己的特色。

作為這樣一位大師級的子輩是幸還是不幸？其答案當然是見仁見智的問題。但是以繪畫成就與畫壇聲望而言，則不能不說子不如父。這類的父子檔畫家史上所見甚多，有名者如李思訓與李昭道、黃筌與黃居寀、郭熙與郭思、馬遠與馬麟、夏珪與夏森、趙孟頫與趙雍、李衎與李士行、戴進與戴泉、文徵明與文嘉等

等。這些父子檔之中子勝父者未之見也。倒是常見子輩不但終其一生就生活在父親的陰影下，死後亦不脫父親陰魂魔掌；其中尤以文人畫界為最。古人不是常說「名師出高徒」嗎？但假如父可為子之師，則名師總不出高徒，其理安在？我想值得我們仔細研究。

一、水晶宮裡佳公子

趙雍，字仲穆，吳興人，為趙孟頫次子。他的生年近年來成為美術史家討論的焦點。有一二八九[60]、一二九〇[61]、一二九一年[62]諸說。相差一、二年本無關鴻旨，但由於考證的結果又引出趙孟頫的婚姻問題，所以變成茲事體大的論題，頗令人感興趣。今綜合各家論述證據，知趙孟頫在一二八九年結婚，所以趙雍之生必在此年之後，而且是次子。據陳葆真的考證，趙孟頫書札中所稱的「阿彪」便是趙雍，而彪即

「虎兒」屬虎，一二九〇年即虎年。又趙雍「自書詩詞」稱孟頫之第四位女婿德璉為姊丈：「延祐六年春正月，寄呈德璉姊丈一觀。冀改抹，幸甚。書於大都咸宜里之寓舍。」故知在孟頫子女中雍排名至少在第六位[63]。但趙志誠認為此項材料不一定可靠，故另提由晢致其夫婿的書札建立

[60] 清朝吳修《續疑年錄》曰：據《松雪齋集》：「大德甲辰年（1304）雍年十六」推之。然考，《松雪齋集》並無吳氏所舉之語。此翁同文已指出。見翁同文《藝林叢考》，頁42-46。

[61] 此說由陳葆真提出，考證極詳，見陳葆真〈管道昇和她的「竹石圖」〉，《故宮季刊》卷一一，第四期。

[62] 此說由趙志誠提出。見趙志誠〈元代畫家趙雍的生卒年及相關問題〉，《文物》1994年1月，頁76-83。

[63] 參見翁同文《藝林叢考》，頁148。有些英文出版物如史伯格（Jerome Silbergeld）的 "In Praise of Government: Chao Yung's Painting, Noble Steeds, and Late Yuan Politics" 把趙雍看成王國器的大舅子。事實上王是趙雍的姊丈。史伯格文章見 *Artibus Asia*, XLV1/3 (1985), p. 176.

元氣淋漓

異說。茲將該書札迻錄如下：

妻由晢家書上復賢夫官人坐前，廿八日，人至，遞到安信。且知家中無事，阿婆尊體日來康安，甚喜，甚喜。發至衣服並針線已一一收足。由晢在此凡百平安，老相公邇來憂稍損，二哥在東衡造菴，不在家。閑，乞一段追節之事，望賢夫自為料理，段子四匹，雜物隨宜。葬事在九月初四日，並乞知之。陳公聞已危篤，設有不諱，千萬做些功德津送之，亦是好事。方頂柿望，揀好大者發來，為丈人要吃。千萬介意發來。五、四舅、王德璉、遠師舅附此傳語，三舅亦同拜意。棗褐北絹壹丈二尺，南絹一丈二尺，家中當用絹者當用布者，望就便區處，不可待我歸。人回，草草具復，伏乞尊照。八月上九日，妻由晢上復。

書札中提到「二哥」、五舅、四舅、三舅，及德璉、遠師舅。依趙志誠，二哥是趙雍，五舅、四舅分別是德璉和遠師。再由〈魏國趙父文敏公神道碑〉已知孟頫有六女，前五女依次適強文實、費雄、李元孟、王國器（德璉）及劉某。而劉某很可能即上文所說的遠師。由此，趙志誠得出如下的結論：「由晢只能是強文實或費雄之妻，一定是趙孟頫的長女或次女，假設為次女。」他認為阿彪是指趙孟頫長子趙亮，也就是說孟頫結婚後第一年生亮，次年生雍，再後生由晢。又以史書未曾提到趙孟頫有前妻為由，認為管道昇便是趙孟頫的惟一妻子[64]。

我認為此說不能成立，因為它忽略了趙雍「自書詩詞」，而將「德璉姊丈」改稱「德璉妹丈」。

[64] 參見陳高華《元代畫家史料》，頁173。

按古時「丈」是尊稱，故不能稱妹妹的丈夫為「妹丈」！趙文假設管道昇第一、二胎皆生男，後六胎皆生女，雖不無可能，但終嫌證據不足。趙文又忽略了趙孟頫的幼女。據翁同文的考證，趙孟頫還有一位女婿姓韓。沈夢麟《花溪集》卷二有〈題沈思敏藏山水圖〉一詩，首句云：「會稽儒者韓徵君，渠是魏國趙公之外孫。」❻此韓徵君之父自然是趙孟頫的女婿。趙文認為此說不能成立，因為趙氏幼女早卒。今考趙氏長子亮死於趙氏六十歲（實歲五九）那年，即一三一二年二月十三日，而幼女卒年在其後。趙氏致中峰明本書札之中有兩封提到幼女之亡：其一云：「孟頫不幸，正月廿日幼女夭亡……兼老婦鍾愛此女，一旦哭之，哀號度日。」其二云：「老妻以憶女，殊黃瘦……」二札皆不著年份，但由「老婦」、「老妻」二語看來，幼女之卒在管氏晚年，約一三一三年至一三一七年之間。

假設是生於一二九三，死時已二十多歲，早可結婚生子矣。

我初撰此文時，剛好拜讀《文物》上趙志誠先生的大文，直覺地以由晢為趙孟頫的女兒。因此建立出這個表來：

1.長子：死於1312
2.長女：適強文寶
3.次女：適費雄
4.三女：適李元孟
5.四女：適德琏
6.五女：適劉某（遠師？）
7.次子雍：擅畫
8.六女由晢：適韓家
　（死於二十餘歲）
9.三男奕：擅畫
（此表 6、7 可能對調，8、9 也可能對調，但其他諸位的次序皆已固定。）

後來越想越覺不恰當。因為由晢及其丈夫稱由晢的姊姊的丈

❻上引翁著，頁147。

元氣淋漓

夫只能稱姊丈，不能稱舅。「舅」於古時候，用於母之兄弟或妻之兄弟，不能用於姊夫或妻之姊夫。所以由皙的身份有兩種可能：第一是王國器的妹妹，於家書中代其夫稱其兄弟為舅。但此說不能成立，因為他不能對自己的兄長一下子稱「哥」（二哥），一下子稱「舅」。所以只有第二種可能，那便是王國器的甥女，也就是王國器的姊妹之女。她比趙雍小一輩，茲將趙、王二家的關係表列如下：

由此表看來，由皙的書札與趙雍無關，但如果趙雍與王國器的妹妹結婚，成為親上加親的關係，那麼由皙便是趙雍的女兒。要考證趙雍的生年還得根據〈趙文敏公神道碑〉和趙雍〈自書詩詞〉。那麼，如果管氏是趙孟頫的惟一妻子，即使管氏結婚之後一年生一胎，趙雍的生年最早也要推到一二九六年，那麼一三一一年（至大四年）時趙雍最多也不過十五歲。再看趙孟頫題仲穆畫：「……昨自杭回，道經茅山西墅……

山下有乘駿馬者，出沒於其間，乃天然一圖畫。心有所得，以目疾未愈，不能舉筆，因命子雍代之。至大四年五月既望識于鷗波亭。」**⑥** 或云此文獻與趙氏行蹤不合。但考趙氏於一三一一年十月十九日才離開吳興，所以說五月在杭州並無不妥。那麼假設趙雍生於一二九六年，則一三一一年只有十五歲。以此稚齡為父代筆雖非完全不可能，但可信度很值得懷疑。

再說假如長子趙亮是管氏親生子，怎麼二十歲去世時管氏無絲毫悲傷的表現，而幼女二十來歲夭亡時卻使她日夜哀號？這在古代重男輕女的社會裡是不可想像的。何況在古代以趙孟頫的家世，三十六歲才初婚是不太近情理的事。所以我認為孟頫在娶管氏之前應有先娶他氏；管氏只生二男一女，其餘都是趙氏前妻所出。史上不載此前妻的理由，很可能是因為她所生的獨子早卒，無子可傳，趙家香火直接由管氏

所出的趙雍繼承的緣故。

那麼趙雍生於一二九〇年是比較可靠的說法，但是由於古人對生年的記載時常有誤，再加上中西曆的換算，一年之差在所難免，不宜過分拘泥，應知此虎年也可以跨入一二九一年。

趙雍承其父蔭而得官。大約在一三二七年出守昌國、海寧（在江蘇和浙江）二州。但是為時多久，實際職務如何，都無詳載。至元年間（1335-1340）曾被皇帝詔見，使他感到非常榮幸，張羽（1333-1385）特為作記云：

至元天子親召見，徒步便賜中書郎。奏圖每得天顏喜，盛以金匱白玉堂，遂令世人爭貴重，門戶雜遝如堵牆**⑥**。

⑥ 汪砢玉《珊瑚網》，成都古籍書店版，卷八，頁911。

⑥ 張羽《靜居集》卷二。收入陳高華《元代畫家史料》，頁173。

元氣淋漓

至正初元年（1341）再度應召，赴京彩繪新作便殿臺閣。在他赴京途中，經揚州拜見一個王子時，見其宮室花園美妙，於是作畫以記之。雍死後於至正癸卯（1363）由收藏者持請劉仁本題跋作記❻❽。

趙雍可能因畫藝受賞識而入集賢院為「集賢待制」。在集賢院的生活是「吳興小趙精天機，出入內府閱秘奇」❻❾。在至正年間，他還曾受詔到淮安蒐集案牘攜回北京焚燒❼⓪。又曾為同知湖州總管府事。由此可見他至正初還有相當高的官位。可是張雨卻有「雍初騰踔晚一蹶」之嘆❼①，而此仕途的轉捩點可能在一三五二年以後。因為據趙雍一三五二年所作「駿馬圖」便是被一位名叫元卿的相公收藏，而據史伯格（Jerome Silbergeld）的考證，元卿是元末當大官的一位蒙古人。此人原名叫孛顏忽都，泰定四年（1327）登赤榜賜進士。出身謀官二十年，官至江浙宣政院判。為

人有氣節，在官廉直，遇事善持論裁。學問淵博，「極經史、諸子、百家、古詩人騷選、樂府、歌行。出語務追古人。」至正壬辰（1352）劉福通紅巾之亂發生後，受命為總制浙之三關理戎職，頗有成就。三年後忽以謗去官，時為一三五五年。同年在杭州見到楊維楨。不久便因中風去世。死後月餘，由其子向楊乞作墓誌銘一篇。在銘中楊自稱與元卿同年，則元卿生於一二九六年，死於一三五五年❼②。

假設「駿馬圖」是趙氏畫來送給元卿，那麼他在一三五二年與蒙古大官仍有交往。但自元卿失勢之後，他的仕途也一落千丈。退出政壇之後，隱居杭州寄意於丹青。他與同郡詩人貢師泰有交往。己亥（1359）秋某日由

❻❽ 劉仁本《羽庭集》，卷六，參見陳高華《元代畫家史料》，頁173。
❻❾ 楊維楨《鐵崖詩集·丙》，參見上引陳高華書，頁177。
❼⓪ 見上引史伯格文，p. 174。
❼① 同❻❼。

貢出面邀集趙雍與王逢餐敘於湖山真館。王隨後作詩記之曰：「魏國佳公子，烟波小釣徒；偶同觴詠樂，得寫櫂歌圖。林木巢春燕，叢祠嘯火狐；終焉隨蹈海，不敢嘆乘桴。」❼❸其卒年可由王逢《梧溪集·趙待制畫為邵臺掾題》一文推之。王文有句云：「既邊報急，聞趙（雍）亦歸雪上以卒。」❼❹由王文知此事發生在己亥（1359）以後。而所謂「即邊報急」應是指一三六○或一三六一年的戰事。故推知趙雍死於一三六二年前後。趙氏文學著作有《趙待制遺稿》一卷，收數十首詩，見《知不足齋》本。又《元詩選·松雪齋集》後附十餘首趙雍詩❼❺。

二、穩健細緻的工力

趙雍自幼耳濡目染，學習書畫有特別優越的環境。至大四年（1311）趙雍二十二歲時已能為其父代筆❼❻。

元氣淋漓

趙雍的傳世畫跡有十餘件，真跡約十種❼❼。題材分山水、鞍馬、墨竹、設色蘭竹四大類。在

❼❷楊維楨〈元卿墓誌銘〉全文如下：元卿，名孛顏忽都，國族也。泰定四年，登赤榜賜進士。出身以某官二十年，官至江浙省宣政院判。其為人有氣節，在官以廉直稱，遇事善持論裁，人倚為平。擢第後，盡合所為。文博極經史、諸子、百家、古詩人騷選、樂府、歌行。出語務追古人。至正壬辰，紅巾寇亂江南，元卿官歲滿，以本省檄起總制浙之三關理戎職。巖巖有風，采薪賊藏草間者，必施□得七（之），必劃殄悍無育。邑安，集邑遺民，民倚之為藩衛，歸之如父母。閱三年，忽以謗去官，遇杭見余。無幾病風，竟不能出語，卒。卒于臺某所。踰月，其子武童與其門吏始余蔡某臺山微墓銘。余與元卿同年，不得辭，銘曰：十夫揉椎，婁至按，機一語所畏，無翼而飛，卒至於□而病，病而瘖，瘖而死。吾子元卿乎，何悲！（本文錄自上引史伯格的論文）

❼❸王逢《梧溪集》卷三。參見陳著《元代畫家史料》，頁171。

❼❹王逢《梧溪集》卷三。參見陳高華《元代畫家史料》，頁169-177。

❼❺同上。

❼❻同❻❸。

各類之中風格還算統一，要皆以清秀寧靜勝。茲先論其山水畫。最早的一幅是一三四二年的「採菱圖」(圖八七a、b)❼⃝。該圖實際上是一幅山水畫，屬一河兩岸布局，構圖平平，近景作三角形斜坡，上有二大松二小松，一棵混點樹和一棵夾葉樹。坡腰處，樓房三棟，圍成一個院落，左側小坡的岸腳二疊。中景是水域，可能代表一個大湖，中有小艇四艘，皆作水平擺置。遠景有董源式的山峰三座，山峰甚低，山腰無雲氣。山腳為水平線。畫上半段為空白，左側有款一行：「至

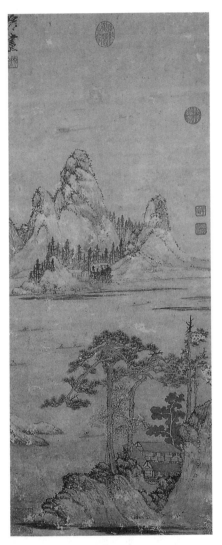

圖八七a、趙雍　採菱圖，
　　　　紙本淺設色，
　　　　軸，107.6×35.1公分。
　　　　臺北故宮博物院藏。

❼⃝除下文所討論諸圖以外，尚有下列
　數件：
　　A.「秋林遠岫」，團扇，無款，鈐朱
　　　文印「仲穆」。圖見徐邦達《中國
　　　歷代繪畫圖錄》，頁340。
　　B.「小春熙景」，軸，絹本，縱155公
　　　分，橫 75.5公分。款「吳興趙
　　　雍」。（臺北故宮博物院）
　　C.「江山放艇圖」，軸，絹本，縱
　　　160.6 公分，橫104.9公分。無款字
　　　印記，詩塘有董其昌跋：「趙仲
　　　穆江山放艇圖真跡」。
　　D.「溪山寒林圖」，紙本扇面，有「仲
　　　穆」二字款，但畫、款皆可能不
　　　真。（瑞典遠東藝術館）
❽⃝「採菱圖」款「至正二年十月望日
　仲穆畫」，下有「仲穆」一印。由此
　款知作於西元1342年。

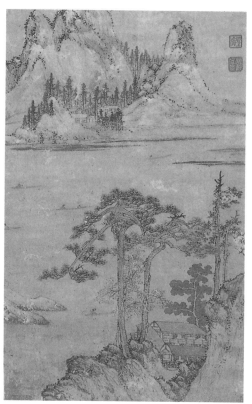

圖八七 b、趙雍　採菱圖（局部）。

正二年十月望日仲穆畫。」清朝
乾隆始於右方巨大的空白補上一
首詩。

　　圖上的「雙松」造型得自其
父大德七年（1303）的「重江疊
嶂」，而山石畫法得其父所詮釋的
董源筆法。所以這一幅畫與趙孟
頫風格是一脈相承的。現在拿來
與趙氏作品比較，立見其間高

下。首先，「雙松」的處理，孟
頫的樹幹與枝葉有明顯的濃淡變
化，前後感強，且有凝聚力。趙
雍之作則顯得平淺，而且夾葉樹
也不太自然。再就山石言，若與
孟頫之「洞庭東山圖」相比，趙
雍之作主要是以正立的錐形山和
水平山腳為構圖母題，故是絕對
平衡。反之孟頫之作近景小坡，
中景大山作巨石狀，山腳不作水
平線，這不太穩定的佈局靠其上
方的四行題字來平衡。這種佈局
對視覺有挑戰性，有一種神奇的
力量喚起觀者心靈深處的審美感
知的再反省，所以境界較深，也
因此比較耐看。這項特質也表現
在有名的「二羊圖」。我想這種不
穩定的平衡可以說是趙孟頫的特
色，能達到這個境界正有賴於詩
的啟發，趙雍的「採菱圖」顯然
在這方面有所未逮。

　　趙孟頫所特有的「對比平衡」
和「動態平衡」即使在一些細節
上也是很明顯有趣的，這只要把
他的扇面山水「泛舟圖」（圖八

元氣淋漓

八)或「鵲華秋色」（今藏臺北故宮博物院）中的小艇拿來與趙雍的小艇相比便可一目了然。孟頫的小艇雖然不計較人船的比例，而且一頭高一頭低，但效果很好，換句話說，他把東西畫活了。

當然趙氏父子之間的差異猶不止於此，在筆墨上也有一段很大的距離，孟頫的筆力頗強，變化多，而且深厚。反之趙雍之作以乾筆皴擦，雖然鬆秀有清趣，但變化少，也顯得單薄。然而趙雍之作有其獨特的清秀寧靜。因此儘管趙雍採取了較乾的文人畫筆墨，他那平穩寧靜的可遊之境還保存一些北宋院體畫的特色。

趙雍似乎也意圖突破這個限制，所以向吳鎮學習。這項努力的結果產生了「溪山漁父圖」(圖八九) ❼⑨。它的布局方式和筆墨皆極似吳鎮一三四二年的「漁父圖」（圖三九，藏臺北故宮）。這裡有比較多的濕筆和更有力的筆觸。而兩隻釣艇的畫法取自吳鎮在上海博物館的「漁父圖」長卷。由於受吳鎮的影

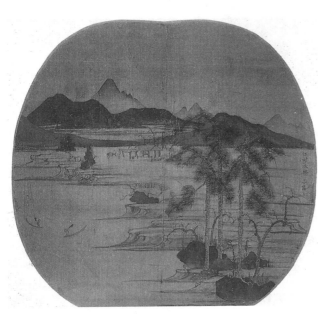

圖八八、趙孟頫　泛舟圖，
　　　絹本青綠設色，扇面冊頁，28.6×30 公分。
　　　美國克利夫蘭博物館藏。

❼⑨「溪山漁父圖」，立軸，屬吳鎮風格。有「仲穆」印一方，但無年款。圖見*Eight Dynasties of Chinese Painting*, p. 106.

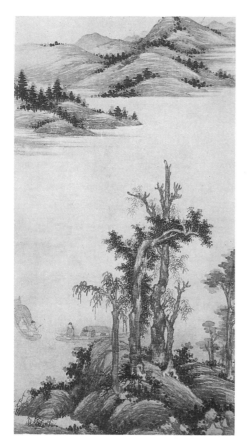

圖八九、趙雍　溪山漁父圖，
絹本淺設色，
軸，86.4×42.5 公分。
美國克利夫蘭博物館藏。

我們也可以將他們的這類作品拿來比較。趙雍傳世的馬畫以「挾彈遊騎圖」較早，作於一三四七年[81]。另有「春郊遊騎圖」(圖九〇)，大約也是這個時期的作品[82]。二圖的佈局概念相似，都是以近景平地與大樹為主的平遠格式，中隔小溪，遠岸有一抹小山，青綠設色，寧靜高雅。

[80]「松溪釣艇圖卷」，小橫卷，款1360年。圖見徐邦達《中國歷代繪畫圖錄》，頁337。

[81]「挾彈遊騎圖」，軸，款1347年。紙本，縱109公分，橫46.3公分。畫一烏帽朱衣人騎黑花馬，手挾彈弓，回顧身後一株大樹。左側空白處有趙雍款。右上角有逎賢長跋，將畫中人比喻為唐朝長安少年。此畫以靜態的垂直元素構圖，表現出寧靜端莊的趙雍本色。圖見徐邦達《中國繪畫史圖錄》，頁339。元朝鄭真《滎陽外史集》有〈題挾彈遊騎圖詩〉，然不知是否即指此圖。詩云：「宋李伯時畫馬，人謂其洞入馬腹，若吳興趙氏仲穆所畫，生動意態尤為神品，伯時不專美於前矣。今觀『馬上挾彈圖』偃仰步驟，殆寓畋游之戒，觀若當於意外求之，毋徒以畫言也。」參見上引陳高華《元代畫家史料》，頁175。

元氣淋漓

響，他晚年的用筆也變得比較開放有力。其「松溪釣艇圖」是一三六〇年（七十二歲）的作品，用筆已放，只是略趨粗糙刻露，預示了明朝畫的走向[80]。

趙氏父子皆喜歡畫馬，所以

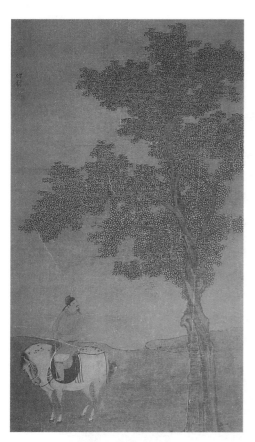

圖九○、趙雍　春郊遊騎圖，
　　　　絹本設色，軸，88 × 51 公分。
　　　　臺北故宮博物院藏。

頗為自然，似是仿一幅傳為韓幹
所作的「雙馬圖」，而樹後一匹作
舉足奔跳狀的馬則做傳世的韓幹
「照夜白」。背景的小山，畫法與
上述「採菱圖」相似。但整幅畫
的布局則令人聯想到五代、北宋
初的巨碑式風格。

　　此圖右上方有款云：「至正
十二年歲壬辰春二月仲穆畫」，故
知是作於一三五二年，時趙雍約
五十三歲。畫成後為一位名叫元
卿的相公所得，乃持請劉庸和王
國器作跋。劉跋後半云：「我觀
仲穆運神妙，胸次造化真難摸；
孫陽去世王良遠，孰肯與之分賢

第三章　院體畫之蛻變

213

但是趙雍這一類的畫當以一
三五二年的「駿馬圖」(圖九一)
最佳 ❽。圖中平地上有黑馬、白
馬各二匹，灰馬一匹。另有一個
矮小的老圉人據地倚樹假寐。其
馬匹的造形似皆有來源，如那兩
匹一白一黑摩肩擦頸的馬，動作

❽「春郊遊騎圖」款「仲穆」，鈐一印
但漫漶不清。左邊幅有董其昌跋
云：「趙仲穆此圖乍披之以為子昂
學六朝人筆。若不著款印，便足亂
真。第非勝父耳。」約作於1345年。
圖 見 *National Palace Museum
Bulletin*, Vol. XVII, No. 3 & 4 (July-
Oct., 1982), p. 24.
❽「駿馬圖」有趙雍款：「至正十二
年歲壬辰春二月仲穆畫」，1352年。

圖九一、趙雍　駿馬圖，
　　　　絹本重設色，軸，186×106 公分。
　　　　臺北故宮博物院藏。

愚。元卿好事極古□，商堂靜玩誠歡娛。」王跋內容比較豐富，云：

畫馬歌為元卿相公題：
長林濃陰翠如織，奚官假寐坐擁膝。（此二句描寫趙雍的畫）
天池初浴汗血駒，長楸乍御奔星翼。（想到周穆王西征時用長楸駕御汗血駒，馳騁有如彗星之快）
東風漫天莎草青，長嘶齕草霜蹄輕。（描寫汗血駒在沙漠草原上吃草的情形）
雄姿不受圉人摯，猛氣先空冀北群。（描寫汗血駒英勇的性格，牠的猛氣遠超過冀北的群馬）
海寧史君志飄逸，羲獻傳家世無匹。（此處談到此畫的作者海寧史君趙雍：他的心志飄逸，有王羲之、王獻之一樣的家世，舉世無雙）
花影簾垂白日間，興來點彩摹神蹟。（他在花影簾垂的日間，興來就拿起彩筆來摹寫傳世名蹟）
風鬃霧鬣群龍翔，五花爛熳吹綠香。（畫出了風鬃霧鬣的一群龍馬，五花馬的花紋斑斕，放出綠香來）
世間神駿有如此，疑與飛電爭騰驤。（世間那有像這樣能與飛電爭快的馬？）
吾聞曹霸善畫骨，畫肉晚自韓幹出。（此二句追溯畫馬的歷史：曹霸善畫瘦馬，韓幹善畫肥馬）
公麟貌得鳳頭驄，意匠慘澹殊彷彿。（此描寫李公麟畫馬）
只今淮甸塵飛揚，安得致此真乘黃。（於此王氏想到當時淮河流域的紅巾黨之亂，感慨但願世上有真乘黃。此所謂乘黃當是一種大力獸，也是祥瑞的象徵）
臂槍挽弓三石強，金作僕姑射天狼。（此描寫真乘黃的英勇和力量，一手舉槍，一手彎

弓，力能舉三石重；以金（銅）作劍（僕姑）去射下天狼星）

功乘歸牧華山下，賣劍買牛禾滿野。（等功成之後歸牧於華山下，賣掉劍買幾隻牛來耕種，使稻禾遍地）

聖壽萬歲歌太平，河清海宴銷甲兵。（皇帝萬歲歌太平，海晏河清，不動干戈）

吳興王國器德連父。

王跋起首有「畫馬歌為元卿相公題」，後自署「王國器德連父」。在元朝有不少人叫「元卿」或「玄卿」，又元與玄通。此所謂「相公」者，或疑為宰相。因為正如周亮工所說：「前代拜相者必封公，古謂之相公。」然而古代伶人之別稱也是相公。《北夢瑣言》云：「晉相和凝少年好『曲子相公』……本借『曲子相公』之語以呼伶人。後因沿稱為相公耳。」又《通俗編仕進》說：「今凡衣冠中人，皆僭稱相公；或綴以行次曰大相公、二相公。」

而《道山清話》更云：「今嶺南人見客，不問官高卑，皆呼為相公。」清朝宮廷大太監也稱相公。如此一來此「相公」不必定是宰相，何況元朝宰相從未找漢人去做。

我曾經懷疑此元卿很可能便是擁有李衎「四清圖」的王玄卿。李衎「四清圖」上的元明善跋首句云：「玄卿□哦子昂詩，手持仲賓墨竹枝。」再參照上述的劉庸跋之「元卿好事極古□（怪？）」一語來看，元卿很可能是一個曲家，也是個伶人。今知題李衎墨竹的元卿姓王，假設它與趙雍卷上的元卿是同一人，則此人叫王元卿。他在一三〇八年能與趙孟頫和元明善等大人物交往，年紀至少也得二十來歲，故一三五二年時他的年紀為七十歲左右。此人可能便是《國朝文類》所載的王元卿[84]。後來讀了史伯

[84] 見《國朝文類》（收入《四部叢刊珍本》）卷五六，頁514。

格的文章又找到另一位元卿，他便是本文首段介紹的蒙古大官元卿。將各種資料比較之後，殆以後者較有可能。

王詩由趙雍的畫想到周穆王的汗血駒，再想到趙雍的畫藝，接著感慨世間無此神駒。再想到史上畫馬名家曹霸、韓幹和李公麟。然後又感慨世局干戈，難得有能挽弓射天狼的真乘黃。史伯格認為自此段以下是在歌頌元卿之出師鎮壓劉福通的紅巾之亂，因為一三五二年正是元卿移師江南之年。此說應屬可信。由劉跋可知當時趙雍仍然在世，而王國器即王蒙之父，也是趙孟頫的女婿，與趙雍同輩，今於妻舅趙雍的畫上自稱「德連父」，則其年歲必大於趙雍不少。

若取趙雍此圖與趙孟頫的鞍馬人物相比，無可諱言，趙雍已學到他父親的用筆和設色，但造境與創意都不及其父。趙孟頫傳世的鞍馬不少，著名者如「調良圖」(圖九二)構圖簡單，筆法洗鍊，似李公麟，其人馬的姿勢皆出於李氏的「五馬圖」。但此圖特別以順急風飄拂的馬鬃、濃鬚和衣袍表現強烈的風勢。圉者與馬匹一樣是身體向右，而回頭逆風遠眺，舉手扶帽，充滿動感，迨取氣韻生動之形質也。

趙雍的「紅衣蒙古人與黑白馬」（圖九三）❽倣李公麟的「五馬圖」之一，略作變化。此可與「趙氏三世人馬圖」中趙孟頫所畫的一段作比較，後者大膽地把馬匹畫成白身黑駿，加強對比性。而且使身體轉成四十五度角，增加空間的深度與動感變奏。趙雍的人馬比起來就單純多了。

另傳世有「牧馬圖」（圖九四），今藏上海博物館❽，雖然基本概念還是與「駿馬圖」一樣，

❽「紅衣蒙古人與黑白馬」。圖見 *National Palace Museum Bulletin*, Vol. XVII, No. 3 & 4 (July-Oct., 1982), p. 14.

❽「牧馬圖」，款「仲穆」，圖版見陳高華《元代畫家史料》附圖8。藏處不詳。

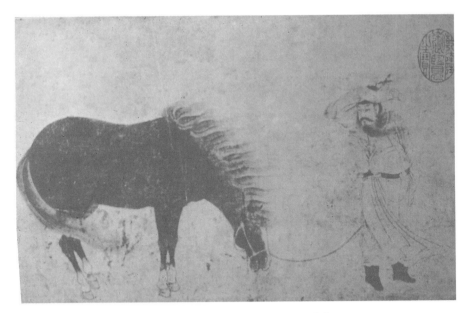

圖九二、趙孟頫　調良圖，紙本墨繪，冊頁，22.7×49 公分。
　　　　臺北故宮博物院藏。

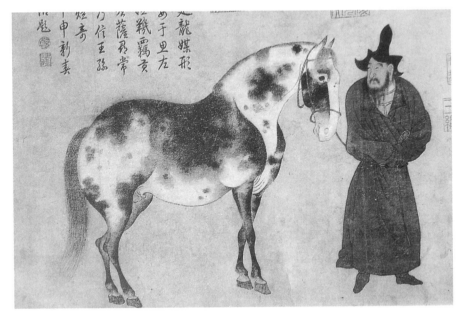

圖九三、趙雍　紅衣蒙古人與黑白馬，款1347年，
　　　　紙本重設色，卷，31.7 × 73.5公分。
　　　　美國弗利爾美術館藏。

也是近景平地巨樹，隔岸微露低丘，在近景平地上畫馬與一位坐在樹下的圉者。但是人馬動作、姿態變化多，大松樹也強勁有力，尤其是松枝向四方伸張，頗得李郭派的精神。那隻奔跳的黑馬與巨大的黑松在畫面的中軸線附近凸顯有力的主題。雖然寧靜之境不如早期之作，但力感之呈現已近明朝職業畫派。

圖九四、趙雍　牧馬圖，絹本設色，軸，上海博物館藏。

趙雍畫竹傳世者不多，有設色「蘭竹圖」一件，絹本，高74.6公分，寬46.4公分，近景坡石學其父以側筆鉤皴，加上快筆乾擦。但厚度不如。蘭花用花青加汁綠，竹幹一株，作"S"形，以深墨出之，加仰枝仰葉，效法文同，清秀有餘，厚度略遜。或為中年之作 ❽ 。

另一件是戲作的小幅墨竹，今與趙孟頫、管道昇的墨竹裱在一卷，世稱「趙氏一門三竹圖」。孟頫一圖作於一三二一年，管氏一圖無年款，但知管氏死於一三一九年，故此圖早於孟頫一圖。趙雍一圖亦無款，但筆墨頗為老練，大概要晚於一三二一年。畫竹一竿由右下向左上斜出，竿雖細，但有飛白現象，焦墨介字出葉，起筆圓，行筆平穩，收筆藏鋒，短葉如點，極有書趣。畫法頗似孟頫的「窠木竹石圖」（圖二

❽ 著色「蘭竹圖」，軸，圖見《淪陷中國大陸的名畫》，圖124。

219

八），亦因為如此，王穉登題跋說：「文敏每畫神來，輒以名其子。此一枝焦墨，似非仲穆手作，當即阿翁捉刀。」[88]然而詳審其簽名用筆習性與竹葉的用筆相似，不太可能是「阿翁」捉刀，再看竹節畫法，橫筆從節間跳出，與趙孟頫或管道昇的筆法不類，倒有吳鎮的影響，故屬元朝中葉以後的風格。其實趙雍此幅墨竹，粗看很像其父之作，但真正的筆觸和佈局的張力都還是有所不逮。

由上述的分析可知趙孟頫善用奇險，用筆亦崎嶇多韻，趙雍則溫潤平穩，守成有餘，創意不足。這一特點也可以從他們的詩作中看出來。茲以《元詩別裁》所收的四首絕句為例做點說明吧[89]！請先看趙孟頫的〈絕句〉：

春寒惻惻掩重門，金鴨香殘火尚溫。燕子不來花又落，一庭風雨自黃昏。

第一句是寫景，其景近，其象實，很有親切感。第二句還是寫景，但以景喻情，寓清愁（離愁）。第三句寫思，其景遠，其意虛。第四句以「一庭風雨」帶出險境。以「自黃昏」表出空靈之境。再看趙孟頫的另一首詩〈東城〉：

野店桃花紅粉姿，陌頭楊柳綠烟絲。不因送客東城去，過卻春光總不知。

此詩的格調與上一首基本上是一樣的，都是由實景而情景，最後都以空無之境收尾。但是這一首的第一、二句對比性更加有戲劇化。分析過趙孟頫的詩之後，我們再來看趙雍的詩〈暮春〉和〈初秋夜坐〉：

[88] 見李鑄晉「趙氏一門三竹圖」，香港中文大學出版《新亞藝術史集刊》，頁261。

[89]《元詩別裁》（清朝張景星、姚培謙、王永祺選編），中華書局出版，頁109。

綠陰庭院碧窗紗，半卷珠簾映晚霞；芳草萋萋春寂寂，東風吹墮落殘花。

月明如水侵衣濕，臺榭沈沈秋夜長；坐久高僧禪語罷，澹月相對玉簪香。

這兩首詩與其父之詩第一點不同是聲韻比較平而單調，用詞不夠清新。若再進一步分析，則可見趙雍的詩從頭到尾都以寫景為主，在景中寓清愁之意。而且都以近景為基調，沒有其父之大開大合、空靈造險之境。譬如取孟頫的「野店桃花紅粉姿」與雍的「綠陰庭院碧窗紗」來比較。前者「野店桃花」為鄉野之景而「紅粉姿」引出高貴美女的意象，兩者形成有趣的對比。而趙雍的詩，「綠陰庭院」與「碧窗紗」在意象上是同質性的，沒有飛躍的高蹈。宗白華在《美學與意境》一書曾引尼采的話指出：「藝術世界的構成由於兩種精神：一是夢，夢的境界是無數的形象（如雕刻）；一是醉，醉的境界是無比的豪情（如音樂）。」[90]如果以這個理論為基礎，我們可以說趙孟頫是既能夢又能醉，而趙雍則只能夢不能醉。

現在總結趙氏父子的成就，我們可以說趙孟頫的創造力極為旺盛，喜好詩性的奇險與朦朧，而趙雍則相當保守穩健。早期的作品帶有較強的北宋院體畫的性格，晚年略為開放，但氣度略顯得侷促。因此總的說來，子不如父是無法否認的事實。

三、藝術傳承的問題

我國歷史上有許多父子檔畫家，有少數是子勝於父者，如陳琳之於陳珏或盛懋之於盛洪，也有少數是父子旗鼓相當，如李思訓、李昭道，但大部份是子不如父，尤其是一代大宗師的子輩都

[90] 宗白華《美學與意境》，頁230。

無法躋於大成。所以所謂「一代不如一代」也就成為畫史上的一條定則。而且子輩的特點（不一定是缺點）是工夫不差，但乏創意；秀潤有餘，但壯氣不足。這裡一個嚴肅的問題是，為什麼會發生這種現象？難道真是命定「富不過三代，才不傳三世」，抑或文人畫的本質所使然，或我國傳統的藝術教育有問題，或文化傳統的大環境所控制？我想這是一個很複雜的問題，不是三言兩語所能釐清的。但作為一種初步的探討，我想提出一些不成熟的看法（應該說是問題重於結論）供大家繼續研究討論。誠然有不少藝術批評家認為藝術家的天分是與生俱來，非勤學所能致。宋人郭若虛說：「六法精論，萬古不移，然而骨法用筆以下五法可學，如其氣韻，必在生知，因不可以巧密得，復不可以歲月到，默契神會不知然而然也。」[91]明初練安認為畫藝的成就不能只靠名師的傳授，因為所能言傳的是

技巧，至於境界之高低則必須靠個人的修養，即所謂「雅人勝士，超然有見乎塵俗之外者」才能達到至高境界[92]。假如我們把趙孟頫畫藝的成就看作對「氣韻生動」的把握，或對詩境的開拓，那麼他這個天分是「生知」，他的才氣或者就像他的馬一樣「昂昂龍種氣如虹」[93]，亦即所謂不世出之才，故不可傳授，當然父不能傳子，子不能傳孫。然而作為一個傑出的藝術家除了天分之外，後天的修養與訓練也很重要——它對我們探討藝術教育尤其重要，故擬再作申論。

作為一個文人畫家必須考慮：第一、如何使筆墨能恰如其分地表現畫家的「人」？第二、如何發掘「人」的超凡本質？前

[91] 郭若虛《圖畫見聞誌》，參見俞劍華《中國畫論類編》，頁59。
[92] 練安《子寧論畫》，參見俞劍華《中國畫論類編》，頁98。
[93] 燕山哈珊沙語。見汪砢玉《珊瑚網》下冊，卷八，頁905。

元氣淋漓

者要靠技法訓練，傳授不難；而後者屬先天的稟賦和後天的人文修養，必由畫家自己去體悟。宋朝郭若虛指出：「人品既高矣，氣韻不得不高，氣韻既已高矣，生動不得不至。」❾❹這意思是技巧可學，但人品不可學，它必以「生知」為基礎加上後天的培養。這裡所謂「人品」不應該局限於道德規範。自古以來人們一談到人品，道學之士總是以儒家的道德標準來衡量，若不忠不孝之人，其人品必低劣，畫亦無足觀；道家則謂「超然世外之思」才是人品的要項；禪家卻以沈思靜慮為人品之極則。我認為這樣的界定「人」都顯得太過狹窄，因為單憑這些標準來檢驗歷史上的名畫家（包括趙孟頫），必然很多人不能過關，而在這項檢驗中能過關的畫家又大多不是名家。

誠然，文人畫是人生的藝術，畫家為人生而藝術，不是西洋傳統的為藝術而藝術，所以它表現的是畫家的人生觀和情操，筆墨中流露的是畫家自身的超凡性格，以及由此性格而生發的超凡想像力和形象感。這超凡性格也是畫家人品與學養的極則。郭思在《林泉高致》說今人的畫不佳的原因是：「所養之不擴充，所覽之不純熟，所經之不眾多，所取之不精粹。」❾❺此說所涵蓋的範圍包括人生經驗、學養、修養、技法訓練、感性素養等等。

問題是大畫家的子輩有的是修身養性的時間，古蹟名畫隨手可得，不應覽而不純熟，或所見不多，何況名師在堂，所取亦無不精粹之理。其所以不如者，何哉？或者我們應該再補上三項：「所學之不多樣，所思之不精廣，所歷之不艱辛。」

第一項是藝術教育方法的問題。一般說來在父親餘蔭下長大

223

❾❹ 同❽❼。
❾❺ 郭思《林泉高致》，參見俞劍華《中國畫論類編》，頁636-637。

的第二代畫家，很容易就近取法。由於對父親的崇拜心理，看不起其他畫家，故多只學父法，未能廣學他家之法。這就成為學徒式的教育，為人父者亦愛子心切，不忍心看兒子獨自暗中摸索，所以乃求捷徑，傳授所謂家傳秘法，結果所學愈來愈窄。

第二項是社會環境的問題。大畫家的第二代在社會上，常受到不當的奉承讚譽，這些讚譽主要是看在父親的面上，而且特別指向繪畫技巧，經常拿來與父親比較，無形中把兒子局限在父親的模子裡頭。而更嚴重的是許多人，包括親朋好友都喜歡奉承，為父子畫家作詩誇讚，使年輕人飄飄欲仙，以致於在技術上早熟，思想上貧血。

第三項可能也是最基本的問題是：作為大畫家的子輩很容易以模倣代替創作，缺乏自己摸索

的機會，因此往往以學習技法當作學習繪畫創作的全部。這種現象在古代以父權為中心的家庭中尤其嚴重，他們往往被要求去負擔起承繼家法的重任，創新反而是被看成背叛傳統。加以他們生活無憂無慮，身心從未受磨鍊，無法體會人生的真諦，因此這些溫室裡的畫家總不如那些在江湖中討生活的畫家那麼有創意。

正因為如此，第二代畫家在歷史上的地位也顯得特別脆弱。一般史家也往往對他們有微詞；譬如，當看到比較好的馬麟便說是馬遠代筆❾⑥，比較好的趙雍便說是趙孟頫捉刀。或看到趙麟傳世畫跡太少便說是趙雍把趙麟的畫題上自己的名字送人。作為一個大畫家的兒子自出生到死後都命定要背負著很重的包袱；水晶宮裡的佳公子永遠要住在水晶宮裡，豈不哀哉？！

❾⑥馬麟：「人謂馬麟不逮父，猶夏森之於珪也。遠愛其子，多於己畫上題作馬麟。」

第四節　元朝的畫工畫

——畫工畫的蛻變與衍續——

終有元一代，在我國繪畫領域中，畫工畫與文人畫之間的分化，繼北宋蘇軾、文同、李公麟和米芾諸文人所開的風氣之後進一步加劇。許多文人或由於政治因素，或由於風氣所及，競相參與繪畫創作。他們急於佔領畫壇，以儒者、詩人、道人的美學品味，重新界定他們理想中的「高級藝術」——「文人畫」。由於文人意識的作用便有了「畫工」這一分類。

「畫工」顧名思義，是以繪畫為專業的畫家。他們依工時計酬。其作品與詩文雖或稍涉，但無甚緊要。繪畫只作宮室、廟宇、僧舍或私人宅第的點綴。此類畫家為數甚多，分布很廣，足

跡遍及社會各階層：有居宮廷者，有居鄉村者，有事於廟宇者。他們大多登記為「匠戶」，以備隨時接受皇室徵詔。在中央政府的工部下設有匠作院和諸色人匠總管府掌理各類匠藝之作。這些畫工在宮廷和地方上常享有很高的聲望，比較幸運者還載入《元史》或方誌中的「醫卜方術天《元史》或方誌中的「醫卜方術天文」類，惟入於畫史者寥寥無幾。故畫人雖多，卻由於名不入畫史書籍，多數人連「畫工」之名亦無由沾上。

在今人的印象中，凡是非文人畫便是畫工畫。但是在元朝文人看來，「畫工」一詞具有特別意義，即指職業畫家。凡是業餘

畫家皆不稱畫工，那麼「業餘畫家」的「業」就包括很廣了：或官宦、或掾吏、或漁樵、或醫卜、或木匠、或陶藝、或道釋、或商賈。如此一來業餘畫家不一定是文人，畫工畫也不一定就是無詩性的畫。此外，元朝文人用「畫工」一詞與今人的用法稍有出入：第一、他們只承認某些畫工畫的價值；在畫工裡雖然有「文人化畫工」（準文人畫畫工）、「宮廷畫工」和「寺廟畫工」，但惟有前二者可入畫史。所以在畫史中，從事寺廟畫的職業畫家就不入「畫工」之列。第二、他們不認為馬夏派畫家是畫工，因為這些畫家另有本業。下文將就「準文人畫」、「馬夏派」、「宮廷畫」、「寺廟畫」與畫工畫的關係略作分析探討。

一、畫工與「準文人畫」

在元朝文人的心目中有四位著名的畫工，即陳琳、盛懋、王

淵和羅稚川。他們第一個共通點就是傳記資料很少。陳琳字仲美，杭州人。生卒年無可考，一家世代以畫為業。父親陳珏是南宋末年畫院待詔，他自己自幼學畫，可能在父親的指導下學習院派畫。及長曾向趙孟頫請益，接受指點。仇遠《山村遺集》云：「大德五年（1301）秋，仲美訪子昂學士於餘英松雪齋。」此後以畫揚名一時[97]。然而不論他多有名氣，總還是被看成「畫工」。湯垕《畫鑑》首先稱讚陳琳「能師古，凡山水、花草、禽鳥，皆稱至妙，見畫臨摹，彷彿古人。」[98]最後卻補上一句：「宋南渡二百年，工人無此手也。」同樣的評語也被夏文彥的《圖繪寶鑑》所引用[99]。《山村遺集》也將此一觀念表之於詩：「良工苦思可心降，底事文禽不解雙？」在元

[97] 參閱陳高華《元代畫家史料》，頁509。
[98] 同上。

元氣淋漓

朝人給畫工的另一美名是「處士」，所以楊維楨《鐵崖詩集》說：「錢塘處士陳仲美，十年林下寫烟霞。」[100]

　　陳琳的畫跡已少有留傳，其中以臺北故宮博物院的「溪鳧圖」和「溪岸圖」較佳，但也只是小件作品。「溪鳧圖」(圖九五)以一隻體形略為笨重的水鴨為主體。水鴨佇立岸邊，其右下及右上有花草，背景是漣漪起伏的小溪，左上邊有趙孟頫題語：「陳仲美戲作此圖，近世畫人皆不及也。」這一冊頁畫佈局有點侷促，但頗為緊湊，筆墨已無院體畫之工整或拘謹；乾濕並用，墨趣和書法性頗高，是否有經過趙

[99]《圖繪寶鑒》卷五：「陳琳字仲美，玨次子。善山水、人物、花鳥……論者謂宋南渡二百年，工人無此手也。」最後一段顯然是摘自湯垕《畫鑒》。
[100] 同 [96]。

圖九五、陳琳　溪鳧圖，
　　　　紙本淺設色，軸，35.7×47.5公分。臺北故宮博物院藏。

孟頫的潤飾不得而知。我個人則懷疑有幾筆較豪放有力的水波紋是出於趙氏之手。若此筆墨純出陳氏之手，彼應已入文人畫家之流矣。

「溪岸圖」(圖九六)畫一河兩岸，近景一土坡，上加六棵小樹，右側隔岸遠山二疊，構圖簡單至極，今上方中間空白部位有余夢祥、嚴恭和顧瑛三人題詩。顧氏跋指出陳琳畫法得自趙孟頫。誠然此圖特點是用半乾的筆畫石，有屋漏紋遺意。樹幹多直立，幹粗而枝少葉稀，有拙壯之態。山腳多水波紋。凡此皆曾見於趙孟頫的山水畫，如「洞庭東山」、「鵲華秋色」等等。設色之淳厚古樸亦得趙孟頫之秘訣。然布局平平，似乏趙氏之險峭，胸中丘壑不及耳！

盛懋字子昭，嘉興魏塘人，與吳鎮同鄉。生卒年無可考。世代以繪畫為業，父親盛洪甫擅畫。盛懋幼承家學，後以陳琳為

<div style="writing-mode: vertical-rl">元氣淋漓</div>

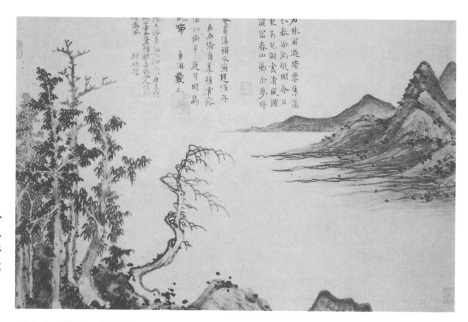

圖九六、陳琳　溪岸圖，
紙本淺設色，冊頁，31.2×47.4 公分。臺北故宮博物院藏。

師。畫山水、人物、花鳥。作品
傳世不少。陶宗儀《輟耕錄》稱
之為「嘉禾繪工」**[101]**。夏文彥雖
然未直接用「畫工」這樣的字
眼，事實上更具體地指明盛氏為
畫工的理由：「（盛懋）始學陳仲
美，略變其法，精緻有餘，特過
於巧。」

　　盛懋傳世畫跡有兩種主要的
風格：一以端莊靜穆勝，頗類趙
雍；一以婉約柔韻勝，為今人所
知的標準盛懋。然無論那一格，
皆壯中有秀，柔中有勁，畫技相
當精湛。前者以臺北故宮所藏的
「松壑雲泉」(圖九七a、b)為代表
[102]。該圖以近景高疊的土丘為
主，其上松林直立，松枝下偃，
松下有五老與書童，三老已坐地
談天，另二老徐行於小徑。人物
用筆細緻生動。畫幅右下角有小
溪的一隅。畫面中段，在松林背
後是一大片白雲，雲上有高聳的
山峰，主峰與左側峰之間有垂
瀑。全圖以大青綠設色，天空亦
染以花青，雖縑素已多斷裂，精

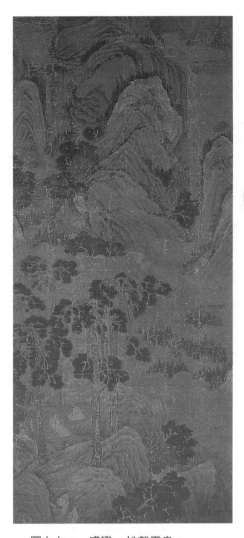

圖九七a、盛懋　松壑雲泉，
絹本青綠設色，
軸，268×110 公分。
臺北故宮博物院藏。

[101] 見陶宗儀《輟耕錄》卷七。
[102] 圖見《故宮書畫圖錄》五，頁57。

圖九七b、盛懋　松壑雲泉（局部）。

移家其中也。江夏黃琳謹
識。

　　此圖以墨筆鉤輪廓，設色淳
厚，特別強調綠色山石、白色人
物、黑色松針之間的對比，立即
令人想起趙孟頫的「幼輿丘
壑」，但布局則出於北宋趙伯駒之
類的院體畫。屬於這一型的尚有
同藏故宮的「溪山清夏圖」、「松
溪泛月」。這一類作品的共同弱點
是遠峰較為空泛無力。

　　盛氏的第二類風格當以臺北
故宮的「秋林高士圖」（圖九八）
為代表。這是一幅相當清秀的山
水畫。作一紅衣高士斜坐林下，
舉頭似是靜聽秋聲，秋林的背景
是小溪及溪上的白雲，雲端巨峰
二疊配以賓峰，主要是捕捉秋天
的氣氛，與前述「松壑雲泉」相
映成趣的有下列幾點：第一、淺
絳設色，但此圖以花青為主調；
第二、筆觸增多，皴筆、苔點、
蘆草、枝葉筆觸明顯；第三、樹
幹瘦長而婀娜，枝葉常隨風取

神猶在。畫上有作者款：「武塘
盛懋」，並有一印：「子昭」。右
上角有明朝名收藏家黃琳以及畫
家陳鑾的題跋。黃氏跋云：

　　　盛子昭畫松壑雲泉圖，層巒
　　　疊嶂，峻嶺崇岡。勃鬱滿縑
　　　而不失清遠秀潤之致。覽之
　　　雲霧澒然。隨几席間，恨不

「秋江漁隱」(圖九九)也是屬於這一類。該圖作一叢雜樹隨風而偃，樹後江中有一文人坐舟前端昂首作吟詩狀，舟後端有船伕搖櫓，若有節拍相應。周圍細竹蘆葦亦隨風飄動。遠岸是二疊

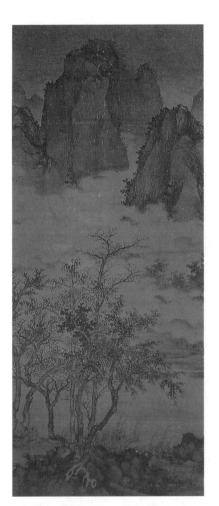

圖九八、盛懋　秋林高士圖，
　　　　絹本設色，
　　　　軸，135.3×59 公分。
　　　　臺北故宮博物院藏。

勢；第四、常見雲彩飛鳥點綴，裝飾性較強。然而也有不少相似之點，如簡化和無力的遠峰，以及優美、正面的主題。

圖九九、盛懋　秋江漁隱，
　　　　絹本設色，
　　　　軸，167.5×102.4 公分。
　　　　上海博物館藏。

山。此畫以風動為主題，表現秋天的情趣，以技巧來說是相當成功的。但是由於是一幅描繪性的畫，筆墨本身的書法性受了限制。盛懋這一類的畫，以柔韻勝，有女性化的特徵。

歷史上雖然說盛懋學自陳琳，但是陳畫筆墨鬆秀，「觸感」較為豐富，構圖簡單，景物造形取其拙趣。反之盛懋的畫，用筆光滑，多渲染，氣氛甚佳，構圖較為複雜，景物多巧，對自然氣氛的營造有獨到之處。

第三位畫工是王淵。王氏字若水，號澹軒，杭州人。生卒年亦無可考。幼習丹青，也受趙孟頫指導。故以古人為師。善畫花鳥、山水、鬼怪。天曆中曾參加集慶寺的裝飾工作，為龍翔寺的兩廡畫壁。《圖繪寶鑒》說：「趙文敏公多指教之，故畫皆師古人，無一筆院體，山水師郭熙(圖一〇〇)、花鳥師黃筌……尤精水墨花鳥竹石，當代絕藝也。」[103]此地未用「畫工」一詞，但來復

《庸庵集》稱他為「錢塘王若水處士」，又袁凱《海叟詩集》有題王淵畫云：「鵓鴿飛廖多急難，睢鳩意圖誠幽閑；乃知良工有深

圖一〇〇、王淵　松亭會友圖，款1347年，絹本墨繪，軸，86.9×49.3公分。臺北故宮博物院藏。

[103]《圖繪寶鑒》卷五。

元氣淋漓

意，不在丹青形似間。」❿由此可見王淵也是畫工。他與陳琳、盛懋一樣原來都是專業畫家，卻因趙孟頫的影響而搭上時代的列車，為自己的畫增添了文人的風味。

　　王淵的作品與陳、盛二家又不一樣。王氏以畫花鳥為主，多以野花、鳥類、棘竹、野石為構圖母題，變化不大(圖一○一)。常見近景一土坡，上立巨石，傍以野花、雙鉤竹、荊棘和鵪鶉或鴛鴦。枝頭上畫上一或二對麻雀或飛或棲。寓意皆為喜慶吉祥，所以成雙成對的雀鳥最為常見。王氏的布局習性是以石塊、荊棘、花樹為主體構成畫的軸心，以枝葉外展啟發疏放感。體大的鳥類聚石旁，小雀鳥則遊棲枝頭，構圖穩重端莊，而且筆墨明淨清晰，頗受趙孟頫工筆花鳥及雙鉤竹的影響，有古典藝術的特點。尤其是重用水墨，洗盡院體畫的鉛華，趨於文人畫的樸素。但由於過分平穩，懸宕之趣不及

圖一○一、王淵　竹石集禽圖，
　　　　　紙本墨繪，
　　　　　軸，137.7×59.5公分。
　　　　　大陸藏。

❿以上二則，參見上引陳高華《元代畫家史料》，頁522‑523。

乃師。

再看羅稚川，元人文集中曾稱他為「畫手」，其意與「畫工」同。揭傒斯題羅稚川「秋蘆群雁圖」云：

> 臨江畫手羅稚川，落筆欲輕趙大年；集賢先生得筆蹟，飛入郎官湖水天。郎官湖水西江上，大別南樓岌相向；黃蘆颯颯樹蕭蕭，中有群鴻正嘹亮。寒影斜陽鸚鵡洲，十年曾此系孤舟；參差禹蹟無人畫，目極江南萬里秋。

此詩是說羅稚川的一幅畫被趙雍收藏，後來傳給一個號為湖水的郎官。郎官攜之遠遊，順西水東來，到大別山的南樓，與揭傒斯一同觀賞。詩的後半是描寫羅氏的畫——那是一幅秋景山水，點綴著蘆葦和鳴燕，引發揭傒斯無限的鄉愁，夢牽江南萬里秋[105]。

羅氏，江西臨川人，畫學李成、郭熙。趙文《青山集》云：「吾

觀天地間，一一皆是畫與詩。渝川有二羅（羅稚川兄弟），畫得天地之英奇。大羅詩名撼湖海，小羅天機勃鬱，不得已而水墨之，搖毫造化已破碎，灑墨元氣為淋漓。」元朝有名的文人為詩歌詠羅氏繪畫者還包括虞集、龔璛、林弼、范椁等，由此可見羅氏之畫亦已近文人畫矣。若從今藏美國紐約大都會博物館的「古木寒鴉」(圖八四)來看，除李郭的因素之外，又兼採南宋馬夏派墨法，但因其畫中有較強的詩意，所以在文人的詩集中以「畫工」之名佔了一席之地。

二、何以被稱為畫工？

元人對畫家的稱呼有「先生」、「道人」、「高士」、「處士」、「畫手」、「畫工」、「畫人」等等，亦有以官銜相稱者，如稱趙孟頫為「趙集賢」、柯

[105] 同上，頁268。

九思為「柯博士」。在上述諸多稱謂之中，最接近「畫工」的是「畫手」和「畫人」，其次是「處士」。在元人詩文集裡被稱為畫工的除了上述四家之外還有宮廷畫工李肖巖、王振鵬、何澄三人，但在文人圈中以陳、盛、王、羅四家的聲望最高。從上文的分析得知，他們都師法古人，而且都或多或少受趙孟頫的影響，但表現卻很不同。陳琳可能也學過工筆花鳥和青綠山水，只是今日所見的少數畫跡卻是出於趙氏晚年的文人畫風格。盛懋學趙氏早期的青綠山水，稍加變化，王淵則專攻趙氏工筆花鳥，殆各得趙氏之一技。其中羅稚川受文人畫的影響最少。

此處我們的問題是：趙雍、吳鎮、唐棣、黃公望等等皆曾向趙氏求教卻未曾被視為畫工，而上述四家則被目為畫工，何哉？有人說，因為陳、盛、王、羅未曾獲得官位。然而此說不能成立，其理甚明，因為吳鎮、倪瓚亦皆終生未仕，但不是畫工。或曰：「因為陳、盛、王皆為繪畫世家出身，所以是畫工。」然而持異議者要問：「趙雍不也是繪畫世家出身嗎？」其實趙雍的畫也不見得比陳琳更有文人畫的氣質，可也沒人稱趙雍為畫工。所以比較可以令人接受的說法是：「畫工不擅詩與書。」不過我認為這個問題應該分為兩部份：為何被稱為畫工？為何入於畫史？前者的答案是「他們是標準的職業畫家」，後者的答案是「他們的畫有文人趣味」。就此而言，「畫工」為一中性詞，無蔑視之意。

世人大多認為元代文人稱某人為畫工有輕蔑的意思。但當我詳細研究元朝畫工畫的問題之後，我相信「畫工」一詞只是一個中性的指稱，並無貶意，有時還是一種尊稱。正如上文所述，在元朝職業畫家何只千人，但於詩文之中被稱為「畫工」或「畫手」者卻寥寥無幾。由此可知元朝文人不會隨便給職業畫家冠上

「畫工」的頭銜而載入史冊，惟有跡近士大夫之流的職業畫家方可登「畫工」之榜。這些畫工有時也被稱為「處士」，那就更有士大夫的味道了。這個頭銜也被用在文人畫家的身上，如周南老撰〈倪瓚墓誌銘〉起首便說：「雲林倪瓚，字元鎮，元處士也。」

再說這些畫工與文人的關係吧。陳、盛、王三家都曾受過趙孟頫的薰陶，又與文人多所往來，作品因而有了文人氣質。他們雖然是畫工，但作品頗合文人口味。譬如趙孟頫與陳琳合作畫，趙雍收藏盛懋的「崔麗人」和羅稚川的畫作[106]。而且也有許多文人為他們的作品書贊；如仇遠、王逢、虞集等也喜歡為畫工畫題詩。而畫史家稱陳琳「彷彿古人」，盛懋「已臨吳道子，不數李將軍」，王淵「皆師古人，無一筆院體」之類的評語也可以用於許多文人畫家。凡此皆可證明文人對畫工畫的重視，也證明古人的畫評很難具體地描繪出畫工

和文人畫的區別。因此我認為陳、盛、王、羅等人的「畫工畫」應該是屬於「準文人畫」，以別於其他的畫工畫（見附表）。

三、馬夏派非畫工

馬夏派是南宋院體畫的主幹，但是一入元朝便如川水之就下，一落千丈。終有元一代，欲振乏力。主要的原因有二：一是馬夏派繪畫的發展已到了極限，遇到了無法克服的困難，如過分精緻的筆墨技巧，非一般畫家所能繼承；二是政治環境改變，尤其畫院之廢使這種高度專業化的畫派無法生存。新興的藝術贊助者對此派繪畫的貴族品味感到厭倦。《圖繪寶鑑》僅錄六人，茲

[106] 陶宗儀《輟耕錄》卷一七記「崔麗人」一圖說：「余向在武林日……見陳居中畫唐崔麗人圖……因俾嘉禾畫工盛懋臨寫一幅，適舅氏趙待制雍（雍）見而愛之，就為錄文于上。」

元氣淋漓

元朝畫壇的新動向

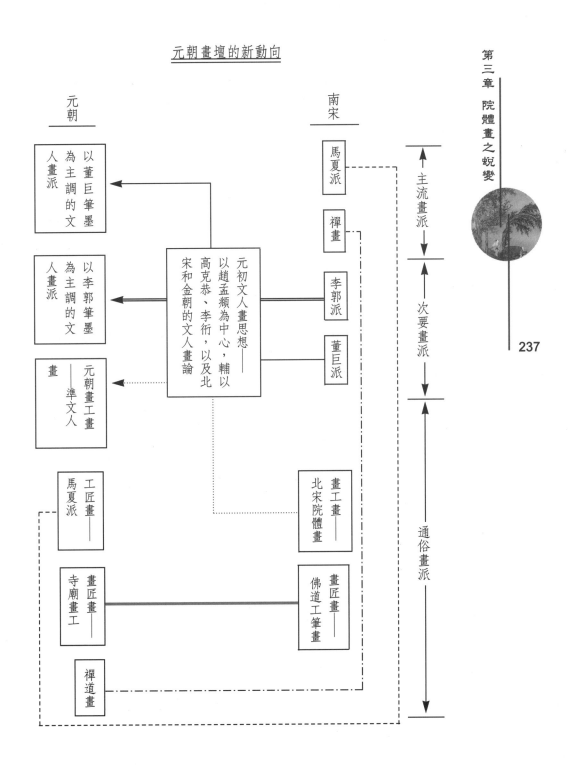

元朝

以董巨筆墨為主調的文人畫派

以李郭筆墨為主調的文人畫派

元朝畫工畫——準文人畫

工匠畫——馬夏派

畫匠畫——寺廟畫工

禪道畫

元初文人畫思想——以趙孟頫為中心，輔以高克恭、李衍，以及北宋和金朝的文人畫論

南宋

馬夏派

禪畫

李郭派

董巨派

畫工畫——北宋院體畫

畫匠畫——佛道工筆畫

主流畫派

次要畫派

通俗畫派

錄如下：

1.「張遠，字梅岩，華亭人，善畫山水、人物，學馬遠、夏珪，至於潛補古畫，無出其右。臨亦能亂真。」

2.「陳君佐，宿州人。居揚州。山水師馬遠、夏珪。墨戲師徽廟。」

3.「孫君澤，杭州，工山水、人物。學馬遠、夏珪。」

4.「沈月溪，華亭青村人。以稜作為業。畫山水、人物學馬遠。往往亂真，人莫能辨。」

5.「張觀，字可觀。松江楓涇人。世業稜作。畫山水學馬遠、夏珪，特長模倣。」

6.劉耀，字耀鄉。樸之子。畫山水學馬遠、夏珪。」[107]

從這一個名單來看，這些畫家多活動於江蘇，少數居浙江杭州。就職業而言，沈月溪和張觀是「稜作」（木匠），張遠從事裱褙和修補古字畫的工作。其餘不詳，但應該不是宗教畫畫工，而是兼做古畫複製、傢私裝飾或其他手

工藝的畫工。由於這些人之中有一半是工匠，所以在此權稱之為「工匠畫」。他們大部份是「善臨摹，幾可亂真」，他們逃避時代思想，不事創作，徒善傲寫。作品無自己的特色，不被收藏家重視，有比較好的作品可能都被當成宋畫留傳，因此今日可以確定為這些畫家的真跡有如鳳毛麟角：僅孫君澤四件、張遠一件。

孫氏的「荷塘樓閣」（圖一〇二，景元齋藏）是標準的馬遠風格[108]。以斧劈皴畫成的多方角的山石，以及細膩的渲染再加上邊角構圖，誠可亂真，無怪乎許多這類畫跡都被當成宋畫收藏。有些畫跡的名款可能被裁去，再補上馬遠款。假如要說孫君澤這類畫與馬遠畫有些許不同，那應該是在一些很細微的，不易被人察覺的地方，如構圖上重細節裝飾（如本幅的荷池）、樹幹輪廓用

[107] 以上均見夏著《圖繪寶鑒》卷五。

[108] 圖見 James Cahill 的 *Hills Beyond a River*, 彩圖4。

筆滯慢、樹梢無拖枝、石塊筆墨光滑、建築有如僵硬的界畫。雖然畫的是文人賞荷，但詩趣不顯。它的優點是佈局平穩、前後空間感很強、整體氣氛的營造極為成功。

張遠的惟一畫跡是「早春行旅圖」卷(圖一〇三)。圖中還保留一些夏珪的方筆，但整體感覺頗近牧溪、玉磵等禪畫派[109]。沒有夏珪那種明快有力的筆觸，倒有許多「泥裡拔釘」式的畫法。由於筆觸短而碎，結構感不強。與孫君澤雖同屬馬夏派，但表現趨於兩極──孫氏太緊，張氏太散。這也可能是他們不受畫史家重視的原因吧！

元朝馬夏派是未受趙孟頫文人畫思想洗禮的一群。但是他們繼承了南宋文學化繪畫的傳統，仍然採用帶有詩性的題材，只是由於境界趨於平凡，無法與趙孟頫和元四大家的文人畫相抗衡。有趣的是他們無一人被元朝史家稱為「畫工」，我想最主要的原因是他們除畫畫之外別有他業──工藝。

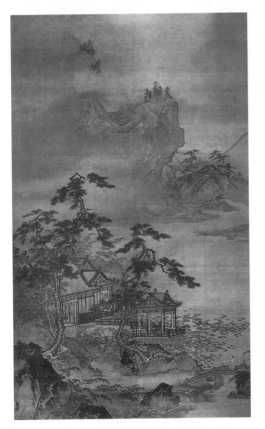

圖一〇二、孫君澤　荷塘樓閣，
　　　　絹本設色，
　　　　軸，185.5×113 公分。
　　　　美國景元齋藏。

[109] 張遠「早春行旅圖卷」有一小段刊印在 James Cahill 的 *Hills Beyond a River*, Fig. 29.

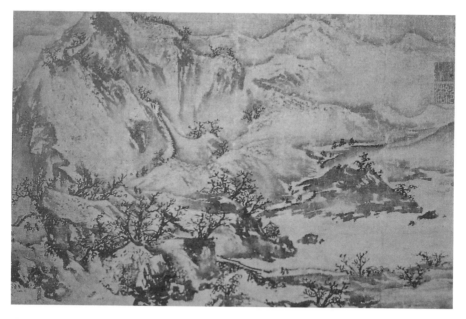

圖一〇三、張遠　早春行旅圖（局部），紙本墨繪，小橫幅裝成軸，
　　　　　　34.5×94.9 公分。日本藏。

四、畫工與宮廷畫

元世祖忽必烈(圖一〇四)對中國文化雖然所知不多，但非常有興趣，常欲據為己用。一二八八年即採禮部尚書之議，命畫工以中國畫的方法作職貢圖❿，大約同期他又命翰林學士和禮霍孫畫世祖的祖宗像⓫。今有「太祖成吉思汗像」和「太宗窩闊臺像」仍存臺北故宮博物院。另北京中國歷史博物館也有一件太祖像，頗類臺北件。

與和禮霍孫同時還有一位肖像畫家名叫劉貫道（活動於1270-1300）。劉氏，字仲賢，中山（大都）人。他的名字入於夏文彥的《圖繪寶鑒》，但從夏氏的看法，其成就主要是在於道釋人物、鳥

❿《元史》卷一五，頁3。
⓫1278年和禮霍孫畫太祖像，1279年畫睿宗像。見《元史》卷七五，頁11。

元氣淋漓

像」⑬，此外今臺北故宮博物院
藏有其「世祖出獵圖」，而美國堪
薩斯市納爾遜博物館有其「消暑
圖」(圖一○五)。

　　「消暑圖」為一短橫披。畫
道人斜躺於涼床上，右手持麈
尾，左手扶一畫軸。床後桌上有
一捆畫軸，一疊荷葉杯，一只大
花瓶；桌旁亦有些花盆。在桌子
的左側窗外有一叢綠竹。床的右

圖一○四、元世祖像，
　　　　　絹本設色，冊頁，
　　　　　59.4×47 公分。
　　　　　臺北故宮博物院藏。

⑫見夏文彥《圖繪寶鑒》卷五。
⑬見《式古堂書畫彙考》卷二，頁
　　207。

獸花竹，次為山
水，最後才是「至
元十六年之寫裕宗
御容，稱旨補御衣
局使」。他曾在一二
七九年為皇太子
（後來的裕宗）畫
像，並受皇帝厚
賜⑫。卞永譽《式
古堂書畫彙考》載
有其「成宗

圖一○五、劉貫道　消暑圖，
　　　　　絹本設色，卷，30.5×71.1 公分。
　　　　　美國堪薩斯市納爾遜博物館藏。

後方有一叢芭蕉，再右則見二位女侍，其中一位是中年模樣，雙手抱著一包東西，轉頭與一位持扇的女侍交談。然最具特色的是床後的巨幅屏風畫。屏風裡畫一位坐在涼床上等待品茗的主人公，床前侍女正在備茶。這屏風畫裡的後面又有一幅夏珪式的山水。畫家的特殊意匠是製造畫中有畫又有畫的三重畫面空間。畫中人物用筆顯然是受了南宋畫家劉松年的影響，但設色則簡化和淡化了，也因此筆道特別明顯有力。這種極具特殊意匠的布局以及強有力的衣紋，都不同於其具有描繪性和敘述性的「世祖出獵圖」。

元朝以畫肖像得官者猶有李肖岩。李氏，中山（今河北定縣）人，仁宗延祐六年（1319）被阿尼哥(A-ni-ko)選入宮中，為仁宗及莊懿皇后寫御容。一直到一三二五年還是宮中最有地位的肖像畫家。故有「一入都門天下聞」，「群公列卿日闐咽」的美譽。李肖岩是「巧工」兼「名畫手」，所以程鉅夫《雪樓集》說：「海內畫手如雲起，寫真近說中山李。」可是這樣一個名畫家歷代畫史卻全無記載[114]。

相較之下王振鵬就比較幸運，《圖繪寶鑑》給了短短幾個字的記載：「王振鵬，字朋梅。（浙江）永嘉人。官至漕運千戶。界畫極工，仁宗眷愛之，賜號孤雲處士。」[115]王氏生平在虞集《道園學古錄》的「王知州墓誌銘」所記較詳：「振鵬之學，妙在界畫，運筆和墨，毫分縷析，左右高下，俯仰曲折，方圓平直，曲盡其體，而神氣飛動，不為法拘。嘗為『大明宮圖』以獻，世稱為絕。延祐中得官，稍後遷秘書監典簿，得一遍觀古圖書，其識更進……累官數遷，遂佩金

[114] 李肖岩的傳記資料散見於《元代畫塑》、《秘書監志》卷五「秘書庫」、程鉅夫《雪樓集》卷二九、蒲道源《閒居集》卷二等等。
[115] 《圖繪寶鑑》卷五。

元氣淋漓

符，拜千戶，總海運於江陰、常熟之間焉。」⓶這一篇墓誌銘是虞集因得知王振鵬的父母被追贈官銜而作，時為泰定四年(1327)，當年振鵬還活著。所以他的卒年大概是在一三三〇年前後。王氏以擅畫大型宮廷建築聞名，史上有載的巨作有「大明宮圖」、「龍池競渡圖」卷(圖一〇六)、「大安閣圖」、「東涼亭圖」、「大都池館圖樣」、「錦標圖」等等。魯國大長公主曾收藏許多他的作品⓷。這裡我們應該注意到王振鵬雖被皇帝賜號「處士」，而且他的

界畫也是畫工味十足，史家卻從不把他列入畫工。此中的理由必是因為他並不是一個職業畫家，而是一個當官的士大夫。

　元廷另一個有名的畫手是何澄（1224-約1316）。何氏，大都人。以畫歷史界畫、鞍馬和歷史人物出名，官至太中大夫（從二品），職司秘書監。他到仁宗時代

⓶〈王知州墓誌銘〉全文，見陳高華編《元代畫家史料》，頁261- 262。
⓷參見〈魯國大長公主圖畫記〉，收入袁桷《清容居士集》。又傅申《元代皇室書畫收藏史略》，頁126。

243

圖一〇六、王振鵬　龍池競渡圖（一段），
　　　　絹本設色，卷，30.2×243.3 公分。臺北故宮博物院藏。

還活著，享年九十餘歲❶⒙。作有
「商山四皓圖」、「歸莊圖」（圖一
○七a、b）以及「三官出遊圖」
中的「水官」等圖傳世。其中
「歸莊圖」（藏吉林省立博物館）
學李公麟畫法，有趙孟頫、虞集
等人題跋。畫法亦較有文人畫趣
味，但人物用筆較硬，有南宋畫
的遺風，山石筆墨近乎金人之平
化和簡化，林木亦有金人之寫實
細節。夏文彥云：「何大夫，工
畫人馬，虞（集）先生詩云：
『國朝畫手何大夫，親臨伯時閱馬
圖』。」何氏作畫的主要題材是歷
史人物，如王羲之、陶淵明、商

❶⒙見陳高華編《元代畫家史料》，頁
261-262。關於何澄的生卒年，薛永
年、徐邦達皆曾加考證。今「水官
圖」（美國弗利爾美術館藏）有張仲
壽至大三年（1310）跋，跋中說何
氏八十七歲。程鉅夫《雪樓集》記
何氏1312年呈給皇太后的「姑蘇
臺」、「阿房宮」、「昆明池」詩
序，言何氏年九十。蓋避八九之年
也。「歸莊圖」趙跋作於1315年，
何氏未卒。其後的虞集跋說何氏
「年九十餘不終」，故知生於1224
年，卒於1315年之後，享年九十
餘。考證參見薛永年〈何澄和他的
歸莊圖〉，《文物》1973年，第八
期，頁26-29；徐邦達〈有關何澄和
張渥及其作品的幾點補充〉，《文物》
1978年，第十一期，頁53-54。並
Marsha Weidner, "Ho Ch'eng and
Early Dynasty Painting in Northern
China", *Archives of Asian Art* (1986),
Vol. XXXIX, pp. 6-19.

圖一○七a、何澄　歸莊圖（局部），
　　　　　　紙本墨繪，卷，41×723 公分。

元氣淋漓

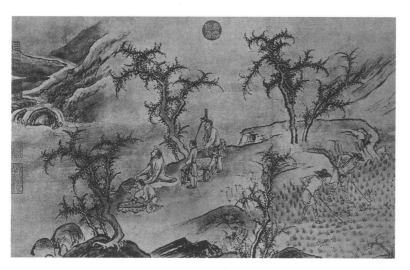

圖一〇七b、何澄　歸莊圖（局部）。

山四皓等等，皆屬文人題材，在宮中的官位又是「大夫」，故亦跡近士大夫之流矣。

　　蒙古人本為游牧民族，喜歡各種動物(圖一〇八)，尤其是馬，所以元朝無論文人畫家或職業畫家都喜畫馬。在文人圈中以趙孟頫、任仁發、趙雍的畫馬最有名：孟頫寫意，仁發寫實，雍工整，各有立意。但宮廷畫家畫馬可能更接近遼、金傳統——為一種描寫或記錄性較強的風格。元末張彥輔、周朗皆曾應詔為入貢的名馬寫生❶❶❾。這些畫家亦皆未得畫工之名。

　　蒙古人在接受中國文化之時，也特別注意到傳統上作為教材的耕織圖。仁宗時趙孟頫曾為作「耕織圖」。仁宗又於一三一八年訂製一千冊由苗好謙所畫的「栽桑圖說」分發給桑農。仁宗最喜愛的一件「農桑圖」便是由楊叔謙繪製，並有趙孟頫為之題詩。楊叔謙是諸色人匠總管府裡

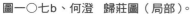

❶❶❾見Sherman Lee and Wai-kam Ho, *Chinese Art Under the Mongols*, no. 243.

圖一〇八、元人　射雁圖，
　　　　　絹本設色。臺北故宮博物院藏。

的一位畫匠。英宗和泰定帝皆曾
命畫工作「蠶麥圖」❿。順帝期
間，李時（居中，大都人）亦為
宮中教化圖的畫師，他也曾在清
寧宮殿畫壁❶。此等畫家皆名不
上畫史。

五、畫工與宗教畫

　　元朝文人對宗教畫有很強的
排斥心理，不論其畫法如何（工
筆或寫意），只要是有宗教內容，
都不被視為文人畫。在「業餘畫
家」作品之中，禪僧畫和道人畫

都受到「不入文房」或「只供僧
舍補壁」之譏。最為世人所熟知
的是夏文彥對南宋牧溪以及元朝
普明的批評❷。其實這些禪僧畫
與文人寫意畫有很多相通的地
方，但是由於作品的宗教主題過
分明顯而遭排斥。

❿《元史》卷二八，頁3；卷三〇，頁
　11。
❶《新元史》卷二四二，頁12-13。
❷夏文彥《圖繪寶鑒》卷四（商務
　本，頁74）及卷五（商務本，頁
　109）。

與文人的宗教態度成明顯對比的是蒙古人對宗教的熱誠，以及對宗教藝術的熱愛。蒙古人頗注重宗教藝術，在入主中原之前已接受西藏喇嘛教，邀喇嘛僧侶繪製和雕製佛像，並有法國金工圭羅美·博契爾（Guillaume Boucher）服務於宮中[123]。建都北京之後有尼泊爾人阿尼哥東來，並於一二七八年入大都主持製作局。在短短的一年內，他提高了匠人的地位，並別設二局分別掌理繪畫和木刻[124]。因此培養了不少傑出的宗教畫畫家和雕刻家，他們的作品散見於許多寺廟、道觀和宮殿的裝潢與壁畫。比較傑出者如劉元則入昭文館為大學士，官階正奉大夫（從二品），並入秘書監為秘書卿。劉氏以雕製佛像出名，是阿尼哥的弟子，號稱「一代絕藝，天下無與比者」。受皇室之命，「非有旨不許擅為他人造神像」[125]。

宮廷中的宗教畫畫工亦有為待詔者，如朱好古便是其中之佼佼者。朱好古的名字曾見於山西西南部稷山興化寺和山西最南端永樂鎮的永樂宮壁畫（圖一〇九）。稷山位於汾河北岸，興化寺始建於開皇十二年（592），後經多次改建，可能也曾遷移。據稷山縣誌，興化寺有兩處，一在稷山西南三十里處，一在稷山南五十里處。後者建於咸亨五年（674）。二寺皆已不存，惟考古發掘得壁畫遺蹟及簡短題記，記捐地者講經沙門安和、寧和及作畫者姓名：

襄陵縣　　繪畫待詔　　朱好古
門徒張伯淵

[123] Leonardo Olschiki, *Guillaume Boucher: a French Artist at the Court of the Khans*, Baltimore, 1946. 參見 Marsha Smith Weidner, "Aspects of Painting and Patronage at the Mongol Court, 1260-1368," *Artists and Patrons*, ed. by Chu-tsing Li, University of Washington Press, p. 41.

[124] 《元史》卷二五，頁11。

[125] 虞集〈劉正奉塑記〉，《道園學古錄》卷七。

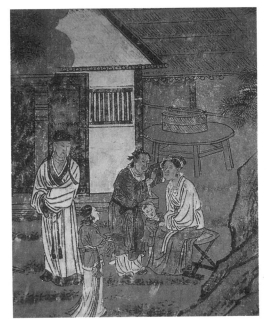

圖一〇九、山西永樂宮壁畫，
重彩壁畫，西元十四世紀。

其後有年款：

大元國歲次慶申戊戌仲秋冀
生十四菜，工畢。❿

由此可見待詔朱好古確曾參與興化寺的壁畫創作。此所謂「慶申戊戌」可以是西元一二九八或一三五八年。

今藏加拿大安大略皇家博物館仍有一幅大型壁畫「彌勒經變圖」（圖一一〇），便是由興化寺搬來的。一般學者都認為是一二九八年之作。構圖雄偉，筆墨設色精美。全圖作對稱布局。以巨大的彌勒佛居中，身著褒衣博帶式袈裟，坐於寶座上，兩腳下垂，一手上舉作說法印，一手平置膝上，背後及頭後各有一個大光輪。寶座前有蓮花座。彌勒的兩旁先是前後站立的羅漢（彌勒左手邊為摩訶迦葉，右手邊為阿難陀）和供養菩薩，其次是大型菩薩（彌勒的右手邊是觀音，左手邊是普賢），外圍是一些次要的供養人和衛士，最遠端是男、女剃度人。從佈局來看是一幅標準的曼荼羅式的宗教畫。再從用筆

❿ 參閱 Bishop William C. White, *Chinese Temple Frescoes: a Study of Three Wall Paintings of the Thirteenth Century*. Toronto: The University of Toronto Press, 1940.中文資料參閱曾嘉寶〈山西興化寺元代壁畫「彌勒說法圖」淺釋〉，《文物》，1990年，第三期，頁87-95。

元氣淋漓

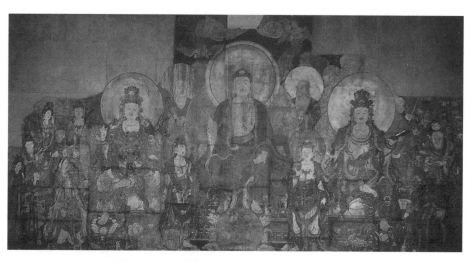

圖一一〇、彌勒經變圖，彩色壁畫，
　　　　加拿大多倫多安大略皇家博物館藏。

之厚重、流暢，人物造型之貼切、妥當，以及設色之精麗來看，雖是一幅宗教畫，其筆法不只令人想到顧愷之的春蠶吐絲，更令人聯想到北宋李公麟的「維摩演教圖」卷❷，而色彩則更為明麗。朱氏的畫技應是名不虛傳。

朱氏的影響在有元一代，可能遍及山西各地。今已知除興化寺之外，永樂宮純陽殿、稷山青龍寺等地的壁畫，都是出於其門人之手❷。其他不存或不傳的畫跡就更不計其數了。從現存的這些壁畫來看，朱氏徒弟的作品比較粗獷，通俗味較重。今永樂宮的純陽殿壁上也有朱好古及其門徒的名字。永樂宮屬道觀建築，始建於唐，是為呂公祠。大約十三世紀初，金朝統治下，擴建為道觀，成為全真教的首府。蒙古

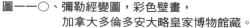

❷ 關於李公麟的〈維摩演教圖卷〉，見《故宮博物院藏畫介紹‧宋李公麟摩演教圖卷》，天津人民出版社，1980年。

❷ 參見王澤慶〈稷山青龍寺壁畫初探〉，《文物》1980年，第五期，頁78-82。

人統一北方之後派道士邱處機為方丈，以呂洞賓為主神，聲名遠播。至一二四四年燬於火，三年後開始重建，一二六二年完成，改名為「大純陽萬壽宮」。今日所能見到的壁畫則完成於元朝至正十八年，與上述興化寺壁畫同年。題記共二則：

禽昌朱好古門人

　　　古芮待詔李弘宜

　　　門人龍門王士彥

　　　孤峰待詔王椿

　　　門人張秀實

　　　　　衛德

至正十八年戊戌年秋上旬一八工畢謹誌。

禽昌朱好古門人

古新遠齋男寓居絳陽

待詔張遵禮門人古新田德新

　　　洞縣曹德敏

至正十八年戊戌年秋重陽日工畢謹誌。❿

此一題記有明確的紀年：一三五八年。與前述多倫多安大略皇家博物館所藏「彌勒變圖」同在戊戌年，所以該彌勒圖是否該入於一二九八年或可存疑。由上述題記可知朱好古是待詔的身分，他並未參與永樂宮純陽殿的壁畫繪製工作，但是可能負有指導和監工的任務。據《襄陽縣誌》及《平陽府誌》，朱好古是山西襄陵（舊稱禽昌）人，擅山水人物，與楊雲瑞、張茂卿同鄉，皆以畫名，受人寶愛珍藏，人稱之為「襄陵三大家」❿。此既言其作品受人珍藏，則朱氏必亦擅作

❿ 參閱 Ka Bo Tsang, "Further Observations on the Yuan Wall Painter Zhu Haogu and the Relationship of the Chuyang Hall Wall Paintings to 'The Maitreya Paradise' at the ROM," Artibus Asiae, Vol. LII, 1/2, 1993. Fig. 4, 5. 又〈永樂宮壁畫走記〉，《文物》1963年，第八期，頁73。

❿ 《襄陽縣誌》，1923年版，〈方誌〉卷二三。《平陽府誌》，1936年版，〈方誌〉卷二七。《山西通誌》，〈藝術錄〉卷一五八。

元氣淋漓

卷軸畫，可惜今已無傳。朱氏為壁畫大師則無可置疑。據《太平縣誌》及《山西通誌》，在修真觀的壁畫便是朱好古的手筆。朱氏雖然在襄陵一帶聲名顯赫，但傳記與醫術、方士、數術並列，故為工匠，不入畫史書籍。在文人的眼中屬等而下之的畫工。

從朱好古這樣一位大師卻於畫史上佔不到一席之地的事實，我們不難看出中國文人選擇畫工的標準——畫家個性的表現與意境的開創。像朱好古這一類畫工畫顯然是未受到趙孟頫文人畫思想的洗禮。因此在元朝的文人看來，雖然繪畫技巧相當高明，但是題材陳腐，形式遵循傳統佛教畫的老套，缺乏新意。由形式所引導的視覺感性和心靈的啟迪都沒有太大的深度。同樣是佛教畫，李公麟的「維摩演教圖」和趙孟頫的「紅衣羅漢」就顯得性格獨具，大不相同了。

六、畫工畫的特性

在課堂上常有學生問道：純藝術與手工藝如何區分？又何者為「高等藝術」（high art），何者為「次等藝術」（minor art）？傳統的說法是把純藝術看成高等藝術，而把手工藝看成次等藝術。此說於今也大致還可以成立。但如何分辨這兩種類型的藝術就不是容易的事。這裡我想就純藝術與手工藝略作比較，提出幾點以供參考：第一、以形式觀之，前者欲暗（含蓄），重視時空交錯重疊；後者欲明，以敘述、模倣、描繪為宗旨。第二、以美學原理觀之，前者給人視覺挑戰，進而達到心靈的啟發，後者給人視覺享受，進而陶醉。第三、以想像力觀之，前者無論創作或欣賞都需要較高的想像力，後者則以技巧為主要訴求。意大利美術史家利奧奈羅曾指出：「在整個中世紀，工匠的畫才追求工細完整。

文藝復興時期的人強調繪畫中的心靈勞績應高於手的技巧。」[131]此所謂「心靈勞績」便是一種由於藝術家為了讓自己的創作超越凡俗所作的心靈奮鬥，其過程有賴於藝術家豐富的想像力。第四、以感性內容觀之，前者比較複雜——苦澀、悲壯、優雅、秀美可以在空間或時間上作複雜的交疊；相對之下，後者往往比較單純、直接。第五、以人生哲學觀之，前者意圖探索藝術形式與人生觀和世界觀三度哲學空間的組合關係。後者對人生哲學的觀照主要存在於題材本身，至於形式則依附題材而存在。第六、以對時代思想的敏銳度觀之，前者對時代思想的變化比較敏感，有探索的主題，譬如趙孟頫不斷探索抽象境界中的「古意」，尤其樸素的粗糙美和動感平衡；吳鎮探索書法的力感與繪畫結合的可能性。所以往往成為時代的主流藝術，而手工藝則相對的無動於衷，時代意義不明顯。第七、以用途觀之，前者有排拒實用目的的潛力，後者則有沾惹實用意圖，比如作為裝飾，或作為婚姻、生日之賀禮。第八、以欣賞者的社會層級觀之，前者只供少數人欣賞，後者有比較大的社會基礎。第九、以市價觀之，前者市價因時、因地、因人而異，變化甚大，沒有一定的標準；而後者則價錢相當平穩，譬如一件瓷碗當它未變成骨董之前，甲店所售價錢與乙店並無太大的差別。

以上第七、八、九三項屬畫的外在價值可以不論。其餘諸項皆可以作為風格分析、評量文人畫或畫工畫的參考。然而這些都存在相對之中，沒有絕對的高等藝術或次等藝術，當然也沒有絕對的文人畫和畫工畫，只有在兩幅畫的排比下才能見其分際。那麼在相對藝術領域中，「畫工畫」往往是主流藝術沒落之後的末流

[131]利奧奈羅·文杜里《走向現代藝術的四步》，徐書城譯，中國文聯出版公司，1987年版，頁18。

元氣淋漓

形式，作為家庭裝飾、寺廟裝飾，常表現出濃厚的民俗趣味，沒有高深的哲學內涵，重視師徒間的技術傳承，不太有創新的突破。

準文人畫便是從工匠畫和畫匠畫提升出來的一種畫格。它與工匠畫和畫匠畫最大的差別是它從拘謹呆板的形式中解放出來：筆墨變得鬆秀，構圖變得有詩趣，內容也變得更加豐富。之所以能晉升到「準文人畫」的境界，趙孟頫居功厥偉。趙氏有著寬容大量和有教無類的教育精神，不以自己的成就而自覺高高在上，看不起畫工。他能與陳琳合作畫，悉心指導盛懋，收王淵為入室弟子。正由於他努力提攜，這些畫工才能吸收到文人畫的時代精神，也為文人畫的發展增添了另一個重要的層面，那就是更有自然浪漫氣息風格。

當然，「準文人畫」跟標準的文人畫還有一段距離。譬如陳琳的畫，筆墨本身頗似趙孟頫，

但無其奇險空靈，盛懋的「秋江釣艇」與趙孟頫的「重江疊嶂」或黃公望的「富春山居圖」卷相比，顯得過甜。又如王淵的畫平穩清秀，但略乏奇險。這裡可以取元朝另一位花鳥畫家邊魯來比較。

邊氏字至愚，號魯生。善畫墨戲花鳥。《書史會要》說他「工 古文奇字」，《西湖竹枝詞》也說他「天才秀發，善古樂府詩」。邊魯奉使西域，不幸被敵所拘，不屈而死。《白雲稿》指出：「今觀邊魯生，殆亦欲勤□王事以樹功名，卒死于難……跡其慷慨守節，為國捐軀，不少屈辱以偷生一時，其志尚 已。」王逢《梧溪集》說的更清楚：「至愚諱魯生，宣城人，材器超卓。以南臺宣使奉臺命西諭時，嘗為鐵崖楊提學寫此圖。後至愚竟以不屈辱死，朝廷追贈南臺管句。」❶❸❷ 由此可見他是一位標準的儒者，善詩書，有氣節。他既是仕宦，非以畫為職業，雖畫略似王

淵，但不是畫工。

　　他的「起居平安圖」(圖一一一)粗看頗似王淵。但細看筆墨及構圖，邊氏之作比較渾融，王作

較硬。在構圖上，邊氏那隻俯視捕食的錦雞給視覺的感受是「險中的期待」，不是王淵那種「和盤托出」的盛宴❸。就主題而言，邊氏之作呈現一個偶然間捕捉到的自然景象，不是王淵那種刻意安排的圖式。此中一個差異便是「詩書」修養的問題。我在論趙孟頫時曾指出詩性為文人畫的靈魂：詩可提升畫的感性深度，書法可以提高畫的抽象性。文人畫與「寺廟畫工畫」之別在於詩境之有無，但與「準文人畫」和「馬夏派畫」之別則在於詩境之高低，或者也可以說在於詩性的不同。

元氣淋漓

圖一一一、邊魯　　起居平安圖，
　　　　　　紙本墨繪，
　　　　　　軸，118.5×49.6公分。
　　　　　　天津市博物館藏。

❸邊魯的「起居平安圖」是大陸1949年以後徵集到的重要畫跡之一。杜乃松、單國強合作的〈記各省市自治區徵集文物彙報展覽〉一文指出此圖的重要性：「第一、繪畫的技巧相當突出；第二、就我們所知，它是邊魯存世的唯一作品。」見《文物》，1978年，第六期，頁29。
❸以上有關邊魯的生平資料，參見上引陳高華《元代畫家史料》，頁441-444。

文人筆墨與政治

第一節　用筆近龍眠

──論元朝文人畫家的人物、鞍馬──

元朝在我國的繪畫史上是一個很重要的轉捩點，它最大的成就便是完成了中國畫的「文人化」──由文人士大夫所操縱的畫風和畫論取得了至高無上的地位。這些文人士大夫都是業餘畫家，不適合工整、拘謹的畫類，所以他們以自我本位的觀點提倡比較自由、輕鬆、清淡的寫意畫。在這段過程中，各種畫科都不能例外地受到極大的衝擊，然而人物、鞍馬和界畫的命運卻與其他畫類大不相同。因為山水、四君子以及枯木竹石都能快速地進入這個領域，而人物、動物以及界畫便阻力重重。我想這是件值得我們深思的課題。

元朝畫家們的偶像，以畫論言是北宋的蘇軾，以山水畫言是王維、董源、李成，以人物言是李公麟。湯垕《畫論》云：「吳道子畫家之聖也，照耀千古。至宋李公麟伯時一出，遂可與古作者並驅爭先。」《畫鑒》亦云：「李伯時人物第一，專師吳生，照耀千古。畫馬師韓幹，而著色，獨用澄心堂紙為之。惟臨摹古畫，用絹素著色。筆法如行雲流水，有起倒。作天王佛像，全法吳生。」又云：「伯時暮年作畫蒼古，字亦老成。余嘗見徐神翁像，筆墨草草，神氣炯然。上有二絕句，亦老筆所書，甚佳。又見伯時摹韓幹三馬，神駿突出縑素，今在杭州人家，使韓幹後生，亦恐不能盡過也。」

元氣淋漓

李公麟，字伯時，號龍眠居士，安徽舒城人。夏文彥說他「博覽法書名畫，故悟古人用意。作書有晉宋風格。繪事集顧陸張吳及前世名手所善，以為己有。」❶這段話其實未能真正說明李氏的畫風。從今日流傳的畫跡，我們可以看出他的畫作，如「免冑圖」(圖一一二)、「五馬圖」(圖一一三)、「維摩詰問疾圖」等等都是用墨線勾勒，偶用少量淡墨或赭石烘染。這種畫法照蘇軾的說法叫「白描」。但其難處正在於畫家要用簡單的線條來勾畫出人物的體積感和動感，故與顧愷之那種瘦長輕飄的人物不同。

李公麟的影響可以分兩方面來說。首先就技法而言，若依夏文彥的記載，習其法者北宋間有顏博文、周純、僧德正、喬仲常；南宋有賈師古、僧梵隆；金朝有金顯宗；入元之後只有金應桂。由此看來，他的身後是相當寂寞的。可是當今畫史界卻多強調李公麟對元朝人物畫的影響，其理安在？

257

❶夏文彥《圖繪寶鑒》卷三。

圖一一二、李公麟　免冑圖（局部），
　　　　紙本墨繪，卷，32.3×223公分。臺北故宮博物院藏。

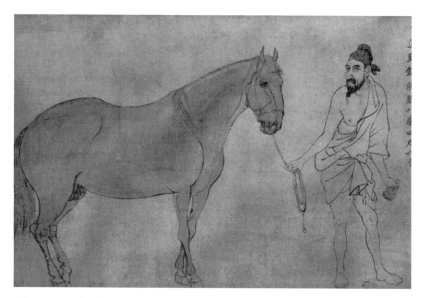

圖一一三、李公麟　五馬圖（一段），澄心堂紙墨繪，卷，尺寸不詳。

其實此間並無矛盾，蓋夏文彥所言「學李公麟」是指專做李氏畫法，而今人所言「影響」的範圍就廣得多，而最重要的是文人畫精神——樸素審美觀——的啟發。以此而言，南宋的毛益、梁楷、李從訓、李權、李確等人都可以歸入李公麟畫派。入元之後以白描畫佛像、人物、鞍馬者更不可勝數了；有名者如錢選、趙孟頫、張渥、衛九鼎、乃至於趙雍、任仁發、王振鵬、王繹、朱玉都受到李氏或大或小的影響。而最重要的是他們不受李氏畫法所拘，故是有創意，也是活的。不像專做李氏畫法者之能進不能出。但也不可諱言元朝人物、鞍馬和界畫的成就都不能與前朝相比，而更嚴重的是它能繼往而不能開來。

一、元初的人物畫

在元朝畫界的復古聲中，李公麟固然是值得學習的，但是其他在這一系列有古意的畫派中，

可以作為精神食糧的還很多。譬如晉朝的顧愷之、唐朝的吳道子、盧楞伽、韓幹、曹霸、韓滉以及入宋以後李公麟的追隨者喬仲常、賈師古、馬和之、梁楷等等，他們在有智慧的文人畫家眼中應該也都洋溢著「古意」的神髓。誠所謂「善師者，師其意不師其形」。

在元初傑出的人物畫家之中，錢選人物精細，雖然設色甚為講究，不類李公麟的白描，但其平面化和簡單化的人物造形，以及靜化的構圖，都顯現出與李公麟相通的文人氣質。

在元初最能繼承和發揚李公麟文人畫傳統的畫家，首推趙孟頫。他的人物、羊馬一如其山水，把繪畫從兩宋以來的嚴謹風格中解放出來，轉化為輕鬆秀逸的書齋清品。此於其「紅衣羅漢」、「人馬圖」(圖一一四)、「蘇東坡像」(圖一一五)等等都已充分表現出來。趙氏的人物畫事實上並不只學李公麟，而是兼及許多古代名家，譬如「紅衣羅漢」有盧楞伽的高古凝重。此於其自跋已有詳述：「余嘗見，盧楞伽羅漢像，最得西域人情態，故優入聖域。……余仕京師久，頗嘗與天竺僧遊，故於羅漢像自謂有得。此卷予十七年前作，粗有古意，未知觀者以為何如也？」❷趙氏的「人馬圖」

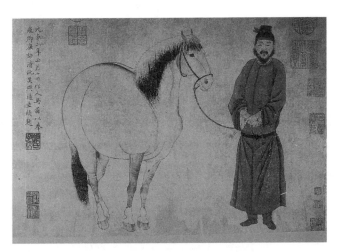

圖一一四、趙孟頫　人馬圖（趙氏三世人馬圖之一段），
　　　　　款1296年，紙本設色，卷，30.3 × 177.1 公分。
　　　　　美國紐約大都會博物館藏。

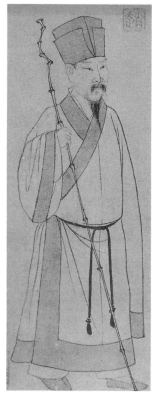

圖一一五、趙孟頫
蘇東坡小像，
紙本墨繪，軸。

物鞍馬畫家。任氏字子明，號月山。松江上海人。十八歲登第郡試。二十歲出頭，宋亡後，帶著一把劍去見游平章。被命為宣慰掾，後來授青龍邏官。他在水利工程方面有獨到的研究，所以至元二十五年擢海道副千戶，以功轉正千戶。因元朝政府征交趾，改派他為海船千戶。以後數年間他曾先後主持修治浙西吳淞江、大都通惠河、會通河、黃河、練湖和海堤工程。官至都水庸田副使❸。

任氏在業餘喜歡畫山水、人物、鞍馬。青綠山水學趙伯駒，極為精緻❹，但以人物鞍馬著名。據元明人的評論，他的畫法遠師韓幹、近學李公麟。書法學李北海。楊維楨《鐵崖集》云：「今公（任仁發）所畫，法備而神

有韓幹的精確造形，「二羊圖」有李公麟的簡捷，而他的「蘇東坡像」最是合李公麟的白描法。這些畫中都有趙氏所獨有的飄逸風致。

與趙孟頫年紀相當的任仁發（1255－1328）是元初另一位畫人

❷ 俞劍華《中國畫論類編》，頁475。
❸ 陳高華《元代畫家史料》，頁132。
❹ 任仁發的青綠山水有今藏臺北故宮博物院的「橫琴高士」，為絹本立軸，高146.3公分，寬55.8公分。參見《故宮藏畫精選》，頁126。

完，使在開元間，未知與霸孰先後？」有詩曰：「任公一生多馬癖，松雪畫馬稱同時。」顧瑛《玉山璞稿》更進一步說：「月山道人畫唐馬，筆力豈在吳興下？」❺高麗李齊賢的《益齋集》說：「月山用筆逼龍眠，寫出驊騮絕可憐。」❻

任仁發的生平事蹟見於陶宗儀的《書史會要》、王逢《梧溪集》及一些元人詩集。但令人感到不解的是與他有同鄉之緣的夏文彥卻沒有把他收在《圖繪寶鑑》裡。同時《元史》也無任氏的傳記。此事引起當代學者的注意。如陳高華說：「真是怪事。」❼美國《八代遺珍》（ *Eight Dynasties of Chinese Painting* ）更對此作出一些猜測，指出其理由有二：第一、任仁發出仕元廷，為蠻族蒙古人做事，此一行徑刺痛了富有報復心和自以為是的明初民族主義者，更因此而攻擊任何與愛馬有關的事。第二、任仁發不只向蒙古人追求官位，他也向逃亡中的南宋末帝討官做。第三、他把女兒嫁給蒙古人康里夔夔的家人❽。

此所謂「他曾向南宋末帝討官做」乙事，查遍有關任氏傳記資料，未見有此記載，不知有何根據；或許是出於對王逢所說「年十八第郡試」的揣測。其實當時宋廷還在，士人參加郡試是很自然的事。他雖參加考試，但是有沒通過我們也不知道。即使通過，以他當時的年齡也不可能任官❾。至於任氏的名字不入夏文彥之書和《元史》雖是事實，但不能扯上民族主義，否則整個元朝史都不用寫了！其實《圖繪寶鑑》和《元史》都收了許許多多的附元之士，為什麼只有任仁發會因服務元廷而受到歧視？

❺同上引陳高華《元代畫家史料》，頁136-137。

❻同上，頁138。

❼同上，頁132。

❽*Eight Dynasties of Chinese Painting*, p. 118.

❾同❻。

任氏頗受後輩文人如陶宗儀、王逢、張觀光、虞集、顧瑛、楊維楨等人所敬重，他們都有詩文歌頌其畫跡。可是他的同輩人之中未見有文人為他讚頌者，此中微妙處正在於當時文人的藝術觀，所以如果我們從這個觀點來看，必然可以發現其中的重要意義：「任仁發是不能入於畫史的畫匠。」

任仁發的畫跡以克利夫蘭博物館的「三駒圖」、納爾遜博物館的「九馬圖」和北京故宮博物院的「二馬圖」卷(圖一一六)最為著名❿。從這些作品來看，他的人馬很有寫實的內容，相當平易近人，有日常生活的情趣，對造形的抽象意趣不甚關心。他的「三駒圖」畫三個馬伕各帶著一匹馬，作等距離的排列，頗似李公

❿ 二圖皆見上引 *Eight Dynasties of Chinese Art*, pp. 118-120.「二馬圖」卷，見 *Art Treasures of the Peking Museum*, p. 82.

元氣淋漓

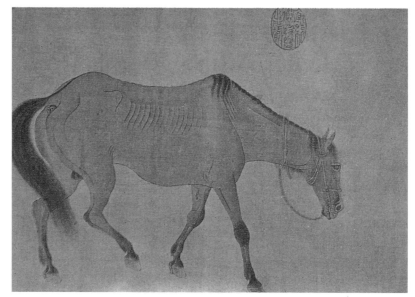

圖一一六、任仁發　二馬圖（一段），
　　　卷，28.9×94 公分。北京故宮博物院藏。

麟的「五馬圖」。可見他是有意學習李氏，可是他畫出了不同的格調，最具意義的是他的馬和人物用筆圓滑，馬身亦圓渾有肉，加以渲染之工夫，馬身顯得光滑，不像李畫之筆道多轉折粗細變化，馬身有些許崎嶇。任氏的馬比較沒有個性，沒有衝勁。同樣的性質也見於「九馬圖」。即使他的瘦馬（在北京卷上）也顯得溫順，不像龔開的瘦馬那麼倨傲。這種畫風顯然接受了北方派鞍馬畫的影響。此所謂北方派是指從五代胡瓌以下的金朝和元朝的鞍馬，如臺北故宮的「元人射雁圖」、「元人畫獵騎圖」等是⑪。只是任氏的人物不著胡服罷了。這樣的畫在夏文彥這類帶有偏見的畫史家眼中，沒有什麼分量是可以理解的。

任氏在結合李公麟畫法和北方派鞍馬畫之後產生了富有情趣而安詳的畫作，的確遠超一般的二流畫家，所以能吸引一些後輩知己。如今由於有上述二件手卷入藏美國博物館，他的地位也大為提高。《八代遺珍》的作者指出：「如果任仁發的成就代表保守的和宮廷化的畫馬傳統，那麼與他同時的趙孟頫，便是使以北宋李公麟為基礎的畫馬藝術更生的人物。」⑫

二、元朝後期的白描畫

《八代遺珍》又說：「趙、任二人過世之後，畫馬一科便結束了它歷史性的創作活動。二人的子孫雖然繼續以其各自家傳方法畫馬，但已喪失新意。」按趙孟頫之後有子雍、孫彥徵繼其法。仁發亦有次子賢能和三子賢佐擅丹青。賢能，字子敏，曾於大德皇慶間（1312-1313）入覲進畫，被賜金段旨酒。賢佐，字子

⑪《故宮書畫圖錄》（五），頁189，275。見 *Art Treasures of the Peking Museum*, p. 82.

⑫ *Eight Dynasties of Chinese Painting*, p. 119.

良。至大年間（1308-1311）以父蔭得官職，曾官南陵尹（在今安徽境），後進官奉訓大夫台州判。《書畫史》謂其畫馬筆力可比任仁發。今有「人馬圖」一幀藏北京故宮博物院。

元朝還有一位名叫任子昭的畫家亦善畫馬，今有小冊頁「奔馬圖」(圖一一七)傳世[13]。馬的造形和筆墨皆學韓幹的「照夜白」（美國大都會博物館藏），但馬的身軀更加扭曲。《佩文齋書畫譜》引《書畫史》，謂任子昭乃任仁發之子，但查任氏家族資料，其子並無以子昭為名者。倒是陶宗儀的《輟耕錄》有下列一條資料：

《西域奇術》任子昭云：「向
寓都下時，鄰家兒患頭疼，
不可忍，有回回醫官，用刀
劃開額上，取一小蟹，堅硬

－－－－－－－－－－

[13] 此圖今屬香港木扉藏畫的一部分；圖見《新亞學術集刊》（*New Asia Academic Bulletin*），Vol. IV, p. 309.

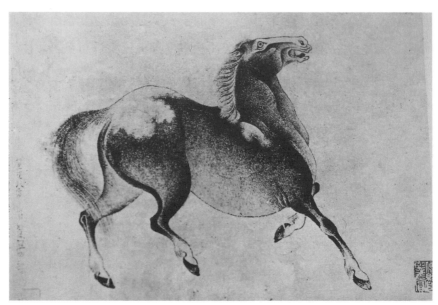

圖一一七、任子昭　奔馬圖，
　　　　　　紙本墨繪，冊頁，21×30.5 公分。香港木扉藏。

元氣淋漓

如石，尚能活動，頃焉方死，疼亦止。當求得蟹，至今藏之。❹

此外黃玠《弁山小隱吟錄》亦有「送任子昭北上」詩：「……龍江公子少年日，乃翁攜之與遊遨；翰墨之餘及丹青，譬如魯削非凡力，胡為歷碌風塵下，與世俯仰猶桔槹。」❺按陶宗儀和黃玠都是元末人物，任仁發死於一三二八年，時為元朝中葉，自不能在元末「攜子昭赴京奔走豪門」。或許任子昭是仁發的侄子輩人物亦未可知。

元朝中後期的人物畫家之中得李公麟神髓者首推張渥。張氏字叔厚，淮南人，自號貞期生。他能用李龍眠法為白描人物、佛像和歷史事實。其「彌陀佛像」❻為長條形的畫幅，主景在下段臺地上。臺地左下角有土坡，旁置一小桌，桌上置一如意和重疊的兩本書。臺地的遠端有一笑容可掬的大腹老人坐在地上，他便

是彌勒菩薩。他肥胖的身體緊靠著一塊大石臺。躍動的衣褶用細線鉤描。他身後的石臺上有一盤飯和一個小盒子。後方左側有高聳向右微斜的枯樹；右側有小石臺，旁長芭蕉二株；臺上靈芝一盆。樹與芭蕉之間是書童二人，一作送飯狀，一捧畫匣。畫的用筆清秀出塵。張氏款在畫幅的右下角：「至元丙子（1336）春王月，張渥敬寫」，下鈐二朱文印「張渥」、「叔厚」。詩塘有至正二十五年四月永壽釋寶金所書「佛說彌陀佛經」經文。按釋寶金，姓石，號碧峰，乾州永壽人。曾遊居五台山，建靈鷲菴，善畫山水。此圖雖然可見李公麟的清瀝白描法，但張氏用筆圓，而且衣褶鬆放，矩度不及李公麟傳世諸作嚴謹。

同藏臺北故宮的「瑤池仙慶

❹ 同上。
❺ 同上。
❻ 《故宮書畫圖錄》（五），頁71。著錄見《故宮書畫錄》卷五，頁239。

圖」軸（圖一一八a、b）❼。作
四老由書童、琴童陪同在海邊的
一片平臺上昂首瞻拜從遠處海上
飄來的一對仙女。四周是清澈明
淨的山石、古柏、修筠、枯樹和
一座聳立於畫幅左側的獨峰。張

圖一一八b、張渥　瑤池仙慶圖（局部）。

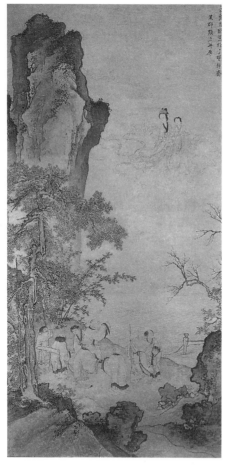

圖一一八a、張渥　瑤池仙慶圖，
　　　　　紙本淺設色，
　　　　　軸，116.1×56.3公分。
　　　　　臺北故宮博物院藏。

氏的畫都用熟紙，由於用筆細
緻，再加上細心渲染，有一種不
可名狀的秀氣。此圖右上角有張
氏款：「至正辛巳（1341）良月
既望作于明靜齋。吳郡張渥叔
厚。」下鈐二印。
　　張渥受李公麟的影響於其所

❼《故宮書畫圖錄》（五），頁73；
　《故宮書畫錄》卷五，頁240。

畫的「十六臂大士相軸」❶❽最為明顯。作十六臂大士（菩薩）坐在一個由麒麟馱著的蓮花座上。大士手上有各種不同的持物，髮髻上有一尊站立的小佛像，再上又有一尊由大士的雙手捧著的坐佛。全圖上下左右充滿著雲氣，殆皆以淡墨渲染而成。這是一幅密宗圖像，可是畫家把傳統的密宗佛教圖像的厚重、華麗和莊嚴的風格一變而為清澈雅淡的文人格調，似較李公麟更趨於極端了。畫左下角有張氏款，自稱「佛弟子」，可見他是虔誠的佛教徒。

張氏有一套冊頁「九歌圖」(圖一一九)藏於美國克利夫蘭博物館❶❾。也是標準的白描。但是他此圖除了李公麟的畫法之外，兼取晉人的飄逸，加上自己的秀韻。這可能就是夏文彥說他「白描人物筆法不老，無古意」的原因罷？

元末得李公麟筆意的文人畫

❶❽ 同上，《故宮書畫圖錄》（五），頁75。

❶❾ 圖見 *Eight Dynasties of Chinese Painting*, pp. 119-120.

圖一一九、張渥　九歌圖（一段），
　　　　紙本墨繪，卷，全卷28×438.2 公分。美國克利夫蘭博物館藏。

圖一二〇、衛九鼎　洛神圖，
　　　　　款1368年，
　　　　　紙本墨繪，
　　　　　軸，90.8×31.8公分。
　　　　　臺北故宮博物院藏。

家是衛九鼎。衛氏字明鉉，浙江天台人。界畫師王振鵬。其白描「洛神圖」為紙本長條立軸(圖一二〇)，作洛神悠然滑過細波如鱗的水面，足下雲彩冉冉而起[20]。洛神高聳苗條的身子，以及圓渾端莊的臉龐，顯得極為瀟灑。而衣袍和飄帶在清風中飄揚，手中的羽扇竿及婉轉的髮結，使她更加出塵。畫幅上頭有遠山數疊。人物與遠峰之間的大空白由倪瓚補上四行跋：「凌波微步襪生塵，誰見當時窈窕身；能賦已輸曹子建，善圖唯數衛山人。雲林子題，衛明鉉洛神圖。戊申(1368)」這段題字的書法與倪氏「雨後空林」跋的書法相類，殆為倪氏晚年的筆跡。題詩時衛九鼎似乎還沒過世，所以衛氏的生活年代必在元中葉至明初。衛氏此圖顯然有意摹倣顧愷之的筆法，但也加上由王振鵬傳下來的南宋筆觸的硬朗感。

[20]《故宮書畫圖錄》（五），頁107。

元氣淋漓

元朝末期白描人物最有現實感的是王繹的作品。他是「寫像秘訣」的作者[21]。《圖繪寶鑒》有傳：「王繹，字思善，自號癡絕，杭人，善寫貌，尤長於小像，不徒得其形似，兼得其神氣。」他的「楊竹西小像」卷(圖一二一)畫元末文人楊謙（號竹西居士）方巾大袍，曳杖而行於一小徑上。背景空白，近景由倪瓚用疏淡的乾筆鉤出小石和小松。

王氏人物特重臉部描寫：以細筆鉤描再加渲染，用筆不多但能精彩地刻畫出人物的面貌和性格。衣袍的用筆簡括，此法得自趙孟頫的「蘇東坡像」[22]。畫幅最左側有兩行題字：「楊竹西高士小像，嚴陵王繹寫，句吳倪瓚補作松石。癸卯二月。」故知此圖為倪瓚與王繹在一三六三年合作完成的，李日華《紫桃軒雜綴》有載。畫中的楊竹西是江蘇華亭人，在家築有不礙雲山樓，與曹知白、顧瑛、倪瓚交遊。

臺北故宮博物院有一幅「倪瓚像」(圖一二二)，風格頗類上述楊竹西小像，故同屬元代李公麟派之作[23]。該圖畫倪氏坐於臺床上，右靠扶手。右手持筆，左手拿紙。身旁有墨硯，他凝視前方。背後有一屏風畫秋林山水。

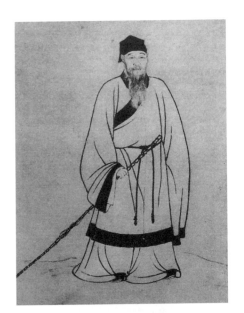

圖一二一、王繹　楊竹西小像，
　　　　　款1363年，紙本墨繪，
　　　　　卷，27.6×86.7公分。
　　　　　臺北故宮博物院藏。

[21] 見俞劍華《中國畫論類編》，頁485。

[22] 圖見《藝苑掇英》第二十七期，頁6。

[23] 圖見James Cahill, *Hills Beyond a River*, *Fig.* 45.

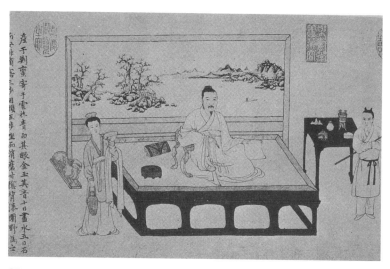

圖一二二、倪瓚像（作者不詳），
　　　　　紙本墨繪，
　　　　　卷，28.2×60.9 公分。
　　　　　臺北故宮博物院藏。

床邊一頭為男侍持拂塵，另一端是女侍持酒杯和酒壺。背景空曠。畫的左邊有張雨題贊，對倪氏的潔癖和達觀頗多評述。

　　以上是李公麟白描畫法以其簡化形式在元朝發展的情形。此派的優點是筆墨清淡高雅，佈局清晰有力，充分把握了文人畫的樸素審美觀，但缺點則是過分簡略單調，尤其是技法層面顯得非常貧乏。現在讓我們來看看由朱玉所代表的另一個流派。朱玉（1293-1365），字君璧。江蘇昆山

人，是王振鵬的弟子，擅長道釋、界畫[24]。他留下了一幅手卷「揭缽圖」(圖一二三)，描寫《寶積經》（*Hariti Sutra*）中揭缽的故事[25]：鬼子母（Hariti）生性暴虐。生了一萬個兒子，殺人子女為食。後來釋迦牟尼佛把她的幼子鎮於缽中。鬼子母率眾鬼揭缽

[24] 朱玉是不入畫史的畫匠，所以在夏文彥的《圖繪寶鑒》無傳。此傳係根據《藝苑掇英》第十八期頁3所提供。

[25] 圖見上引《藝苑掇英》第十八期，頁3-6。

元氣淋漓

圖一二三、朱玉　揭缽圖（細部），紙本墨繪，卷，28.7×111.4 公分。

救子，但沒成功。受釋迦如來的感召，答應永不殺人，皈依佛門。鬼子也被從缽中放了出來。

全圖以右邊的松林與一群天神、天女開始，接著是靜坐高臺上，身冒火焰的釋迦牟尼。四週天官乘雲而至。神鬼雙方鬥法，熱鬧非凡。中段是群魔揭缽，龍王鎮缽的盛況，一座竹架為中心。架上是一枝槓桿，一端是連在石塊上的缽，缽內是鬼子。槓桿的另一端是一群惡鬼用力拉，意圖把缽從石上拔開，可是無能為力。其上方及左方是群鬼或搬石、或敲鑼、或打鼓，又有天龍相助，也是全圖的中心。後段是天兵天將大戰的情形——龍兵虎將，旌旗飄揚。全圖用筆細膩，人物造形動態變化多端，實非一般文人畫家所能相比。然而問題是太重視細節，筆畫、顏色千篇一律，多平面鋪述而無明顯的重心。畫家不懂用對比、對照之藝術技法來加強畫面的效果，易言之便是藝術性不高。由此看來朱玉其實是一位畫工。

但同樣是畫工畫，今藏美國紐約大都會博物館（Metropolitan Museum of Art, New York）的一幅「揭缽圖」(圖一二四)所揭示的，又是另外一種格局和另外一種問題。兩圖布局相同，但大都會本加強渲染，使意象生出深淺變化，也為畫面增加深度，但人物、動物、鬼神的眼神變化大為減少——只有兩種類型：鬼神圓眼，人物扁眼。而且由於對鬼神身軀動作的強化，更增加畫面的戲劇感，是一幅接近明朝浙派的畫工畫。兩圖相比可以看出朱玉對李公麟白描法的寫實精神還有相當程度的把握，並未完全落入畫匠的窠臼。

三、白描畫法的省思

人物、鞍馬和界畫在元朝文人畫運動中逐漸失去活力，而且不能為來世建立繼續發展的基礎乃是事實。造成這個現象而它的因素可能很多。或許有人會因此

圖一二四、揭缽圖卷（細部），
　　　美國紐約大都會博物館藏。

怪罪李公麟，把他所提倡的白描法視為人物畫墮落的發端。這就像一些人把中國畫的衰退歸罪到王維、蘇軾、趙孟頫或董其昌一樣。但我們必須知道，元朝畫人物多用白描法乃是元朝人的選擇，與李公麟無關。元人為什麼作這種抉擇才是我們所要關心的論題。

很多人一說到元朝的畫，立

元氣淋漓

刻就想到異族統治的結果。以為因為蒙古人統治下人民沒有自由，畫家不敢表現現實題材，而人物畫正需要以現實題材為基礎。持這種觀點的人也往往把整個文人畫運動歸因於蒙古政權。如鄭昶《中國畫學全史》便說：「元崛起漠北，入主中原，氄幕之民而知文藝之足重。雖有御局使而無畫院……在上既無積極提倡，在下臣民又皆自恨生不逢辰，淪為異族之奴隸。凡文人學士無論仕與非仕，無不欲藉筆墨以自鳴高，故其從事於圖畫者，非以遣興，即以寫愁而寄恨。」❷⑥王伯敏的《中國繪畫通史》論人物畫時也說：「統治者對漢族士大夫採取分化的辦法……因此，就產生了一部分士大夫徬徨徘徊於野，終於苦悶地走向山林，做起隱士。」❷⑦

雖然元朝統治者的政策對文人畫的發展產生了激發的作用，但不是上述這些人所想像的那麼大。事實上元朝宮廷對藝術還是

非常重視的，只是它所重視的並不是元朝文人所樂見的。元朝文人既然仇視兩宋的院體畫，即使元朝有畫院，這些文人畫家恐怕也不會樂意去領那「賜金帶」的殊榮！再者，假如元朝的極權統治真是文人畫發展的主因，為什麼明中葉以後政治環境鬆懈之後，文人畫反而更加興盛？

因此，從整個中國繪畫史的發展來看，人生哲學思想的因素才是最根本的。在上古時代，我國繪畫思想築基於鬼神意識，沒有人的影子。到了三國以後，由於佛教的介入，人的分量才日漸增加。而佛教中的人的地位是西方希羅文化的賜予，因此人在中國哲學思想中的提升不能不說是西方文化的餘蔭。它在中國的生存與發展大多依賴著佛教。五代以後佛教衰落，儒、道復興，自然主義取代佛教而成為藝術思想

❷⑥鄭昶《中國畫學全史》，頁329。
❷⑦王伯敏《中國繪畫通史》（上），頁669。

的主流。在這個潮流中，思想家主張回歸自然，逃避人事，此於荊浩、范寬、郭熙等人所畫的山水可以看出來。在南宋的山水畫裡，人的地位有回升的趨勢，只是為時不長。

入元以後文人詩性的超自然主義，在心性哲學和禪學的催化之下進入浪漫的綜合時期。此時的綜合當不止於儒、釋、道三大哲派，更在於各種與文人有關的技藝之綜合，此中包括詩、書、畫、音樂、棋藝等等。文人追求的是超自然的古意神韻，不是人間的俗務。人，尤其是畫家自己扮演著極其重要的角色，但那是超越凡俗的精神境界的，也是規避人事的「我」，所以是抽象的。

然而人物畫之衰落恐怕還不只是因為這些文人規避人事的結果。其實在元朝仍然有許多佛像、人物、界畫、鞍馬作品，可見真正規避人事的只是少數的文人畫家。大多數人，上自皇帝下至一般平民都是紮紮實實地在吃著人間烟火。問題是這些食人間烟火的人為什麼不能創出一番藝業。我想這個致命傷便在文人畫家與畫工之澈底分家。顧愷之曾指出：「凡畫，人最難。」正因為人物畫最難所以最需要專精的技法，尤其對客體個相的把握，非有精確的觀察和精湛的寫生基礎不足為功。既然文人畫家蔑視專精的功夫，人物畫一進入文人畫的世界便失去它的動力。

誠然，在我國畫史上因畫家與畫工決裂而受害最大的是人物畫。本來在山水畫未興之前，人物畫是主流。唐朝有山水畫，但仍不能與人物畫相抗衡。五代、兩宋山水畫逐漸超過人物畫。到了元朝，人物畫已是強弩之末。澈底分家的結果便是有思想的畫家無技巧，有技巧的畫匠無思想。前者如衛九鼎與王繹，自有其思想高標，創意昭然，但技法貧乏；後者如朱玉以及其他許許多多畫工，雖有技法，但輾轉因循，有苦勞而乏創意。所以中國

人物畫之復興必有待畫家的覺醒——要充分認識到技法與藝術思想結合的重要性。

第二節　玉骨冰清

——從王冕的畫看元代墨梅
　　兼論中國畫的寫實、寫真與寫意——

　　國人自古喜愛梅花，蓋梅枝雄奇，梅花清癯而耐寒。我國最早詠梅名句見於《詩經・召南》〈摽有梅〉，以梅象徵成熟的少女；自漢以後詠梅詩日多，如六朝的蕭綱作〈梅花賦〉，陸凱有〈贈范曄詩〉稱梅花為「江南一枝春」，王維有名句：「君自故鄉來，應知故鄉事；來日綺牕前，寒梅著花未？」林逋有〈山園小梅〉膾炙人口：「眾芳搖落獨喧妍，占盡風情向小園；疏影橫斜水清淺，暗香浮動月黃昏。」蘇軾也有「玉雪為骨冰為魂」的詠梅名句，殆皆以梅花寄鄉愁。

　　梅與松、竹為歲寒三友，並與蘭、竹、菊同被尊為四君子。如果說蘭花是深谷中孤芳自賞的隱士，竹是可伸可縮的儒士，菊是秋末報冬之花，那麼梅是歲寒報春之卉，都是儒家人格的象徵。梅在奇寒中綻放鮮花，喜報第一春，可以說明儒者在退隱的當兒仍對未來抱有一線美好的希望。所以梅花是有喜氣的，也是四君子之中最有積極內容的。

　　若論畫梅，則六朝的張僧繇可能是最早的一人，張彥遠《歷代名畫記》載有其「詠梅圖」。其後有唐朝的李約擅畫梅。別有花鳥畫家如邊鸞、于錫、蕭悅等亦多以梅花作為花鳥畫之配景。然

畫梅花遣興或寄意者，史家首推北宋隱居華光山的長老釋仲仁。自華光開風氣之後，有宋一代畫梅名家輩出，如揚補之、湯叔雅輩皆此中之佼佼者。元初畫梅之風不振，元末王冕一出始又有一番新局面。

在元朝文人畫運動中，山水和墨竹發展最快，其次應該便是墨梅了。史家著文論述元朝墨梅者已多，但是有一點卻未為人所注意：那就是元朝墨梅的保守性。試看有元一代，當各家各派的文人畫日趨簡率荒寒之際，墨梅一道，在筆墨和造形上卻反而日就豐盈繁盛；正當畫家極力淡化北宋的「龍形」意識之時，墨梅卻繼續發揮這一過時的意識形態。其理安在？本文擬從王冕的作品出發來探討這個問題。

一、元朝畫梅高手──王冕

元朝畫墨梅最有名的是王冕。王氏，字元章，別號甚多。浙江會稽人，能詩善畫。所謂「萬蕊千花，自成一家」[28]。後來拜吳敬梓的《儒林外史》之賜，王冕成為元朝畫家之中最為家喻戶曉的人物。但是這個小說中的王冕與真實的王冕相去甚遠。

王冕的生年史籍無詳載，卒年則以徐顯、宋濂等人的說法為準。徐顯《稗史集傳》云：「歲乙亥，君（王冕）方晝臥，適外寇入。君大呼曰：『我王元章也。』寇大驚，重其名。與君至天章寺，其大帥置君上坐，再拜，請事。……大帥終欲受教。明日，君疾。遂不起，數日卒。」宋濂「王冕傳」云：「皇帝取婺州，將攻越，物色得冕，置幕府，授以諮議參軍。一夕，以病死。冕狀貌魁偉，美鬚髯，磊落有大志。」[29]據此，王氏卒於至正十九年（1359）。死時已是鬍鬚一大把，但看來還精力旺盛，而

[28] 夏文彥《圖繪寶鑑》卷五。
[29] 以上資料收錄於陳高華的《元代畫家史料》，頁354 - 357。

且志氣過人。假如他死在五十五歲左右，那麼他是生於一三○五年前後。坊間書籍有關王冕的生卒年有二說。一是根據民國張惟驤的《疑年錄彙編》說他生於一三三五年，卒於一四○七年。第二說據清人吳榮光所編《歷代名人年譜》，訂生於一二八七，卒於一三五九。二說皆曰享壽七十三。然此二說之不可信已經由今人嵇若昕在〈王冕與墨梅畫的發展〉一文加以駁正。嵇氏指出第一說及七十三歲說乃是誤把王周（王冕之子）當成王冕。嵇氏認為王冕死時是五十多歲。此說甚為合理，下文將再略加論證 ❸ 。

王冕生於一個貧苦的農家，幼年曾為放牛童，晚年仍自稱「飯牛翁」。七八歲時，父親命他去田間放牛，他則偷入學舍聽諸生誦書。聽後即默記之。晚上回家時竟然把牛給忘了。鄰居把牛牽來，怪其牛踐踏田禾。王冕的父親很生氣，於是把王冕鞭打一頓。但是不久冕又再犯。其母乃

曰：「兒癡如此，曷不聽其所為。」他可能就如此進了私塾小學念書。常常夜間跑到僧寺裡，利用其中的長明燈苦讀。他的〈自感詩〉說：「八歲入小學，一一隨範模，厭睹詭譎行，不讀非聖書。」 ❸ 此雖有自誇之嫌，但也可以證明他自小好讀書，有大志。

稍長隨歸陽韓性（1266-1341）讀書，頗有聖人之志 ❸ 。〈自感詩〉云：「長大懷剛腸，明學循良圖。石畫決自必，不以迂腐抱。願秉忠義心，致君尚唐虞。欲使天下民，還淳洗囂虛。聲詩勒金石，以顯父母譽。」可是他

❸ 嵇文見《故宮學術季刊》卷二，第一期，頁37- 40。

❸ 王冕〈自感詩〉收入《竹齋詩集》，參閱上引陳著《元代畫家史料》，頁358 - 359。

❸ 韓性是元初一位通儒。《元史·儒學傳》有載：「性出無輿馬僕御。所過負者息肩，行者避道，巷夫街叟至於童稚斯役咸稱之曰韓先生……凡經其口授指畫，不為甚高論而義理的勝。」見《元史》卷一九○，百衲本，頁28774。

參加一次（宋濂說是多次）的進士考試卻沒成功❸，不禁嘆曰：「此志竟蕭條，衣冠混泥涂。」此後他「盡焚所為文」，改讀兵法書。行為變得非常古怪：「著高簷帽，被綠蓑衣，履長齒木屐，擊木劍，行歌會稽市。或騎黃牛，持《漢書》以讀，人或以為狂。」

一晃三十歲過去了，一無所成，不免感到世事茫茫：「蹭蹬三十秋，靡靡如蠹魚。歸耕無寸田，歸牧無尺芻。羇逆泛萍梗，望雲空嘆吁。世俗鄙我微，故舊嗤我愚。賴有父母慈，倚門復倚閭。我心苦凄戚，我情痛鬱紆。」不久其父去世，使他「羞見反哺鳥」。一三四一年其師韓性過世，韓氏之徒改事王冕為師，可能生活略有改善，居於越城（杭州），於是迎母侍養。〈王冕傳〉云：「久之，母思故里，冕買白牛駕母車，自被古冠服隨車後，鄉里小兒竟遮道訕笑，冕亦笑。」此所謂「久之」，假設是三或四

年，則送歸故里當在一三四三年前後。

回杭後繼續以耕讀、講學維生。因無課室，只好在佛廟的走廊下授課，並倚壁為土灶煮食。約一三四四年時，有新來紹興當理官的申屠駉路過武林（杭州）欲拜訪，不得其門。後經遣人再訪，延冕入贅舍為教席。年餘之後因不如意，辭去，時約一三四六年。之後，遊蘇州，與士大夫交遊，以畫梅花馳名一時。約一年後，復游金陵，諸御史、新貴，皆加敬待。旋北上燕薊，縱遊居庸、古北之塞。在大都時，寄居秘書卿泰不花家❸，並以畫名傳揚公卿之間。但他的詭異言行頗令一些官吏避忌。譬如他曾自題梅花云：「疏華箇箇團冰玉，羌笛吹他不下來。」使見者

❸ 宋濂〈王冕傳〉曰：「冕屢應進士舉，不中。」

❸ 泰不花（華）為秘書卿的時間是1345-1349。參見上引嵇氏〈王冕〉一文，頁45。

「縮首齰舌，不敢與語」。在京時泰不花有意推薦他出任館職，他卻直言：「不滿十年，此中狐兔游矣，何以祿仕為？」

他在北京的時間不長，一三四八年秋便自大都經吳（蘇州）南返❸。在蘇州曾語友人曰：「黃河將北流，天下且大亂。吾亦南棲以遂志，子其勉之。」

回浙江之後，為避亂，乃攜妻孥隱於九里山中。種豆三畝，栗倍之，樹梅花千，桃杏居其半，芋一區，薤韭各一百本，引水為池，種魚千餘頭，結茅廬河間，自題為「梅花屋」❸。不久朱元璋遣胡大海攻浙江，獲冕。對冕甚為禮遇，並薦給朱元璋，被委為諮議參軍。可惜未幾以病死。張羽有詩慨歎之：「雄襟自許魯仲連，一箭無成身已死；世上空餘寫墨花，只將名姓花光比。于乎，人生有才不盡用，古來埋沒皆如此！」❸

由上文的分析，可知王冕一三四一年以後的行蹤比較清楚，但其前的歲月則無法用編年來敘述。我們只知一三四一年時他已經年過三十，所以取其中值三十五歲，則生年為一三〇五年前後，死於一三五九年，享年約五十五歲。他到晚年猶念念不忘事業無成，功名無著的窘境，此於其為祝君所作的梅花長卷略有透露：「君不見漢家功臣上，麒麟氣貌豈是尋常人？……貂蟬龍章終匪塵俗狀，虎頭乃是封侯相。……我生山野無能為，學劍學畫空放蕩，老來晦跡巖穴居。」最後他不得不大嘆：「時與不時何以為？！」

王冕是否真的接受明太祖所授諮議參軍一職，歷來有異說，徐顯稱冕獲見「大帥」之後不日即死，未言見朱元璋之事。但是

❸《稗史集傳》說：「至正戊子南歸」，戊子便是1348年。

❸見宋濂《宋文憲公全集》卷二十七。收錄於陳高華《元代畫家史料》，頁356-357。

❸見上引陳書，頁363。

宋濂「王冕傳」、《保越錄》、以及《明史》皆言之鑿鑿。可見徐顯基於臣不事二君的思想，有意為其友洗脫不忠之名。其實從王冕的立足點而言，他未曾當過元朝的一官半職，就是張士誠據蘇州也與他無涉，何來忠不忠的問題？如果從王冕的抱負來說，他飽讀兵書，亟待一顯身手的機會，他以知兵擅謀略而見重於朱元璋是相當可能的。可惜他所策劃的攻紹興策略並不成功，結果「人馬亡散甚多」，以致於人皆「歸咎王冕」。他也很可能因此抑鬱而卒。

王冕是否有民族主義的思想也是人們談論的問題。如徐顯刻意彰顯王氏的忠君人格，諱言其出事朱元璋。但宋濂、以及《明史》的作者都詳述其出佐明軍之事以及其反元思想。其實他的詩句，如「疏花箇箇團冰玉，羌笛吹他不下來。」也是人們取來作為他的民族主義思想的明證。可是他卻也參加進士考試，想當元

朝官。所以嵇若昕斷言：「王冕不懂什麼民族主義」[38]，陳高華說他是忠於元廷[39]。我認為王冕對元廷非常厭惡，但那不是泛民族主義的情緒在作祟，而是對朝政的不滿。我們知道王冕是一位儒者，傳統的儒家精神深深地影響到他對世事的看法。元朝中葉以後，朝廷的貪汙腐化、排擠漢人、蔑視中華文化等倒行逆施激發了普遍的反元運動，王冕自然無法置身事外。他這一種維護中華文化的思想也應該可以算是民族主義，但與一般人所謂的泛民族主義有別。

二、清氣滿乾坤

王冕一生愛梅成癖，畫梅無數，詩文亦多詠梅之句。曾有詩云：「平生愛梅頗成癖，踏雪行穿一雙屐；……衝寒不畏朔風

❸❽見上引嵇文，頁51。
❸❾見上引陳著《元代畫家史料》，頁350-351。

元氣淋漓

吹，乘興來此江之湄。」[40]他傳下來的畫跡很多，但風格相當統一，所以無需一一來分析，我們只要看他的一兩幅代表作便可明白。首先是他的「南枝早春」（圖一二五）[41]畫一棵粗壯的梅樹巨幹自右下伸入畫面，先俯後急轉向上衝，遂作右彎的弧形，到畫面的上半又轉成左彎弧，配以上仰小枝。枝上花開纍纍，以雙鉤出之。花瓣背後加淡墨，是為倒暈法，南宋湯正仲（叔雅）已曾用之。王氏以雄渾的枝幹配上嬌艷如玉的群花，充分表現了他那英雄美人的浪漫情懷。更值得注意的是他的樹幹有如巨龍之軀，花則如其身邊的雲彩。畫的右邊有自題詩述說了這浪漫的聯想：「和靖門前雪作堆，多年積得滿身苔；疏華箇箇團冰玉，羌笛吹他不下來。癸巳夏五，會稽王元章

[40]見高士奇《江村銷夏錄》卷二，頁52。

[41]《故宮名畫精選》，頁146。

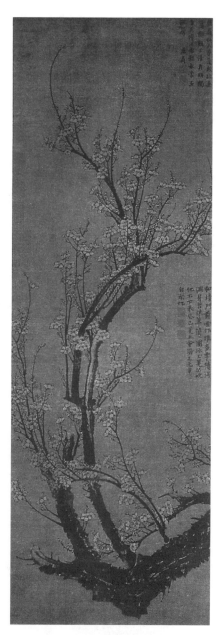

圖一二五、王冕　南枝早春，
絹本墨繪，
軸，151.4×52.2公分。
臺北故宮博物院藏。

自南作。」❷癸巳是至正十三年（1353），是時王冕已經入隱九里山中。

　　同樣優美壯觀的是今藏北京故宮博物院的「清氣滿乾坤」❸。畫帶花的梅枝從畫面右邊伸入，枝皆彎成弧形，勁健有力(圖一二六)。自題詩云：「吾家洗研（硯）池頭樹，箇箇華開澹墨痕，不要人誇好顏色，只流清氣滿乾坤。」此圖無年款，但從用筆之純熟觀之，應是晚年之作。

　　有元一代擅畫墨梅而比王冕早的畫家是吳太素，他著有《松齋梅譜》一書，詳述墨梅之法。他強調觀察自然與向古人學習的重要性；他既重形似也重視詩意的闡發。他的傳世作品還有多件，最大的一件是日本的「松梅圖」(圖一二七)❹。畫一枝彎如 S 形的梅幹從右上方向下斜伸，其上配一叢松針和短松枝，有臺北

❷王冕曾多次以此詩題畫，有時將「疎花」改作「冰花」。

❸Cahill, Hills, *Beyond a River*, Pl. 78.

❹同上注， pl. 76.

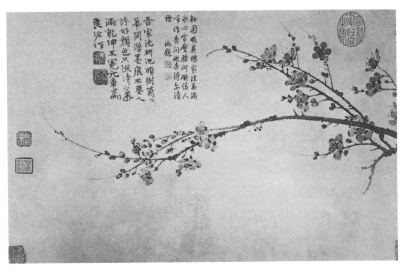

圖一二六、王冕　清氣滿乾坤，
　　　　　　紙本墨繪，短橫卷，32×52 公分。
　　　　　　北京故宮博物院藏。

元氣淋漓

282

故宮博物院文同「墨竹」軸的架勢，但對崎嶇多瘤刺的梅幹有相當細緻的描寫。

元初喜畫墨梅的還有顏輝，今日歸於其名下者有克利夫蘭博物館的「月梅」扇面，和西雅圖美術館的「歲寒枝」。惟兩者風格迥異，前者有南宋院體的性格，而後者完全是元末明初的筆墨，所以雖然畫上有顏輝印章，我們也不敢判定它是顏氏真蹟㊺。

元末畫家之中與王冕的畫風最為類似的是鄒復雷。鄒氏的生平資料一無留傳，傳世的畫跡也不多，最有名的是弗利爾美術館（The Freer Gallery of Art）的「春消息」圖卷（圖一二八）㊻。此卷作於一三六〇年，與王冕的生活年代相當。其出枝布圖都很類似王冕，只是用筆更加快速，而且用淡墨點花。

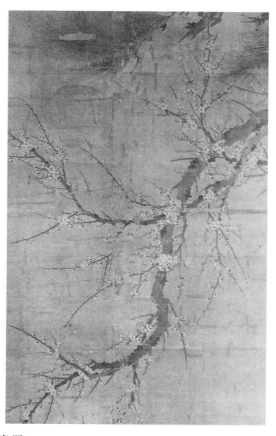

圖一二七、吳太素　松梅圖，絹本墨繪，軸，149.9×93.9 公分。日本Daisen-ji藏。

㊺顏輝的兩幅墨梅，見*Bones of Jade, Soul of Ice; The Flowering Plum in Chinese Art*, Yale University Art Gallery, Fig. 24, 26.

㊻《海外遺珍》，頁62。

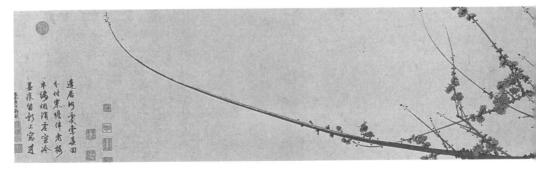

圖一二八、鄒復雷　春消息，紙本墨繪，
　　　　　卷，34.1×221.5 公分。美國弗利爾美術館藏。

那麼將這些墨梅作品集合來看，元朝的墨梅所標榜的是以「龍形意識」為主導的「寫真」，而這一美學理想則是北宋畫家所一致追求的。為進一步說明這一復古現象，讓我們來回顧一下墨梅畫在兩宋發展的概況。

三、元朝墨梅的保守性

如上文所說，畫梅之興始於北宋哲宗時代的華光和尚。王冕《梅譜》云：「……花（華）光仁老……住衡山花光寺……酷愛梅。唯所居方丈室邊亦植數本，每花發時，輒床據於其下，吟詠

終日……月夜未寢，見疏影橫于其紙窗，蕭然可愛，遂以筆戲摹其影。……山谷道人（黃庭堅）嘆曰：『如嫩寒清曉，行孤山籬落間，但祗欠香耳。』」❹傳世雖有《華光梅譜》，但真偽已無可考。從上面的描述，可知華光的作畫態度是相當寫實的。

今日可見的畫梅，最早的是宋徽宗時代；見於徽宗的「五色鸚鵡」（美國波士頓美術館藏）和「蠟梅山禽」（臺北故宮博物院藏），皆屬雙鉤寫生梅花——無論

❹收入上引陳高華《元代畫家史料》，頁363-364。

元氣淋漓

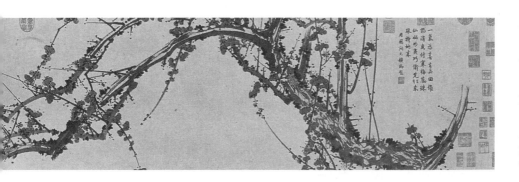

枝幹或花蕊都是雙鉤設色，後世稱之為宮梅，應該不是華光的墨梅。到了南宋，善畫梅者突然增多，以宮梅著稱者有馬遠、馬麟父子。馬遠的一幅「梅花」冊頁則用拖枝法畫枝，瘦勁如鐵線，花則肥而艷，極具特色。馬麟的「暗香疏影」（冊頁），枝瘦花肥，花則白中透紅，一枝橫斜，與幾片下垂的竹葉襯托，極冷艷之致❹❽。它們的貴族氣息和對形似與格法的堅持，基本上還是由寫實意識所主導，不是元朝墨梅之所本。

南宋時代以畫墨梅出名者以揚補之為巨擘，此外尚有丁野堂等人。揚氏的「四梅圖」(圖一二九)枝瘦花小，冷清無華，但有自然之樸素感，世人稱之為「野梅」。揚補之以後，善畫梅花者很多，可惜有畫跡流傳者極少。其中趙孟堅「歲寒三友」中有細瘦的梅花一枝，風格類揚補之。其他如湯叔雅便無可考了。從揚補之和趙孟堅的墨梅來看，基本上是寫實的，但拋棄同期畫院風格中的貴族氣，轉而表現野梅的樸素落寞之感。然而這種風格也不是王冕所代表的元人畫法。

今日南宋墨梅之中可以與元朝畫梅銜接的是王巖叟一幅墨梅巨作「梅花詩意圖」（圖一三〇）

❹❽《故宮名畫精選》，頁97。

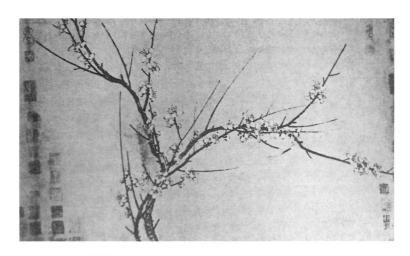

圖一二九、揚補之　四梅圖之一段，
　　　　　紙本墨繪，全卷36.8×59.2公分。
　　　　　北京故宮博物院藏。

❹。這一幅橫卷以一段粗壯的主
幹為重心，輔以許多盛開的小
枝。所有的小枝都作 S 形向兩側
伸展。由此可見元朝墨梅風格與
王巖叟有很密切的關係。但元朝

的墨梅的筆力比較強，書法趣味
很濃，不像巖叟那麼有自然本

❹今藏 The Freer Gallery of Art，見
《海外遺珍》，頁6。

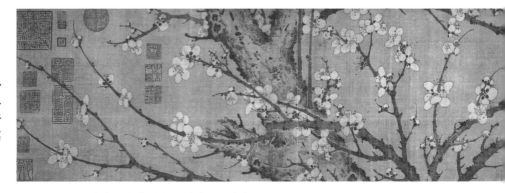

圖一三〇、王巖叟　梅花詩意圖（中、右段），
　　　　　卷，19.2×112.8公分。美國弗利爾美術館藏。

色。譬如王巖叟的梅幹和枝有很多節瘤，有斑駁之趣。他這一特色在吳太素的作品中也還保留一些，但是到了王冕和鄒復雷的作品便完全被筆觸本身的美所取代了。儘管如此，它藉由「龍形意識」之主導而展現的豐盛面貌與充沛的精力，卻帶有很強的北宋院體畫性格。

總而言之，元朝墨梅還是有其特色，但是它所保存院體性格反而比南宋的墨梅增強許多。到底為什麼會有這種現象？或許我們可以說那是王冕個人的作風而已。但是如果把吳太素、王冕、鄒復雷放在一起來考察，我們又

得把它看成一種時代的風尚。或許我們也可以考慮到梅花的本性，把它看成是充滿生機的報春之花，不應跟著其他畫類走向蕭索淒清之路。然而問題是，以梅花象徵美人之思或清愁早於南宋的揚補之已有所表現，何況明清人的墨梅以鬆秀的筆墨作寫意表現，以寄蕭殺之意者亦不乏例證，故不能說它只能以龍形之軀負載千花萬蕊之盛景。

這裡我想用中國畫發展的通則來解釋。按我國各種畫類在進入「創形」時期之前，幾乎都經過「寫實」（重視形似）、「寫真」（指以格調化的造形表達某一定型

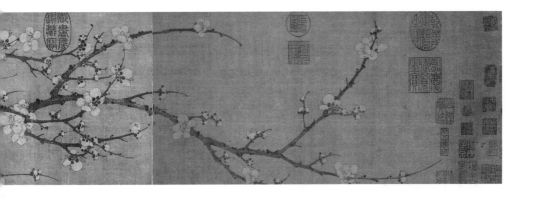

化的理念）、和「寫意」（以自由
疏放的筆墨表現浪漫的詩情）三
個時期。自山水而言，五代和北
宋前期的荊關董巨，以至於范
寬，他們的寫生意念比北宋後期
的郭熙和南宋的馬遠、夏珪要明
顯得多——後者的格調化傾向表
現在「龍形（脈）意識」、「馬一
角」、「夏半邊」等布局概念。花
鳥畫的發展過程亦大致相符：從
五代的黃筌、徐熙到北宋的黃居
寀為「寫實」期，北宋後期的崔
白和宋徽宗為「寫真期」，元朝進
入「寫意期」。墨竹畫也經過同樣
的歷程，由五代的李頗到北宋的
文同經歷「寫實」與「寫真」
期，到了元朝則跨入「寫意期」。

從上述墨梅發展史來看，墨
梅在兩宋時代都還處於寫生的階
段，所以對各類的梅花、梅樹的
個別相比較有敏銳的觀察。到了
元朝則基本上只取梅的共相，尤
其它所展現的雄渾的 S 架勢，以
及豐厚濕潤的筆法，與北宋文同
的墨竹、郭熙的山水極為類似，

故相當於墨竹的「寫真期」。所以
墨梅的發展過程比墨竹或其他畫
類慢了一拍。這大概是因為墨梅
發展得較晚的緣故，到元朝才達
到「寫真期」。

墨梅何時進入寫意時期？由
於元朝留下的墨梅作品不多，我
們無法作明確的考釋。從現存的
畫跡來看，今藏臺北故宮博物院
陳立善的「墨梅」立軸值得重視
(圖一三一)❺。假如那是陳氏真跡
的話，那麼它是很重要的例證。
該圖以略呈飛白的筆觸。「單筆
轉折寫出長枝，如果不看畫上的
題款很可能被誤認為清初揚州畫
派的作品。今畫幅的左邊有陳立
善題：「至正辛卯人日黃巖陳立
善寫。」據陳敏政《篁墩集》，
「陳立善是黃巖人，至元中為慶元
路照磨，工畫梅。」此圖作於一
三五一年。畫右上有永樂間舉人
俞山跋，畫的正中由梅枝所圍的

❺圖見《故宮文物》卷八，第十期，
頁45。

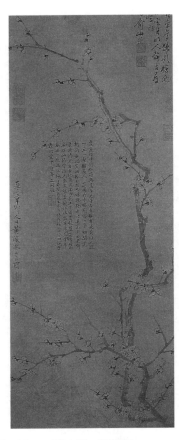

圖一三一、陳立善　墨梅圖，
　　　　　紙本墨繪，
　　　　　軸，85.1×32.1公分。
　　　　　臺北故宮博物院藏。

一個橢圓形空間裡有王同祖跋。
王氏字繩武，長洲人，正德辛巳
進士，歷官司業。此畫款跋皆
佳，所以畫的可靠性應相當高。
據此推之，墨梅之「寫意」化至
少在元末已經形成。然而這仍不
能排除論者的疑慮，因為如果上

揭陳立善的畫去掉王同祖的長
跋，畫面布局便立即失去平衡和
完整性，所以這篇長跋應該是與
畫同時完成的，可是陳、王的時
代相差百年，對不上來。我懷疑
此畫的年代不會早於明初，正巧
今日傳世有一幅金農的梅花（圖
一三二），其立意與此圖極為相
似。更重要的是王冕的風格到明
朝陳錄（字憲章）的時代（活動
於1436-1449）還佔著主導的地
位。最有力的證據是陳氏留在臺
北故宮博物院的「萬玉圖」（圖一
三三）❺❶。此外有陸復（字明本）
的「墨梅」長卷（款1505年）、以
及劉世儒（十六世紀）的「墨梅」
軸❺❷。至於像陳立善的風格則要
到明中葉以後才有進一步的發
展，如陳淳（1483-1544）、陳繼儒
（1558-1639）便逐漸打破由王冕所

❺❶《故宮名畫精選》，頁196。
❺❷陸復與劉世儒墨梅，見*Bones of Jade,
Soul of Ice; The Flowering Plum in
Chinese Art*, Yale University Art
Gallery, Fig. 39B,41.

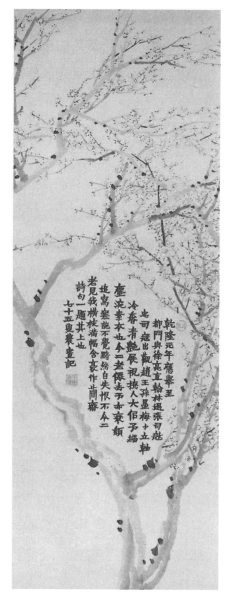

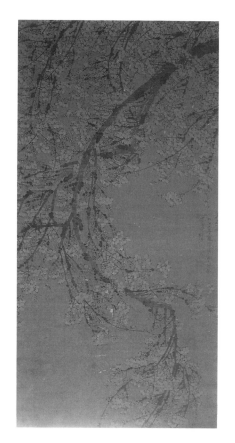

圖一三二、金農　墨梅圖，
　　　　　紙本墨繪，
　　　　　軸，41.6×116.2 公分。
　　　　　美國耶魯大學博物館。

圖一三三、陳憲章　萬玉圖，
　　　　　款1437年，絹本設色，
　　　　　111.9×57.5 公分。
　　　　　臺北故宮博物院藏。

建立的「嚴肅格局」[53]。由此可
見墨梅的發展史比其他的畫類稍
遲了一步，這也是元明墨梅畫的
保守性。

[53] 同上，Fig. 42, 43。

第三節 「此君」──文人之高節

──論元朝的墨竹畫──

竹子是亞洲最重要的經濟作物之一，中國人最會利用竹，大至房屋建築，小至家庭器具、餐具、孩童玩物，多為竹製品。竹子也是製紙的最佳材料，而竹筍可為佐餐美肴，李義山有詩云：「紫籜折故錦，素肌擘新玉，每日逐加餐，經時不思肉。」韓愈甚至把筍價與金價並列，足見其重竹之一斑。故曰竹為東方文化代表物之一，甚至於可以說是東方文化的圖騰。

由文人加之以詩性的聯想，竹子在過去兩千年的歲月中，已經累積了非常豐富的象徵內容。竹色如玉，竹葉如道人衣袖，竹節如人節，竹聲如訴如泣，竹身如龍如少女。平生最愛鄭板橋一

首詠竹詩：「咬定青雲不放鬆，出身原在破崖中；千錘萬擊還堅韌，任爾東南西北風！」他把竹子超然突出的堅韌特性格描寫得活生活現。

瀟灑的竹子可以象徵道家崇尚自由的隱士人格，即所謂勁節高風，淡泊自如。竹也象徵儒家的君子美德──如虛心、韌力、節操，所以《說文》云：「節，竹約也」。竹林也象徵佛家的修行處所；王維有詩歌詠竹林中的寧謐：「獨坐幽篁裡，彈琴復長嘯，深林人不知，明月來相照。」因為那裡正是禪境顯現的地方。儒釋道精神的匯合，再加上詩人的感性，竹子、竹林擬人化的品格也變得更為精采。優美的竹林

可以代表一種溫柔的女性美，也可以代表一種雄壯的自然美，但無論其為柔為壯，皆有飄然出塵之感。這種超凡的性格也正是《宣和畫譜》所描寫的：「拂雲而高寒，傲雪而玉立，與夫招月吟風之狀。」在詩人的眼中竹子是清、涼的象徵，所以蘇軾說：「寧可食無肉，不可居無竹；無肉令人瘦，無竹令人俗。」黃山谷說：「插棘編籬謹護持，養成寒碧映漣漪，清風涼地秋先到，赤日行天午不知。」

竹子也涵蘊湘妃的悽艷故事，令之增添了歷史的深度、時間的回溯、少女的柔韻與深情、愛情的失落，以及懷古的清愁。杜甫有詩云：「肅肅湘妃廟，空牆碧水春；蟲書玉佩蘚，燕舞翠帷鹿；晚泊登汀樹，微馨借渚蘋；蒼梧恨不盡，染淚在叢筠。」元朝吳師道的《禮部集》也有詩：「千年舜妃淚，一幅湘川雨；掩卷不忍題，余心正懷古。」元朝元明善曾為李衎的「墨竹」卷作長詩歌詠其湘妃情：「日光不下雲局暗，元氣欻忽寒人肌；楓林青青少陵夢，無乃澤畔逢湘纍；楚江小月晃初夜，淇園苦雨秋行迷；一妃彈瑟淚如雨，幽壑龍潛春欲飛；天路迢遙獨後來，黑雨挾風山鬼啼；老氣盤空根徹泉，地靈上訴玄冥悲。」[54] 如此這類的詩，筆不勝書。

竹子在民俗中也常用來象徵「平安」，故有「竹報平安」之說。漢朝東方朔的《神異經》說，在我國西北深山中有人形怪物，身高約一尺，為之所擊者會發熱疾，所以人們燃竹以其爆炸聲驅之。後世以火藥置竹節，引燃使爆，方法雖異，用意則同。關於「竹報平安」的典故，在段成式的《酉陽雜俎》還有一個不同的說法。其大意是說在我國北方有一座廟，稱為童子寺，寺外有一叢竹，高數尺。依寺規和尚

[54] 此卷今藏美國納爾遜博物館，詳細研究見拙著博士論文 *The Life and Art of Li K'an*, p. 69.

元氣淋漓

每天必照顧該竹叢，並把它的情況報告給寺廟方丈，後世乃有竹報平安之說。

在文人的心目中，墨竹更是樸素審美觀的典型，所以《宣和畫譜》說：「繪事之求形似，捨丹青朱黃鉛粉則失之，是豈知畫之貴乎？」墨竹也是文人業餘消遣的最佳活動，因為竹葉之形如毛筆端，竹幹之狀似毛筆杆，故以毛筆寫墨竹有極大的方便——雖不求形似，頗易得其韻。《宣和畫譜》的作者指出：「以淡墨揮掃……不專於形似，而獨得於象外者，往往不出於畫史，而多出於詞人墨卿之所作。」它是騷人墨客於「文章翰墨形容所不逮」之時「寄性於毫楮」**⑤**。

墨竹之興一說起於唐，元朝〈張退公墨竹記〉說：「夫墨竹者，肇自明皇，後蕭悅因觀竹影而得意，故寫墨君以左右。」**⑥**白居易有〈畫竹歌〉，似是詠墨竹。若從現存畫跡看，則日本法隆寺所藏「玉蟲櫥子」壁上漆畫竹叢已有墨竹之形**⑦**，而其年代為第七世紀初，相當於我國的隋代和唐初。以此推之，我國墨竹畫之始必在南北朝時代。當時崇竹之風始熾，無論儒、釋、道之徒皆好竹，以竹象徵高潔、長壽、隱士、自由。如王徽之有次到朋友家作客一兩天，便在人家的院子裡種起竹子來。人問其故，乃答曰：「何可一日無此君耶？」其愛竹成癖可見一斑。為記此一雅事，後世便稱竹子為「此君」。另有袁粲其人，一見竹子便留連忘返。然而最為膾炙人口的是竹林七賢的故事，故《宣和畫譜》說：「七賢六逸皆以竹隱，詞人墨卿高世之士所眷意焉。」

據《宣和畫譜》，墨竹始於

⑤《宣和畫譜》（俞劍華注釋本，文豐出版社，卷二〇，頁302-303。

⑥俞劍華，《中國畫論類編》，頁1061。

⑦「玉蟲櫥子」，圖見Sherman E. Lee, *A History of Far Eastern Art,* fourth edition (1982), pl. 190.

五代的李頗。至宣和間共得十二家，今所能見之畫法計有趙令穰的墨竹小景、李瑋的飛白法❺❽、以及文同的濃淡疊葉法，其他不為今人所知的畫法可能還有，而未列入《宣和畫譜》的墨竹畫家如蘇軾者諒亦不少。如今論墨竹，文同的地位最為崇高。南宋善畫竹者亦不乏人，多出於南宋末，較知名者有趙葵、趙孟堅、錢選，惟氣勢已大不如北宋諸家矣。金朝善墨竹者亦多，如金顯宗、王庭筠、王曼慶、李仲方等等，可惜畫跡不傳，惟王庭筠之「幽竹枯槎」有墨竹一竿，然簡略過甚。故若論墨竹，則北宋之後，至元始有可觀。

元初墨竹畫以北方的李衎和南方的趙孟頫為巨擘。前者取法自然真景，重墨色濃淡變化，顯然是出於文同一派，但在取景上則排除文派的「龍」形意識，改採單純的上仰的喇叭形竹叢(圖一八)，或鳳眼式交枝法(圖一三四)，而且規矩法度嚴謹。相對的

是趙孟頫的寫意派，它特別重視書法筆意之顯現，所以抽象、超逸(圖一三五)。介乎北李南趙之間的有高克恭、管道昇。前者亦法文同，但超脫緊密的疊葉風格，代之以略帶格調化的「介」

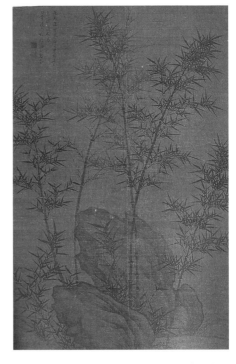

圖一三四、李衎　墨竹（為白季清作），
絹本墨繪，
軸，144×65.9公分。
款1320年，日本皇家收藏。

❺❽參見拙著《五代北宋的繪畫》，頁106-120。

元氣淋漓

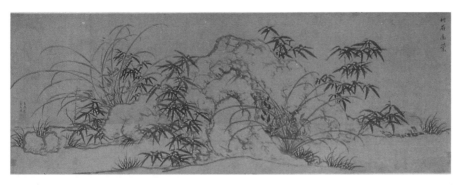

圖一三五、趙孟頫　竹石幽蘭，
　　　　紙本墨繪，卷，50.5×144.1 公分。美國克利夫蘭博物館藏。

字葉組，曾自言：「子昂寫竹神而不似，仲賓寫竹似而不神，其神而似者，吾之兩此君也。」(圖一三)管道昇以細竹勝(圖一三六)，但從所傳「趙氏一家墨竹」卷中管道昇一段看來，她也作粗筆墨竹，畫法介乎趙、李之間❺❾。

❺❾見李鑄晉，〈趙氏一門三竹圖〉，《新亞學術集刊》，香港中文大學（1983），頁259-271。

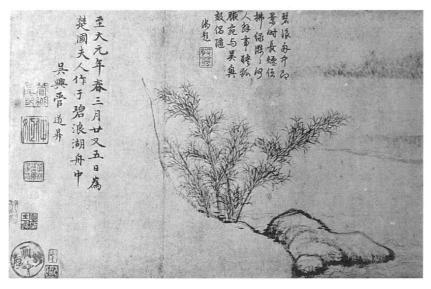

圖一三六、管道昇　竹林煙雨，
　　　　紙本墨繪，卷，23.2×114 公分。　臺北故宮博物院藏。

一、元朝中葉的墨竹畫

　　在一三二〇年前後許多畫家相繼凋零：高克恭卒於一三一〇年，管道昇死於一三一九年，李衎逝於一三二〇年，趙孟頫卒於一三二二年，商琦也在一三二〇年代初過世。於是中國文化的傳承也就落在年輕一代的身上。朝廷中的漢人數目與地位既已大不如前，而且時時被捲入政爭之中，頗令人感到不安。當時比較有名的漢官有虞集、揭溪斯、柯九思和許謙。官場中的畫家主要是柯九思、任仁發（1254-1327）、唐棣、王振鵬（活動於1300-1325）和張彥輔。

　　此期墨竹畫的風格來源主要是李衎、趙孟頫和管道昇。他們的影響力旗鼓相當，而且互相交融。蓋當時此三家墨竹畫作傳世不少，年輕畫家很容易取為臨摹的範本。人們一般兼習多家，但所習亦有所偏重，故不難分辨其

「南北」派之異調。元初南北風格之分殆因地域而起，但元中葉，此南北異調則因師承而生。較明顯的例子是出於李衎一派的李士行(圖一三七)與柯九思，出於趙孟頫的吳鎮，以及源自管道昇的張彥輔。雖然大部分的畫家都是出生於南方，但北京仍然是「嚴肅風格」（formal style）的溫床。

　　柯九思生於浙江天台。父親柯謙是李衎的好友，曾為李衎《竹譜》作序，對李衎極為景仰，所以柯九思必然有機會臨摹李衎的畫，甚或親受其指導。九思本人也曾為李衎和李士行的畫題詩，這些詩散見於《丹丘生文集》、《元詩選》和《玉山草堂雅集》❻。一三一〇年柯九思赴北京，曾從學於趙孟頫。數年後回浙江，並於一三一九年再赴北京。三年後，於一三二二年離開北京赴蘇州，此後曾旅遊南京。

❻《元詩選》癸集，卷二七，頁5；顧瑛《玉山草堂雅集》卷二，頁2。

一直到一三二八年才又到北京，這次他受薦入奎章閣。

　一如許多文人畫家，柯九思早歲先學書法，他的書法雖然筆力不差，字形優美，但結構比較規矩拘謹。由於他的墨竹是書法的延伸，因此也顯現了這種特色。他學墨竹是從臨摹入手，而

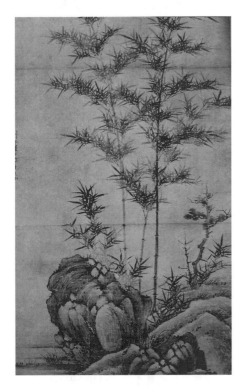

圖一三七、李士行　竹石圖，
　　　　　絹本墨繪，
　　　　　軸，170×92.3公分。
　　　　　遼寧博物館藏。

且是臨他父親所收藏的畫跡，其中必有李衎父子和趙孟頫的作品。他無疑體現了趙孟頫「寫竹還應八法通」的理論。所以他用其書法筆觸寫李衎父子的嚴謹構圖。他的作品頗合官場中之貴族和士大夫的口味。在十四世紀的二〇年代，當李衎和趙孟頫相繼去世之後，北京的藝壇已乏領袖人物，柯九思於一三二八年到北京剛好填補了這個空❻。

　他此期的代表作是「晚香高節」(圖一三八)。它以精心設計的圖式，作集中的佈局，以一枝傾斜的嫩竹與石塊相平衡，此乃李衎和李士行常用的佈局方式，尤其是其竹枝與荊棘、菊花構成重複的向上張的圖形都是李衎所常用❻，但特別接近李士行上海博物館的「枯木竹石」軸，其有

❻柯九思生平資料，見宗典《柯九思史料》，上海1963年版。
❻柯九思「蘭竹石圖」軸著錄，見《故宮書畫錄》卷五，頁178。

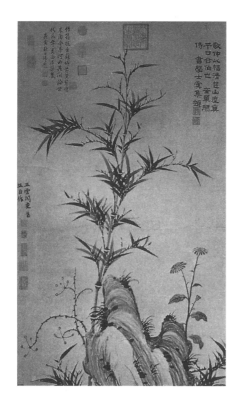

圖一三八、柯九思　晚香高節，
　　　　　紙本墨繪，
　　　　　軸，126.3×75.2公分。
　　　　　臺北故宮博物院藏。

與柯同時在北方的另一位畫家是張彥輔。他是江西人，為道士居北京太乙宮，與元廷有密切的關係❻。他的墨竹基本上還是元初的格局，但他的個人風格，若以現傳的「棘竹幽禽圖」論，則是以用筆細勁工整為其特色(圖一三九) ❻。

相對於北京的工整風格，在南方的自由氣氛中，孕育出比較活潑的作品，更能發揮文人的性格。其中代表人物無疑是浙江嘉

❻「文宗順帝二年（1331年）九月癸巳，御史臺臣劾奎章閣鑒書博士柯九思性非純良，行極矯譎。挾其末技，趨附權門，清罷黜之。」《元史》本記，卷三五。今人宗典認為是出於「建儲」之爭。見《柯九思史料》附年譜。

❻張彥輔生平資料，見虞集《道園學古錄》卷三，頁37；危素《危太樸文集》卷六，頁5；顧瑛《玉山草堂雅集》卷五，頁46；陳垣《南宋初河北新道教考》，頁148-149。

❻「棘竹幽禽圖」，見Osvald Sirén, *Chinese Painting*, Vol. VI, p. 55. Sherman Lee, Wai-Kam Ho, *Chinese Art Under the Mongols*, Pl. 243.

力的葉叢則更像李士行遼寧博物館的「墨竹」軸，至於竹節畫法則繼承李衎的上下各一彎筆間留白的方法。一三三三年柯九思因為在奎章閣遭到排擠，去職回到蘇州，開始另一段生涯❻，成為蘇州畫壇上的重要人物。此留下文論蘇州畫派時再申論。

元氣淋漓

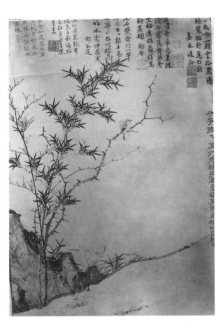

圖一三九、張彥輔　棘竹幽禽圖，
款1343年，紙本墨繪，
軸，76.2×63.5公分。
美國納爾遜博物館藏。

興的吳鎮。他與李衎、趙孟頫的
關係幾乎同等重要。有時他也被
視為趙氏的學生，但在墨竹方面
他也曾認真地學習李衎。吳氏的
《竹譜》說他有一次遊錢塘玄妙
觀，見池上的峭壁有一枝倒掛
竹，而屏風上便有李衎為該竹的
寫真，頓覺親切。數年後他依記
憶傲寫該圖以示其子佛奴 **66**。

　他一三四四年的「竹枝圖」
畫一枝自左下向右上斜伸的墨

竹，用筆簡潔有力，屬文同、蘇
軾傳統，但書法性的率直更接近
趙孟頫。當然那種趨於表面化的
力感是他所特有的。吳鎮一三四
七年的一幅「竹石圖」(圖一四
〇)相當成功地表現李衎的溫潤和
趙孟頫的率真，而賦予一種清秋
的寂意。吳鎮的雄強風格到了一
三五〇年代就更加奔放。如他的
「風竹圖」(圖四一)，用筆乾淨
俐落，向右上斜的枝葉有力地展
現了風勢。由於他的用筆率直簡
勁，所以清澈抽象。

　在浙江杭州另有張雨也善墨
竹，可惜已無傳世畫跡可供稽
考。杭州一帶墨竹畫還有一些異
格如檀芝瑞、用田等。前者畫細
竹構成的竹叢，頗有情勢，似乎
是得意於南宋趙葵的「杜甫詩意
圖」 **67**。用田，又名松田，喜畫

66 李日華《六研齋筆記》卷四，頁
32。

67 圖見上引Lee, *Chinese Art Under the
Mongols*, Pl. 247.

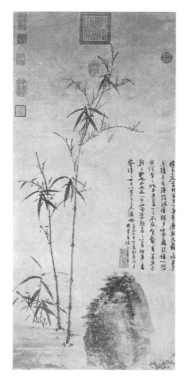

圖一四〇、吳鎮　竹石圖，
　　　款1347年，紙本墨繪，
　　　軸，90.6×42.5 公分。
　　　臺北故宮博物院藏。

大竹竿配小葉，有時也加上如松鼠一類小動物❻❽。由於此類墨竹缺乏書法韻味，匠意較重，未得後世收藏家青睞，作品皆已流往日本。

與杭州的墨竹畫家相比，江蘇的畫家以蘇州、揚州為中心，介乎北京和杭州之間，形成一股更具綜合性的風格。其代表人物

首先是郭畀。郭氏出生於距蘇州不遠的京口，早歲曾遊杭州，一三〇七年到北京，但未久留，越明年回到京口，並旅遊杭州❻❾，當時李衎也在杭州。翌年又到京口，然後在一三一四年參加一次科舉考試，不幸落榜，以後絕意仕途，遨遊鄱陽湖，登匡廬，一直到一三一九年才又回到京口，同年李士行來訪，同賞文同墨竹❼⓿，此後十年間活動於京口、杭州之間，且於一三三四年去世前到過毘陵，但從事何種職業則不得而知❼❶。他的作品傳世者極少，今藏日本京都美術館的「枯木幽竹圖」為一短橫披，取意於王庭筠的「幽竹枯槎」，但竹法則

❻❽同上，Pl. 248。
❻❾據郭氏《客杭日記》中的〈雲山日記〉，他是1308年到杭州。
❼⓿朱存理《鐵網珊瑚》卷一，頁864。
❼❶郭氏傳記資料，見汪砢玉《珊瑚網》卷一〇，頁251；卷二，頁1044。郭畀《郭天錫文集》；《故宮書畫錄》卷五，頁190。翁同文〈畫人生卒年考〉。

元氣淋漓

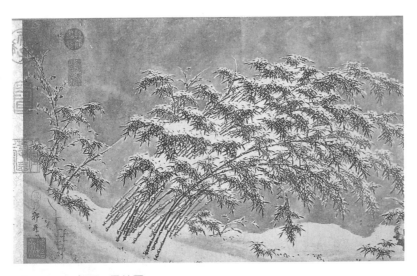

圖一四一、郭畀 雪竹圖，
　　　　　紙本墨繪，卷，32.4×145.4 公分。
　　　　　臺北故宮博物院藏。

介乎李衎、趙孟頫之間。臺北故宮有「雪竹圖」卷（圖一四一）以寫實手法出之。

　　郭畀去世的前一年柯九思來到蘇州，很快成為畫壇的重要人物，柯氏的交遊很廣，比較有名的文友有姚子敬、張翥、顧瑛、顧安❼❷。一三三七年他又到杭州，曾見一文同，讚賞之餘，也特加傚寫❼❸。他似乎與郭畀一樣，雖然大部份時間居於蘇州，但也常遊杭州。他曾為趙孟頫的墨竹理論加上新的注解：「寫竹幹用篆法，枝用草書法，寫葉用八分法或用魯公撇筆法，木石用折叉股屋漏紋之遺意。」❼❹他一三四三年的「竹枝圖」取大意於文同，但有趣的是他卻捨去文氏那雄渾夭矯如「龍」的氣勢，改以行筆較緩而有斷、頓的笨拙書

❼❷ 參見 Chu-tsing Li, "The Development of Painting in Suchou During the Yuan Dynasty"，中華民國五十九年故宮博物院文物討論會論文。
❼❸ 張光賓《元四大家》，頁121。
❼❹ 俞劍華《中國畫論類編》，頁1064。

法用筆。倪瓚對柯氏的畫法有很不客氣的批評：「……二公（李衎、李士行）去後無復有，谷鳥林烏誰指數？奎章博士丹丘生，未若員嶠能濡响。道園歌詠譽丹丘，不曉畫法難為語，常形常理要玄解，知畫曉畫真漫與。」今人何惠鑒認為這是倪氏不滿柯氏之為人而發 [75]。我認為未必如是，因為倪氏對政治鬥爭並不太有興趣，我想他還是針對柯氏的畫而言。蓋柯九思的書法近乎後世所說的館閣體，相當拘謹，與虞集相類，而倪氏書法則學晉之鍾、王和唐之虞、褚，體放多韻。由此書法之異體而展現的墨竹自然有所不同。柯氏由拘謹而求放，結果產生了一些不自然的矯飾成分是可以理解的（圖一四二）。但是倪瓚對柯九思的看法也隨著時間在改變，年紀越大越能體會柯氏畫中的奧秘（參見本書附錄）。

柯氏的風格並沒有繼續發展，他在一三四三年死去，墨竹

圖一四二、柯九思　雙竹圖，軸，紙本墨繪，86×44 公分。上海博物館藏。

的主流便由揚州畫派所取代。這一派以普明和顧安為代表。李衎曾在揚州任官多年，退休後亦居揚州，故其墨竹畫法對揚州畫派

[75] 何惠鑒〈元畫序說〉，《新亞學術集刊》，1983年，頁249。

元氣淋漓

影響是直接而有力的。普明和尚活動於揚州、蘇州、杭州、吳興、北京等地。普明，字雪窗，人稱之為「明雪窗」，生卒年無可考。他在蘇州出家當和尚，一三三八年為平江（蘇州）虎丘雲岩寺住持，一三四四年轉任承天能仁寺住持，後因病引退，一三四八年復出為能仁寺住持❼❻。在佛教界，他的地位相當高。他以畫蘭竹出名，與另一位畫僧柏子庭的菖莆、古松柏齊名，而且在蘇州一帶很受歡迎。柏子庭的《不繫舟集》云：「家家恕齋字，戶戶雪窗蘭；春來行樂處，只說虎丘山。」❼❼他有很多喜歡李衎墨竹的朋友如大訢、黃溍、南楚。他的作品傳世者不多，且都在國外。一三四三年的「四屏蘭竹圖」，由日本皇家博物館收藏。其竹法亦出於李衎，但他走的是與柯九思完全相反的路子。他的用筆光滑流暢，故有婀娜受風之姿，較多媚態❼❽。今藏美國克利夫蘭博物館的「蘭竹圖」(圖一四三)筆法類李士行，但風勢強勁，為標準的揚州派墨竹❼❾。

與普明風格相似，但氣勢較嚴肅的是顧安。顧氏字定之，號迂衲居士。他生於揚州，在一三三〇及四〇年代曾任官於福建泉州、浙江蘭溪、和江蘇常州❽❶。與倪瓚周圍的文人有交往，曾與倪合作畫。他對李衎的墨竹相當熟悉，印章亦見於李衎為玄卿作的墨竹卷上的題跋。他一三四五年的一幅「倒垂竹」基本上是學李衎，但他和普明一樣，用溜滑的筆觸畫出竹子的柔軟感性❽❶。

❼❻ 參見陳高華《元代畫家史料》，頁495。

❼❼ 同上。

❼❽ 參見 Chu-tsing Li, "The Oberlin Orchid and the Problem of P'u-ming", *Achives of the Chinese Art Society of America*, 1962, Vol. XVI, p. 49.

❼❾ 圖見上引 Lee, *Chinese Art Under the Mongols*, pl. 244.

❽❶ 上引陳著《元代畫家史料》，頁239。

❽❶ 圖見《中國名畫集》第一部，圖117。畫上有二十世紀初狄平子長跋。

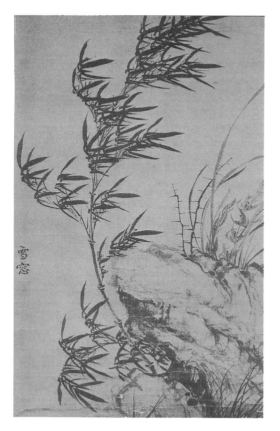

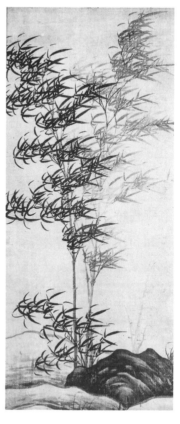

圖一四三、普明　蘭竹圖，
絹本墨繪，
軸，76.2×44.8 公分。
美國克利夫蘭博物館藏。

圖一四四、顧安　風竹圖，
絹本墨繪，
軸，122.9×53 公分。
臺北故宮博物院藏。

顧氏最典型的元朝中葉的作品是一三五〇年的「竹石圖」與「風竹圖」(圖一四四)。事實上二幅都是風竹。雖然有李衎和潤的筆墨和嚴謹的結構，但強風已把竹林吹得颼颼作響，不像李衎那麼平靜。

由上述的分析，可見一三四〇年代普明與顧安已逐漸建立起他們自己的表現方式，遠離了趙、李傳統，此一轉變是好是壞，史上早有辯論，如夏文彥說：「僧明雪窗（普明）畫蘭，止可施之僧坊，不足為文房清

玩。」❽此雖只言畫蘭，但普明蘭竹同格，故其畫竹亦當止施於僧舍。顧安雖然不在夏文彥的批評之中，但夏書並未給予高的評價，但謂：「顧安字定之，不知何許人，嘗任泉州路判官，善畫墨竹。」❽可見他對顧畫亦無太大的興趣。然而與夏同時代的王冕卻說：「吳興二趙（孟頫與雍）俱已矣，雪窗因以傳其美。」❽

總之元朝中葉墨竹畫有三個主要中心區，一是北京，那裡的畫家將李衎、趙孟頫、管道昇結合，但保持比較嚴整的宮廷格調。第二個中心是浙江杭州，以吳鎮為巨擘，繼續其奔放的一面。可是由於經濟力之消退，許多文人畫家逐漸遷往蘇州，以致於一三四○年代之後，雖然與蘇州有隔鄰之緣，加以苕溪一帶風景優美，仍為文人遊覽勝地，但常住的畫家已不多。相對於北京和杭州的沒落，蘇州變成一枝獨秀的藝術中心，且以松江、昆山、無錫和武進為其衛星城，活動於這一地區的文人畫家有本地人也有外省人。既然蘇州為當時全國最富庶之區，大商賈、大地主又多喜附庸風雅，許多文人畫家於退出政壇之後便隱居於此，使此地文藝氣氛空前濃厚。

二、元末的墨竹畫

元朝中葉，朝廷政爭與腐化極為嚴重，各地變亂至蠭起，蒙古人的官僚體系百病叢生。一三四七年順帝在蒙古官僚的壓力下公佈新法令，嚴格規定蒙古人、色目人、北人、南人的服色、器皿、車飾、馬飾。結果加劇民族間的裂痕與摩擦。同年又錯誤地強行沒收所有漢人手中的武器，禁止漢人學習蒙古語。在當時蒙古人為了掙扎圖存，不得已採行

❽見夏文彥《圖繪寶鑒》卷五。
❽同上。
❽見上引Li, "Oberlin Orchid and the Problem of P'u-ming", p. 53. 引文參見上引陳著。

這些危險的措施是可以理解的，但顯然只有加速其覆亡。四年後，於一三四一年湖南、廣東、河北、山東相繼發生動亂。一三四七年長江流域已為叛軍所佔，豪傑並起，如方國珍起於一三四八年，徐壽輝於一三五一年，郭子興於一三五二年，張士誠及朱元璋於一三五三年。全國再次陷入內戰之中。畫家不斷奔逃避難，殊少能安心作畫者。

從一三五〇年到一三七〇年是全面內戰時期，可以稱為元末。此一期間由於北京政權腐敗，漢人學士在朝者對國家的前途已不再抱樂觀看法，在元廷未能覓得能臣之前，老一輩的重臣已一一去世：許謙於一三三七年，揭溪斯於一三四四年，虞集於一三四八年，蘇天爵於一三五一年。自蘇死後，元廷已無能幹之漢臣。藝術方面也一樣，柯九思在一三三三年離開北京，死於一三四三年，張彥輔死於一三五〇年前後，方從義則把大部份時間消磨在江西龍虎山。故論墨竹畫，已無可述者。

在南方，一三五〇年代初期揚州的普明和顧安以及浙江的吳鎮都還活著，他們代表老一輩的畫家，作品皆已定型。吳鎮雖然死於一三五四年，但他自一三五一年起便很少作畫。顧安晚年的作品，如以一三五九年的「竹石圖」(圖一四五)為例，其喇叭狀的竹叢，及魚尾狀的仰葉皆出於李衎或李士行，但竹節有比較明顯的鉤筆，此為元中葉以來在吳鎮墨竹中逐漸形成的畫法。

在蘇州一帶專以墨竹著稱者已後繼乏人。但能畫墨竹者有倪瓚、王蒙、方崖和宋克。倪氏在一三四〇年代已經以畫家的姿態活躍於蘇州、無錫，一三五〇年代初散盡家財，浪跡太湖，與方崖、楊維楨、顧瑛、張鍊師（心遠）、陳維寅、陳維允、宋克、陸士衡等文士游，經常出現在文人雅集中。一般而言，他一三六〇年代的墨竹還在柯九思的影響

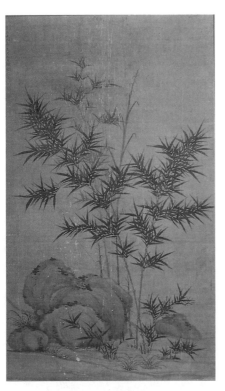

圖一四五、顧安　竹石圖，
　　　　　絹本墨繪，
　　　　　軸，170.7×99.7 公分。
　　　　　臺北故宮博物院藏。

已，此正如他的自剖：「僕之所謂畫不過逸筆草草，不求形似，聊以自娛耳。」這種理論乃是元朝文人畫發展的一個極端，繪畫創作的嚴肅性已遭到了挑戰。

此期能保持元朝中葉的墨竹傳統的是王蒙。他是浙江吳興人，為趙孟頫的外孫。幼時可能有機會臨摹趙孟頫、管道昇、李

下。如一三六〇年的「竹樹野石」畫一小坡，坡上先是一枝高昂的枯樹，樹旁根處有一小石，樹後作二株墨竹，一高一矮，向左右分開，竹葉墨色略暈，有雨水氣的濕潤。一三六〇年代後期，他的墨竹變得更為簡略(圖一四六)，而且顯得脆弱，或以達意而

圖一四六、倪瓚　脩竹圖，
　　　　　軸，紙本墨繪，
　　　　　高51公分×34.5公分。
　　　　　1374年。
　　　　　臺北故宮博物館藏。

衍等前輩畫家的作品。他在一三四○年遷居蘇州，以畫山水出名，間中作些墨竹，但傳世者不多。今藏臺北故宮的「竹石流泉」使人聯想到高克恭的在北京故宮的那幅墨竹。只是氣氛比較複雜，而且「介」字葉常像飛鷹展翅，似已指出明初墨竹發展的走向(圖一四七)。

除了上述二位名家之外，善畫細竹者有方厓和宋克。方氏只留下一小幅墨竹，今藏臺北故宮，是屬於管道昇和張彥輔的細竹傳統❽。宋氏是倪瓚的朋友，可能受倪氏的影響，他喜畫細竹小景，此風格可以上溯至北宋，但其筆墨則屬元末矣❻。畫粗竹者有江西龍虎山道士方從義。方氏與張雨交往，作品風格則近乎

❽圖見《故宮名畫三百種》卷五，圖197。

❻圖見上引Sirén, *Chinese Painting*, Vol. VI, pl. 56; The Freer Gallery of Art, Pl. 48.

圖一四七、王蒙　竹石流泉，
　　　　　紙本墨繪，
　　　　　軸，94.7×34.8 公分。
　　　　　臺北故宮博物院藏。

普明與顧安❽。另一位道士畫家是鄧宇（約1320-1380）。他是浙江泰州人，後來入龍虎山為道士。他的墨竹傳世者，可能只有今藏美國普林斯頓大學的一幅「竹石圖」(圖一四八)。其用筆可見李衎和李士行的遺意，但石塊和竹幹的筆墨比較粗糙，是為道流畫的特色❽。

墨竹畫為「四君子畫」之一，朱德潤為文稱讚顧安墨竹，其中一段云：「夫竹之凌雲聳壑，若君子之志氣；竹之勁節直幹，若君子之操行；竹之虛心有容，若君子之謙卑；竹之扶疏瀟灑，若君子之清標雅致。」❽我國文人戀竹情結於此發揮得淋漓

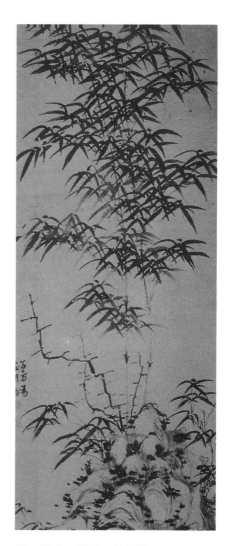

圖一四八、鄧宇　竹石圖，
紙本墨繪，
軸，134.2×42 公分。
美國普林斯頓大學博物館藏。

❽圖見《神州大觀》卷九。方從義墨竹圖有款，相當於西元1361年。

❽參見姜一涵，〈鄧宇的墨竹〉，《故宮季刊》（1973）卷七，第四期，頁68-71。鄧宇「竹石圖」見上引Lee, *Chinese Art Under the Mongols*, Pl. 246.

❽同上引陳著《元代畫家史料》，頁498。

盡至矣！墨竹畫正是這一情結的結晶，因此它所表現的不只是繪畫技巧，而是中國士大夫文化的綜合呈現，其中有中國人的人生觀、自然觀、美學、書法、繪畫、詩情和哲學思想。所以一幅簡單的墨竹畫也常隱含無限的畫外意，畫家要求觀者由竹子的姿態或竹枝竹葉的象徵意義作充分的聯想，超離畫幅的本身，直入抽象的人格領域，欣賞儒士君子的一些美德。

墨竹的發展自寫實（如傳說的蕭悅描窗影），而寫真（如文同的龍竹），而寫意（如倪瓚的逸筆竹），波瀾壯闊。在這段過程中，書法和詩性越來越重，形式也越來越符號化，描繪性的畫意越來越少，到了元末似乎已走完一段作為一種藝術形態的路程。元末倪瓚代表一個盡頭，而王蒙則代表一個轉機。然而，一直到元末，儒士對竹的感性認知還偏於秀雅的一面，所以有一些基本原則必須遵守，如枝幹婉嫋多韻，竹葉飄然有情，筆墨清明不俗，動感柔和，不激不衝。換句話說是以竹子的女性美為墨竹的基本賦性。至於竹子雄壯和男性化的一面尚殊少表現，若普明、顧安、王蒙，他們的墨竹雖有較明顯的動感，但還是陰柔婀娜，所以明朝墨竹的發展轉向雄強的一面是可以理解的。

第四節 政治風暴中的文人畫家
——元末畫家的困境——

在我國的畫史上，每到一個政權的轉換期或文化的交接期都

會有一批徬徨無措的畫家，也就是失落的一代。這個現象在元末明初尤其顯著，主要是由於文學、繪畫和政治互相糾葛日益複雜，使畫家被夾在江湖與紅塵之間不能自己，最後惹上殺身之禍。這裡所謂「元末明初」是指一三五六年至一三七五年的二十年間。這也正是由元朝過渡到明朝的時候，先是全國的動亂，繼而有朱元璋之迫害，畫壇奄奄一息，成就有限，但在畫史上仍然是很重要的一個環節。

至正十六年（1356）張士誠陷平江，蘇州一帶人心惶惶，紛紛避難於太湖西❾。所以文徵明題周砥「宜興圖」云：「周砥履道氏……芻潘生，本異人，元末避難居無錫，與宜興馬治孝常善，故又寓居荊溪，有荊南唱和集，此詩云義興山中作，而畫亦模寫荊溪風物，後題丙申，為至正十六年，是歲張士誠陷平江，正避難時也。」❿在元朝期間曾隱居荊溪和苕溪的畫家不少，知名的有黃公望、陳汝言、倪瓚、徐賁、和周砥。在這兵馬倥傯之際，真正能安心創作的畫家不多，尤其一三六七年到一三七〇年之間，更是片羽難求。

一三五九年朱元璋取諸暨，方國珍附之，劉福通部隊取遼陽。張士誠正準備進攻濠、泗、徐、邳等州。當張士誠在蘇州稱帝之後，許多比較年輕的文人都躍躍欲試，想一展濟世的雄心。陳汝言、徐賁都曾為張出過力。但是到了一三六七年眼見張氏的大勢已去，這些文人畫家不得不再度歸隱深山以觀進退。

一三六八年朱元璋驅逐蒙古人，重建漢人政權之後，的確令許多人感到興奮，尤其中年而未能一展抱負的文人更有一種雨過

311

❾張士誠，泰州（江蘇泰縣）人，1353年起兵高郵，稱王，國號周，至1367年為朱元璋所敗。

❿周砥「宜興山水」，紙本水墨，手卷。今在美國 Keith McLeod Fund 收藏。

天晴的幻覺。當時年長的畫家如倪瓚對政治已不關心了，但三十歲左右的畫家就不得不尋找出仕的機會。所以他們無法抗拒朱元璋的邀約，紛紛出來為新政權效力。朱氏也因勢利導，大量徵召這些人，因而出仕者包括陳汝言（濟南經歷）、王蒙（活躍於公卿之間，但官位不詳）、趙原（宮廷畫師）、徐賁（布政使）、張紳（布政使）、馬琬（知府）、富好禮（同知）、薛穆（通判）、周砥（州判）、烏斯道和辛野（縣令）、宋克（府丞）、董紀（按察僉事）、虞堪（教授）、張員（教諭）、莫維賢、朱應辰、卲誼、沈玄素（皆為訓導）、揚彝（主簿）❷。這些人之中，有許多同時是書畫好手。朱氏一方面因材適用讓他們為大明王朝效力，一方面把這些人置於秘密警察（錦衣衛）的監視之下。

朱元璋與畫家的關係是非常特殊的。起先，他利用畫家為他繪製地圖，每欲出兵攻佔敵人的要地前，必命畫工圖寫戰略地形圖，如一三六九年，即伐夏（在四川）之明升的前兩年，朱氏命侍御蔡哲前往報聘，同時帶著一位畫家（史）潛繪山川險易❸。

他即位後喜歡叫畫家為他製作肖像。陳遇（金陵人）、陳遠、沈希遠（昆山人）等皆曾為朱氏畫肖像（寫御容），有的也因而得官。看來朱元璋似乎是以讓人畫像為樂！其實不然，蓋朱氏喜歡化裝出遊探訪民間疾苦，為了不令人認出，所以叫畫家畫了許多不一樣的像來混淆視聽。這些畫家所見到的朱元璋恐怕多是替身，真正為朱氏本人畫像的畫家大概都以莫須有的罪名被處死了。

此外，他也常令畫家畫耕織圖和吉祥圖。主要畫家包括周

❷參閱張仲權〈朱元璋對畫家的迫害〉，《美術縱橫》《美術史論叢》，1982年，第二期，頁246。
❸同上，頁243。

元氣淋漓

位、盛著、鄭昭甫、王仲玉、相禮等。他也任用了許多知畫的文人如馬琬、陳汝言、徐賁和王紱為地方官,當然也有受徵藉故不起的如章橫、宋杞、華晞顏、陳汝秩、董荊、金鉉等。

朱元璋的治世哲學是寧可錯殺百個也不漏殺一個,加以他的猜忌心很重,無時無地不在擔心有人會搶奪他的政權。只要有一點不順的風聲他就會大開殺誡,因藍玉黨之亂即誅殺一萬五千多人,而因胡惟庸案受牽連者亦達一萬人以上。他這樣濫殺,連太子都認為太過分了。有一天,太子對他說:「陛下誅夷過濫,恐傷和氣。」第二天元璋就把一枝全是刺的手杖放在地上,要太子去拾取,太子不敢動手,於是元璋說:「汝勿能執與?我潤琢以遺汝,豈不美哉?」❹意思是說他誅殺這些人等於把棘杖上的刺琢磨掉,好讓子子孫孫安享帝王厚祿。

他對曾經在張士誠手下當過

官的人尤其懷有戒心,錦衣衛也特別喜歡以陷害這些人為手段來邀朱元璋的歡心。當時由宦官(太監)組成的錦衣衛權勢如日中天。大概是由於文人比較傲慢,所以也就成為他們陷害的對象。宦官們喜歡捕風捉影,利用謠言、讒言隨意陷害文人、畫家,許多人都是冤死的。易言之便是以畫家為殺雞警猴的犧牲品。在朱氏威權下被處罰或被殺的畫家(包括文人畫家和職業畫家)至少有十六位。有些還是聲名卓著的人物,如倪瓚、張羽、楊基、王蒙、徐賁、高啟、陳汝言、趙原和盛著。

倪瓚在元末已經放棄一切世務,一心遨遊江湖,到了明初他並無政治野心,但據說還是受了明朝地方官的侮辱❺。王蒙比倪瓚只小七歲,但是他對政治卻仍

❹同上引張文,頁260,引《紀錄彙編》卷一三〇,徐禎卿《翦勝野聞》,頁8。

有一些興趣，可能與胡惟庸有往來，所以被羅織罪名下獄。在元末明初真正徘徊於江湖與政壇的十字路口的不是像倪、王這樣的老畫家，而是年在四十來歲以下的畫家。最典型的是陳汝言、趙原和徐賁，他們雖然是喜歡畫畫，但是作為一個儒者，學而優則仕的傳統觀念一直慫恿他們步入政壇，所以他們努力尋找機會施展抱負。先是入仕張士誠幕下，入明之後又出仕明廷。他們並不是不知道自己那種迂闊的藝術家性格很難在官場中生存，只是「身墮紅塵」不由自主，正如徐賁在一三七二年的一首詩上所說：「人生未許全無事，纔得登臨便是閑。」這些畫家的生平事跡，古籍所載甚少，這可能與明初的文字獄有關；他們都是當時的政治犯，被朱元璋所殺，史家不敢多記述他們的事跡。本文將以陳、趙、徐這三位畫家為對象，探討這徬徨的一代在畫史上的意義。

元氣淋漓

一、陳汝言

（約1330-1371年）

——江湖浩蕩何緣住 墨海生波政無情 ——

1.陳汝言生平

陳汝言，字惟允，號秋水，蘇州人。大約生於一三三○年，卒於一三七一年。據陳汝言「喬木山莊圖卷」上高士奇所錄倪瓚詩札，陳汝言的父親叫天倪，哥哥叫汝秩，號惟寅。汝秩「清介孤峭，讀書鼓琴，不慕榮進，淡泊無欲，以終其身」。[96]汝言的性

[95] 陸采所編《都公談纂》卷上頁3有一段記載：「倪元鎮散其田，而稅未及推，入國朝，催科者紛集。元鎮逃去，潛于蘆中爇龍涎香，被執，囚于郡獄。每饋食，獄子以傳入，元鎮戒舉案過額，獄子不省，以問知者，曰：『彼好潔，恐汝唾沫及飯耳。』獄卒怒，鎖之溺器上，眾為祈解而免。今人云為太祖投之廁中，非也。」

[96] 「喬木山莊圖」卷，見《故宮書畫錄》卷四，頁153。

格就大不相同了。杜瓊說他：「經濟之才，論兵，曾佐李臨淮。」又說：「廬山陳惟允先生，在勝國時，嘗為浙江行省右丞潘友石幕賓。其有暇則寄興繪事。」[97] 此所言「右丞」實為「左丞」。潘友石即潘元明，也是張士誠的甥婿。錢謙益《列朝詩集小傳》有一段記載：

> 陳經歷汝言，字惟允，汝秩弟也，兄弟並有雋才，惟允尤�儻知兵。張氏時客潘元明（張士誠甥婿）所。辟藩府參謀，親信用事。嘗騎馬過市，遇王止仲徒行，不為下，以手招之曰，「王止仲可來我家看畫。」止仲尾之往，弗敢後。其矜伉專己如此。洪武初，官濟南經歷，坐法死……惟允臨難從容染翰，畫畢就刑。張來儀記其事。惟允西市之日，能以翰墨結習遺黤至怖，視嵇康尤為難事。以兵解之法推之，

謂之畫解可也。惟允有《秋水軒詩稿》，倪元鎮（瓚）為之敘。[98]

由此可見他是一個很有藝術家性格的人物。另從畫上的題跋資料，我們知道他曾於西元一三五四年遊金陵，然後北上京師。在金陵曾會見倪瓚。一三五七年亦曾拜訪倪瓚於笠澤旅寓[99]。他的畫常有倪瓚題詩，可見他與倪氏的關係相當密切。

他受聘出為潘左丞的幕僚大概是在一三六五年至一三六六年之間。洪武初被荐為濟南經歷，不久得罪死。其子陳繼生於一三七〇年（洪武三年），在其〈安分軒賦〉云：「嗟，余生之失怙

315

[97] 「仙山圖」，見《八代遺珍》(*Eight Dynasties of Chinese Painting*), p. 139. 著錄見都穆《寓意篇》及汪砢玉《珊瑚網》。詳見下文討論。

[98] 錢謙益《列朝詩集小傳》甲集，頁41。

[99] 參見張光賓《元四大家》，頁85、89。

兮，歲始方周。」意思是他在滿一周歲時父親便去世了[100]。倪瓚在一三七一年十二月為陳氏「仙山圖」作跋時陳氏已死[101]，所以陳汝言死於一三七一年，他在濟南的仕宦生涯很短。

陳汝言的畫跡，福開森《歷代著錄畫目》一書共列十種，其中有許多重複。今日傳世者以臺北故宮博物院的「荊溪圖」和「百丈泉圖」，以及美國克利夫蘭博物館的「羅浮山樵」和「仙山圖」最為著名。

2.陳汝言的「荊溪圖」和「百丈泉圖」

陳汝言傳世畫跡之中以所署年款而論，「荊溪圖」最早[102]，作於一三五九年以前(圖一四九a、b)。該圖採取董源「寒林重汀」二疊溪的構圖方式。近景土岸配合低矮屋樹，中景左岸為山坡，右岸為平地都城。中景之上為廣闊的水域，背景是低矮峰巒，基本上是開闊的平遠境界。此圖跋者甚眾。最重要的是倪瓚一三五九年（己亥五月十三日）之跋。他由蘇東坡之甚讚荊溪景色談起，再及於杜樊川作水榭於荊溪的事跡。接著描寫荊溪山水之勝云：

善權、離墨、銅官諸山岡之起伏，雲霞之吞吐。具區源於其左，苕霅引於其前，凡仙佛之所宮，高人逸流之所宅，殆不可數也。……

此圖是陳汝言應允同之命而作，所以倪氏也用了許多文字來敘述允同的祖父在荊溪隱居的事：「韞真潛德於其間，修天爵以恆貴……。」

荊溪在江蘇宜興縣南，荊南山附近，上承永陽江，下注太湖，地處江蘇、浙江交界，故一說是在浙江長興縣西南六十里

[100] 同[97]。
[101] 同上引張著《元四大家》，頁120。
[102] 「荊溪圖」著錄見《故宮書畫錄》卷三，頁274-276。

元氣淋漓

圖一四九a、b、陳汝言　荊溪圖，
絹本墨繪，
軸，129×52.7 公分。
臺北故宮博物院藏。

處，因溪水出於荊山而得名。其
近處有茗、霅二溪，故倪跋說
「茗霅引於前」，又有著名的張公
洞和斬蛟橋，因近太湖，風景優
美，自古為詩人墨客遊覽賦詩的
勝地。周砥的詩跋云：「任昉臺
前好垂釣，張公洞口不容舟；綠

蘿搖雨花飛急，白鳥衝烟浪未
休。」虞堪跋亦云：「好山都在
太湖西，滿路風烟棘刺迷；華屋
燕飛今在否？市橋官柳不勝題。」
　　比「荊溪圖」晚一年的是作
於一三六〇年的「百丈泉圖」
❿。圖為紙本水墨，高115.2 公

分，寬 46.7 公分。畫上
有陳氏款云：「至正二
年庚子正月二日，虞山
陳汝言寫。」據周南
跋，此圖是應周南之請
而繪。後來再由周氏題
詩寄贈與允元禪師。畫
中山石、林木全法巨
然。前景土坡，中景山
丘和大宅高閣。背景高
峰成嶺。左側瀑布如
虹，右側隱現遠山和小
溪之一角，此中正孕育
著一三六五年以後的
「羅浮山樵」和「仙山圖」
的風格。

3. 陳汝言的「羅浮山樵」
 和「仙山圖」

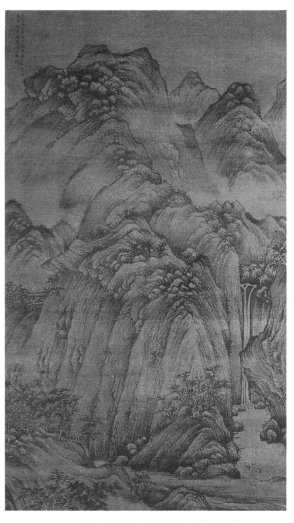

圖一五〇、陳汝言　羅浮山樵，
　　　　　款1366年，絹本墨繪，
　　　　　軸，106×53.5 公分。
　　　　　美國克利夫蘭博物館藏。

　　「羅浮山樵」(圖一五〇)作於
一三六六年❿，有陳氏款：「至
正三十六年正月望後，虞山陳汝
言為賜齊斷筆。」那是作來送給
張士誠幕下的一位姓齊的判官
（斷筆）。圖為絹本，水墨。以董

❿ 「百丈泉圖」著錄見《故宮書畫錄》
　 卷三，頁276-277。
❿ 「羅浮山樵」，見《八代遺珍》，頁
　 138-139。

源的山石、皴法、樹法出之,近景岸邊有一樵夫負柴而歸,背景層巒疊嶂,而且山腰寬闊,構成一道多重的屏障。

在我國以「羅浮」為名之山共五處:分別在福建霞浦縣、湖南攸縣、廣東欽縣、電白縣、增城縣。而以增城縣者最著名。陳氏「羅浮山樵」所繪者即此山。《地名辭典》說是:「袤直百里,瑰奇靈秀。」《辭海》云:「羅浮,山名,在廣東增城縣東,跨博羅縣界。延袤數百里,稱羅浮山脈。瑰奇靈秀,相傳東晉葛洪得仙術於此。羅浮山記:『羅,羅山也;浮,浮山也。河山合體謂之羅浮。』《元和志》云:「山之西有浮山,蓋蓬萊之一阜,浮海而至,與羅山並體,故曰羅浮。」據《寰宇記·南越志》羅浮山景如下:「主峰在博羅縣西北。峻天之峰四百三十有二。羅山絕頂曰飛雲峰,夜半見日。飛雲之西曰上界三峰。峭絕鼎立,人莫能至。其下與浮山相接處有石如梁,曰鐵橋。浮山之絕頂曰蓬萊峰。在鐵橋之西。又名碧雞峰。」

「羅」圖筆墨平平,全仿巨然,但比較粗糙。近景低坡小岸,點綴著疏落的雜樹。中景大嶺盤據,右山谷有垂瀑,左山麓有山屋二棟。中景大嶺成二疊,前嶺頂上有許多攀頭石,並有一大片飛簷石,可能便是前述《寰宇記》所說的「鐵橋」。後嶺則向左上斜伸,再順勢右盤與其右之三峰相映。

這種層層構築而成的高嶺巨峰在「仙山圖」則更加成熟精緻。所以「仙山圖」的成畫年分也應該在一三六六年前後,是陳氏傳世畫跡之最精者。高士奇題徐賁「喬木山莊圖」所云「元陳惟允……有壽左丞仙山樓閣圖最稱精絕」便是指此卷[105]。

「仙山圖」為一長卷,高33

[105] 見《故宮書畫錄》卷四,頁153。

公分，長102.9公分。大青
綠設色(圖一五一a、b)。
絹底已經變黃（原來可能
先作倣古加染），青綠的
山峰則仍然明亮，映照著
前景的黑松；對比性強，
景物清晰，境界清澈明
淨。圖右是江河的一角，
河中有臺地，其上有巨松
六株，後有山峰，將氣勢
引向左方。往左前進，觀
者依次可以看到山谷中群
柳環繞的高閣宅院，層巒
疊嶂的山嶺。過此，可見
群松環繞，仙人坐觀引鶴
者招引群鶴。此時二隻鶴

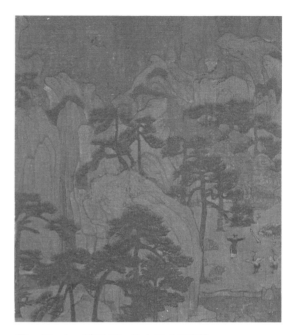

圖一五一b、陳汝言　仙山圖（局部）。

圖一五一a、陳汝言　仙山圖，絹本設色，卷，33×102.9 公分。
　　　　美國克利夫蘭博物館藏。

元氣淋漓

320

引頸登足起舞，似乎清音遠揚，招來嶺外天際一隻遼天鶴，它正緩緩下降來此會友。再向左去是巨嶺高崖，中有巨松、瀑布。由此延展出如屏的山峰，一直延續到卷尾。主要的細節變化都在近景，先是畫幅中段的拱橋上有一位老者拄杖而行，進入左側有一廣闊的臺地，上有十棵大小相次的夾葉樹，樹下有兩位老者，一正立一側立，其左側有奔鹿二隻。

　　畫家在第一景畫上世俗人家的朱閣大宅，第二景似是仙山的入口，以此先點出仙境的主題。主角人物則出現在中段的拱橋上，而最後的主景是仙山裡的文友正在等候來訪的客人。二鹿則象徵福祿兩全。畫家利用含有吉祥內容的景物和明淨的境界加強「千峰如屏阻去路，一彎曲水伴鶴遊」的隱士思想。主題雖然是相當通俗的祝壽圖，但是因為佈局造景不凡，故有很高的藝術境界。

　　「仙山圖」有陳汝言款但未署年。另有倪雲林跋云：「仙山圖陳君惟允所畫，秀潤清遠，深得趙榮祿筆意，斯人已矣，今不可復得，辛亥十二月二日，倪瓚題。」此跋作於一三七一年，是時陳氏已死。「仙山圖」著錄於都穆的《寓意篇》（刊印於1500年），都氏言：「（陳惟允）『仙山圖』，青綠設色，倪瓚跋。例為潘氏祝壽也。」潘氏即潘元明，張士誠的甥婿。又汪砢玉的《珊瑚網》給此圖的注釋云：「惟允此時任張氏參謀，此壽士誠之婿潘左丞者。」可知元明曾當到張士誠的丞相。潘元明此人來頭不小，他的兄弟元紹是張士誠的女婿，與名士柯九思、張羽、宋克、盧熊交往密切。生活豪奢，廣置園林珍玩。現在蘇州拙政園、潘巷一帶都是潘元紹的駙馬府[106]。按一三六五年十月（至元

[106] 汪砢玉《珊瑚網》卷二三，頁1336。

二十五年九月），朱元璋開始進攻蘇州，一三六六年朱元璋大攻張士誠淮東諸地，翌年九月張氏即被擄自縊身亡，由此推之，「仙山圖」的成畫年分不能晚於一三六七年。再以風格論，它與 一三六六年完成的「羅浮山樵」相近，所以其成畫的年分也當在一三六六與六七年之間。這一幅畫可能是他出仕張士誠的一塊敲門磚，但也是他後來被殺的禍根。

古人常畫仙山圖為友祝壽，現今最好的例子是民國六十四年大陸遼寧遼國古墓出土的一幅絹本山水掛軸。該圖原來也是青綠設色，筆墨、佈局為荊浩風格，主峰高聳，細線長皴，崖底平地，崖邊洞天朱閣，一文士踽踽獨行，似正走向仙山樓閣的勝境。然而陳氏「仙山圖」之前景佈局和設色技法都來自趙孟頫的「幼輿秋壑」。這三幅畫的題旨都根植於道家的自然主義思想，但處理方法和表現的具體欲求則不太一樣。「遼墓山水」主峰高

聳，一位孤獨的文士正走向山崖上的洞天山堂。這裡大自然像是一個褓姆，提供這位文士一個清淨溫暖的歸宿。

趙氏的「幼輿丘壑」畫謝幼輿（也是趙孟頫本人的投影）撫琴獨坐於水邊松樹下，享受那永恆的寧靜。背景只有崖腳，不見山峰。那是一個隱蔽的小世界，主角和畫家表現的是滿足自適，不是雄心壯志。反之陳氏的畫雖然也是構築一個世外桃源似的仙境，但表現的是自築高墻的雄心，試看那千峰矗立如屏的背景，不是像一座堅強的高墻嗎？這就是陳氏為自己和他的好友潘左丞所設想的一個理想世界——一個身在紅塵心在江湖者的心境。

近乎陳氏這種「千峰如屏」的山水，而且在年代上比較早的是黃公望的「九峰雪霽」（1349）和馬琬的「喬岫幽居」。前者今藏北京故宮博物館繪畫館，由右上角黃氏題語知是八十一歲時為彥功所作。山石雪樹以勾勒法出

之，留出大量白底表現積雪。崖壁險陡，近乎荊浩風格。馬琬的「喬岫幽居」也是從荊浩的傳統衍生出來，但山石分割細緻明確，所以景物極為具體。畫的右上角有款：「至正九年夏六月，哉生魄，秦溪馬琬文璧為竹西聘君寫於不礙雲山樓。」此二圖所繪風景所在地不得而知，但知二人皆活動於太湖一帶，而且黃氏在一三四八至四九年間曾隱居苕溪，所以他的畫也可能受苕溪山水的啟示。

與上述黃、馬二圖相比，陳氏的「羅浮山樵」和「仙山圖」都有加重背景份量的現象，所以佈局平化了。這一現象也反映在王蒙的「青卞隱居圖」（1366），而且更近於下文要討論的徐賁「溪山圖」（1372）。前者畫浙江青卞山之景，後者是徐氏於一三七二年過吳興追憶昔日苕溪隱居而寫。由此可見，在一三五六年至一三六六年之間，許多文人畫家為了避難，一步步由蘇州向深山遷徙，因而形成了這種特別的畫風。而且他們之間交往密切，常是顧瑛玉山草堂雅集的座上客，所以也互相影響。

前述陳氏的四幅畫譜出一條有趣的尋隱路線：由荊溪到苕溪，或由江湖到深山。元末有許多文人和畫家隱居荊溪一帶。他們歸隱大多是不得已的，所以心中有很多的苦悶。如果說「藝術是苦悶和寂寞的兒子」，那在陳汝言的身上是可以印證的。他在一三六六年出仕張氏之後，隨著在一三六八年變節出仕朱元璋，最後惹上殺身之禍，這段期間，他大概沒有時間作畫，所以未見畫跡傳下。換句話說，他的藝術生命已因為他進入政壇而結束了。

二、趙原（約1325-1374年）
——家村上記相尋
坐對蕭蕭風滿林——

1.趙原的生平

趙原，字善長，又名趙元。

生平資料與陳汝言一樣的貧乏。由現有的資料，我們知道他的原籍是山東莒縣，父親趙雲遷蘇州。他在張士誠的時代可能也曾受邀為張士誠的門下客，所以王逢有詩云：「齊東趙原吳下客，辭榮養母韓康伯。」[107] 趙原可能不太善於作詩，但是他所交的朋友之中有很多是詩人，而且這些人也喜歡為他的畫題詩稱讚[108]。他曾多次參加顧瑛玉山草堂雅集，與龍門僧良琦、于立、王禕、袁華、顧瑛諸人交往，但年齡可能較小。

趙原後來也如陳汝言一樣被朱元璋殺害。明朝《姑蘇志》說「明初召天下畫士至京師圖歷代功臣，原以應對不稱旨，坐死。」姜一涵從《明太祖實錄》查出「洪武七年（1374）八月，太祖親祀歷代帝王於新廟，每歲祀以春秋仲日……次年（1375）七月，遣官祭功臣于雞龍山廟」[109]。據此推之，繪功臣像的時間必在一三七三至七四年之間。又從林卷

阿在一三七三年閏十一月的「山水卷」上的題語知道當時趙原還沒出事。所以他的卒年大概可以推定是在一三七四上半年。時為洪武八年。

趙原的畫名生前、死後成為兩個極端；在生前許多文人給他很高的評價，如他曾與倪瓚合繪「獅子林圖」，倪瓚稱讚他的筆墨有荊（浩）、關全遺意[110]。王逢也稱讚他「東吳諒無雙」[111]，可是

[107] 趙原的傳記資料，參見李鑄晉〈趙原小傳〉，C. Carrington Goodrich and Chaoying Fang, *Dictionary of Ming Biography*, pp.136-138. 又姜一涵〈趙原和他傳世的幾幅山水〉，《東吳大學中國藝術史集刊》卷一二（1982年），頁25-26。

[108] 有名的如鄭元祐（1292-1362）、楊基、張翥（1287-1368）、王逢（1319-1388）、王行（1331-1395）、王璲（1349-1415）、謝晉、梁時等等。

[109] 見上引姜文。

[110] 「獅子林圖」是1373年趙原與倪瓚合作的畫。王季遷認為此畫以趙原筆居多。參閱王季遷〈倪雲林之研究〉（下），《故宮季刊》卷一，第三期，頁32。

他死後，畫名也隨黃鶴去了；最多不過是像李日華所說：「可雁行叔明（王蒙）」。[112]今人姜一涵有評云：「可是明末之後，他在藝術史上的地位向前固無法與四大家相頡頏，向後也差不及王紱。最主要的原因是由於他沒有繪畫以外的作品傳世，畫跡留下的也不多。」[113]所言頗有道理，但說其歷史地位不高，只是因為沒有繪畫以外的作品傳世或由於畫跡留下不多，恐怕不能成立，因為古代畫家如李成、董源、崔白都沒有繪畫以外的作品留下，畫跡也不多，他們的歷史地位卻一點也不低。所以歸根結底還是繪畫作品本身的問題。

2.趙原的畫跡

他在一三六三年畫的「合溪草堂圖」(圖一五二a、b)佈局很簡單，右下角土坡一片，松樹雜樹一叢。樹後有臺地、茅屋。內有一文士靜坐讀書，門口一位訪者敲門。臺地左側有小舟二板。中景為大江，江上三艘釣艇聚集，背景只見江邊一抹雲樹。畫的筆墨本身相當拘謹，樹石也不夠伸展，而江中三艘小艇的放射狀排列也不能與前後景互相呼應。倒是畫面上段的題字，參差排列為畫面增加了不少活力。就筆墨技法來說，趙原有心學董源，但氣勢不及。

夏威夷火奴魯魯藝術院藏的「臨董源夏山讀書圖」(圖一五三)雖自言是臨董源，實則出於盛懋。此圖樹的枝幹比較舒展，但山石仍然單調。左上角謝晉的題詩也為畫面注入活力。由此可見他的畫對善於作詩寫字的文人具

[111] 王逢詩云：「畫師今趙原，東吳諒無雙，寸毫九鼎重，烏獲力靡扛……隱若赤壁壘，勢壓曹魏邦，何當柔猛虎，蛟鱷遂我降，欠伸列仙厓，嚏咳漁蠻矼。」見《梧溪集》卷五，頁21。

[112] 李日華《六研齋筆記》(1565年)，見上引姜文。

[113] 同上引姜文。

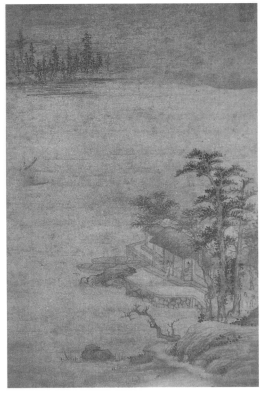

有特別的吸引力。

　　美國紐約大都會博物館的「晴川送客」學王蒙，但山石變化少，右方二疊瀑布也不甚妥當。前景溪岸有人物五，溪上有舟楫及船夫多人。這種熱鬧的氣氛，不像王蒙寂寞之境，倒是像元朝李郭派作造境[114]。

[114] 參閱拙著〈蟹爪枯枝鬼面石〉，《故宮文物月刊》卷八，第五期，頁28-47。

圖一五二a、趙原　合溪草堂圖，
　　　　紙本淺設色，
　　　　軸，84.4×41.2 公分。
　　　　上海博物館藏。

圖一五二b、趙原
　　　　合溪草堂圖（局部）。

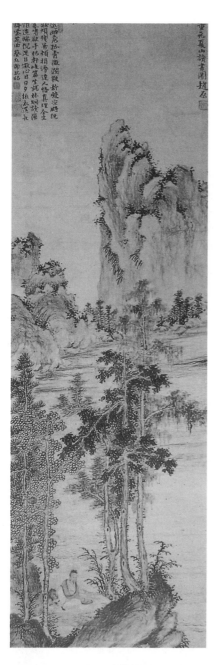

趙氏比較成熟而完整的作品是「陸羽烹茶圖卷」（圖一五四），畫一坡兩岸，前為土坡雜樹，下有茅屋，內有一文士（陸羽）品茶。隔溪遠岸山丘。這種溪景與黃公望的「溪山雨意圖」（約1340年）⑮很相似。筆墨方面大致以巨然法為主，參以黃公望筆意，近景石則仿郭熙，故不太統一，亦未得前賢之鬆秀空靈之妙。

畫幅右上角有「陸羽烹茶圖」五字，但不知何人所書。其左為乾隆題詩，再次為窺斑詩，最後一句是「飽瓻苕溪雲水鄉」，這裡指出趙原此景乃是寫苕溪山水之意。再往左，過了山頭，又是一段詩跋，筆道清秀，惜未署名。趙原的款「趙丹林」三字出現在卷尾中下方。畫的布局相當普通，在元末採用這類題材和布局的畫跡尚有朱德潤的「秀野軒

圖一五三、趙原　臨董源夏山讀書圖，
紙本淺設色，
軸，121×38.7 公分。
夏威夷火奴魯魯藝術院藏。

⑮黃公望「溪山雨意圖」，見《中國古代書畫精品錄》（文物出版社），圖6。

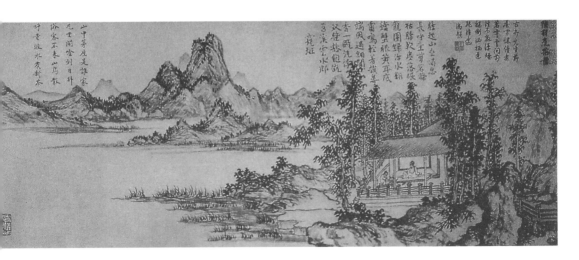

圖一五四、徐賁　陸羽烹茶圖，紙本淺設色，卷，27×78 公分。
臺北故宮博物院藏。

圖」、姚廷美的「有餘閒圖」
（1360）、莊麟的「翠雨軒圖」（圖
一五五，1360年代）和林卷阿的
「山水圖」卷（圖一五六，1373）。

其中以林卷阿的「山水圖」

⓫⓰林卷阿，名子奐，畫史無傳，僅以
「山水圖」卷一圖傳世。

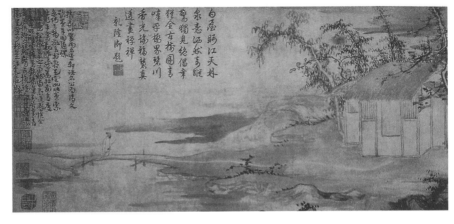

元氣淋漓

圖一五五、莊麟　翠雨軒圖，紙本墨繪，卷，26.2×65.4 公分。臺北故宮博物院藏。

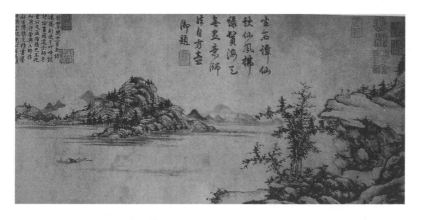

圖一五六、林卷阿　山水圖，紙本墨繪，卷，25.8×61.5公分。
　　　　　臺北故宮博物院藏。

卷❶最接近趙原風格，林卷阿自題云：「癸丑冬閏十一月，余訪遠齋副使於竹畸，讀詩論畫，因道余師方壺公及孟循張先生，迺知用行❶。嘗與二師遊，好古博雅，尤精書法，與雲林公，善長趙公，游戲翰墨之場，令人羨慕，心同千里晤對，故余寫此寄，便中求妙染，並二公名畫一二見教，以慰懸情。優游生卷阿上。」由此可見林卷阿是很仰慕趙原的，所以也刻意學他的畫法。既知林氏「山水圖」卷作於一三七三年，則趙原的「陸羽烹茶圖」成畫年分必在這年之前的數年間。

趙氏本身似乎沒有突出的創作天分，但他在筆墨技法的學習有相當出色的造詣。他能傚董源、巨然、趙孟頫、盛懋、王蒙，而且都能獲得其基本面貌，可惜由於個性不強，畫裡也沒有自己的特色。譬如「晴川送客」是用王蒙的牛毛皴畫成，連松樹也畫得很像王蒙，但他失去了王

❶用行，原名梁時，長洲人，工詩文，由明經舉為岷府紀善，遷翰林典籍與修永樂大典，有《噫餘集》。在翰林時與王紱多所過往。見上引姜文，頁31。

蒙最可貴的結構感，因此山石都顯得比較單調和單薄。他的「溪亭秋色圖」（也在臺北故宮）以趙孟頫的筆法畫郭熙的雲頭山水[118]。總之，趙原的繪畫風格很不統一，他的畫境無法突破前人格式，所以不能與黃公望、吳鎮、倪瓚、王蒙等名家相頡頏。

三、徐賁（約1334－1379年）
——人生未許全無事
纔得登臨便是閑——

1.徐賁的生平

徐賁，字幼文，號北郭生。其先蜀人，自毘陵徙吳為長州人，元末避亂，居蜀。洪武甲寅（1374年，洪武七年）徵起。累官河南布政。適朱元璋遣兵征洮泯，徐氏為地方官，在軍隊往返其境時沒有做好犒勞的工作，所以被簽報到朝廷，徐氏也因此下獄死。《列朝詩集小傳》明史卷二八五附高啟傳說他：「坐犒勞

不時。」[119]

關於其卒年一般定為洪武十二年與十三年間，即一三七九至八〇年間。張仲權在其〈朱元璋對畫家的迫害〉一文即持此一說，而且指出：「郭味渠《宋元明清書畫家年表》引《爽賴館欣賞》作洪武二十八年，乙亥，一三九五年，徐賁幼文作『春雲疊嶂圖』，實誤。」[120]

今查臺北故宮博物院所藏「廬山讀書圖」即作於一三九七年春天。又《江村銷夏錄》所載「石碉書隱圖」卷作於一三八九年，可見徐賁到一三九〇年代初還活著。茲再查《明史》，得知朱元璋派兵征洮州共兩次，第一次

[118] 趙原「溪亭秋色」著錄，見《故宮書畫錄》卷五，頁248。

[119] 徐賁傳記見《明畫錄》卷二，頁14，《列朝詩集小傳》，甲集，頁77。並郭味蕖《宋元明清書畫家表》。

[120] 徐賁的卒年：採1379年說者：《中國文學家大辭典》、張光賓《元四大家》，頁130。

元氣淋漓

在一三七九年，是年洮州番敗，太祖即在該地設兵守衛。第二次發生在一三九五年，是年正月洮州番起事，太祖遣兵攻之。故二說皆有所據，然其相距亦近二十年，此留下文加以考證。

徐氏工詩，與張羽、楊基、高啟齊名，有吳門四傑之譽。著有《北郭集》傳世。他的書法學晉王廙，畫法董源。歷來評者謂「其山水林石，遒麗清潤，濯濯可愛。徐賁畫法董巨，小景清麗蕭疏。楷法亦清逸，時稱十才子之一。」[121]

2.徐賁的畫跡

徐賁早期的畫跡，以作於一三六七年以前的「獅子林圖」卷最為出名[122]。該圖描繪獅子林中的十二峰：獅子峰、含暉峰、吐月峰、小飛虹、禪窩、竹谷、臥雲堂、立雪堂、指松軒、問梅閣、冰壺井、玉鑒池等。每景由姚廣孝題五言詩一首。四十年後，於永樂十五年，姚廣孝再見此圖，於是補題下列一段話：

余友徐賁幼文，洪武間為獅林如海師作此十二景，極為精妙，余嘗題其上，逮今四十年矣。今默庵上人繼獅林之席，今年春，來京師，過余，出示此卷，觀之，真如隔世事。幼文、如海皆已謝世，余耄獨存，不能不興感於懷也。上人復徵余識其後，故書此以紀歲月云。時永樂十五年。

在姚氏跋後，又有陸深在嘉靖癸卯六月的長跋。可惜此圖於今下落不明。

今日歸於徐賁名下的畫跡，如以一三七四年為分水嶺，可以分為出仕前與出仕後兩段。前段作品以臺北故宮博物院的「蜀山

[121] 《故宮名畫三百種》第五冊，圖206說明。

[122] 汪砢玉《珊瑚網》卷一二，頁1017。

圖」(圖一五七)和克利夫蘭博物館的「溪山圖」為代表。「蜀山圖」為紙本立軸。近景土坡雜樹、山屋，隔溪為層巒疊嶂，中景擠滿山巒，並向上伸出獅子頭般的巨石峰。畫幅上段空白處被一段長詩所覆蓋。這樣中段寬，上下兩端窄的山水格式，立即令人聯想到陳汝言一三六〇年的「百丈泉圖」。至於筆墨則兼學黃公望和王蒙[123]。

徐氏自題詩表明他隱居的心志：

……濃花芳月時時有，花月尊中長泛酒。蜀山茗水近相連，南風蕩漾木蘭船。閑陪釣侶藍洲外，偶值樵童松障前……呂山人自吳來訪余蜀山中，登臨燕賞，遂留數日，孤琴野艇，倏然告歸。因畫一紙以贈，並詩以道山居之樂。蓋將以邀吾山人卜鄰爾。

詩末未署年，但其後宋克題記署「洪武辛亥元夕」，那麼此圖必作

圖一五七、徐賁　蜀山圖，
　　　　　紙本墨繪，
　　　　　軸，66.3×27.3 公分。
　　　　　臺北故宮博物院藏。

元氣淋漓

[123]「蜀山圖」著錄見《故宮書畫錄》，頁271-272。

於一三七一年元旦以前。畫上又
有張羽詩云：「志學山人與余別
甚久，一日訪余上林，出示此
圖，因題其上。」後又有「甲午
年張孝思觀畫」題記。

　　蜀山在浙江餘姚縣東與慈谿
縣交界，姚江之水出其下，元柳
貫詩：「姚江東去蜀山青。」即
指此。山下有蜀山渡。按上引徐
賁自識，此圖作於他在蜀山隱居
期間，而且是寫蜀山景，但有趣
的是此圖卻成為明朝中葉大畫家
沈周「廬山高」的佈局樣本⑫。
兩圖的布景大致一樣，只是沈周
的比較精緻，有深度。所以沈周
的「廬山高」只是借景，不是實
地寫生。

　　徐賁的「溪山圖」作於一三
七二年，是紙本墨繪立軸(圖一五
八)。畫岸邊山路一文士正步向樹
林中的一間空屋，有歸隱之意。

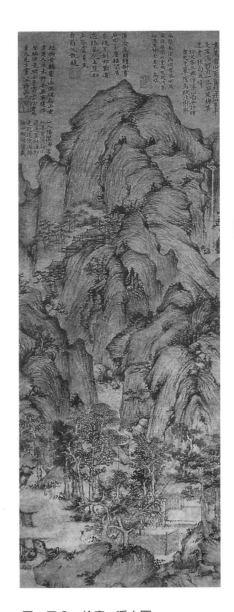

圖一五八、徐賁　溪山圖，
　　　　　紙本墨繪，
　　　　　軸，67.5×26公分。
　　　　　美國克利夫蘭博物館藏。

⑫沈周「廬山高」，紙本淺絳設色，有
　沈氏題詩。今藏臺北故宮博物院。
　見《故宮書畫錄》卷五，頁319。

屋旁屋後重巒疊嶂，山樹皆以淡墨乾筆勾皴，其平化現象視陳汝言之「仙山圖」尤甚。畫幅上端有兩段徐氏自題詩及高啟、盧貞等人題詩。徐氏首題云：「畫裡看山覓舊題，好山多半是苕溪；何由一泛西風棹，莫遣青猿向我啼。幼文客吳興作溪山圖並詩贈吉夫先輩，僕為此謝歡。」[125]

　　徐氏出仕後的作品「石磵隱居讀書圖」（1389年款）和「盧山讀書圖」（圖一五九a、b，1397年款），如果這兩幅畫可靠，那麼徐氏到一三九七年還活著。前者只見著錄於高士奇的《江村銷夏錄》[126]，標題是「洪武二十六年四月二日，徐賁補圖」，隨後列下了趙孟頫、鄭元祐、姜漸諸人有關「石磵書隱」的詩。並有長洲張鳳翼題記云：「此圖畫石磵書隱讀書處，蓋徐幼文筆也，……此乃因趙文敏、鄭明德諸詩而補作者。」然而僅由此記載並不能確定此「石磵隱居讀書圖」是徐氏真跡。

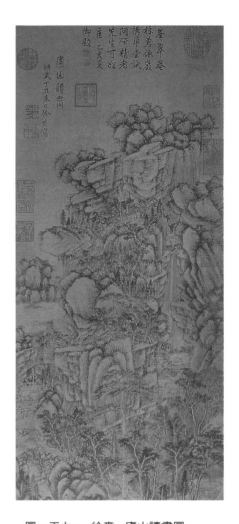

圖一五九a、徐賁　盧山讀書圖，
　　　　　紙本墨繪，
　　　　　軸，63.1×26.3 公分。
　　　　　臺北故宮博物院藏。

[125] 「溪山圖」，見《八代遺珍》，頁140。
[126] 「石磵隱居讀書圖」著錄，見高士奇《江村銷夏錄》卷三，頁43-44。

元氣淋漓

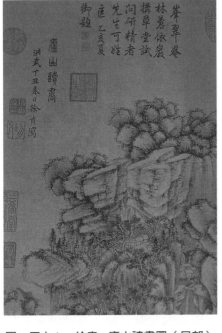

圖一五九 b、徐賁　廬山讀書圖（局部）。

「廬」圖今藏臺北故宮博物院，左上方有年款云：「廬山讀書，洪武丁丑春日，徐賁寫。」鈐印二方：徐賁之印（白文）、幼文（朱文）。以年款論，這是徐氏最晚的一幅畫[127]。圖為紙本墨繪立軸（63.1×26.3公分）。此圖結構粗看是很複雜，但樹石造形的重複性很高，山頭每多鵝卵石般的礬頭石，是一種堆砌型的山水畫，建構性強，缺乏自然的氣韻。但強大的視覺衝擊力，使這一幅畫看來更接近清朝（大概是明末清初）的風格，所以對這一幅畫的研究必要牽涉到其真偽的問題。

從繪畫本身來說，此「廬山讀書圖」不類元末明初之作，當然與上述「蜀山圖」和「溪山圖」全無類同。再從畫上的題字落款來看，徐賁的書法真跡遠紹是晉朝的鍾繇、王廙，參以唐朝的褚遂良，近受倪瓚的影響，字體微扁，筆道圓潤，工力相當高。再就簽名而言較，在「蜀」、「溪」二圖的「徐」字右下的「木」和「賁」字上頭的「卄」都向左右舒展，不像在「廬」圖上的那麼拘謹。因此就現有的證據來看，「廬」圖的可靠性很值得懷疑。畫幅正上方有乾隆題詩：「峰翠晻林蒼，依巖構草堂；試問研精者，先生可姓匡？」由此詩推

[127] 「廬山讀書圖」，見《故宮藏畫精選》（香港，讀者文摘出版社），頁190。

之，乾隆似乎已經在懷疑這幅畫的作者了。

既然「廬山讀書圖」不是真跡，則已無資料可以證明徐賁到一三九七年仍然在世，故其卒年仍以一三七九或一三八〇年，即朱元璋第一次征洮州之後為宜。這個研究也大致說明徐賁的繪畫生命與陳汝言一樣，隨他進入仕途而告終了。

四、結　語

我們都知道元末明初的畫家正處於朝代更替的過渡期，各地戰亂逢起，烽火驅散和毀滅了無數的家庭，饑饉、瘟疫亦隨之而來，如此悽慘之局自一三五五始，至一三六八朱元璋底定中原之後才漸露和平的曙光。

在歷史上像這樣的動亂局面，事實上已經發生過許多次，如春秋戰國、魏晉南北朝、唐末五代、宋末元初等等。而元末明初的動亂為期並不長，也無太多

可歌可泣的事蹟。但在繪畫史上仍有其一定的重要性，因為此期有了比以前更多的畫家被捲入政治鬥爭的漩渦。春秋時代畫家的社會地位不顯著，可以不論；魏晉南北朝的畫家雖然有服務於宮廷者，如楊子華和張僧繇，亦有奔馳排闥於公卿顯宦之間者，如曹弗興和顧愷之。但是他們並不扮演英雄或悲劇的角色。

唐末五代畫家漸有宮廷畫家與隱逸畫家之分，宮廷畫家有比較多的政治糾葛，但一般是作為一個技術工作者，只是政治架構中極為下層的一員，朝代的更換對他們的工作沒有太大的衝擊，譬如黃筌在西蜀亡後改事宋廷，從未受迫害。他們的活動也不會影響政局。可是南宋末和元初的畫家就不一樣了。如趙葵是南宋的將軍、龔開是地方官、趙孟堅和趙孟頫是宋室的後裔。從表面上看，畫家的政治意識之提高與民族間的鬥爭有密切的關係，但更根本的因素是畫家素質的改

元氣淋漓

變，換句話說便是文人之參與繪畫創作，使文人憂國憂民的感情與繪畫結合。

我國文人關心政治可以溯源到春秋時代的孔子，其後著名者有屈原、司馬遷、班固、李白、白居易、蘇東坡等等。在畫史上這一環節的關鍵人物是蘇東坡。他以文學泰斗兼政壇高官參與繪畫創作，可以說是繼唐朝王維之後的奇葩，由於他的身分特殊而且崇高，所以影響非常大。到了元朝，許多文官幾乎都會畫幾筆。他們的文筆、畫筆、言行都與政治思想脫不了關係。許多文人畫家都被夾在江湖與政壇之間。高克恭、李衎、趙孟頫以及他們的追隨者，如黃公望、唐棣、柯九思、朱德潤等相繼躋身政壇，接受官場的洗禮。所以說元朝畫家的政治熱度比以前任何一個時代都高。

元末明初更有許多畫家投身於轟轟烈烈的革命運動和政治鬥爭。他們其實是一群志士，他們的畫跡便是表現這一矛盾思想狀態。然而，從藝術創作本身而言，側身政壇並不是好現象。蘇軾的藝術天份因為政務所羈，無法發揮。元朝李郭派的成就不能與黃公望、吳鎮、倪瓚和王蒙相頡頏。黃、吳、倪、王的藝術成就都是在他們遠離政治的環境下達成的。本文所論的陳、趙、徐三家都很熱衷政治，且同遇暴君。因此，又是一次因政治而犧牲藝術的歷史見證！

第五章

附錄

第一節　試從「雨後空林」管窺倪瓚中年畫風

倪瓚（1301-1374）號雲林，是元代四大畫家之一，他在畫史上的重要性，眾人皆知，無庸細論。歷來有無數的專家和學者們下了很大的工夫研究他的生平和畫藝❶。因此，我們對這個一代名家或多或少都有點認識。大致說來，如果把各有關的書籍和論文彙集在一起，倪瓚的資料是相當豐富的，但是如何整理這些資料還有待我們繼續討論。

在今日與倪氏有關的各種論著之中，最弱的一環是對於他的畫風演變的分析。我們一直不知道應該以他的那些表徵來作為斷代歸類的標準。其原因大致有二：一則贋品太多，真偽莫辨，二則年款不確，無以為據。因此要在這方面給理出點頭緒頗需要一段時間讓我們對每一幅畫詳加考察。

這篇短文不能涵蓋倪氏所有畫跡，只擬就他的傳世名跡「雨後空林」作個案研究，並藉以闡

❶與倪瓚有關的論著很多，不克全列。其中較為重要者計有：容庚著〈倪瓚畫之著錄及其偽作〉（《中國學報》卷二，第二期起，臺灣學生書局重刊）；日本堂谷憲勇《倪雲林》（1942年，東洋美術文庫）；Sirén, Osvald, *Chinese Painting, Leading Masters and Principles*, 1956-58；王季遷〈倪雲林之研究〉（《故宮季刊》卷一，第二、三期）；鄭拙廬《倪瓚》（收入中國畫家叢書）。1975年國立臺北故宮博物院出版張光賓先生《元四大家》，考訂倪瓚生平事蹟極為周全，貢獻尤著。本文許多資料皆採自該書。

元氣淋漓

釋倪氏中年的畫風。

一、「雨後空林」的境界

「雨後空林」(圖四九)今藏臺北國立故宮博物院,為倪氏喧赫名跡之一。本幅紙本,縱63.5公分,橫37.6公分。圖經《清河書畫舫》、《式古堂書畫彙考》、《六研齋筆記》、《平生壯觀》、《墨緣彙觀》、《石渠寶笈續編》著錄❷。圖上題識者除倪氏本人外,尚有吳睿(叡)(1298-1355)❸、袁華、陸顒、周南老(以上書於畫幅本身)、錢仲益、朱逢吉、王達、顧祿、張樞及乾隆(以上題在上方詩塘)。此外,在詩塘上方還有董其昌題跋。真可謂流傳有緒的精品。

畫以橫岸和斜坡為主,再配以疏林雲嶺。藉蜿蜒的小溪流分段落,層層向上伸展。前景及中景陂陀間,枯樹三五成叢,稀疏錯落,安排得自然有致。猶帶雨意的點點殘葉在夕照中生意盎然。有幾分清愁,更有幾分高古。左側中景有茆屋一棟,閒置林間,似未為人所知。屋前溪島相連,坪沙交錯,流水涓涓。坡上有石樑為橋,似是迎接尋幽覓靜的仙客。屋後山巒起伏,緊密連綿。石間小瀑徐流,若泉非泉,悠然而降,蓋雨後餘澤也。

由於前景平曠開闊,故予人以廣大的視野。遠處則山巒橫亙,似為北方屏障。倪氏這一幅

❷關於這些資料,尚可參考《故宮書畫錄》卷五,頁214-216,及上引張光賓《元四大家》,頁53-55,及頁184。原始資料見李日華《六研齋筆記》冊二,卷二,頁5;張丑《清河書畫舫》頁49;顧復《平生壯觀》卷九,頁86;卞永譽《式古堂書畫彙考》卷20,頁265;安岐《墨緣彙觀》卷五,頁3;《石渠寶笈續編》頁4043。

❸吳睿(叡)生於1298,卒於1355。字孟思,濮陽人。居杭州。精隸書。為吾子行(衍)的學生。與張雨、倪瓚均有深交。至正十年張雨卒前在杭州與吳過從甚密。1350年張卒,吳為述行誼,並請劉基為墓誌。吳睿書跡傳世者猶多,為張渥「九歌圖」卷所書「九歌」尤為名跡(今藏吉林省博物館)。

畫就像陶淵明的〈桃花源記〉一樣，寫出了他心中的獨立而完整的境界。那兒一切以自然、平淡、天真和寧謐為宗。這種境界無疑是儒、釋、道諸家的共同理想，遠宗王維「空山不見人，但聞人語響」一詩所揭櫫的境界。倪氏親自給這一幅畫題詩云：

> 雨後空林生白煙，山中處處有流泉。因尋陸羽幽棲去，獨聽鐘聲思冏然。

這首詩提到倪氏所心儀的名士陸羽。陸氏為唐朝竟陵人，字鴻漸，一名疾，字季疵。不知所生。既長，以易自筮，得「寒之漸」，曰：「鴻漸於陸，其羽可用為儀」，乃以陸為氏。名而字之，自稱桑苧翁，又號竟陵子。上元初隱居苕溪。或獨行野中，誦詩擊木，慟哭而歸。嗜茶。著有《茶經》三篇，言茶之原、之法、之具甚備。於是天下尚茶成風，後世遂祀羽為茶神[4]。

畫上吳睿隸書的詩是由張雨所撰，詩云：「望見龍山第幾峰，一峰一面水如弓；蒼林茅屋無人到，猶有前時躡履縱。」袁華[5]在倪氏卒後題詩云：「門外青林生紫煙，龍泓一道落飛泉；恰如靈石山中宿，為說倪迂似米顛。」詩後加注云：「向客張貞居澗阿（即張雨）言：『米南宮有潔癖，善畫，但作小幅，近代惟倪雲林頗近之：米以顛名，余故以迂名倪。』觀今遺墨故筆及之。」其餘諸跋亦多佳句，茲抄錄如次：

陸顥[6]詩針對畫中景物加以描寫：

> 萬壑爭妍處，重泉鬥響時，石梁無過客，孤與白雲期。

❹《辭海》，頁3076。

❺袁華生於1316，卒於1376以後。早年即與倪瓚、于立等詩友交往。

❻陸顥生卒年待查，但知其活動時代與袁華、周南老同。

周南老❼除描寫畫境之外，也提到倪瓚作畫的技法：

> 晴嶂餘生色，春雲作曉妍；
> 幽期如可覓，茅屋古橋邊。
> 雲林小景著色者甚少，嘗客
> 寒齋，間作一二，觀其繪
> 染，深得古法，殊不易也。

錢仲益詩寫他對這幅畫的觀感：

> 窈窕茅堂石徑幽，小山叢桂
> 足淹留。仙人已跨遼天鶴，
> 寫得雲林一段秋。

朱逢吉詩道出他昔日與倪瓚交遊的情形：

> 昔年來看墨池鵝，風雨扁舟
> 載酒過。一自春歸清閟閣，
> 幾番蛛網落花多。

王逢詩道出他對倪氏的追憶和景仰：

> 古苔凝綠上松根，前輩空留
> 翰墨存。寂寞雲林堂下路，
> 一峰殘雨映孤村。

顧祿❽因與倪氏有深交，也抒發追思之情：

> 蕭散倪迂士，詩工畫亦清。
> 吟情何浩蕩，筆勢更縱橫。
> 鄉生推高誼，江湖足令名，
> 近傳騎鶴去，想即在蓬瀛。

張樞亦與倪氏有交情。大約在倪氏去世十年之後題了下列一首詩：

> 九龍峰下雲林館，煮茗時過
> 第二泉，不見故人今十載，

343

❼周南老，字拙逸，與倪瓚同庚：生於西元1301年，卒於1383年，享年八十三。

❽顧祿，字謹中。生卒年不詳。但知1378年任官太常寺，兼制誥詞。全銜為「太常典簿官」。見上引張著《元四大家》，頁202。

夜聽猿鶴思悽然。

九龍峰即倪瓚故鄉無錫的九龍山。其下有惠山。山中有泉水，曰惠山泉，分上、中、下三池。上池形圓水甘。唐朝陸羽常在此煮茶，稱之為第二泉。張樞此詩即引此典故。

上述諸跋，除張雨者外，皆倪氏卒後十餘年間所書。由此可見此畫在當時引起不少文人詩友之共鳴。

二、「雨後空林」的成畫年分

「雨後空林」採用深遠式的布局。筆墨精謹，以赭石設色，並於陰暗處襯花青。畫家用略帶稜角的筆觸作結晶狀礬頭石，更為奇特。樹石山巒的結構俱緊湊而平實。圓渾的山有董源遺意，但更近於黃公望之簡左荒率。倪瓚像這樣的設色畫很少，所以董其昌給這幅畫的題跋云：

雲林設色山水，平生惟兩幅：一在婁水王敬美家，後歸烏程潘氏，予未之見；其二即此幅，舊為吾松（即松江）黃氏所藏，後歸宋太學安之。予為諸生時，嘗就宋索觀，已為徐太常所購。太常之壻劉金吾得之。新都汪太學復得之金吾。予以為楚人之弓，不靳十五城之償。人生遺適志，假令落好事家手。予五十年（前）借觀宋氏，不能須臾謝主人為別。此情事歷歷在眼。幾作桃源漁父，可便忘否。（無款印）

以上董跋行文略欠暢順，語意亦嫌含糊，然董氏之跋一般如此，不足為奇，故此跋仍然可靠。關於倪氏著色山水稀少的情形，李日華有記云：

倪雲林著色山水，余見五、六幅，各有意態。戊辰（1628年）三月在金陵，王越

元氣淋漓

石示余一幅，乃為周南老作者。雲嵐霞靄，尤極鮮麗。所寫松，皆枯毫渴筆，就意為之，而天趣溢出。**❾**

李日華這段描述是指「雨後空林」無疑。但是他說「乃為周南老作」似嫌唐突。細讀前引周氏跋但云：「嘗客寒齊，間作一二……。」並未明言「雨後空林」便是在他家畫的，更沒說是畫給他。奇怪的是和李氏同時代的張丑也這麼說。茲錄於下：

> 越石又示雲林雨後空林生白煙大幅。戊申（1368年）三月五日為周拙逸（南老）作。縱橫滿紙，層疊無窮，且設色脫化，較城東水竹居小景尤覺漸近自然，當為迂翁晚年第一名品。本身後有張雨……題詠……生平所見倪畫，此其指不多屈者矣。**❿**

張丑較李日華更進一步斷言此畫

為倪氏晚年作品。與張氏同時的顧復大致沿襲李說：

> 中紙幅。淺絳色。為周南老作。林木數十、丘壑幾重，溪橋屋樹，種種幽秀，此雲林畫中僅見者，周南老跋：張雨七絕詩，吳睿代為隸古……。**⓫**

十八世紀初的安儀周也對此畫大加讚賞：

> 山水全以花青、赭石運墨為之。圖作重山複嶺，茂樹叢林，溪橋茅茨，皆盡其妙。又兼設色，更為罕觀，世傳倪有設色浦城春色圖，余見臨本，丘壑簡淡，筆力纖

❾ 李日華《六研齋筆記》冊二，卷二，頁5。同書又記云：「戊辰三月，在金陵西察院，王越石攜卷軸過我，有倪迂著色山水小景單幅。」但該軸非「雨後空林」。
❿ 顧復《平生壯觀》卷九，頁86。
⓫ 張丑《清河書畫舫》頁49。

弱，知其真蹟不能勝此。倪畫中布景之勝，未有如此者。初視以為子久，亦一奇也。⑫

綜上所述，此圖十七世紀以前由何人收藏不得而知，但王世貞（1526-1590）曾有倪瓚「平生不作青綠山水，僅三幅留江南」之語，可見王氏已知有「雨後空林」存在。十七世紀初為華亭黃鐘公⑬虞所得，今畫上仍有他的收藏印。黃氏之後歸宋安之，再轉徐太常。莫是龍及董其昌皆曾見之。一六二八年前後藏於金陵王越石家。一六八〇年前後顧復曾見之，但未言誰人收藏。十八世紀初為安儀周購得，安氏以後即入清宮。從題跋、著錄及收藏印看來，這是一幅流傳有緒的真蹟。

按倪瓚詩後有「戊申三月五日雲林生寫」字樣，故歷來咸認是倪氏晚年精品；作於一三六八年，即倪氏六十七歲之時。然而，近年來我們發現這個年款與

吳睿書張雨詩的時間有矛盾。按張雨卒於一三五〇年，而吳睿卒於一三五五年，如果「雨後空林」成於一三六八年，吳睿絕對不可能在其上題跋。因此我們可以有三種假設性的說法：一、倪跋偽，二、吳書偽，三、畫與跋皆偽。今觀此畫甚精，而且流傳有緒，絕不可能是偽，故第三說不能成立。再考吳睿書跡與他在張彥輔「棘竹幽禽圖」（今藏美國堪薩斯市納爾遜博物館）的題法一致，故亦不可能是偽。因此張光賓在《元四大家》一書斷定倪氏之款識為後人偽造，是取第一說。他所據理由是：「察倪題字跡，墨色特濃，結體與運筆習慣均不類，顯為後人另加上去的。畫幅本身有補綴跡象。或為倪氏原款泐損，妄臆補題其詩，未詳考前面題識諸人的事蹟。」⑭

⑫安岐《墨緣彙觀》卷五，頁3。
⑬董跋謂此畫「舊為吾松黃氏所藏」。今畫上有「黃鐘公虞」及「華亭黃氏家藏圖書印」。

元氣淋漓

346

今據筆者詳考，「雨後空林」的倪題書法與大約同期的「安處齋圖」及稍晚的「容膝齋圖」、「紫芝山房圖」、「小山竹樹」及「孤亭秋色」諸軸的題法極為相似❶，實在不太可能是後人偽造。再者袁華、周南老❶、張樞等在倪氏卒後不久題此畫都用了倪題的韻❶。難道作偽者在倪氏剛去世便有此舉嗎？想是不可能。何況袁、周、陸、張等人都與倪氏有深交，誰敢拿一幅偽款的倪畫教他們品題和韻？

或問既然款、畫、跋都非偽作，如何釋年款矛盾之疑呢？要回答這個問題，我們必先明瞭我國畫家題識的習慣。如果問畫家畫上所署年款是否絕對可靠，所得的答案大部份是否定的。年輕畫家因書法欠精，請老書畫家代書，但仍然由自己具名者為例甚多，如此所用的年款大多是款題的日期而非作畫日期。再如有人一幅畫完成十餘年後取出補題，但原來作畫年月已不復記憶，乃

就題款當時的年月日記之曰：「×年×月×日寫。」這種習慣在畫家群中非常普遍，不足為奇。在這種情況下，所謂某年某月寫，實際上是指寫款而非寫畫。在倪氏畫跡之中，大凡圖與題一起完成的都有很詳細交代。譬如「江亭山色」、「孤亭秋色」、「脩竹圖」等都是好例子。這也就是說「雨後空林」成畫之後，倪氏只請張雨作詩，吳睿隸書。一直到一三六八年才取出補題。倪氏去世後不久，袁華等人又陸續加題。

347

❶ 張著《元四大家》，頁55。

❶ 這幾幅畫都在臺北國立故宮博物院。「容膝齋圖」的題識與另一幅名為「疎林遠岫」完全一樣。後者擬偽。見《故宮書畫錄》卷五，頁219及頁222。

❶ 注意從題跋的位置來說，最後一位在畫面上題的是周南老，而他的卒年是1383，較倪氏晚九年。也就是說袁、陸二跋皆作於此九年間。

❶ 按倪詩用「烟、泉、去、然」為韻。袁華詩用「烟、泉、宿、顛」，周南老詩用「色、妍、覓、邊」，其和韻之跡甚明。

倪瓚作畫的態度很隨便，都是以應酬的態度來畫，只是因為天賦高，隨性之所至，順其自然以適性，所以畫中別有一種令人喜愛的氣質。正因為這種不羈的性格，常有一幅畫只畫幾筆，沒完成就送人。取畫人也不好意思立即要求補足，因為那對畫家是極大的侮辱。所以多於隔一段時間之後再拿回請求加題。這時倪氏看了自己的舊作，興來又會補上幾筆，加上一首詩。經此一度加工，畫面也就大為增色，有些畫還有三度加工的現象。

譬如顧洛阜氏舊藏的「秋林野興」是一三三九年以前便給小山拿去，一三三九年九月十四日小山把畫拿回索題。十六日後陸德益又拿來索題。又如有名的「容膝齋圖」是一三七二年畫給檗軒翁。倪氏只在右上角題了一行字，還留一大片空白，畫面平平空空。兩年後（1374）檗軒翁又取來索題，並指定是送給仁仲醫師作禮物，因仁仲有書齋曰「容

膝」故名「容膝齋圖」。經此一題，畫面立即顯得充實而神妙。

據上述初步論證，「雨後空林」的成畫年分不得晚於一三五五年。再細讀張雨詩，顯然他的詩是據圖而作，因此成畫年分又得推到一三五〇年以前了。按倪瓚、張雨和吳睿早有深交，而於張雨卒前數年過從尤密。如一三四三年張雨作「石室銘」由吳睿隸書刻置南峰靈石碉葬冠劍之所❶，倪與張於一三四七年十二月四日同遊梁鴻山❶，並於一三四八年同集於盧山甫聽雨樓等皆有史可據❷。因此我們大致可以把「雨後空林」訂為一三四八年前後的作品。

現在回頭看倪瓚題識的內容。倪詩云：「因尋陸羽幽棲

❶ 《張雨貞居先生詩集》七，頁476。參閱上引張著《元四大家》，頁131。
❶ 卞永譽《式古堂書畫彙考》卷一七，頁157。
❷ 汪砢玉《珊瑚網》卷一一，頁994。

元氣淋漓

去。」句中的陸羽其實是暗指黃公望。按公望原姓陸。陸羽隱於苕溪，公望亦曾居苕溪龍德通仙松聲樓。他是在一三四七年五月抵達苕溪，一三四九年初離去。一三四八年倪氏可能曾經往訪未遇，故大癡（即黃公望）為作「江山勝覽圖」寄意[21]。倪氏可能在那次訪問之後作此為「雨後空林圖」，因此在一三六八年補題時，雖然黃氏已經去世十四年，他只說：「獨聽鐘聲思罔然。」意為他原來是去找陸羽幽棲去，但來此之後卻只聽鐘聲不見人，失望而回。沒有明言黃氏騎鶴或騎鯨去。他說「思罔然」而不說「思棲然」也是有道理的。

再細索張雨詩中的隱喻也是很有意思的。張詩云：「望見龍山第幾峰？一峰一面水如弓。」大致也是暗指黃公望。原來公望又號「一峰」或「一峰道人」。他取「一峰」為號大概是在一三四六年[22]。在此之前只用「大癡」或「大癡道人」。元代文人畫家取

了新名號時，詩友們每取之為詩材或詩題。張雨、楊維楨都是此道高手。張氏此時以「一峰」形容畫又兼及公望堪稱傑作，而且以「一峰一面水如弓」形容他和公望會面之來去匆匆，更是玲瓏剔透，妙不可言。張雨何時訪黃於苕溪呢？那是在一三四八年農曆九月八日，張攜錢選「浮玉山居圖」請黃品題[23]。張詩「猶有前時躧履蹤」句大概指那次把遊。綜合以上論證，「雨後空林」成於一三四八年九月至一三五〇

[21] 黃氏「江山勝覽」著錄於李佐賢《書畫鑑影》卷五；及《石渠寶笈初編》，頁591。畫之影印本見於《支那名畫寶鑑》，頁338-340及《國華》五一八號。據莊申考訂，該圖墨跡本身及倪氏詩皆不可靠，但詩本身則可靠。畫雖非真跡，但黃氏曾為倪作「江山勝覽圖」則大致可信。參閱莊申《元季四畫家詩特輯》（香港大學亞洲研究中心，1973年版）丙編，頁141-142。

[22] 張雨在1346年題張叔厚（渥）畫「淵明小像」云：「……一峰老師畫此篇當亦在未被酒前所作，正得古人佳趣。」見朱存理《鐵網珊瑚》卷四，頁249。

年七月（張雨卒前）大致可信。

三、「雨後空林」與倪氏中期畫風

我們對倪瓚一三三○年代的畫風所知甚少，茲據董其昌所臨「東岡草堂」(圖四五)略作考察❷。該圖原本已佚。董臨倪題云：「希賢過林下，為言所居東岡草堂之勝，遂想像圖之。戊寅歲七月九日倪瓚記。」故知此圖原本作於一三三八年，坡石、林木全法董源。這點固然可能是董其昌在摹本中予以強化，但是用來證明倪氏原作帶有董源作風並無不當。就布局言，近景與遠景相距甚促。一左一右，前後間夾一平臺，臺上的涼亭有高人獨坐，書童旁侍，前、中、後三景緊密疊壓，幾成平遠式的構圖，近乎吳鎮的「雙松圖」(1328)。因此大致證明倪氏在一三三○年代受吳鎮的影響較多，以董、巨為宗。

倪瓚和黃公望可能在一三二九年前後便有交往。傳說他們在一三二九年同時加入新道教，又於一三三四年一起在蘇州天德橋開三教堂佈道❷。黃氏五十歲（1318）前後開始學畫，故一三三○年代他的畫名不及吳。但是在一三四○年代，黃氏畫藝大進，而且倪氏與之交往甚密，倪畫自然而然受他的影響。

這個轉變可以從他在一三四五年為盧山甫所作的「六君子圖」(圖四八)看得很清楚❷。該圖倪氏自題云：

盧山甫每見輒求作畫。至正五年四月八日，泊舟弓河之上而山甫籌□□此紙，苦徵

❷ 張雨在九月八日攜所得錢選「浮玉山居圖」請黃公望題品。見《式古堂書畫彙考》卷一七，頁159；及《石渠寶笈續編》，頁3197。

❷ 張著《元四大家》，圖328。

❷ 溫肇桐《黃公望史料》：黃公望年譜。參閱上引張著《元四大家》，頁13。

❷ 「六君子圖」為龐元濟舊藏，今下落不明。圖見Sirén, Chinese Painting, Pl. 91.

元氣淋漓

畫。時已憊甚，只得勉以應。大癡老師見之必大笑也。倪瓚。

畫的右上角又有黃公望題云：

遠望雲山隔秋水，近看古木擁陂陀。居然相對六君子，正直特立無偏頗。大癡贊雲林畫。

此外，題跋者尚有朽木居士、趙觀及錢雲等三人。這是一幅流傳有緒的名蹟。筆墨鬆秀，特近黃公望「富春山居圖」的筆意。林木亦捨蒼茂而就淒清，但「介」字葉的點法則頗近吳鎮「漁父圖」卷[27]上的作風。

此圖作一河兩岸，前岸是簡單土坡，上加古木六株，遠岸作陂陀一抹，中隔寬長的水域。屬於黃公望所特意標榜的「闊遠式」佈局[28]。由此觀之，黃氏對倪瓚的影響可以在文獻及畫跡兩方面得到證明。

古人學畫有所謂「師人（古人或今人）、師自然、最後師心」的程序。一三四五年以前倪瓚是在「師人」的階段。其後開始「師自然」。一三四八年前後所成的「雨後空林」便是「師自然」時期的代表作。布局奇特，絕非抄襲他人。喜龍仁在其所著《中國畫》一書曾認為「雨後空林」是據實景而作[29]，今據前述考證結果得知，它確是苕溪某處的山水。這證明倪瓚的確是以自然為師。當然筆墨方面也同時受自然實景的啟示，漸漸從黃公望的作風蛻化出來。他的筆墨明淨——鬆動的筆觸較「六君子圖」大為減少。由側筆所創出的寶石般的結晶效果，確是前無古人，後無來者。以前我們都不知道倪氏這一筆墨特色的根源，論者常稱其

351

[27] 吳鎮「漁父圖」手卷今有兩本傳世，一在上海博物館，一在美國弗利爾美術館。
[28] 陶宗儀《輟耕錄》卷八。
[29] Sirén, *Chinese Painting*, Vol. IV, p. 81.

源於五代之荊關畫派。這個說法從宏觀的角度來看是沒錯，但是如果就說倪氏真的取荊浩和關仝真跡為範本加以臨傲，那就錯了。如今這個謎題也有了解答。在美國堪薩斯市納爾遜博物館有一幅「江山行旅圖」卷，其筆墨明淨，也有結晶化的山石，圖上又有倪瓚的收藏印，由此可知倪氏的筆法就出於此卷。

「雨後空林」的新趨向和成就指出了他日後發展的途徑。他一三七〇年代的「江亭山色」、「孤亭秋色」和「容膝齋圖」顯然是採取「六君子圖」的布局方式和「雨後空林」的筆墨融合而成。由此可見「雨後空林」成畫年代的訂定對於闡述倪氏畫風演變是多麼重要！

四、其他問題試解

現在因為「雨後空林」的成畫年代確定，我們可以把倪氏畫風的演變理出一個頭緒，但是其他枝節問題仍多，因為有不少現在歸於倪氏名下的畫跡不能納入上述的風格體系。最明顯的是「溪山茅屋」❸ （款1352年）及「松林亭子」❸ （款1354年）。因為一三五〇年代在倪氏的創作生命中還算中期，故一併在此略作嘗試性的探討。

「溪山茅屋」有倪瓚題云：「至正十二年暮冬，將游吳松，舟過甫里，為玄素翁留寫其處。泊舟南渚，忽然四改月。玄素翁之季子叔陽，隱跡為黃冠師，頗以詩酒自放。三月廿日賦詩見贈。余輒畫此以贈。云叔明見之當其一笑也。滄浪漫士：倪瓚記。」（鈐印一：雲林）在倪題之後有徐賁跋云：「流光冉冉逐驚波，文

❸ 「溪山茅屋」為清宮舊藏，今下落不明。圖見上引 Sirén, *Chinese Painting*, Pl. 90.

❸ 「松林亭子」，今藏臺北國立故宮博物院，歷來咸認是倪瓚1350年代之代表作。參閱《故宮書畫錄》卷五，頁221；及上引張著《元四大家》，圖301及頁16解說。

元氣淋漓

352

物空思晉永和。遼鶴重尋舊城郭，當時風致已無多。東海徐賁。」

此圖作小坡山岡，前後景緊密相連，甚侷促。筆墨亦稍嫌輕浮纖細，瀑布則有水無源，不太可能是倪氏真蹟。再考倪題及徐跋書法，可能同出一人之手，其風格出於文徵明，故大致可以視為文派之摹本。

「松林亭子」(圖一六〇a、b) 的問題可能比較複雜。該圖今藏臺北故宮博物院。畫於絹上，高83.4公分，寬52.9公分。水墨畫。款云：

亭子長松下，幽人日暮歸；
清晨重來此，沐髮白陽晞。
至正十四年 (1354) 初冬，倪瓚為長卿茂異寫松林亭子

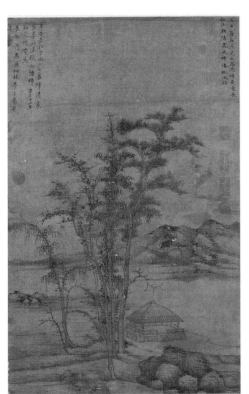

圖一六〇a、b、倪瓚　松林亭子，
　　　　款1354年，絹本墨繪，
　　　　軸，83.4×52.9公分。
　　　　臺北故宮博物院藏。

圖，並詩其上。

右上方有潘純次韻：

山中舊茆屋，見此忽思歸；
最愛長松上，朝陽露未晞。
潘純次韻。

詩塘有董其昌跋云：

雲林松林亭子，猶是董源的
派，為中年用意筆。董其昌。

倪題中的長卿茂異不知何許人，
顧復以為是鄭長卿，但詳情無可
考。和韻者潘純（1292-1356），字
子素，為倪瓚好友。圖經《平生
壯觀》及《石渠寶笈初編》著
錄。收藏印記，除乾隆諸璽外，
尚有「四維」、「昌黎世家」及
「王廷俌印」，但確實年代已無從
考證。

　　此畫疑點有三：一、就畫論
畫，山石林木以董源為宗，似與
董其昌所臨「東岡草堂」同屬一

個類型，然用筆稍嫌細碎平板。
在質上與「雨後空林」相差太
遠。若以一個五十四歲的老畫師
作此畫，殊難令人信服。二、畫
上倪款書法幼稚，行氣歪斜，較
同期題趙孟頫「甕牖圖」（1347）
及題陳汝言「荊溪圖」（1359）❸❷
的書法相去又不知凡幾。三、潘
純題跋書法拘謹工整，與潘氏題
張彥輔「棘竹幽禽」之自然大方
的作風大異其趣。總之，我們雖
然不能說倪瓚早、中二期只有
「六君子」及「雨後空林」真跡，
但我們可以說，除此二圖之外皆
有待作進一步研究。

　　上述研究的結果大致指出
「東岡草堂」及「六君子」是倪氏
「師人」階段的風格，屬於早期；
「雨後空林」則為「師古兼師自然」
階段的代表作，屬於中期。今日
倪氏傳世畫跡多作於一三六五年
以後，即晚年作品。這些畫多屬
一河兩岸式布局，筆墨簡淡高

❸❷圖見上引張著圖320及321。

元氣淋漓

雅，證明畫家先是以心為師，再達於無心之境界。

　　然而，從「雨後空林」的成就，我們體會倪氏能躋登畫藝高峰絕非他晚年所說：「僕之所謂畫者，不過逸筆草草，不求形似，聊以自娛耳。」一語所能道盡。因此，我們在讚賞他的高論之時，應該更進一步瞭解他循序漸進的嚴肅面，方不致淪於疏野漫漶。

第二節　無為而為

——有關倪瓚的一些問題——

　　對倪瓚的研究，近年來最有意義的一件事便是一九九二年十月二十七日至二十九日在無錫召開了一次討論會。會中對倪氏生平、繪畫思想、繪畫風格、作品流傳考辨、對後世影響以及書法作品，都有相當深入的討論。彙集了許多難得的資料和寶貴的意見。雖然各專家意見分歧甚大，難有一致的看法，但作為進一步研究的基礎，貢獻甚鉅❸❸。下文將分別對生卒年、繪畫思想、「雨後空林」之真偽、倪瓚之董源風格、以及倪瓚與柯九思的關係，就個人所知所感略作分析探討。

一、倪瓚的生卒年問題

　　倪瓚的生卒年常是美術史界討論的問題。現在主要有一三〇一年說與一三〇六年說。周南老

❸❸ 參閱《朵雲》1994年，第四期，頁34-89。

撰〈元處士雲林先生墓誌銘〉云：「洪武甲寅十一月十一日甲子，以疾卒，享年七十有四」，據此推算，倪氏生於大德五年辛丑（1301），卒於洪武七年（1374）。但《清閟閣全集》卷五有詩：「乙未歲，余年適五十，幼志於學，皓首無成，因誦昔人知非之言，慨然永嘆。」接著有詩云：「陰風二月柳依依，隱映湖南白板扉。旅泊無成還自笑，吾生如寄欲何歸。美人竟與春鴻遠，短髮忽如霜草稀。五十知非良有以，重嗟學與寸心違。」乙未是西元一三五五年，若此年倪氏五十歲，則當生於一三○六，不是一三○一。又卷七有倪雲林至正辛丑寫〈跋畫〉一文：「至正辛丑……德常明公自吳城將還嘉定，道出浦里，挼舵相就語……年逾五十，日覺死生忙，能不為之撫舊事而縱遠情乎？」至正辛丑是西元一三六一年，若說是生於一三○一年，則為「年逾六十」不是「年逾五十」。

元氣淋漓

以上二則資料都出於倪瓚的《清閟閣全集》，今人李潤桓認為應該是最可靠的資料。談福興也舉出〈元處士雲林先生墓誌銘〉的另一則錯誤。銘中說倪氏之妻蔣氏先倪氏七年卒，但據《清閟閣全集》倪瓚〈題寂照蔣君像〉，蔣君即倪妻，江陰人，名圓明，字寂照。死於一三六三年，時年五十七歲。實際上比倪氏早死十一年。又〈墓誌銘〉周南老自言「余少處士七歲」，但據明人吳沈所撰〈周先生墓碣銘〉及《姑蘇志》，「周南老……洪武十六年（1383）四月十一日卒，春秋八十三歲。」那麼周與倪同年，怎會是比倪少七歲？❸❹

以上都是「一三○六年說」的有力證據。然而持不同看法的也大有人在。如楚默便認為《清閟閣全集》是明人所輯，錯誤甚多，「紀年上謬誤也比比皆

❸❹ 參見《朵雲》1993年，第四期，頁82。

是」，如卷三：「至正癸亥秋七月三日」一詩，元代根本沒有「至正癸亥」！又卷一有「七袠吾已老，一簣君宜勉」之句，可知倪瓚不只活六十八歲！**㉟**

就兩方提出的論證來看，考證精到，但還沒有到作結論的時候，這裡有幾點是值得再考慮的。第一、上引詩「旅泊無成還自笑，吾生如寄欲何歸。美人竟與春鴻遠，短髮忽如霜草稀。」入於一三五五年頗合倪瓚當時的生活情景。但此所謂「五十」是否應作「五五」需要考慮。至於第二則，「年逾五十」與「年逾六十」為一字之差，筆誤亦極有可能；而且「六十一歲」說「年逾六十」比「五十六歲」而言「年逾五十」更合情理——我們知道今人所說的「五十六歲」是實歲，古人算成「五十七」。

又張光賓的《元四大家》舉出《草堂雅集》中的袁矩（子方）語：「與元鎮初識，時元鎮始弱冠，余年六十。」**㊱**假如我們能考出袁矩的生年也就可以考知他與倪氏初識的年分。所幸倪瓚在至正四年（1344）的詩引說袁氏「年八十二」，所以元至治二年壬戌（1322）袁矩六十歲，始與倪瓚訂交**㊲**。古時男子年二十歲成人而行冠禮。因為體猶未壯，故稱弱冠。後人沿用，指年在二十歲出頭的男人。假設倪氏生於一三〇六，至此才十六、七歲，不能稱「始弱冠」；若生於一三〇一年，則為二二歲，稱弱冠比較合理。除此之外，王賓所撰的〈元處士雲林倪先生旅葬墓誌銘〉曰：「年七十四，旅葬江陰習里。」更可證明倪瓚卒年七十四，不是六十八**㊳**。

倪氏生年疑點對我們研究倪瓚的繪畫藝術沒有太大的影響，不用急著下結論。考證之事，只

㉟ 同上。

㊱ 見《元四大家》，臺北故宮博物院，頁105。

㊲ 同上。

㊳ 見《清閟閣全集》卷一一。

能有一分證據說一分話，有些問題由於資料的限制，如有關周南老的年齡問題，就只好留待將來繼續研究了。

二、倪瓚的繪畫思想

倪瓚本來是一個很普通的人，他由富家子，而散財，遨遊湖泖，以畫藝遊食友人之家。曾被張士誠和朱元璋的官僚拘禁侮辱。明朝陸采（1459-1525）說：

> 倪元鎮既散其田，而稅未及惟，入國朝，催科者紛集。元鎮逃去，潛於蘆中。藝龍涎香，被執，囚於郡獄。每饋食，獄子以傳入。元鎮必戒舉案過顙。獄不省，以問知者，曰彼好潔，恐汝唾沫及飯耳。獄卒怒，鎖之溺器上，眾為析解，而免。今人云：太祖投之廁中，非也。❸❾

作為一個平凡，與世無爭的

❸❾《都公談纂》卷上，頁3。

普通人是倪瓚一生最大的希望。可是千萬沒想到死後卻成為史家議論紛紛的人物。商人、政客、學者無不利用他大作文章，可能他自己從來都沒有想到。他地下有知，一定會覺得世人（包括本文作者在內）真無聊。

而最令他不解的可能是那些帶著有色的政治眼鏡，站在自身的政治立場來對他品頭論足的人。由於論者自身的政治立場不同，對他的人品和畫品都有不同的評價。以人品論，主要有「民族主義說」與「忠元說」。

在「民族主義說」的大前提下，史家推論出倪瓚的思想是：在異族統治下，淪為異族奴隸，自感生不逢時，故懷抱民族氣節，遨遊江湖，畫水墨山水以懷變色的祖國，畫山水不畫人，正如鄭思肖畫蘭不畫根，要皆表現出退隱山林，淡泊明志的性格。由此延伸，便又推論出他是反抗

元氣淋漓

異族的民族英雄❹。

與此相反的是「忠元說」。此說以陳高華和阮璞為代表。阮璞從倪氏的交友如楊維楨、顧德輝（瑛）、高啟、徐賁、張羽諸人的行藏出處，以及倪氏自己的詩文，認為是屬於「既未嘗仕元，亦不肯仕明，放跡林下，以終其身」的人物。阮氏之說雖未明言倪瓚忠於元朝，但所謂「不肯仕明」，即有「忠於元朝」之意。倪氏忠於元廷之說，理由極為充分。因為倪詩中有許多歌頌元朝治世之言，同時他也鼓勵朋友出仕。如〈送倪中愷入都〉一詩曰：「酌酒送君游上京，風帆回首闔閭城。烟消南國梅花發……仰視禮樂夔龍盛，好播聲詩頌治平。」又「送甘允北上京師」云：「嗟子玉質朗，早通金閨籍。行逢明主顧，入補詞臣職。束帶向晨趨，陪宴終日炅。芳年易為晚，所願崇令德。」他在張士誠投降元軍之後曾有詩歌云：「南省迢遙阻北京，張公開府任豪

英；守臣視爵等侯伯，僕射親民如父兄。」❹

另一個有力證據是他入明之後題畫皆只用甲子，不用洪武年號。甚至作詩懷念起順帝：

桑柘蕭條半草萊，百年人事哽悲摧。涉丘漂母寧復有？故國王孫誰見哀？歌吹淒涼銅雀妓，世途荏苒霸城災。遙知敕勒穹廬野，日夕牛羊欲下來。

此詩大概作於元亡後不久，但未曾公開，否則恐怕得上文字獄的祭壇呢。

其實自古以來中國儒家說「忠」都是忠於當朝，很少以狹隘的民族精神來衡量或規範。這正是阮璞所說的「朝代意識」，不是什麼「民族意識」。所以倪瓚之忠

❹ 阮璞〈倪瓚人品、畫品問題辨惑〉，《朵雲》1994年，第四期，頁49。

❹ 以上皆見《清閟閣全集》卷四。

於元廷是標準的儒家思想的表現。但是有趣符的是他並不要求別人也跟著他走，因為他與出仕張士誠的陳惟允以及出仕明朝的高啟等人都有很密切的交往。所以他的政治態度可以說是「順其自然，各行其是。」換句話說是「無為而為」。

雖然「附元說」證據明確，但是如果因此作過分誇張的聯想，可能又會有偏差。第一個偏差便是刻意把倪氏醜化，對他作人身攻擊。如陳高華說他「過著奢侈淫佚的生活」，「所謂志耽隱遁，浪跡湖泖，實際上是經濟破產，不得不流落他鄉，寄食於人而已。」❷我個人認為研究倪瓚的藝術對這種個人的行為問題不必過分強調，才不至於走上以品德論畫的歧路，何況這些推論都沒有具體的根據！

第二個偏差便是把他追求和平安定的企望解釋為「反對農民革命」。陳高華說：「特別值得提出的是，元末農民戰爭爆發後，

倪瓚是擁護元朝，反對農民起義的。」他舉出了倪氏「上平章班師」的詩為證：「金章紫綬出南荒，戎馬旌旗擁道傍……國風自古周南盛，天運由來漢道昌；妖賊已隨征戰盡，早歸丹闕奉清光。」由於此詩是給元朝大帥，所以可以證明他把元朝比「周南」，把元朝統治比為「漢道」，稱反叛軍為「妖賊」。陳氏據此得出的結論是：前人說倪瓚有民族氣節，不媚權貴之類的話，統統是欺人之談 ❸。

閻麗川在《中國美術史略》也說：「元末農民起義，倪瓚懷著地主階級的仇恨和恐懼，疏散家財外逃，隱於太湖。他還咒罵起義軍『穴鼠能人拱，池鵝類鶴鳴。』哀嘆他失去了的『天堂』說『昔日揮金豪俠，今日苦行頭陀』。反動本質暴露無遺。」❹阮

❷陳高華《元代畫家史料》，頁451-453。
❸同上。

璞也舉出倪詩「方今滔滔天下墊，鋒鏑四起群豪傑。孰能拯亂以為治，嗜仁而不殺？吁嗟斯民命矣夫，荼毒殘傷亦何辜！」證明這「便很清楚地表明了他對農民起義抱有極大的偏見和反感」[45]。

這種以共產主義無產階級為立足點的歷史觀，本來是八○年代以前共產黨的「庸俗思想套路」，沒有客觀性可言。殊不知在無民主觀念的時代大環境裡，不論是統治者、軍閥或農民革命者都無法超越「封建」的框框。換句話說，誰也不能保證這些革命者不是為了一己之利而作些殘民以逞的勾當。歷史事實也證明無論農民或地主，有了權力之後都是一樣的「封建」。朱元璋是無產階級出身，等他當了皇帝之後卻比其他皇帝更加「封建」；太平天國的洪秀全也是如此。在這樣的境況下，誰又能保證革命可以為人民帶來幸福？嚮往太平盛世乃人之常情，何忍苛責倪瓚一人！

我們必須知道，把二十世紀的共產主義觀點套在十四世紀的歷史事件是不科學的。就事論事，倪瓚對待當時的反元革命的態度是標準的儒家思想：忠貞不移、愛好和平。他渴求的是能尊天命、為民謀福祉的聖主明君。蒙古人得天命統治中國，的確也曾給中國帶來一段和平安定的日子。這段日子從一三○○年代開始到一三三○年代是元朝的黃金時代；漢人，尤其是文士多受禮遇。而這也是倪瓚一生中最愜意的時候。中年以後天災人禍接踵而至，無數人因戰亂而饑寒交迫或流離失所。這一殘酷的現實對一個相信天命的儒者來說也是無可奈何的。只有感慨係之地大嘆：「憶昔時雍四海寧，華陽外史住南屏」或「渥洼龍種思翩

[44] 閻麗川《中國美術史略》，頁243。
[45] 阮璞〈倪瓚人品、畫品問題辨惑〉，《朵雲》1994年，第四期，頁49。

翩，來自元貞大德年」❹。這種愛好安定和平、疾視暴力的思想不應該被以「反對農民革命」這麼簡單的思想框架來衡量。

我認為要瞭解倪瓚其人其畫，最重要是把握他那「無為而為」的道家思想——在「問心無愧」的自覺之下「任性而為」。在這一境界之中他要「淡化人、淡化自然，澈底消除人為的抑制」。亦惟有明白此中的道理才能了解他的繪畫藝術之「逸品」神髓。

「逸品」是中國傳統中最具爭議性的一品，倪瓚又是被許多史家認為是最標準的逸品人物。所以我想在此對這一點略作闡述。考逸品論的由來，可以推到唐初姚思廉說梁武帝棋登逸品。後來李嗣真論書法，以李斯等人為逸品，置於上上品之上。唐代中期朱景玄論畫，在「神、妙、能」三品之外另設逸品。當時對逸品的定義是「不拘常法」，以張志和為代表。宋朝黃休復更將逸品置於神、妙、能三品之上，而以孫位為代表曰：「畫之逸格最難其儔。拙規矩於方圓，鄙精研於彩繪，筆簡形具，得之自然，莫可楷模，出於意表。」可是不論張志和或孫位都無作品傳世，後人也無法落實「逸品畫」的特徵，只能就己意不斷推陳出新。茲列出常被人引用的理論如下：

1.明朝張丑：「畫家以逸品名者，實始唐吳道玄，五代則僧貫休，宋則孫知微。」

2.唐寅：「王洽能以醉筆作潑墨畫，遂為古今逸品之祖。」

3.董其昌推出的逸品畫家就更多了：王洽、張志和、盧鴻、米芾、趙令穰、倪瓚。

4.張泰階以黃公望為逸品之祖。

5.王穉登所謂的逸品畫家是陳淳、陳子正。

6.王世貞：「大小米、高彥敬以簡略取韻，倪瓚以雅弱取

元氣淋漓

❹同上。

姿，宜登逸品，未是當家。」

7.董其昌：「迂翁在勝國時可稱逸品。昔人以逸品置神品之上，歷代惟張志和、盧鴻可無愧色。……吳仲圭大有神氣，黃子久特妙風格，王叔明奄有前規，而三家皆有縱橫習氣。獨雲林古淡天然，米癲後一人而已。」

8.清惲壽平：「逸品於高士（倪瓚）之外，甚鮮其倫。」

9.清末民初林紓：中國千年來夠得上稱逸品的「詩之逸者陶潛，畫之逸者倪迂。」❹

在諸多的論者眼中，倪瓚的畫屬於逸品是沒有太大爭議的，儘管人們對逸品畫的好壞高下有不同的意見。如王世貞就很不欣賞逸品畫，故論元四家不取倪瓚。顧復說倪畫：「雖絕俗狀，一覽無餘味矣。」王鐸曰：「畫寂寂無餘情。」阮元亦云：「設身入其境，意味索然矣。」這種個人的好惡實無關倪畫的本質判定——他的畫與他的為人一樣是「任性而為」，淡化物、我的分界，向空無的宇宙原質回歸。此中無疑已經隱含了對禪宗三昧的體悟。

三、再論「雨後空林」

拙文〈試從『雨後空林』管窺倪瓚中年畫風〉一文在一九七八年的《故宮季刊》發表之後，一直到一九九二年在無錫舉辦的「倪瓚藝術討論會」，才有香港收藏家劉九庵先生提出新的看法。劉先生的論文是「倪瓚繪畫三作的鑒別」，而第一幅讓他費神的便是「雨後空林」❹。

按此圖在明朝十六世紀中，曾由王廷珸（越石）收藏。王曾出示給張丑和李日華。兩人對此圖皆讚不絕口：「縱橫滿紙，層疊無窮，且設色脫化，較城東『水竹居』小景尤覺漸近自然。當為迂翁第一名品。」（張丑語）

❹ 上述據上引阮璞文略作增刪。

❹ 《朵雲》1993年，第四期，頁34-42。

「雲嵐靄靄，尤極鮮麗。所畫松皆枯渴筆，就意為之，而天趣溢出。」（李日華語）雖然二人皆未曾對此圖真偽有所懷疑，但劉先生認為張丑後來很後悔與王廷琦結交，曾嚴厲批評王的為人是：「有才無行，生平以說騙為事，詐偽百出。」就此劉氏推論王氏所藏的「雨後空林」（此後稱「雨」圖），其中必有訛詐。他進而推論「雨」圖是黃公望的學生所為，由倪瓚題詩。

劉氏舉出的理由有下列五端：第一、張雨詩「一峰一面水如弓」暗指黃公望。第二、倪題「因尋陸羽幽棲去，獨聽鐘聲思惘然。」亦暗指黃公望。倪詩在《清閟閣全集》卷七題為〈雨後〉，沒有說明為誰作，但從詩的內容看，與黃有關。故用來題在黃氏學生的畫上。第三、畫上袁華、陸顯、周南老、錢仲益等人題詩皆集中在倪氏題跋書蹟，不是論畫作本身。第四、清初安岐指出：「初視以為子久，亦一奇

也。」第五、王季遷指出倪畫的特點：「早年從董、巨入手，山石大都用披麻長皴。至中晚年，乃漸入荊、關，用折帶皴法，即前人所謂石如疊糕者是。石形由圓而方。」劉氏認為：「此圖按題識乃倪瓚晚年所作，卻不符王先生上述的闡述。」

我認為此圖與黃公望有關係是對的，但關係到何種程度則可商榷。劉氏上述第一、二點是依據我的考證，可以不復贅，但有一點必需指出：二詩的指事非常模糊，不能坐實為倪瓚和張雨看到黃公望的學生作品才寫出這樣的詩來。劉氏提出的第三點則頗有可議之處。請看看袁華的跋：「門外青林生紫煙，龍泓一道落飛泉；恰如靈石山中宿，為說倪迂似米顛。」此中那一句不是在描寫「雨」圖的景色？再看周南老的跋：「晴嶂餘生色……雲林小景著色者甚少，嘗客寒齋，間作一二，觀其繪染，深得古法，殊不易也。」這也是因為看了這幅

設色山水而想起倪氏在他家作客時所作的畫，如果他不認為此圖乃倪氏之作，何以會作此聯想？又畫上除了倪詩之外猶有張雨的詩、吳睿的書題其後之題跋者，為何不聯想到他們？再說錢仲益的詩：「仙人已跨遼天鶴，寫得雲林一段秋。」把雲林和這幅秋景山水緊緊連在一起，怎麼可以說題跋與畫無關？

劉氏所提的第四點指出，安岐第一眼覺得「雨」圖有點像黃公望的筆法。但我們要注意，當他再看一眼又不得不承認這是一件倪氏劇跡：「倪畫中布景之勝，未有如此者。」安岐的這一感覺是合理的，因為此圖的確還保留著一些黃公望的筆法，但比起「六君子圖」（1345）已大為減少了。所以如果要以此標準來說，那麼「六君子圖」更可能是黃公望的學生所為。這裡我們不能忽略了「倪瓚是黃公望的弟子」的歷史事實。所以說「雨」圖是黃公望的學生所為並無不當，問

題是黃氏的學生當中除了倪瓚之外誰有能力畫這一幅畫？其實倪氏既然在一三四五年畫得那麼像黃公望，「雨」圖（依余所定年分為一三四八年前後）保留一些黃氏筆墨是可以理解的。

儘管「雨」圖有黃氏筆意，倪氏自己的風貌已相當明顯，尤其是因折帶皴的運用和苔點的精化，加上短筆的皴擦，使山石呈現結晶化的明亮感；其中「面」的意義已大於「線」的意義。這也是倪氏與黃氏的分歧點。因此我認為上述王季遷先生對倪瓚畫風的解說還是適用於「雨」圖的。

我個人對「雨」圖的看法二十年來並無改變。首先，這是一幅非常了不起的作品。試看由近而遠的那一彎曲水，寬窄變化、兩岸山石結構，予人多麼豐富的視覺感受！它所展現的空間多麼寬闊、境界多麼淡遠！而那疏落而晶瑩的筆墨和明淨的色感，多麼啟人遐思！

當然，好畫不見得便是真

蹟，但反過來說，如果好畫的風格很別致，在大部分的情況下作為真蹟的可能性也會大大的提高。接著我們要考慮的便是風格問題。這我們只要把「雨」圖的山頭和近景的一些石塊切下來與同藏臺北故宮博物院的「江亭山色」一排比便可判然無疑了。其實假如我把二圖黑白照片的山頭剪下互掉，恐怕很少人會分辨得出來。易言之，從「雨」圖的風格來說，它是倪瓚手筆是沒太大疑問的。

四、倪瓚與董源風格

倪瓚畫風的來源相當廣，前文已指出「六君子圖」代表他向黃公望學習的成績。除了向老師學習之外，他也學古人，首先是臨摹董源筆法。這我已經在前文論董摹「東岡草堂」（原作1338）時討論過了。但除此之外，還有美國顧洛阜（John M. Crawford)所藏的「秋林野興」（圖四六）（款

1339年）以及數年前由北京市文物事業管理局徵集到，今藏北京歷史博物館的「水竹居」值得再略作分析以資補充。

「秋」圖的布局基本上與董摹「東岡草堂圖」相似，只是近景平臺上少了一個琴童，右方山坡上無樹叢。圖的左上方有倪瓚一三三九年的題跋，茲錄如下：

余既與小山作「秋林野興圖」，九月小山攜此索題，適八月望日經鉏齊前，木犀盛開，因賦□章。今年自春徂秋□有好興味，謹賦此一長句於左方：「欲喜秋□研席涼，卷蕉微露□衣裳，林扉洞戶發新興，翠雨黃雲籠遠林，竹粉因風晴靡靡，杉幢承月夜蒼蒼，□香□用添金鴨，落葉仍空副枕囊。」己卯秋九月十四日雲林瓚。

十六年後倪氏重見此圖，又在上跋的右側補上一跋：

元氣淋漓

□筆歲□甲午冬十一月，余
旅泊浦里南渚，陸益德自吳
松歸，攜以相示，蓋藏於其
友人黃君允孝家，余一時戲
寫此□。距今十有六年矣。
□之悵然如隔世。倪瓚重題
其左，而□十九日。

當今學者皆言此圖作於一三三九
年九月十四日❹。然細讀倪氏第
一跋，得知此畫早已給了小山。
後來小山才再拿來請題。不能視
畫、跋為同時之作。假設此圖作
於一三三八年，則與「東岡草堂」
同年。所以它的董源成分很重是
理所當然的。然而此圖有較多的
乾擦，不像董源之善用大披麻。
加以濃墨提、點的運用，已經顯
出倪氏特有的筆墨性格。

　「水竹居」(圖四七)的問題比
較複雜。今人張子寧曾詳加考
證，但也只能說越考問題越多。
因為繁多的著錄頗多牴謬❺。傳
世「水竹居」比較有水準的一件

是上述北京中國歷史博物館的一
幅，以及臺北國立故宮博物院的
一幅。前者畫本身為紙本，青綠
設色。佈局大體還像「秋林野
興」，只是臺地由右移到樹叢的左
方，上築茅屋二間。樹後有小
橋，但因為處理欠當，顯得無意
義。山石用筆學董源長披麻，但
用筆略顯得凝窒。樹幹濕潤，竹
葉、小樹皆用米芾渾點。用筆習
性與倪瓚完全兩樣。假如此圖為
真跡，則倪氏作此圖期間尚無自
己的筆性。但從上述「秋林野興」
看來，這是不可能的。現在請讀
倪氏跋：

　　至正三年（1343）癸未歲八
　　月望日，□進道過余林下，
　　為言僦居蘇州城東有水竹之
　　勝，因想像圖此，併賦詩其
　　上云：「僦得城東二畝居，

❹James Cahill, *Hills Beyond a River*, p.
47.

❺《朵雲》1993年，第四期，頁57-80。

水光竹色照琴書；晨起開軒驚宿鳥。詩成洗研沒游魚。」倪瓚。

下有朱文印：「倪元鎮氏」。

此跋疑點有二：第一，字跡過分端整清秀，筆畫粗細變化很少，與倪書相去太遠。請特別注意「余、林、下、竹」等字的筆畫與結體。第二，「倪元鎮氏」一印甚劣，「倪」字又誤成「兒」。良琦跋亦有可疑。本幅上方詩塘有文徵明題：「不見倪迂二百年，風流文雅□今傳，東城水竹知何處，撫卷令人思惘然。」旁有乾隆大字書：「懶性從來水竹居」。邊綾有董其昌及梁詩正等跋。本幅又有乾隆題詩及其印璽多方。為《石渠寶笈續編》著錄。

根據張子寧的考訂，畫上有「曾存定府行有恆堂」、「行有恆堂審定真蹟」二印。而「行有恆堂」是乾隆四世孫載銓（1845年卒）的齋名，可知此圖在道光後期曾經出過宮。由於載銓的印章

有「曾存」和「審定」字樣，我們不能說此圖入載氏手之後便未再入宮──它在載家可能是暫存性質。又張子寧引王世襄信函：「今藏北京（中國）歷史博物館之倪瓚『水竹居軸』原為敝友孫念臺兄家舊物，據傳為慈禧賜其曾祖孫毓汶者……。」❺❶我認為此所謂「賜」很可能是托辭。真正出宮的理由必須同時考慮臺北故宮那件「水竹居」才能明白。後者顯然是摹北京卷，筆墨較差，畫上有偽乾隆跋和偽乾隆印璽。這證明在清末有人以偷天換日的手法把北京卷用當時人的摹本掉包出來。

總之，今日所傳的「水竹居」都有可疑，但北京卷還是比較好的一件，也透露出倪瓚曾努力學習董源畫法。

五、倪瓚與柯九思的關係

❺❶同上。

元氣淋漓

倪瓚與柯九思之間有很微妙的關係——既是好友，又是競爭的對手。柯比倪大十來歲，而且五十三歲便去世，沒有機會品評倪氏。反之倪氏在柯氏死後又活了三十年，有機會表達他對柯氏那種又羨又嫉又慕的心情，每於褒中帶些諷刺的酸話。在《清閟閣全集》中，共收題柯九思畫詩四則。

第一則題畫竹：「吾友王翁元舉，喚我濡毫畫縑楮；……本朝高趙妙一世，蔑視子端少稱許；薊丘黃岩筆墨間，瑞鶴神鸞競翔翥。二公去後無復有，谷鳥林烏誰指數；奎章博士丹丘生，未若員嶠能濡响；道園詠譽丹丘，不曉畫難與語；常形常理要玄解，品藻固已英靈聚。」❺❷由此看來倪瓚很不欣賞柯氏的畫。

但再讀至正十三年（1353）三月四日，同章煉師過張先生山齋，壁間見柯敬仲墨竹，因懷其人，所作的品評：「其詩文書畫鑒賞古蹟，皆自許為當代所少。

狂逸有米海岳之風，但目力稍恕耳。今日乃可得耶？」並詩云：「柯公鑒書奎章閣，吟詩作畫亦不惡；圖書寶玉尊鼎彝，文彩珊瑚光錯落；自許才名今獨步，身後遺名將誰託？蕭蕭烟雨一枝寒，呼爾同游如可作？」❺❸這裡他雖然不認為柯氏的眼力可以比得上米元章，但肯定「於今」已無可與之並駕之人矣。所以他自認或可作為柯氏的傳人受之「託名」，並願「呼爾同游」。

第三則是「題柯敬仲竹」：「誰能寫竹復盡善？高趙之後文與蘇；檢韻蕭蕭人品系，篆籀渾渾書法俱；奎章博士生最晚，耽詩愛畫同所趨；興來揮灑出新意，孰謂高趙先乎吾？」❺❹詩中「高趙之後文與蘇」是為了押韻而作的倒裝句，應該作「文蘇之後高與趙」。此詩與前述諸詩可以說大不

❺❷《清閟閣全集》卷四。
❺❸同上。
❺❹同上。

相同，在此簡直把柯氏看成像高克恭和趙孟頫一樣有成就的人。

再看「次灃瓠齋韻，題丹丘墨竹」詩：「柯公自比米顛子，文采照耀青琅玕；只今耆舊凋零盡，剩得灃君瘦影寒。」❺❺於此更有惺惺相惜之情。

由於四詩的成詩時間只有第二首有明確的交待，餘皆不明，無法偵知倪氏的心路歷程。所以我們必須來看他的墨竹畫。第一件是「梧竹秀石圖」（圖一六一）。該圖作近景土坡，其上有直立太湖石，石旁細竹二小叢，石後墨竹二株，上張如喇叭狀，介字葉組，下垂作雨後景，尚有濕潤感。竹左有梧桐一棵，作混點葉。可見趙孟頫、李衎、李士行和柯九思的影響。此圖完成的時間不明，但圖右中段有倪氏自跋：

貞居道師將往常熟山中訪王
君章高士，余因寫梧竹秀石

❺❺《清閟閣全集》卷八。

元氣淋漓

圖一六一、倪瓚　梧竹秀石圖，
　　　　　紙本墨繪，軸，
　　　　　88.5×29.8 公分。
　　　　　北京故宮博物院藏。

奉寄仲素孝廉，并賦詩云：
「高梧疏竹溪南宅，五月溪聲
入座寒。想得此時窗戶暖，
果園撲栗紫圓圓。」倪瓚。

右上角有張雨跋：

青桐陰下一株石，回棹來看
雪未消。展圖彷彿雲林影，
肯向燈前玩楚腰。元鎮寫此
紙，附老僕至蒲軒，即景書
圖上。雨。

鈐印一：「句曲外史」。
　　張雨卒於至正十年（1350）
七月，享年六十八歲。那麼「梧」
圖必作於是年或前數年。再從倪
氏的簽名看，「瓚」字上頭作
「玭」，與一三四二年「跋陸繼善
摹楔帖冊」(圖一六二)、一三四
七年「題錢選畫牡丹」的簽名相
同(圖一六三)，但與一三四七年
「題趙孟頫甕牖圖」(圖一六四)之
作雙「夫」不同。自一三四七年
後倪氏簽名的「瓚」字上頭都作

蘭亭繭紙固不可得見苣非唐世臨摹之多後之
人寧復窺其彷彿哉今觀陸玄素雙鉤一卷筆意
俱在展玩不忍舍置也至正二年正月十日句吳倪瓚

圖一六二、
倪瓚　跋陸繼善摹楔帖冊，
款1342年。
臺北故宮博物院藏。

雙「夫」❺❻。重要的證據包括一三五九年題陳汝言「荊溪圖」及「致慎獨有道先生尺牘」、一三六

❺❻ 參見張光賓《元四大家》，圖318，319，320。

倪瓚次韻

水精宮裏仙人筆曾就溪翁學畫花今日披圖

閒覓向空青奕奕映丹砂　趙榮祿早年嘗從錢公學畫花鳥識之

渦壇蜀錦鋪紅紫尚憶春深泛玉舟今日披圖秋

八月可憐枯梗失香柔　東海倪生既次韻其師鄭遂昌詩今復為其高

弟季堅次韻實丁亥八月

圖一六三、倪瓚　題錢選畫牡丹，款1347年，卷。臺北故宮博物院藏。

賜也貨殖憂也貧憂貧非病衣衣已鶉未若貧

顏氏子陋巷哪樂皆天真倪瓚

圖一六四、
倪瓚　題趙孟頫甕牖圖，款1347年，卷。臺北故宮博物院藏。

元氣淋漓

四年「跋唐人臨右軍真蹟」、一三七四年的「脩竹圖」等等。據此又可以把「梧」圖的成畫時間推到一三四七年以前，也是柯氏去世後三四年間。是時倪氏四十五歲左右，還在綜合學習前賢的時候，與本圖所表現的溫潤規矩的風格相符。柯九思對倪氏的影響一直到一三六三年的「竹樹野石」還有跡可尋，但奔放簡左，一種野逸的氣質已經不是柯氏所能規範的了。

現在回頭來看倪氏對柯氏的評語，我們可以指出，他早年在向趙氏及二李（李衎、李士行）學習的過程中，走進了柯九思的路子，柯便成為他的競爭對手，卻又有點看不起他。後來隨著年歲的增長，他越能看出柯氏的優點。這個轉變大概發生在一三五〇年前後，也是元朝局勢急轉直下，倪氏的生活方式也面臨極大危機的時候。倪氏的這一段心路歷程就像閻立本看張僧繇的畫一樣：第一天看，認為不過「虛得其名」，第二天再看，見其優點，乃曰：「近代佳手」，第三天再去看，才領會張氏畫作的妙處，於是「坐臥觀看，留宿其下，十餘日不能去。」藝術之妙，神矣！

第三節 趙孟頫國際學術研討會側記

一、

趙孟頫（1254-1320）係宋朝皇帝趙氏一族的後裔。宋亡後，受忽必烈之邀出仕元廷，在政治上成為頗具爭論性的人物。他於儒學、詩文、畫論、畫藝皆有重

要的建樹，影響深遠。上海書畫出版社和上海朵雲軒為使人們對這一位畫史上的大師有更進一步的認識，不惜斥資舉辦一次大規模的討論會。出席的國內外學者有七十餘人，發以論文二十七篇❺。會議期間（從3月23日到28日）的食宿、交通都由主辦單位負責。以一私人機構能創此盛舉，實在令人感動。

這次討論會的開幕式在上海西苑賓館舉行。西苑賓館是毛澤東在上海的行宮，環境優美寧靜。開幕式之後緊接著由美國的李鑄晉、高居翰、日本的古原宏伸、以及大陸的陳高華四位學者作簡短的研究報告。當天的下午參觀上海博物館收藏的一些元代畫跡，茲將重要的幾件分述如下：

1.倪瓚的「疏篁秀石」，畫尚佳，畫石用筆近倪法，枯樹筆觸過放。畫上倪題字跡與洪武甲子三月十三日呂志光跋字跡極為相似，故有可疑之處。

2.高克恭「春山欲雨」(圖一六五)，無款，屬米芾傳統雲山，風格類高克恭。但因絹本幾經重新裝裱，筆力已失，惟氤氳之氣猶存。

3.趙雍山水軸，為絹本長掛幅，前景土坡上三棵雜樹，旁有艘大釣艇，遠處山峰用筆細秀，右上有仲穆款印。可能是因為重裱的關係，畫面暗淡略乏神采。

4.趙雍的一幅「牧馬圖」(圖九四）亦為絹本大掛幅，絹色暗。近景平地上的圍者與人馬用筆細緻，松樹則較強硬，尤其樹梢有很多下衝的濃筆浮出，與前景人馬不太和諧。品質與臺北故宮的「駿馬圖」相去甚遠。然而此或為趙雍之另一風格亦未可知。

❺為此次討論會，上海書畫出版社特別出版《趙孟頫研究論文集》收三十四篇論文。又有《趙孟頫國際學術研討會論文提要集》（*Papers Summery of the Internatianal Symposium on Zhao Mengfu*），收論文提要四十三篇。都是研究趙孟頫的寶貴資料。

元氣淋漓

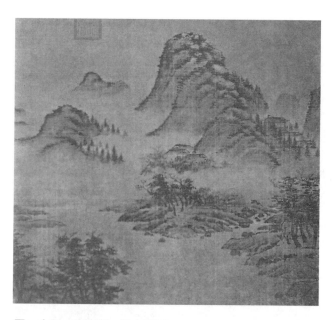

圖一六五、高克恭　春山欲雨，
　　　　　絹本設色，
　　　　　軸，107×100.5 公分。
　　　　　上海博物館藏。

小掛幅（寬27.6公分，高61.9公分）。用筆幽淡，小青綠設色，氣極清爽。畫上的題詩用六朝文體：「洞庭波兮山嶘嶪，川可濟兮不可以涉；木蘭為舟兮桂為楫，渺余懷兮風一葉。」有款「子昂」並朱文印。書法用筆甚佳。

5.在傳為趙孟頫的作品之中兩幅「枯木竹石」小橫幅，都有些問題。其中一件之趙氏朱文印甚劣。另一件款有「大治」年號，而元朝並無「大治」。

6.趙氏的綠色竹「出墻」立軸，以及為「心德」所作的「竹石蘭」小掛幅因屬特別風格，一時尚無法判定真偽。

7.展出的趙氏山水以「洞庭東山」最佳(圖二七)。圖為絹本

8.趙孟頫有一件大青綠沒骨山水「吳興清遠」小橫幅(圖一六六)，與一件倣本(圖一六七)同裱於一個短卷。圖上無款印。明朝張昱於拖尾題有長跋：「右吳興山水清遠圖，迺錢塘崔復之所摹本也。復外祖松雪趙文敏公舊寫此圖，有記。付其子雍集賢待制，復為其甥壻，得本摹之。不及裝潢而亡。集賢之母弟奕妙得家法，於復之子晟為外孫祖，因得請補書其記以成父志……」此跋還列述崔氏父祖輩與趙孟頫的

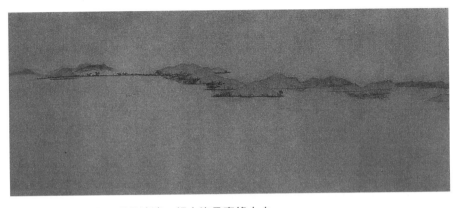

圖一六六、趙孟頫　吳興清遠，絹本沒骨青綠山水。
與崔復臨本合裱，全卷24.9×88.5 公分。上海博物館藏。

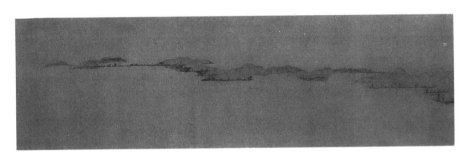

圖一六七、崔復　吳興清遠，
絹本沒骨青綠山水。與趙孟頫吳興清遠合裱，
全卷24.9×88.5 公分。上海博物館藏。

關係。全圖以成串的湖中小丘橫排在湖水中，表現平靜開闊的江湖。全圖幾乎不用筆觸，僅於石根處用極細的濃墨點出密集的苔點。按沒骨青綠山水曾見於敦煌的六朝及唐朝壁畫。五代李昇據說亦擅作此類山水。五代以後作者少。元朝趙孟頫可能偶一為之，到了明朝董其昌亦曾傲作此類山水。

9.展出的畫中有一小卷，中有四幅山水冊頁，由吳湖帆定為趙孟頫手跡。四件冊頁全為紙本，構圖平平，乾擦之筆特多，第一頁尚稱開闊清爽，其餘皆顯壅塞，而且擦筆太多，筆力不佳。

元氣淋漓

圖一六八、趙孟頫　百尺梧桐軒，絹本青綠設色，
　　　軸，29.5×59.7公分。上海博物館藏。

10.有一幅絹本工筆青綠設色
畫「百尺梧桐軒」(圖一六八)，
右上角有「吳興趙孟頫」款及
「趙氏子昂」朱文印。但不真。與
會者咸不視之為趙氏真跡。畫以
臺地上的大宅及其周圍的梧桐
樹、竹林和花樹為主體，佔去畫
幅的下邊和左邊，顯得促迫，可
能曾經裁割。此圖曾經傅熹年考
證，認為是元末一位畫家畫給張

士信（張士誠四弟）。據諸詩跋，
成畫年分當在一三六五年。所以
畫中的主人公是張士信。傅氏的
理由是諸詩引用許多與過去的丞
相和太尉有關的典故，惟有張士
信可以稱配。傅氏論證極為深入
周詳，似無可疑❺❽。然而考畫中

❺❽ 見《文物》1991年，第四期，頁71-
　　79。

饒介詩結尾自署「至正廿五年乙巳六月廿八日華善洞浮丘先生童子饒介造。」似乎此圖是元末畫家饒介的作品。而畫中的主人應該是饒介的老師浮丘先生。當然此跋所云「饒介造」也可指「造此詩跋」。再考諸詩內容幾乎都是歌詠一位已退休的大官。如張紳詩「功成不愛白玉堂，園棲自有紫翠房」。而最為令人費解的是饒介的詩，它從頭到尾都是寫悽愴、傷逝、寂寥。如首句：「寥哉鳳鳥不至，甚矣梧桐早凋。」末句「憶昨繁花婀娜，而今秋葉飄蕭。」如果畫中的主人公是一位在一三六五年已經退隱的大官，那他肯定不會是張士信，因為他當時仍身居丞相高位。傅氏曾考出馬玉麟之詩收入馬氏《東皋先生詩集》，詩題是「為棲老園庶子作」，庶子即陳秀民，他也是張士誠的大臣，曾為參軍、參知政事、翰林學士。但傅氏認為他不夠丞相之格，故可能是詩集編輯時，為避提張士信，而加以

刪改。總之以現在手頭資料，還不夠解答這些疑題。當留待以後繼續研究。

11.同時展出的還有盛懋的一件團扇冊頁、王蒙的「丹山瀛海圖」小橫卷、以及趙孟頫的章草千字文長卷。頗有可觀。

二、

與會人士在上海停留一夜，第二天即乘車往浙江湖州。從上海到湖州，沿途都是江南大平原，一望無際的田地，正是油菜成長的季節，所以到處是黃澄澄的油菜花。在田間有湖泊水渠交錯，大運河有成串的舢舨船搬運貨物和沙石，亦天下一奇也。在這江南風光下，各項建築工事正蓬勃地展開，看似一片欣欣向榮，但也有令人感到不安的事：如樹木太少，只偶爾見到三兩棵。可能因為沒有樹林，再加上建築工地與車輛的空氣汙染，故雖是鄉村，空氣亦不甚佳。路上

元氣淋漓

交通擁擠，加以許多路段正在修築當中，而且是雨後天，泥濘滿地，車子走走停停，費時四個多鐘頭才到湖州。

到了湖州之後即住進湖州賓館。湖州以產絲綢聞名於世。其他農產品亦極富饒，為江南魚米之鄉。而且自古人文薈萃，出了不少重要人物。在畫史上最有名的無疑是趙孟頫。

與會者於抵達湖州當天在湖州賓館舉行第一組論文發表會及討論會。次日即遨遊位於湖州公園的蓮花莊(圖一六九)，並安放由徐龍森雕造的趙孟頫銅像(圖一七〇)。九點半出發轉赴洛舍（東衡）參觀趙孟頫與其夫人管道昇的墓地(圖一七一)。從湖州到洛舍因屬鄉村的車道，路窄車多，幸有湖州市政府的大力支持，派警車開路，得以不斷超車前行，但也費了兩個半鐘頭才走完預定為兩小時的路程。

中午到達洛舍，由洛舍鄉政府接待。午餐後馳車七八分鐘到達東衡，然後下車步行二十餘分鐘到達墓地。原墓今已不存在，經十年來的發掘考證，在傳說中

圖一六九、湖州公園，風景如畫。1995年3月25日攝。

圖一七○、安放趙孟頫銅像儀式。左一為雕刻家徐龍森，
　　　　　左二為朵雲出版社總編輯盧輔聖。1995年3月25日攝。

圖一七一、東衡趙孟頫墓區的遊客如織。 1995年3月25日攝。

圖一七二、趙孟頫墓前的石馬。四肢已斷。
　　　　　1995年3月25日攝。

的趙墓所在地出土兩件石馬(圖一
七二) 和兩件石人雕像(圖一七
三)，故斷為趙氏墓地。今重造圓
塚一座，規模不大(圖一七四)。
塚前仍立著上述的四件石雕。雖
已殘破，但隱約還可以看到元人
的風格。可惜數百年來無人關
心，迄今仍任由成群的小孩攀爬

圖一七三、趙孟頫墓前的石人與殘垣斷
　　　　　壁為伴。1995年3月25日
　　　　　攝。

圖一七四、新建趙孟頫與管道昇合葬墓。
　　　　　1995年3月25日攝。

圖一七五、東衡的桑樹園。
　　　　　桑樹在秋天截去細枝，春天長新枝新葉。
　　　　　為方便採摘，桑樹都是矮矮的。
　　　　　1995年3月25日攝。

敲擊。洛舍地區不大,多農地(圖一七五),人民無甚文化,但近年來政府努力開發,利用趙氏留下的文化資源,希望將來能有進一步的發展。

三、

會議的最後一天仍在湖州賓館舉行,全天皆為論文發表與討論(圖一七六)。發言熱烈,暢所欲言,學術自由的氣氛令人鼓舞。這次與會者所發表的論文大致可以概括為六大類:趙氏家世考證、三教與趙氏的繪畫、趙氏畫跡個案研究、趙氏對元四家的影響、趙氏仕元的問題、以及趙氏的古意論。而主題曲是「趙氏仕元」與「趙氏的古意論」。在第一類之中,最有意義的可能是單國強的〈趙孟頫信札繫年初編〉❺⁹,這些資料頗有助於對趙孟頫的研究。而討論較多的是我那篇

❺⁹見上引《趙孟頫研究論文集》,頁544-590。

圖一七六、
作者在討論會上發表論文。
1995年3月26日攝。

〈趙雍——水晶宮裡佳公子〉(見本書第三章第三節)。

因為拙文論趙雍生平是針對趙志誠在《文物》（1994年第1期）的文章而發，所以由趙提出答辯。他認為「趙雍自書詩詞」是後人所偽，而趙孟頫在一三一一年說趙雍為之代筆的跋語，雖見於《珊瑚網》，也是後人所偽，因為時間與趙孟頫的行蹤不合：一三一一年趙氏在北京，而跋語卻說人在杭州。今查趙孟頫是該年九月離開吳興，所以說五月時人在杭州並無不符。趙志誠仍堅信由皙在趙孟頫的子女中排行第二，他沒想到過稱「妹夫」為舅的問題，但由皙為趙雍之妹有由皙書札與證：書札中提到「二哥在東衡造菴」以及「老相公愛吃柿子」之事。此二哥即指趙雍，「造菴」即「造墓」（造管道昇的墓），「老相公」便是指趙孟頫。然而我個人認為即使由皙不是趙孟頫的女兒也同樣可以有二哥，他也同樣可以到東衡去造菴（造

房子，不是造墓！），她也可以有老相公（老丈人）。從事考據工作不能望文生義。

在第二類的論文中，萬青力認為趙孟頫三教思想的形成是元朝文化背景使然，但強調儒教中心論。任道斌意圖以作畫題材來說明趙氏表現三教的方法：人、馬圖表達儒家的出仕思想，松、竹圖表現道家的超世，山水表現佛家的平淡祥和。此說引發一些商榷，我認為用題材本身來規範畫家的思想表現可能過分偏狹，因為畫家的思想表現是整體性的。元人的繪畫思想最重要的特點乃在於綜合儒、釋、道的思想，並且澈底融合詩、書、畫和音樂。在這種綜合性的藝術中，題材本身反而不重要，其重要者乃在於筆墨與意境。

第三類論文中有八幅畫受到注意：第一是「鵲華秋色」的真偽問題。趙氏自題把鵲山與華不注山的東西位置標反了，有人於是大發議論，意圖證明此傳世名

元氣淋漓

跡為明朝人假造的贗品❻。但大多數的與會人士都認為這種小錯在文人畫題跋中是很普遍的(參見本章第四節)。另五幅被提出討論的畫是「水村圖」(紙本,大德六年,1302年,十一月望日為錢德鈞作)、「紅衣羅漢」卷(大德八年,1304年,作,十七年後,1320年,補題)、「窠木竹石圖」(無年款)、「趙氏三世人馬圖」卷(上有趙孟頫、趙雍和趙麟的小幅人馬),和上述的「吳興清遠」❻。

第四類論文泛論趙孟頫的影響及歷史地位。無可否認的,趙氏對元代文人畫的發展起著決定性的作用。而且一直影響到明代的沈周、文徵明、董其昌輩。但他的歷史地位一直是非常隱晦。最主要的原因是對元朝的文人畫論的整理是由明朝史家著手,而明朝人基於反元的考量,不願對趙氏多加著墨。就以董其昌來說,他對趙氏的個別畫跡大力讚賞,但是到了論南北宗時便把趙

跡排除於南宗主流之外,論元四大家亦無趙氏的分。雖說有可能是出於董氏對趙氏才藝的嫉妒❻,但更可能是因為對趙氏仕元的反感而恥於同坐!

此次討論會最熱門的話題是「仕元」與「古意」,因為這兩大命題都有些現實意義。先說「仕元」吧。以前大陸學者一秉明朝人的看法,把趙氏仕元看成背叛民族、出賣家族的不忠不孝之舉,甚至給他戴上個「投降派」的帽子。可是今日時代變了,論點也作了一百八十度大轉彎。趙氏投元已不是什麼可恥之事,而其藝術成就以及對元朝文化的貢獻才是考慮的重點。與會人士一

❻ 這個問題是由丁義元提出,詳見上引《趙孟頫研究論文集》,頁748-766。對此一問題之進一步研究,見本書〈附錄〉第四節。

❻ 以上詳見《趙孟頫研究論文集》,頁591-602,519-533,767-776。及《論文提要》林樹中、單國霖文。

❻ 參見邵琦〈具眼之識——從董其昌看趙孟頫〉,上引《趙孟頫研究論文集》,頁807-845。

致承認趙氏出仕元廷是出於自願，但更確切地說是受元世祖忽必烈的感召。按世祖曾三次派人邀趙氏出仕。試想三國時代劉備為了請出諸葛亮，不惜三顧茅廬，今元世祖以皇帝之尊，派人三顧茅廬力邀趙氏出山**❸**，任人鐵石心腸，亦無不為之所動之理。所以趙孟頫只好在舊包袱與知遇兩大矛盾之間，抱著對祖宗的無限愧疚與歉意來到大都。他自比為百里駒遇到了伯樂，自願被驅馳。也由衷想要在政壇上有一番作為。但是官場的排漢情緒極為嚴重，他只有在世祖的權力傘下才能保住名位。世祖去世之後，壓力隨之加大，使他鬱鬱不得志。

到了一三一一年仁宗繼位，他的官運才又亨通。仁宗是一個愛好中國文化，喜用漢人的皇帝。他就像世祖一樣，以一己之力保護著趙孟頫；趙氏寵遇有加，官拜一品。仁宗為了表示對他的尊敬，從不直接叫他的名

字。可見元初世祖和仁宗的雄才大略與廣闊的胸襟；他們能夠尊重漢文化，起用漢人，把元朝帶進短暫的黃金時代。

趙氏在元朝所享受的榮譽已到無可復加的地步，就是大宋不亡他也不一定可以享受到。其實南宋後期的政治極為腐敗，已是無可救藥，正所謂「自失天命不可活」。趙孟頫之出仕元廷顯然是

❸世祖第一次召賢是1279年，攻克宋都臨安之前。因趙當時才二十出頭，未受注意。第二次也是在1279年。由集賢侍讀（從二品）崔彧奉詔偕牙納木至江南訪求藝術人才。趙是否獲見，不得而知。第三次是趙孟頫的恩師杜道堅（正一教名道士）推薦。先是杜赴大都拜謁世祖，獻納賢之計，大力推薦趙孟頫，使趙特別受到注意。第四次是由禮部尚書留夢炎奉旨赴江南召賢，留氏乃趙孟頫父親的至交。但孟頫並未應召。第五次是在1282年，趙氏詩友夾谷奇欲薦趙出為翰林國史院編修官，為趙所辭。第六次，也是最後一次，由程文海（行臺治書侍御史，從二品）奉旨下江南求賢，而趙更是首選。參見陳高華〈趙孟頫的仕途生涯〉，收入上引《趙孟頫研究論文集》，頁425-445。

元氣淋漓

因為其趙家王室已失天命，不得已改仕能為民牧的蒙古人。中國儒家自古以來，對忠的解釋便有「忠君」與「忠天命」兩條互不相容的軌轍。前者是不管此君是明君或昏君，為人臣子者只能誓死效忠，此謂之「死忠」。但真正儒家所言之「大忠」乃是忠於天命。譬如夏末商人以游牧民族入主中原；商末周人又以疆西之農牧民族克商而繼大統，所恃者無非是「天命」──保護中國人，維護中國文化的使命。也就是《尚書・酒誥》說的：「惟天降命肇我民。」孟子不也提出「民為貴，社稷次之，君為輕」的民本思想嗎？「天聽自我民聽，天視自我民視」之古訓昭然，是以天命所出必以民為重，蓋無民則無國，無國則無君。也正因為如此，殷商亡後商紂之兄微子啟與大臣箕子皆投降文王，為周人效命。「忠天命」的基本精神便是「既中國則中國之」。易言之便是惟有能接受並保護中國文化，為

中國人謀幸福的政權才值得人民來擁護。此說比「忠君」說更加宏闊，故更具包容力。它也是中國文化擴張的原動力。

不從文化和人民著想，只顧狹窄的民族意識，乃是明朝人的想法。它的起因主要是明朝建國是以驅逐韃虜的反元口號為大纛，明末又遇到滿洲人入侵，再次舉起漢、夷之爭的大旗。所以我們不能以明朝人的眼睛來評量宋末元初的社會。在南宋末年的北方，早已習慣於遼、金、元的統治。事實上漢、夷對立只存在於文化認同上，不是在民族本身。譬如金章宗之所以受漢人愛戴，乃是因為他努力維護漢文化。

對這一點的認識，與會人士也有人連繫到當今的共產黨，對之提出一些警訊：共黨開國之時，有一批如潘天壽那樣在國民黨時代取得高位的人投靠共產黨，因為他們覺得共產黨可以保護中國人和中國文化。這位人士

也含蓄地指出：「南宋統治集團在位既久，已經腐化，就像今日的共產黨一樣。」可是當他要繼續說下去的時候，似乎有人阻止他。另一位發言者卻更大膽說出「假如今天有個像成吉思汗或忽必烈那樣的人從外蒙古打進來，人民恐怕還會擁護他。」這些發言使我聽後不禁捏一把冷汗；我真很佩服中國讀書人的勇氣。但願共黨統治者不要找他們的麻煩，更希望那些肉食者深自反省。

會後有浙江中央電視臺的人員來訪問我，要我談談趙孟頫這個人。起初我想避開仕元的話題，只談他的畫藝。講完之後，訪問者意猶未盡，要我談談他的仕元問題，我就把儒家的「忠君思想」和「天命觀」闡述一遍。可見人們對朝代的轉變以及在朝代轉變之間的個人出處問題極感興趣。此間是否有敏感的現實政治問題，值得我們三思。

四、

趙氏的「古意論」在這次討論會上特別得到與會者的青睞，有多篇論文為之申論。趙氏的古意論出於他的名言：「作畫貴有古意，若無古意，雖工無益。今人但知用筆纖細，傅色濃艷，便自謂能手，殊不知古意既虧，百病橫生，豈可觀也？吾所作畫似乎簡率，然識者知其近古為佳。此可謂知者道，不為不知者說也。」

以此為基礎，有人將「今人」引申為「近世」，包括南宋的馬夏派和劉松年派❻。有人甚至把錢選也包括在內。將「今人」解為「近世」可能有失原義；蓋「今人」指趙氏同時代之人。更進一步說，便是指在元初已經通俗化了的院體畫，不是南宋的精緻繪畫。此理不明只有越辯越離題。

❻見徐建融〈近世與古意〉，上引《趙孟頫研究論文集》，頁677-700。

元氣淋漓

趙氏之古意論可以與唐朝張彥遠的復古論相比較。張氏說：「上古之畫，蹟簡意澹而雅正……近代之畫，煥爛而求備；今人之畫，錯亂而無旨，眾工之蹟是也。」張氏所謂的「今人」不含「近代」，趙氏之「今人」亦當如是。譬如今日我們批評日常所見的花花綠綠的通俗畫，自然不包括清初的石濤、八大。如果我們對藝術史有所認識，我們便可以充分瞭解藝術史上的一條通則：當世總是有無數的通俗藝術充斥市面，令少數天才藝術家嘆息不已。待時過境遷，濃艷粗俗之作被淘汰，只留下高品味的作品。在中國畫界這些作品便是能符合古意的畫。

會中也有人將古意論解為復古，至於復什麼古，有說是復唐人之古，也有說是復六朝人之古，也有說是只復五代、北宋之古。前說有趙氏「紅衣羅漢」題跋為證：「余嘗見盧楞伽羅漢像，最得西域人情態，故優入聖域。蓋唐時京師多有西域人，耳目所接，語言相通也……余仕京師久，頗嘗與天竺僧游，故於羅漢自謂有得。此卷余十七年前作，粗有古意，未知觀者以為如何也？」將此跋中的古意解為復唐人之古，固然可以，但顯得過份狹隘。我認為「古意」不能解為純復古，有人將之解為「托古改制」，或屬近理，因為這是儒家的一貫作法。然而更重要的我想是體會趙氏的樸素美學觀。他自題「幼輿丘壑圖」云：「予自少愛畫，得寸縑尺楮，未嘗不命筆模寫。此圖初傅色時所作，雖筆力未至，而粗有古意。」此古意顯與唐人無關。論者或因謝幼輿是六朝人而聯想到六朝畫風。但趙畫絕無顧愷之「女史箴圖」或「洛神圖」那種輕飄游動的氣韻，而是幽淡寧靜的現實丘壑。再說「復五代、北宋之古」吧，趙孟頫的確對五代的董源情有獨鍾，如其「水村圖」、「洞庭東山圖」都用董源皴法，然而他並非一成不

變地模做。我曾經在很多地方指出，「古意」一詞應作「樸素、老實」解❻，此於今日閩南語中仍然流行。譬如說某人很老實，便可說他「有古意」。閩南語保存許多古老（尤其是宋朝）的語彙，「古意」即其一。

趙孟頫的古意論是否代表他的反南宋態度呢？在南宋畫家之中曾被趙氏批評為無古意者只有李唐：「李唐山水，落筆老蒼，所恨乏古意耳。」而此亦僅針對李氏「長江雨霽圖」而發。就此而言，「老蒼」不見得就有「古意」，因為趙氏的古意是簡左蕭散古淡，如果像李唐的茂密複雜，古意便無從產生。趙氏從未批評其他南宋畫家。因此趙孟頫與南宋畫的關係我想必須從承與棄兩方面來看才能全面，不能予以簡單化或絕對化。就美術史風格學來說，沒有人能完全超越時代的支配，趙氏生活在宋元之間，他的藝術創作必然無法完全擺脫南宋的影響。雖然他可能不太喜歡馬夏派的畫，但是他許多手卷畫的布局空間觀念——如寬廣的水域——都很像馬夏派，只是他去除山石的稜角，求取董巨派的圓渾；去其堅質，求取六朝人的輕鬆；去其高深，求取王維的淺近。總之，在取捨之間，有繼承也有創新。不可以斬釘截鐵地說趙孟頫完全與南宋畫無關。

至於趙氏與劉松年、錢選的關係以及劉、錢的畫是否「用筆纖細，傅色濃艷」的「無古意」之作。趙氏並無一語及之，作此論者但憑己意，擅作推測。趙氏與錢選有一段對話常被人引用。這段對話見於《唐六如畫譜》：「趙子昂問錢舜舉曰：『如何是士大夫畫？』錢舜舉曰：『隸家畫也。』子昂曰：『然觀之王維、李成、徐熙、李伯時，皆士夫之高尚者，所畫蓋與物傳神，盡其

元氣淋漓

❻見拙著《中國繪畫思想史》（臺北東大圖書公司，1992年版），頁308-310。

妙也。近世作士夫畫者，所謬甚矣。』」對這一段話的理解應該與「古意」論分開，因為這裡主要是論士大夫畫。錢氏很簡單地將這種畫看成隸家畫，即非專業畫家的畫。而趙孟頫並未否定錢氏的說法，只從另一個角度來看士大夫畫，他從王維排下來，一直排到李公麟。換句話說，他認為「近世」（南宋）的士大夫畫不能與物傳神，所以是「謬甚」。如果對這一段話作過分的引申演繹，恐怕會脫離趙氏的本意。最嚴重的謬誤有二：其一是如前述把他論古意時所說的「今人」與此處的「近世」畫上等號。把趙氏批評近世的士大夫畫詮釋為批評所有的近世（南宋）畫。其實他是說近世的士大夫畫不能與物傳神，不是說近世的畫都是「用筆纖細，設色濃艷」。第二個謬誤是把錢選看成被趙孟頫評為「無古意」的畫家❻。

吾人須知，在上引那段對話中，趙氏並無批評錢選的意思。

趙氏對錢選畫跡的評論，有一則見於傳世的「八花圖」卷：「右吳興錢舜舉所畫八花真跡，雖風格似近體，而傅色姿媚殊不可得。爾來此公日酣于酒，手指顫掉，難復作此。而鄉里後生多仿效之，有東家捧心之弊，則此卷誠可珍也。」由這段評語我們更能看出趙氏對所謂「近世」（近體）與「今人」的分辨是如何的明確。錢選的畫似近世之體（指南宋李迪、李安忠的花鳥畫），這樣的畫好不好呢？既言「殊不可得……誠可珍也」，當然是好。至於今人之作呢？那就不免有「東家捧心」或「東施效顰」之弊了。

綜觀這次討論會，與會的學者以大陸人士居多，美國學者發表論文的只有四位，香港有一位，日本二位。所以總的說來，文獻史料蒐集有很大的進展，對

❻上引徐建融一文即據此把錢選的畫看成被趙孟頫視為「用筆纖細，設色濃艷，無古意」一類的畫。

日後的研究必大有幫助。對趙氏仕元的討論極為詳細深入，有助於趙氏歷史地位的提升。於古意論方面，據文字引申立論者多，但不甚嚴謹，且引申太廣，常失原義，但藉此次討論會，重新評估「古意」的重要性，對當今競逐於艷麗、錯亂的庸俗畫中的畫家必有箴砭之功。

第四節 趙孟頫「鵲華秋色圖」的秘密

一、

趙孟頫的傳世名作中有一幅手卷名叫「鵲華秋色圖」，很多人曾聽過它的大名，在許多印刷品中也曾看過它倩影，到故宮參觀時可能也見到過它的芳蹤，但真正對它有深入瞭解的人可能不是很多。此圖也經常在西方出版的中國藝術書籍中出現，而且有美國教授李鑄晉先生為之寫了一本巨著。然而儘管它在過去二十年間已有那麼多的討論和研究，其中一項秘密還是很少人知道。所以我想利用這個機會把它提出來加以分析研究，讀者下次再去故宮，如果看到這一幅畫，不妨多留意一下。

這幅不太長的紙本橫披畫著兩座離得遠遠的孤立山峰，而且一尖一圓，形成有趣的對比。在觀者右邊的尖峰是為華不注山，左邊的圓峰為鵲山。二山之間有溪流沼地，並有秋林葦草、屋舍竹籬、羊隻數點，並有漁舟蕩漾其間，或灑網或撐篙，一片自然寧靜。畫家不強調景物的合理透

元氣淋漓

視、比例，也不加強畫面的深度。譬如房屋看來像是畫個樣子，有些撐船的人看起來與船差不多大，在構圖上他使平地從下方一直延伸到畫面上半，以減低畫面的空間深度。在用筆方面，畫家用半乾之筆皴擦，再加赭石設色，兩座山峰用少許石青加重，筆調溫潤，設色古雅。全畫渾然有秋意，為趙孟頫的代表作之一。顯然這種有點「超現實」的手法，是詩意重於寫實。易言之，畫家只是借用鵲華秋色來展現他的秋思。

所以所思為何，便是自古以來觀者所努力探索的要點。這裡我們會發現圖中二峰獨立，遠遠相對；樹幹粗短，有拙趣。山樹沒有明顯的動感或複雜的交疊穿插，是寧靜，也是冷寂。所以我們可以說他有意地製造一種孤寂感。虞集稱此中便是一個「愁」字。趙孟頫既為元朝大官，出為縣令又有何愁？俗語云：「詩人不可無愁。」趙氏是個詩人，他

必也見景生愁。首先，他想起老友周密。周氏本山東濟南人，四代寄居江南，未聞鄉音已久，今將見面為說鄉情，心想周密必然「鄉愁」頓起。當然一個詩人或一個畫家要能深入地表現出令人感動的愁，他必須心中也有一段愁。在趙氏本人來說，他是不乏愁滋味的。尤其入秋之際，獨在異鄉為異客，「鄉愁」必油然而生。再者他出仕元廷，心中背負著「背叛家族、出賣民族」的罪名，眼看著許多舊友背己而去，自己在宮中雖然榮登高位，卻也不少呲言。這裡有一些詩句表達了他出仕的心情：

一片瀟湘落筆端，騷人千古帶愁看；不堪秋入楓林港，雨闊煙深夜釣寒。（題「瀟湘烟雨圖」，見韋居安《梅磵詩話卷上》）

區區情事，吾師所深悉，政擬卜築溪上，以為終老之

計，而情願未遂，極令人徬
徨。（〈南谷詩二帖〉：「總
角之交南谷真人杜道堅」，見
汪砢玉《珊瑚網》卷九）

木蘭為舟兮，桂為檝，渺渺
余懷兮風一葉。扁舟從此
逝，江海寄餘生。（題「洞
庭東山圖」）

也就是因為趙氏有此愁滋味，他
畫中的愁也就更為深刻感人。有
關這幅畫的成就，明末董其昌稱
它兼得王維、董源之妙：

吳興此圖兼有右丞、北苑二
家畫法。有唐人之致，去其
纖；有北宋之雄，去其獷。
故曰師法舍短，亦如書家。
以肖似古人不能變體為書奴
也。

今畫後猶有十五段題跋，都是對
趙孟頫的成就稱讚有加。畫上有
趙氏自跋云：

公瑾父，齊人也。余通守齊
州，罷官來歸，為公瑾父說
齊之山川，獨華不注最知
名，見于左氏，而其狀又峻
峭特立，有足奇者，乃為作
此圖，其東則鵲山也，命之
曰鵲華秋色云。元貞元年十
有二月，吳興趙孟頫製。

據此跋，本圖是趙氏在一二
九五年年底自濟南回吳興，為造
訪老前輩周密而作的見面禮。畫
中的景色是周氏祖籍的名山。按
周密是《齊東野語》一書的作
者。他自己說：「我自實其為齊
非也；然客謂我非齊，亦非也。
我家中丞公實自齊遷吳，及今四
世，于吳為家。先公嘗言，我雖
居吳，心未嘗一飯不在齊也。豈
其子孫，而遂忘齊哉……。」從
戴表元為《齊東野語》所作的
序，我們知道周密一生未到過濟
南。所以趙孟頫特地為他畫了濟
南名山，並為之「說齊之山

川」。

不過此跋中有一個引起爭議的地方：「其東則鵲山也。」這個問題最先由乾隆皇帝發現。今圖上有乾隆御題：

鵲華二山，按輿志諸書所載，夙稱名勝。向得趙孟頫是圖，珍為秘寶……今年二月東巡狩，謁闕里，祀岱宗，禮成，旋蹕濟陽，周鑒城堞，望東北隅諸山，諧之守土大吏，乃悉此頂高且銳者為華不注，迤西頂平以厚者為鵲山，向固未之知也……但吳興自記云，東為鵲山。今考志乘，參以目睹，知其在華西。豈一時筆誤歟。

今人丁羲元舉出六項理由說明此「鵲華秋色圖」為偽托，並非趙氏真跡。丁氏所舉理由歸納如下：

1.既言「公瑾父，齊人也」，自無需趙孟頫來述說齊之山川，而且以晚輩為長輩說其故鄉風物乃屬不敬。

2.元世祖至元二十九年（1292），趙孟頫自集賢學士出為同知濟南路總管府事，成宗元貞元年（1295），應詔由濟南進京修《世祖實錄》，將入史院，以病辭，同年八月歸吳興。此時趙未罷官，不得自稱「罷官」。

3.趙跋「文句錯亂」，將「其東則鵲山也」一句插於「乃作此圖」與「命之曰鵲華秋色云」之間，實覺有不倫不類之處。

4.既然是為周密作此圖，那麼按照常情，也按照趙孟頫之題畫慣例，款題只要寫：「元貞元年十有二月為公瑾父作鵲華秋色圖，子昂。」即可。而且宜用「子昂」，不應用「吳興趙孟頫」這般分疏生硬。

5.此畫卷中趙孟頫的書法「少神而乏古意」「迥異於趙孟頫的真筆」。

6.趙氏在濟南有三四年的時

間，對濟南的山水知之甚詳，不應有誤。一時筆誤也很容易改正。

以上諸點皆經趙志誠在〈趙孟頫鵲華秋色圖卷新考辨證〉一文加以駁正：

1.既然周氏未曾到過濟南，趙孟頫為說濟南風物並無不可。

2.「罷官」一辭不可硬解為「撤職」，古代「罷官」可解為暫停官職。《說文》：「罷：遣有辠也。段注：引申之為止也、休也。」

3.所謂「文筆錯亂，不倫不類」乃丁氏自己主觀認定。

4.對長輩自署全名才是禮貌。

5.所謂「少神而乏古意」也是丁氏主觀的感覺，別人看法卻大不相同。

6.從趙孟頫畫卷上看，二山的位置並沒有錯，只是款識中「西」字誤寫成了「東」字。

二、

趙志誠的論點大部份很正確，但第六點說「東」字出於筆誤，與乾隆的見解相同。因此，有關這個問題的結論到現在為止有二個可能的答案：第一、如丁羲元所說，此「鵲華秋色」為後人偽作；第二、趙孟頫在題識中把「西」筆誤成「東」。這裡我想可以再加一個可能：趙氏把二山的地理方位弄錯了。「方向記錯」和「一時筆誤」應是有所區別。前者是說趙氏一直以為鵲山在華不注山之東；後者是趙氏明知鵲山在西，卻一時筆誤為在東。但下文我想從古星象圖和地圖的繪製，以及趙氏的題語本身來證明趙氏另有所指，與上述三種情況無涉。

這得從河南濮陽市西水坡出土的新石器時代仰韶文化「貝塑龍虎圖」(圖一七七)說起。此貝塑圖，墓主東側塑一龍，西側塑一虎。「墓主北側布有蚌塑三角

形圖案，緊接蚌塑三角圖案的東側橫置兩根人的脛骨。這毫無疑問是北斗的圖象。」（馮時，〈河南濮陽西水坡45號墓的天文學研究〉，《文物》，1990 /3 /52）又知古代中國人把黃、赤道附近的二十八宿分為四陸（四宮），與四靈——青龍、白虎、朱雀、玄武——相配。所以貝塑之龍為東方之青龍，虎為西方之白虎。當時朱雀、玄武的觀念尚未產生，所以北方用北斗圖，南方從缺。可是在考古報告上的線描圖卻全部倒轉過來。

很多學生看到考古報告上把這幅「貝塑龍虎圖」線描圖作右虎、左龍、上南、下北安排，都覺得很奇怪，總是問我為什麼東西南北的方位與現今的地圖相反，是不是繪圖者連東西南北的方向都不知道？

其實考古學家是對的，因為古人受坐北朝南這個觀念的影響，繪製天文圖或地圖都是把自己置於北方，所以在平面上，最

圖一七七、
貝塑龍虎圖，
河南濮陽西水坡45號墓出土，
約西元前2300年
（採自《文物》，1988年第3期）。

靠近自己的下方就是北方，而遠方為南方，那麼東方就在我們的左邊，而西方轉到了右邊。這種現象古代器物中的圖紋還有一些例子。如曾侯乙墓漆箱蓋圖案便是一例(圖一七八)，它的安排與上述河南濮陽市西水坡出土的新石器時代仰韶文化「貝塑龍虎圖」極為相似，而且也尚無朱雀、玄武。

在唐河針織廠漢墓出土的「四神星象」畫像石上我們就看到了完整的四神圖：上方為朱雀（南），下方為玄武（北），左方為青龍（東），右方為白虎（西）。

以上是天象圖的方位，地圖又如何呢？長沙馬王堆漢墓出土的三幅地圖（約西元前170年），內容豐富，勘測計算精確，繪製手法明麗，凡山脈、河流、道路、村莊都有標示。這種圖在古代稱為「輿地圖」。從各方面看都可以稱得上是相當成熟的地圖。其中馬王堆三號墓出土的一幅為

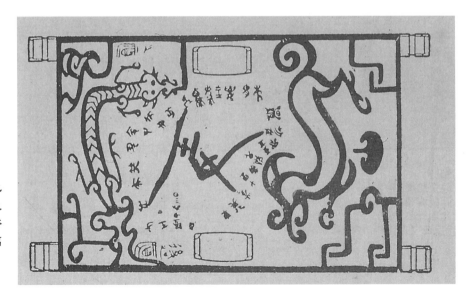

圖一七八、曾侯乙墓出土漆箱蓋龍虎圖。戰國時代，約西元前五世紀。

圖一七九、
地形圖，絹本，
正方形，長寬各96公分。
方位和現行的地圖相反。
長沙馬王堆軑侯三號墓出土。
約西元前170年。
1973年開始發掘。

正方形(圖一七九)，長寬各九十六公分。所繪地理幅員包括今「廣西全州、灌陽一線以東，湖南新田、廣東連縣一線以西，北邊止於新田、全州，南面直達廣東珠江口外的南海……方位與現行的地圖正好相反：上南、下北、左東、右西。」（侯良，《馬王堆傳奇》，頁153）

三、

依古制，趙孟頫的「鵲華秋色圖」的起首，即華不注山所在處屬西方，結尾鵲山處為東方。趙氏依圖作跋，稱「其東則鵲山也」並無筆誤，只是他錯置了二山的方位，所以把二山的位置放反了。

趙氏有沒有可能把二山的方位弄反了呢？首先讓我們來研究一下二山的歷史記錄。在古書中，華不注山比較有名。《山東通志》載：「華不注山在濟南府城東北十五里。」《水經注》說：「單椒秀澤，不連丘陵以自高，虎

牙傑，孤峰特拔以刺天。青崖翠發，望同點黛。山下有華泉。」《九域志》亦有描寫：「從大明湖望華不注山，如在水中。」至於鵲山，史上所載較少，而且較為神秘。《一統志》說：「鵲山，在濟南府城北二十里。俗云每歲七八月間，烏鵲翔集于此，又云扁鵲嘗于此煉丹。」故名鵲山。實際上鵲山是在華不注山的西北，但是一個外地人可能不會太注意到這個地理關係。

趙孟頫以一個外鄉人到濟南當官，他的知縣生活是：「府事清簡，或經月無繫囚。」（《松雪齋集》卷四）又戴表元「寄趙子昂濟南」說：「濟南官府最風流，聞是山東第一州。戶版自多無訟獄，儒冠相應有賓游。秋風魚酒黃粱市，夜月笙歌畫舫舟。行樂使君詩筆俊，一箋肯寄剡溪頭。」由此看來，他似乎不太像一位很精勤的政治家，而是更像一個風流的文人。因此，我認為他所重視的是風景本身，對地理

方位可能不像乾隆那麼敏銳，所以他未曾認真去記二山的方位，也沒有去翻查古文獻。周密既然也未曾看過二山的真面目，也就無法看出其中有誤。

不過與其說是趙孟頫記錯二山的方位，不如說是他根本不關心二山的真正地理位置。這我們從趙氏的題語可以獲得進一步訊息：此中不關筆誤或二山方向記錯的問題，而是「就畫定位」的一種說法。就藝術性本身而言，既然趙孟頫此圖的主題是「華不注山」，所以他把華不注山畫在畫卷的起首（右端）以加強主題，對自稱「華不注山人」的周密來說是很有意義的。既然華不注山必畫在畫卷的起首，則鵲山必安於其後。所以趙跋的「其東則鵲山」是指畫面的東端（觀者的左手邊）而言，不是指地理位置。正因為如此，趙氏先用了一大段文字來說明華不注山，並引左氏春秋的描寫。然後說「乃為作此圖」，接著說「其東則鵲山也，命

之曰鵲華秋色云」。這不是丁羲元所說的「文句錯亂」，而是有深義的安排。可惜後人無法讀懂，真是畫史上又一妙事！

心眸一片
書香無限

在藝術與生命相遇的地方

等待

一場美的洗禮⋯⋯

滄海美術叢書

藝術特輯．藝術史．藝術論叢

邀請海內外藝壇一流大師執筆，
精選的主題，謹嚴的寫作，精美的編排，
每一本都是璀璨奪目的經典之作！

中國繪畫通史 (上)(下)

　國繪畫藝術源遠流長的輝煌歷程，為後人留下了無數瑰寶。本書縱橫古今，論述了原始時代以降的七千年繪畫史，對畫事、畫家及畫作均有系統地加以評介。除漢民族外，也兼論少數民族之繪畫史，難能可貴的是不但呈現了多民族文化的整體全貌，又不失其個別特殊性。此外，本書更增補了新近出土資料一百三十餘處，極具研究與鑑賞價值，適合畫家與一般美術愛好者收藏。

王伯敏 著

中國繪畫思想史

在　漫長的歷史進程中，留下了許多美不勝收的藝術品，以可令人感知的美的形式述說先人五千年來數不盡的理想和幻想。

　　而研讀藝術思想史正是我們把握古人手擇、領會古聖先賢明訓的最直接方法。本書採用美術史的方法，從實際作品之研究、分析出發，旁涉文獻史料和美學理論，融會貫通而成，擬藉此探究我國藝術史上每個時期的主流思想，為研讀藝術史人士必備之參考書籍。

　　本書榮獲81年金鼎獎圖書著作獎。

高木森 著

國家圖書館出版品預行編目資料

元氣淋漓：元畫思想探微／高木森著
．--初版．--臺北市：東大，民87
面；　公分．--(滄海美術，藝術
史;14)
ISBN 957-19-2230-7（精裝）
ISBN 957-19-2231-5（平裝）

1.繪畫-中國-元（1260-1368）

940.92057　　　　　　　　　87005919

網際網路位址　http://www.sanmin.com.tw

© 元氣淋漓

著作人　高木森
發行人　劉仲文
著作財　東大圖書股份有限公司
產權人
發行所　東大圖書股份有限公司
　　　　地址／臺北市復興北路三八六號
　　　　電話／二五○○六六○○
　　　　郵撥／○一○七一七五──○號
印刷所　東大圖書股份有限公司
總經銷　三民書局股份有限公司
門市部　復北店／臺北市復興北路三八六號
　　　　重南店／臺北市重慶南路一段六十一號
初版　　中華民國八十七年十月
編　號　E 90050
基本定價　拾壹元
行政院新聞局登記證局版臺業字第○一九七號

ISBN 957-19-2231-5（平裝）